培文·电影

# 百年法国纪录电影史

Un siècle
de documentaires
français

[法] 居伊·戈捷 著　康乃馨 译
Guy Gauthier

北京大学出版社
PEKING UNIVERSITY PRESS

著作权合同登记号 图字 01-2010-1549

## 图书在版编目（CIP）数据

百年法国纪录电影史 /（法）居伊·戈捷（Guy Gauthier）著；康乃馨译. —北京：北京大学出版社，2019.7

（培文·电影）

ISBN 978-7-301-30347-4

Ⅰ.①百… Ⅱ.①居…②康… Ⅲ.①纪录片－电影史－法国 Ⅳ.①J909.565

中国版本图书馆CIP数据核字(2019)第034294号

Original title:
*Un siècle de documentaires français – Des tourneurs de manivelle aux voltigeurs du multimédia*, By **Guy Gauthier**
© ARMAND-COLIN, Paris, 2004
ARMAND COLIN is a trademark of DUNOD Editeur - 11, rue Paul Bert - 92240 MALAKOFF
Simplified Chinese language translation rights arranged through Divas International, Paris
巴黎迪法国际版权代理（www.divas-books.com）

| | |
|---|---|
| 书　　名 | 百年法国纪录电影史<br>BAINIAN FAGUO JILU DIANYINGSHI |
| 著作责任者 | [法]居伊·戈捷（Guy Gauthier）著　康乃馨　译 |
| 责任编辑 | 李冶威 |
| 标准书号 | ISBN 978-7-301-30347-4 |
| 出版发行 | 北京大学出版社 |
| 地　　址 | 北京市海淀区成府路205号　100871 |
| 网　　址 | http://www.pup.cn　新浪微博：@北京大学出版社 |
| 电子信箱 | zpup@pup.cn |
| 电　　话 | 邮购部 010-62752015　发行部 010-62750672　编辑部 010-62750112 |
| 印 刷 者 | 三河腾飞印务有限公司 |
| 经 销 者 | 新华书店 |
| | 650毫米×980毫米　16开本　20.5印张　280千字<br>2019年7月第1版　2019年7月第1次印刷 |
| 定　　价 | 52.00元 |

未经许可，不得以任何方式复制或抄袭本书之部分或全部内容。
**版权所有，侵权必究**
举报电话：010-62752024　电子信箱：fd@pup.pku.edu.cn
图书如有印装质量问题，请与出版部联系，电话：010-62756370

# 目录

第一章　纪录片：词与物　/ 001

第二章　早期年代：探索期（1895—1920）　/ 029

第三章　疯狂年代：先锋派与民众主义（1920—1930）　/ 065

第四章　艰难时世（1930—1945）　/ 105

**中期总结**　/ 133

第五章　短片的胜利（1945—1960）　/ 137

第六章　直接时代（1960—1970）　/ 189

第七章　新大陆（1970—1985）　/ 227

第八章　寻找作者的真实：坐标（1985年及以后）　/ 257

附录　"不可或缺"的法国纪录片一览　/ 317

# 第一章　纪录片：词与物

> 所有使用理性或感性的表现形式，借助拍摄真实现象，或对其进行忠实可靠的再现等手法，旨在增进人的知识，展示问题，并从经济、社会及文化角度提出解决方式的影片。
>
> ——世界纪录片联盟于1947年提出的对"纪录片"一词的定义

没有人对"纪录片"一词有好感。它令人联想起学校课本、干巴巴的教训、捕沙丁鱼教程、奶酪制作、司空见惯的异域风情……以及所有与其类似的活动，无论多么实用，都确实缺乏吸引力。简而言之，这个词渗透着无趣的气息。问题在于，正如克里斯·马克（Chris Marker）所指出的，我们无法找到更为恰当的词来定义这类电影了，它们与其他影片形式都不尽相同。"纪录片"属于那些我们无法摆脱的词语之一，正如阿道克船长[1]的橡皮膏一样。因此，这个词尽管无人青睐，但众人皆用，哪怕意味着要陷入大量长篇累牍、或多或少意义不明的注解中。

这或许就是纪录片所遇到的困境，它仍忠实地保留着过去的名

---

[1] 动画片《丁丁历险记》（*Les aventures de Tintin*）中的人物。——译者注。

称，然而，其地位已经在一个世纪的时间内得以演变。本书跨越百年间的法国，试图叙述一段不确定的历史，它涉及电影艺术中一个特殊的领域，其身份不断发展进化，但始终固执地遵守初衷。同时，鉴于法国并非孤立于世界，我们也会参考其他不同的术语和分类形式，并进行对照。

## 1 "纪录片公约"：一种方法问题

在权威性文献中，纪录片和虚构类影片被以教条十足的方式区分开来。这种方法在20世纪初的几十年间是可行的，最早的"露天"拍摄手法被视作一种近乎完美的手段，能够为摄像机记录的人与物的影像提供可靠见证。人们认为真实的影像就是真实本身，仅仅经历了一些细微的转变。

"纪录片"一词出现于1910年法国高蒙电影公司的目录中，用以指称包含科学式记录的小型电影。当时，电影艺术正处于一个毋庸置疑的上升时代。最初的现代故事片是以多种形式呈现的，如马克·桑内特（Mack Sennett）的滑稽电影、路易·弗亚德（Louis Feuillade）的幻想类电影、面向普通大众的情节剧，以及面向文化阶层的艺术电影（如某些著名的历史题材悲剧）。这些电影均是想象力的产物，与纪录片大相径庭，后者是科学观察的忠实反映。一方面是虚构类作品，如《吸血鬼》（*Les Vampires*，1915）、《茶花女》（*La Dame aux camélias*，1912）、卓别林（Charles Chaplin）的早期作品（1914年前后）等；另一方面是纪录片，如《亨利·法布尔的昆虫记》（*Les*

第一章 纪录片：词与物

*Souvenirs entomologiques d'Henri Fabre*，1911）等，二者很难混淆。

不久之后，这种区分的界限逐渐模糊：20世纪20年代的来临同时改变了两者，它使"纪录片"一词的概念变得更加复杂，又简化了虚构类影片的含义。后者逐渐发展为对大部分在放映厅上映的影片的指代，亦即以电影语言表现小说或戏剧内容，具有故事性的电影，尤以明星云集的好莱坞式杰作为最。直至今日，提及虚构类剧情片时，我们第一时间想到的是《泰坦尼克号》（*Titanic*）、《星球大战》（*La Guerre des étoiles*）等，倘若标准提高一些，则可能会想起《迷魂记》（*Vertigo*）或《广岛之恋》（*Hiroshima mon amour*）。这类影片涉及演员演绎的众多角色、完整的剧情设置，涉及时间、空间、记忆及人类灵魂深度等主题的细微变化等。盎格鲁—撒克逊式分类法对于"虚构"和"非虚构"所做的界定（同样在分析的过程中不断进行修正）强化了这两类影片之间的对立：一类是故事片，它占据了影院与各类电影节名单上的主要位置；另一类则是仍被称为"纪录片"的影片。

在此，我们有必要解释一下这种变化的原因：一部影片若要尽可能地拍摄真实，则必须要有足够的运气，或是前期准备时间足够漫长。然而，在拍摄途中，并非总是有合适的摄影仪器——有时连业余的都没有〔如拍摄《刺杀肯尼迪》（*Assassinat du président Kennedy*）时的情况〕——能坚持到拍摄的最后一刻。因此，人们必须对影片的拍摄方式进行重构，使其表现形式与"纪录片"尽量接近。正是这一做法模糊了两种影片的界限，无论拍摄手法如何精确严密。建立在瞬时拍摄影像、见证人的采访、各类档案、原有的历史素材等基础上拍摄的影片都时常有其缺陷，与之相比，一部经过

重组后的影片可能更准确、更富震撼力。例如，利·杰克逊（Leigh Jackson）的《维和部队》（*Warriors*），一部讲述波斯尼亚战争的电影，它采用了许多属于传统故事片的方法：故事梗概、场景转移以及大量群众演员。因此，这类影片对现实的忠实度及还原力度是毋庸置疑的，人们公认它属于"历史电影"这一类别；与一般电影相比，历史电影对史料更为重视，采取大量的专家及亲历者的证词，但主题仍是一个虚构的故事，建立在某种宽泛的历史元素基础上，如《三个火枪手》（*Les Trois mousquetaires*）或《宾虚》（*Ben-Hur*）等。故事的整体可能有文献依据，与现实十分接近，但同时也会呈现许多虚构场景，并进行合理的夸张。亨利·卡蒂埃—布列松（Henri Cartier-Bresson）对此深有体会，在他的拍摄中，镜头所对准的目标无可避免地涉及想象元素的介入，但这些虚构元素是与现实紧密联系在一起的，影片的创作者也因此使自己陷入一种严格的束缚。毕竟，用故事片的手法去拍摄一部关于尼安德特人的影片，比仅用一部轻型摄影机来记录穷途末路的失业者要容易得多。

然而，随着时间的推移，人们有了越来越多的大胆实践。《人类进化史诗》（*L'Odyssée de l'espèce*）是一部讲述人类远古祖先生活的电视片，导演雅克·马拉特（Jacques Malaterre）曾解释过他们的拍摄手法："我之前曾经拍过一部关于察坦人（Tsatan，生活在蒙古国境内的一个民族）的人种学题材影片。在那部片子里察坦人因为内部争斗而分道扬镳，因此，我想尼安德特人也有可能做出相同的事情。我随后询问了古生物学家伊夫·科庞（Yves Coppens）和弗朗西斯·萨克雷（Francis Thakeray），他们回复我说：'为什么不呢？'

这个答复使我们决定采用虚构和故事性较强的拍摄方法，与让—雅克·阿诺（Jean-Jacques Annaud）在《火之战》（*La Guerre du Feu*）中采用的方法类似（这部电影也引起了一些争议），而不是纯历史纪录片式的。自然，我们不可能真正去拍摄尼安德特人的生活，但还是可以使用一些技巧引发悬念。"在这部片子中，所有的人都是白种人，然而我们的祖先真的一定是白种人吗？所有的重大发现都是由男性完成的，然而女性只能处于被动地位吗？于是，继《人类进化史诗》后，另一部影片出现了，它是一部真正的纪录片，尽管当时这个词并未得到特殊强调。这部片子明确了纪录片拍摄的前提条件及实践中遇到的限制：科学性假说、虚像拍摄、合理推断以及所有能用于"拍摄真实"的素材（如会面、访谈和实景拍摄等）。

长久以来，我们便有"虚构类纪实"作品的说法，这类影片得益于日益精进的电影拍摄技术，并逐渐进入电视领域。从观众兴趣这一角度来看，遵循20世纪传统手法的纪录片正日益式微，而《人类进化史诗》这种类型的影片前景则变得更为广阔，更为引人入胜。阿莉萨·奥尔（Allsa Orr）的《庞贝古城：最后一天》（*Le Dernier jour de Pompéi*，2003）便是如此。影片获得了巨大成功，吸引了870万电视观众，也令许多电视制作人员羡慕不已。这是一部经典纪录片，如同《人类进化史诗》中的做法一样，影片片尾明确地列出了史料证据。于是我们明白了："为什么不这样做呢？"

"为什么不呢？"这句话的实质，在于从多种拍摄假设中挑选出故事性最强的一类，尽管《庞贝古城：最后一天》这部影片最终有很大的可能性被观众与许多同主题电影混为一谈，无论它是否取材

于布林沃·利顿（Bulwer-Lytton）的著名同名小说。如果不考虑词语的其他歧义，那么，我们可以说，这部影片的类型并不属于"虚构类纪实"（docufiction，纪录片的一个分支），而是"纪实性虚构"（Fiction documentée）。这类作品以最接近现实主义的手法还原历史类题材，如罗西里尼（Rossellini）的作品《路易十四的崛起》（*La Prise du pouvoir par Louis XIV*）就是一个成功的例证。因此，欢迎来到"历史现实主义"的世界。

但问题出在别处。尽管"虚构类纪实"影片被归类于纪录片行列，它却面临着消失的风险。纪录片首先是一种开放性的作品，而所谓"虚构类纪实"却无形中要将创造虚构作品的条条框框加诸影片身上；如同某些电视制作人员所言，需要完整的"开头、发展与结果"。不可否认，确实有许多优秀的纪录片符合这一要求，拥有完整的剧本结构，如尼古拉·菲利伯特（Nicolas Philibert）那部广受欢迎的《存在与拥有》（*Etre et Avoir*）。然而，不应忘记一件事：只要电影仍在继续，人们就越想知道之后的发展。同样，我们必须听取组织者的意见，但他也要遵从导演的要求。实际上，"虚构类纪实"大大刺激了好莱坞的制作灵感，在这一方面，他们是永远的赢家。而在电视业的两大顶梁柱"虚构类纪实"和真人秀节目之间，纪录片的地位似乎如同庞贝古城一般行将就木。

拍摄现实，意味着将摄影机在不同技术阶段下记录的影像保存下来。它并不涉及"真实"性问题——这个概念本身已经在日益发展的科技手段面前遭遇挑战——而是一种方法问题。

此外，电影的发展也要求在拍摄方法中逐渐消减"纪录片"这

第一章　纪录片：词与物

一固化的标签印象（有时是为了享受某种便利），并倾向于保持虚构类作品的固有结构，或求助于特技摄影，这种技术可以仅用一台机器便完成过去依靠大量附属道具才能完成的事。虚构的影像逐渐取代现实影像，由此，借助专业手段的保证（不过仍需保持小心），纪录片能够再现活动的恐龙，或尼安德特人与高级智人的初次会面的场景。如果遵循这条道路走下去，在21世纪纪录片的形式恐怕会终止，被一个崭新的"拍摄现实"时代取而代之。如果有必要，虚构影像也将完全替代"明星体系"（演员更重要）和"真实电影"（现实更重要）。

随着历史的发展，我们会逐渐看到人们是如何把所有不属于"虚构"的方法都归并在"纪录片"这一分类中，如何把演员对虚构类叙事的演绎视为作品的主要构成（他们的片酬证明了这一点），正如罗伯特·布列松（Robert Bresson）所要求的"使演员隐没在角色之后"这一严格教条。自发展初期起到20世纪中期之前，无论形式如何，纪录片始终属于短片范畴。然而在更久之前，"纪录片"这个词的概念曾另有其意，如今它们的含义与本意大相径庭，并涵盖了比我们所能想象的更多的内容。尽管有诸多转变固化印象的尝试，人们的想法却固执地难以扭转；不过，在吸取经验与不断自我超越的过程中，其内容已经转变了。纪录片《2000》及其续作就是一种自发的历史性建构，在多种净化归属的尝试后，不知不觉中，它们自身也被纳入这一建构历程。

## 2 档案，纪录片的始与终

我们很自然地会将"纪录片"这个词与其显而易见的词源"纪录/记录"（档案）联系在一起。纪录/记录是什么？如果严格划分的话，"原始记录"（如由新闻摄影师拍摄的连续镜头）具有作为证据的价值。与艺术化和宗教化影像不同，长期以来，经过电影化手法处理之前拍摄的影像都被视为一种对现实的简单再制作。直到今日，这种对于机械化影像毋庸置疑的真实性的信赖仍然存在，并与另一种观念共存，这种观念认为影像具有令人催眠的、不可思议的、不祥的魔力（虚构类电影能创造出这种魔力，并引以为豪）。许多人认为，无须过度深入发掘，我们便能发现这两种观念是紧密相连的。

事情正如预想，坚信影像真实的思想在另一种截然相反的观念中遭到了准确的回击，这种观念否认影像与现实有任何真实存在的联系，认为影像仅仅是一种幻象，是想象的扭曲投射。然而，我们既不应盲目坚信，也不应对所谓的"原始记录"（连续拍摄的镜头）这一概念进行过度指摘。它只是一种记录，其意义同历史学家所定义的一样，是档案的构成要素，档案中所有的组成部分交相辉映，共同发挥作用。因为孤立的影像如同孤证，其作用只能令人存疑。

## 3 真伪纪录片

我们能够凭直觉判断一部电影不属于纪录片，因为叙事类电影有其特殊的符码（演员的表演技巧、叙事结构等）。相反，当我们真

第一章　纪录片：词与物

正面对一部纪录片时，却没有任何特殊证据能够证明。这甚至成了纪录片的一种特性，它能够被篡改，能够用经过处理的，甚至弄虚作假的画面代替根据现实拍摄的影像。人们也因此能以尚可接受的方式默许重制影像的存在。举一个例子吧。1998 年 12 月 5 日 13 点 15 分，在法国 TF1 电视台的"新闻报道"节目中，播出了一部长达 26 分钟的影片《追踪迷幻药》（*Sur la piste de l'écstasy*），却并未指明其中对药贩的追捕镜头完全是由警方协助表演的。之后，纸媒揭露了这一作假行为。[1] 于是人们适时地发现，在电影发展的初期阶段，本应注重于见证现实的影片却有可能在最后的成品上弄虚作假。1909 年 1 月 11 日的一则电报记录表明，在处决贝蒂讷的四名强盗帮成员时，由于担心无法展现真正的断头台景象，当时的法国内务部部长曾要求省长："绝对禁止所有相机或任何能够用于重现行刑场景的器械。尽管执法机关的警惕性很强，但是有关这一幕的底片一定会以某种理由而被保留下来，用作拍摄电影的场景。出于同样的理由，电影制造商也会制作完全虚构的影像。"于是后来发生在博沃广场的事情，我们都已经明白了。

尽管这件事涉及的仅是新闻报道的真实性（不容造假），然而，我们无法弄清在纪录片创作中，虚构的界限应该到何处而止。伪造的历史比电影本身还要漫长。更糟糕的是，这种伪造有时很可能出于好意：如果人们能被它的"真相"说服，那么，为了显得更加真实，

---

[1]　实际上，在这起事件中，警方并非唯一的弄虚作假者。在 1994 年 10 月 12 日播出的《世纪征途》（*La Marche du siècle*）中，里尔市的"马格里布"年轻人就曾被要求戴上假胡须，以使形象显得更加符合观众的预期（1999 年 1 月 27 日《解放报》报道，其中还提及其他一些例子）。

...009

为何不能造假呢？卢米埃尔公司的摄影师加布里埃尔·韦雷（Gabriel Veyre）在来到加拿大卡纳维克时就曾被"野牛比尔"的表演说服，认为自己找到了真正的印第安人。由于对现实大失所望，他重新拍摄了一些欧洲观众期待看到的景象，或许，韦雷是真挚地相信自己的镜头挽救了一个时代的记忆。

为了拍出某种"异域景象"，把它们还原到影片场景中，加布里埃尔·韦雷被束缚住了。这就是他在拍摄卡纳维克的印第安人时所做的。他拍摄的影像完全是做作的，丝毫不自然，他在印第安式圆锥帐篷前拍摄莫哈克人，但其实那些人早就住进了房子里。

电影的官方宣传是"展现最后的印第安村落中的原住民生活"，或者说，这至少是卢米埃尔公司影片名录中对这部电影所做的描述。因此，它起到了某种保留遗产的作用：这些村落是最后的印第安村庄，它们即将消失，而电影的介入就像一种保存记忆的工具。但正是那些虚构成分决定了影片的定位：它完全无法反映真实。[1]

一部作假的西部片仍然是西部片，一部作假的悲喜剧仍可叫作悲喜剧，如果其中有仿效成分，至少为了不招致批评，它总会留下

---

[1] Eglantine Monsaingeon (avec la collaboration du GRAPHICS, Université de Montréal), "Voyage dans la cinématogrphie québécoise avec un regard emprunté", *Français et Québécois : le regard de l'Autre,* colloqueàla Sorbonne, 7-9 octobre 1999.

## 第一章 纪录片：词与物

一些颠覆现实的痕迹作为线索。但一部作假的纪录片就不再是纪录片了，而是一种假冒，更严格地说，是欺诈。

与仿效不同，伪纪录片的目的是欺骗。今日更甚以往，由于技术的发展，做出改变更加容易，这加深了人们的疑虑。作为一种广泛传播的信息行为，谎言并非图像的专利：法庭始终坚持，一份口头或书面证言若没有各种旁证的核实便无法被接受。这并不是因为谎言有被揭穿的可能，而是因为在孤证的情况下，它很难被察觉。无论如何，某一种纪录片符号学是存在的。但这种符号无法发现最重要的一件事，也就是从电影到现实，或作为中间媒介的档案之间的直接关系：我们完全可以制作一份以假乱真的档案，内容是关于一张不存在的画作。欺骗、仿效、愚弄、造假……虚构，这种讨人欢心的罪恶，却成为加诸纪录片功效之上的献礼。无论是出于蔑视还是放纵的态度，至少不能欺骗过于轻信的观众。虚构——这是它的优势所在——并不要求关注现实，甚至，正是这些虚构模仿现实的行为，才使我们获得愉悦，而误解就由此产生：即使循环播放，人们也不可能仅用一段孤立的影像来展示两架飞机撞上世贸中心双塔的行为。当恐怖袭击从各种渠道被证实时，那些坚信这只是某种奥逊·威尔斯〔Orson Welles，指他创作的《世界大战》(La Guerre des Mondes) 广播剧〕式翻拍活动的观众应当相信证据了。

最使人震惊的是，这个事件的"剧本"表现出典型好莱坞式的技巧。本·拉登对美国大众心理有着准确的认知，他用主流的电影套路构建了这一事件，也因此加强了其罪行的影响力。按照惯例，如果"现实高于虚构"，那通常是因为它源于虚构，而虚构又植根于

现实。在这个具体案例上，它是确确实实的恶性循环。

在为确保真实而牺牲视觉效果的前提下，纪录片应当将戏剧性构建在所关注事件的内部逻辑上。当一部讲述罢工题材的电影采用同类型电影的一贯套路时，它就屈从了一种套路化的诱惑，建立在对"罢工"这一主题的先行想象上。只要能够成为一个融合的整体，影片就算承担了它的主要任务（即影片与现实的关系）。因此，在2002年与2003年间，针对"以色列与巴勒斯坦军队在占领区的关系"这一主题拍摄了许多纪录片，它们都关注到一个复杂的困境，而且是在不掩饰其先决立场的前提下（比起对绝对客观性的追求，这种鲜明的立场更能表明真实情况）。这些影片[1]或互相支持，或彼此针锋相对，因此具备了一定优势。这样一来，它们能够与那些或多或少经过粉饰的官方宣传进行竞争，观众便更能辨清情况。

于是，"伪纪录片"最终成为一种新的类型，尤其是那些涉及古老档案的纪录片。这些档案只有研究者或精心挑选的专家能够接触到，由于时间久远，因此无须顾忌。比如出于防御需要而严密保护的碉堡，或是同类型的保密性宣传。曾有一群把自己的组织称为"电视会议"的比利时电影工作者拍摄了一部片长8分钟的微型电影，题名为"F098号文件"，将其描述为关于弗雷德里希·保卢斯将军1942年在俄国前线某次行动的唯一见证。为了形象地拍摄纳粹德国国防军如何逃离围困，他们虚构了一种真实的"战争景观"：拍摄

---

[1] 2003年由伊亚·席凡（以色列）与米歇尔·克莱费（巴勒斯坦）拍摄的动人影片《181号公路》便同时采用了两方的角度，也因此受到两方的批评。详见书中记述。

中，所有摄影师都遇难了，所有胶片也都散佚了，除了唯一的一卷。它的内容是一段连续的场景，最后以模糊的人像告终。这个假设的出发点令人难以置信，因此富有经验的观众会一眼看出其中的端倪。但并非所有的观众都具有相同的洞察力，电影中也没有任何关于采用非纪录片电影手法的警告。因此，伪纪录片可谓一个浪漫的类型，它值得尊敬，却也危险。从绘画的角度而言，许多弄虚作假者确实拥有天分，即使专业训练者也无法从中找到破绽。

## 4 先驱的教导

纪录片的定义无法一蹴而就，也无法封闭在一个固定的范围内，情况恰恰相反。因为它构建在一条经验的线索之上，这条线索涉及科学技术、社会背景，以及众多使之繁荣昌盛的创作者。

吉加·维尔托夫（Dziga Vertov）是最著名的职业纪录片导演之一，在回溯纪录片创作之源时，他的名字通常与罗伯特·弗拉哈迪（Robert Flaherty）并称。1929年拍摄的《持摄影机的人》（*L'Homme à la caméra*）是维尔托夫最为著名的电影之一。此前，他大量地拍摄、写作和进行实践，在欧洲有着深远的影响：沃尔特·鲁特曼（Walter Ruttmann）能够拍出《柏林，城市交响曲》（*Berlin, symphonie d'une grande ville*）这样的伟大作品，正是因为他深刻理解了这位苏维埃同行的作品，并以此创造出自己的特色。

在电影的开头，吉加·维尔托夫设置了一段警告，如今，我们应当审慎地看待这段言辞，但它总结了导演的拍摄手法：

致各位观众：

您所将观看的这部电影，是一种传播视觉场景的艺术尝试。这部影片

没有说明

（影片没有文字说明）

没有剧本

（影片也没有剧本）

不具备戏剧性

（影片没有任何装饰，也没有演员等）

这部实验作品的目的是创造一种绝对的、普遍的电影语言。

维尔托夫的这部影片与形成于1923年的"电影眼睛"（Ciné-oeil）理论联系在了一起："电影眼睛是一种新的看待世界的尝试，旨在创造一种电影，其中没有任何演员、布景师、场面调度员的参与，也不使用任何摄影棚、道具装饰及演出服装。所有的人物都是在延续自己日常所做的事情。"

没有电影剧本、没有布景、没有演员，这是一种负面的定义，建立在反对主流叙事虚构类电影模式的基础上。矛盾的是，吉加·维尔托夫的这一理论却正是延续了伟大的俄国小说家列夫·托尔斯泰于1910年写下的观点："……电影应当以一切形式和最准确的手法表

现俄罗斯的真实,应当展现生活本来的样子。"[1]

1931年,另一位伟大的导演让·维果(Jean Vigo)拍摄了一部有类似灵感的电影《尼斯印象》(A propos de Nice),让·维果从事电影职业的时间很短,且中断得十分迅速,但他的成就远不止于拍摄伟大的纪录片。《尼斯印象》由他和当时流亡法国的鲍里斯·考夫曼(Boris Kaufman)联合署名。流亡期间,他与友人吉加·维尔托夫保持着通信。

伴随这部影片的还有一段引发轰动的宣言,它以一种"即兴的"、直观的角度对维尔托夫的理论做出了表述:

> 我希望与你们讨论的,是一种意义更为明确的社会电影,我对这种电影比较熟悉:它是一种社会纪录片,或更确切地说,是一种有纪录的角度。在这个亟待研究的领域中,我确定,决定拍摄角度的摄影机是最重要的,其重要性就像国王,或至少是共和国总统的地位。
>
> 我不确定自己的成果是否能成为一件艺术品,但我确定的是,它会成为一部电影——一种其他任何艺术或科学都不能取而代之的形式。
>
> 拍摄社会纪录片的人就是这样微不足道,他渺小得能够钻进罗马尼亚的一个锁孔,拍摄卡罗尔二世穿着衬衫起床时的景象——假如他认为这个场面值得关注。社会纪录片拍摄

---

[1] Cité par Bardèche et Brasillach.

者就是这样的小人物，小得能够钻到蒙特卡洛赌场管理员的椅子下面。请各位相信我，这绝非易事。

这种社会纪录片与所有的短片及每周新闻片的不同之处在于，作者清晰地捍卫其影片看待事物的角度。这种纪录片要求我们采取立场，因为它要详细说明事实。

如果这无关艺术家，至少也关乎人本身，就是如此。

决定拍摄角度的摄影机，要将镜头对准那些值得被视作纪录片的内容，那些应当作为一种纪录而用剪辑手法来诠释的事物。

当然，这种"有自觉"的手法应当被容许，拍摄的人物会因摄影机而惊讶，如若不然，我们就该放弃这种电影的"纪录"价值。[1]

这一关于"有纪录的角度"的表述至关重要，并逐渐演变成一种对纪录片更加完整和精确的定义。日后，人们以多种不同方式重新对它进行演绎，却始终不曾过时。因为它以一种巧妙的方式将纪录片的两大特征结合起来，尤其是"社会纪录片"：直观的角度与主观的注视。

仍然是在 1929 年（对于纪录片的制作与定义而言，这个介于 20 世纪 20 年代和 30 年代的转折点是决定性的），另一位杰出的电影导演、制作人和电影理论家约翰·格里尔逊（John Grierson）拍

---

[1] 摘自让·维果 1931 年 6 月 14 日放映《尼斯印象》时的演说词。

摄了一部电影，后来被视作英国纪录片运动的起源——《飘网渔船》（*Drifter*）。他进一步深化了这种手法，用来反对"剧本/装饰/演员"的电影类型。1932年，他写下了《纪录片基础守则》：

1. 我们认为，电影拥有广泛运动的能力，为了直面和观察生活，也为了做出选择，它可以发展出一种有生命力的、全新的艺术形式。摄影棚电影极大地削弱了这种将银幕面向真实世界的可能性。他们躲在人工背景的后面，拍摄造作的故事，而纪录片拍摄的是活的场景与历史。

2. 我们认为，对于现代世界的影像化诠释而言，真正的演员和电影场景是最好的向导。他们赋予电影更加坚实的根基，授予它更多的力量，并给了它一种诠释现实世界中最为复杂或最为惊人的事件的能力，这种能力比摄影棚里的那些"魔术师"所设想的，或是技术人员再创造出来的一切更为高超。

3. 我们认为，源自现实的素材与剧本比人造素材更为动人（从自发与哲学意义上而言都更加真实）。电影拥有出色的能力，能够挖掘出传统行为的新意义。电影的拍摄框赋予它的运动以价值，也在时间与空间上给予其广度。此外，纪录片所能达到的认知高度，是其他任何摄影棚生产的机械化人工产品和演员们过于雕琢的演绎所无法企及的。

三十余年后，在另一个转折点上（将有声电影纳入考量），魁北克电影导演皮埃尔·佩罗（Pierre Perrault）重新宣告并细化了这一

手法，正如这段文本所述：

> 纪录片的影像并不是现实本身，而是现实的记忆、现实的烙印。比它留下的痕迹更深，是所见事物的记忆，是注视的再现。并非事物本身，而是所见之物。[1]

## 5 从作家到电影工作者：旅者与人种学家

如今，电影创作者面对现实，自由选择方法，并被迫尊重它的原则；同时，明白这一切只是表面现象，现实能够通过各种不同手法来表现。就这一点而言，另外一种创作者——作家早已走在了电影工作者之前。无论在书店中，还是沉浸在文学史里，读者都被许多简单的分类所指引：小说、诗歌、散文、自传、游记、科普作品、见闻录、社会学研究等。尽管电影类型历时已久，但业余电影爱好者完全能够接受它们的转变，除非要绝对遵循传统的做法。于是，档案汇集了所有非戏剧和小说类的元素，有时还涵盖了某些诗歌形式。我们应当对这种不够严谨的分类进行纠正和细化，但这仅仅是个开始。

举例说明。文学中存在着丰富的关于游记的先例资料，而游记类电影则属于一种相当受欢迎的"纪录片类型"，那么，它是否会强迫旅行者遵循某些规则呢？长久以来，试图解决这一问题的作家们

---

[1] *L'Oumigmatique ou l'objectif docmumentaire*, Montréal, L'Hexagone, 1995.

## 第一章 纪录片：词与物

又有怎样的说法呢？游记类作家是最接近档案记录者的一类人，他们通常也是旅者。他们可以游历列国，通过阅读书籍或观看电影来准备行程；或将它们弃之不顾，冒风险自己探索。无论如何，有一种风险是始终存在的，即使标注得最好的脚本也无法避免，如同让·科克托（Jean Cocteau）或安德烈·纪德（André Gide）一样，我们也可以任由自己顺着旅行的线索而行：

> 我提倡这种方法。与现实一起生活，或是远远一瞥。我几乎不去看，而是记录。我陷于自己的暗室，我要在屋中成长。
>
> ——让·科克托，
> 《我的世界环游》（*Mon Tour du monde*）

> 您要在那里寻找什么呢？
> 等我抵达那里，才能知晓。
>
> ——安德烈·纪德，
> 《刚果之行》（*Voyage au Congo*）

而克劳德·列维—施特劳斯（Claude Lévi-Strauss）则洒脱许多，对此不屑一顾，坚持摒弃细枝末节：

> 什么？有必要讲述这么多琐碎小事、无意义的细节吗？……
>
> "早晨5点30分，我们去了累西腓港口，海鸥在叽叽喳

喳地乱叫，一群卖热带水果的小商贩沿着海岸匆匆忙忙走着……"如此贫乏的回忆难道还值得我提笔记下来？

——克劳德·列维—施特劳斯，

《忧郁的热带》（*Tristes tropiques*）

## 6 如何拍摄真实，为何拍摄真实

在电影发展初期，"简单地拍摄现实"这一理念就拥有一种持久的吸引力。然而对于自己的作品〔如《机械芭蕾》[1]（*Le Ballet mécanique*），1923〕通常不被归类到"纪录片"条目下的导演费尔南德·莱热（Fernand Léger）来说，如果现实被完整、真实地拍摄出来，却可能造成事与愿违的结果。这就是20世纪20年代纪录片与先锋派电影共同面对的困局。

假如影像纯粹根据真实拍摄，毫无矫饰，那么它们可能会不如那些严格遵循"纪录片"字面意义拍摄的影片，而是缺少后者的清晰、纯洁。进一步说，影像还能够引发幻想。通过蒙太奇手法将片段聚合，图像能够成为一种纯粹的抽象存在，脱离其根源，成为勒内·克莱尔（René Clair）在那个梦想驰骋的年代提出的设想：

《北方的纳努克》（*Nanouk*）、《阿尔卑斯滑雪冲锋》

---

[1] 影片用许多类似社会电影的手法拍摄了一位女清洁工前后15次爬了同一段楼梯的场景，以此表达日常工作的沉重负担。

（Al'assaut des Alpes avec le ski）、《永恒沉默》（L'Eternel silence）证明了即使不借助复杂的脚本，电影也能够在影院里长期吸引观众的目光，有图像就足够了。我们可以借此预想未来，或许将来会有一天，一组彼此之间没有确定联系，仅由一种神秘的和谐所维系而成的图像也能够引起如音乐般协调的情感。（1923）

对于新现实主义理论家塞萨·柴伐蒂尼（Cesare Zavattini）而言，虚构只是见证真实的一种不完美的手段，他想要根据一则社会新闻（一位女性试图带着自己的孩子一起自杀）拍摄一部绝对纯粹的纪录片，不考虑同题材的科幻小说改编〔指1980年贝特朗·塔维涅（Bertrand Tavernier）拍摄的《直击死亡》（La Mort en direct）〕。

在艺术家的深切期待中，现实总会或多或少地屈服，但直逼真实的最后阵地却只是艺术家的狂想。电影导演只是用自己的方式拍摄现实的片段而已。比如20世纪20年代安德烈·纪德对于他的《刚果之行》的同伴马克·阿勒格莱（Marc Allegret）作品的批评。他认为作品中的现实被倒置了，采用新视角也许有其益处，但拍摄现实题材的电影并不需要制造"电影—真实"的效果。因为生活本身便是一群匿名创造者的成果，他们导演了一部看不见的作品。

亨利·斯笃克（Henri Storck）认为：

现实生活中充满了我们所说的"电影虚构"，也就是说，人们扮演角色，说着经过设计的对白，还有布景、动作、仪式，

这些共同组成了演出。这一切都可能在法庭、医院、警察局、修道院、办公室或商店里发生。[1]

让·鲁什（Jean Rouch）则认为：

在对于某种仪式类活动的拍摄中（如桑海人的祭祀舞蹈或多贡人的葬礼仪式），影片的演出是复杂而又自然的。在演出中，导演常常会忽略自己身为作品主导的角色定位；他可能会关心祭司是否就坐，某个乐手有没有偷懒，或是第一舞者是否进入状态，但却没有时间来寻找自己作为全片导向的必要地位。因为片子一旦开始拍摄就不能停下，就像被一种永久性的运动驱动着。因此，导演在"拍摄现实"的过程中会随时改变取景、镜头运作或拍摄时间，这是一个完全主观的选择，而唯一的关键就是他个人的灵感。[2]

一旦我们开始考虑改变真实布景，或通过演员来引入想象中的人物，那么，向虚构的转化就开始了。埃米尔·左拉（Emile Zola）在关于其作品《爱情的一页》（*Une page d'amour*）的评论中描写了这一过程，这位小说家在写作前会进行认真细致的调查：

---

[1] Henri Storck, "Entretien avec Andrée Tournès", *Jeune Cinéma*, 1988.
[2] La Mise en scène de la réalité et le point du vue documentaire sur l'imaginaire, mars 1981.

> 评论家是细节的刮刀，他们会把作品的方方面面刮擦一遍，然后发现我犯了无可饶恕的年代错误。比如在第二帝国初期的巴黎视野里能看到新歌剧院或是圣奥古斯丁的穹顶，而它们在这个年代还没有建成。我承认自己犯了错，我认罪，把我的人头双手奉上。……但是，这些在天空下闪闪发光的景色太诱人了，令我不由地腾出了其他建筑，让它们高耸的边缘化身于巴黎一隅。（1884）

为了勾画出纪录片发展的历程，我们必须坚持追溯"拍摄现实"的历史。根据罗伯特·C.艾伦（Robert C.Allen）与道格拉斯·戈梅里（Douglas Gomery）的分类，"镜头下的现实"植根于电影艺术的广阔领域中：

> 我们可以把所有电影的制作都视为三个层面的有效调度过程。第一种（按递减顺序排列）是前期调度，第二种是实时调度，第三种是后期调度。大部分好莱坞电影都遵循这个格式。一个特殊场景的拍摄从一个预先写好的脚本开始，通常还要在一个专门制造的布景中进行。导演在摄影棚平台上决定摄像机和灯光的位置，并发出场地指令，指挥演员走位，决定情节何时开始，何时结束。取景完成后，通过剪辑来使影片成型。
>
> 在某些情况下，导演可以选择不在摄像机拍摄事件时进行指导，相反，他会在胶片记录事件的方式上行使自己的权力，

决定声音与影像如何剪辑。总体来说,纪录片是脱离于这种分类的。如果一位纪录片导演自行决定摄像机的位置、镜头对象的选择和剪辑,他的行为通常并不被认作对入镜景物进行干涉。[1]

## 7 冷眼与激情之间

然而,干涉入镜景物的方法仍然存在,这就是引入或诱发事件。比如美国导演迈克尔·摩尔(Michael Moore)的做法,他不惮于用颠覆性的方式,在拍摄现实的过程中同时使用这两种手段。若要问二者之间的差异,那么可以说,"诱发"并非"弄虚作假"。一旦引发了事件的进程,就必须随其发展,而不借助事先安排好的演员和布景,如《科伦拜校园事件》(*Bowling for Columbine*)。

同样,加拿大魁北克籍导演皮埃尔·佩罗和米歇尔·布罗特(Michel Brault)在库德尔半岛拍摄影片时重新采取了一种几乎已消失的实践手法——全程跟随拍摄。影片的结尾正好以一个捕捉海豚的镜头告终,尽管把它删去也不会影响全片,然而,假如为了制造一个"美满结局"而从水族馆专门租借一条海豚来拍摄的话,电影的性质就改变了〔《为了世界的继续》(*Pour la suite du monde*),1963〕。

---

[1] Robert C.Allen and Douglas Gomery, *Faire l'histoire du cinéma – Les modèles américains*, Paris, Nathan-Université, 1993, p.243-244."入镜景物"指一切被安排拍摄的对象。实际上,纪录片的拍摄对象是"非电影"的,独立存在于电影之外。

正如作家们所写，许多彼此对应的说法都指出，如果纪录片希望拍摄现实的影像，它必须在两种态度之间做出选择：要么顺其自然，听凭运气或心情，捕捉悬而未决的"即兴"影像；要么采取某一种立场，预先接受正在发生的事件，并承担一切所能预见的风险，只要能够做到"科学"。因此，我们应当"预知现实"。在拍片之前，影片的运作机制要求剧本存在，同时，一旦写好剧本，安排好演员，搭好布景，这一切又时常迫使拍摄实践走向作假。人们可以推说这种做法在历史学领域里尤其常见，其诱惑十分明显。

## 8 从故事化纪录片到纪实性虚构

纪实性虚构手法，无论是用于控制整个影片拍摄过程（演员、视觉图像等），还是拍摄真实事物作为成片的补充，都遵从一种目的，那就是为影片主题提供有效服务；原因可能是缺乏素材，也可能是出于个人倾向（演员面对纪录片题材时经常会表现得犹豫不决，就像其他人面对虚构场景时会无所适从一样）。

在纪录片发展初期，有一种混合形式渐渐形成，并一直持续到直拍和远程拍摄时代的来临，这便是"故事化纪录片"。这个名称并不包含贬义，正如人们相信它的近义词"罗曼司"（romance）所带来的含义一样。这种拍摄形式涵盖了一部分具有划时代意义的影片，公认的"纪录片之父"罗伯特·弗拉哈迪也是最初的代表人物之一。这种纪录片的目的，是在保留了布景与影片人物真实性的情况下将此类虚构与影片叙事整体融为一体，有时还要借助模拟的手段。例如，

《北方的纳努克》——其人物真名并不是"纳努克"——展示给观众的捕猎海豹镜头,它的场景演出有可能激发故事片的灵感。《亚兰岛人》(L'Homme d'Aran)中的捕鲨镜头也展现了这种在现实基础上再加工的想象与真实布景二者结合的方式(亚兰岛地区实际上是没有鲨鱼的)。

美国纪录片导演很快也顺应了这种趋势,如梅里安·库珀(Merian Cooper)与欧尼斯特·B. 舍德萨克(Ernest. B. Schoedsack)于1925年拍摄的《牧草》(Grass)、1927年拍摄的《变迁》(Chang),弗兰克·布克(Frank Buck)1933年归类为冒险类的作品《人猿泰山》(Seigneurs de la jungle),还有保罗·斯特兰德(Paul Strand)的政治类影片《祖国》(Native Land,1942)、约翰·福特(John Ford)的战争题材电影《中途岛战役》(The Battle of Midway,1942)。欧洲导演则采用了另一种形式,如让·爱泼斯坦(Jean Epstein)于《亚兰岛人》前拍摄的《世界尽头》(Finis Terrae,1928)、乔治·鲁吉埃(Georges Rouquier)拍摄的不容回避的《法尔比克》(Farrebique,1946)、与之相比毫不逊色的比利时导演亨利·斯笃克的《田园交响曲》(Symphonie Paysanne,1942—1944)、雅尼克·贝隆(Yannick Bellon)的《海藻》(Goémons,1946),以及勒内·阿利奥(René Allio)1981年以独特形式拍摄的《美好时光》(L'Heure exquise)。苏联电影也不甘示弱,正如米哈伊尔·卡拉托佐夫(Mikhail Kalatozov)1929年的作品《斯万提内的运盐》(Le Sel de Svaténie)和罗曼·卡门(Roman Karmen)的多部电影所证明的那样。现实世界是稍纵即逝的,不一定总会符合人的期待。因此,必须依靠演员重建演出场景,出于传

达信息或教育世人的目的。让·雷诺阿（Jean Renoir）的《生活属于我们》（*La Vie est à nous*）通常也被归入纪录片范畴，这部影片为纪录片的故事化转向提供了另一个例证。在1936年，为了统一对话，这是唯一的解决途径。1960年后，演员的作用变得不那么重要了，但这种方法仍然作为一种解决问题的折中手段频繁出现〔尤其是在ORTF（法国电视广播局发明的收音制式）时期的纪录片里〕。

这种混合形式的出现可能有多种原因：技术手段的不足（默片与有声电影的拍摄手法不同，后期录音与直拍手法也不同）、对于虚构的偏好、由于多种原因导致的不可能性（如战争、回忆场面）等。但尤为重要的是，在以技术手段保证了"拍摄真实"的前提下，存在一种希望以经典结构建立真实、完整叙事的倾向。近年的优秀纪录片同样如此，是戏剧性、现实角度和实拍等手段的精心结合。如让·泽维尔·德·莱斯特拉德（Jean Xavier de Lestrade）2002年拍摄的《周日早晨谋杀》（*Un Coupable idéal*），这部影片获得了第74届奥斯卡最佳纪录片奖，它证实了运用好莱坞模式，以经典叙事手法讲述一个真实故事的做法是可行的。

## 9 披着纪录片外衣的虚构类作品

我们常常会把电视真人秀当作纪录片的一部分，但如果我们遵从纪录片先驱们所界定的范围，就会发现这种预想是错误的。回想一下吉加·维尔托夫的话吧："一部电影中没有任何演员、布景师、场面调度员参与，也不使用任何摄影棚、道具装饰及演出服装，所

有的人物都在延续自己日常所做的事情。"然而,《阁楼故事》(*Loft Story*,早期风行法国的真人秀节目)中的角色是经过挑选的,这个事实令所有人都变成了演员;他们活动的固定地点是根据实况人工搭建的场景;我们不能说这些人物没有在做自己日常所做的事。尽管剧本设置了几个悬念(比如,谁会从中走出去?),但仍然严格遵循既定的安排,场景演出也全部听从部署。在此,真人秀完全属于虚构的范围。这完全是一个《楚门的世界》(*Truman Show*),其中所有的人都是楚门。[1]

---

[1] 彼得·威尔(Peter Weir)1998年拍摄的电影,片中建造了一个巨大的人工场景用于观察主角的生活,主角是唯一不知情的人。

# 第二章　早期年代：探索期（1895—1920）

当法利埃入主爱丽舍宫时（1906），法国电影的英雄时代已经几乎过去了。路易·卢米埃尔（Louis Lumière）发明了电影，并广泛应用于新闻纪录片。而乔治·梅里爱（Georges Méliès）预测到巨大的市场潜力，发明了幻想片。技术进步在加速，胶片长度从十七八米增长到七八百米，并很快达到一千五百米；电影走出了咖啡馆、街头摊位和格雷万博物馆，有了自己的固定场所。然而，这里潜伏着一个危机：制片人受到的束缚少了，野心随着胶片的长度而增长，他们想让电影成为教育的、高雅的、艺术的，而结局令人扼腕。

——雅克·沙斯特奈（Jacques Chastenet），
《法利埃先生的法国》（*La France de M.Fallières*）

## 1 "外观教育"[1]，从幻灯机到电影

从20世纪初起，在教室或乡村教堂里举行的放映中，只要供电设备条件允许，幻灯机和电影就会同时出现。有些学校还配备了发

---

[1] 这一术语在19世纪末期指的是图像教育。

电机，学生在放映期间轮流踩踏板发电。

一种混合形式自发地出现在这些公共放映中：第一部分是纪录片性质的，包括玻璃上的图像和一小段电影；第二部分则是娱乐性质的，由一小段动作或喜剧电影构成。这种形式在气氛正襟危坐的放映中持续了很长时间，但"娱乐电影"很快就引起了怀疑，它们受到严格的审查，并被禁止在教育领域内传播扩张——即使是成人教育。

于是，"教育电影"逐渐发展起来，这种电影主要是具有教育意义的纪录片和大众喜欢的、调侃某些文学和艺术领域（尤其是超现实主义）的电影。

许多机构——如教育博物馆和教育联盟等——在全法国传播大量的幻灯片和阅读材料。幻灯片之后很快出现了电影，起初使用方法很复杂，直到后来 16 毫米胶片的发明。于是，一种学校毕业后的教育形式普及开来：教育电影加娱乐电影。某些著名的"首映"影片也得到了重制，如《工厂大门》（*La Sortie des usines Lumières*）和《水浇园丁》（*L'Arroseur arrosé*）两部电影。

这种既灵活又合理的组合与 20 世纪初的思想发展相比，渐渐地显得不和谐了。以相信科学为特点的教育（极端情况下它们被称为"唯科学主义"），把活动的图像变成了不容置疑的文件档案，就像几十年前的老照片。慢慢地，沿着这个方向，电影公司在产品名录中加入了"纪录片"，我们今天称之为教育片。这些电影的题目丝毫不吸引人〔如《蝌蚪尾巴静脉中的血液循环》（*La Circulation du sang dans une petite veine de la queue d'un têtard de grenouille*），让·柯曼

登（de Jean Comandon），1908］，表明其用途是推进当时的公众教育发展，这种教育对未解之谜不感兴趣，坚定地以消除迷信为目标。

## 2 卢米埃尔摄影师

在电影的最初发展阶段，人们确信，前往世界各地的摄影师拍摄的现实是毫无掩饰的。长久以来，这种观点一直占据上风。自20世纪20年代开始出现的影片剪辑中，每个镜头都被视为最终的正式版（指没有通过剪辑的方法对影片含义添油加醋）。因此，他们应该是纪录片的鼻祖，至少在方法上如此。如菲利克斯·梅斯盖奇（Félix Mesguich）、欧仁·普罗米奥（Eugène Promio）、弗朗西斯·杜布里埃（Francis Doublier）等人，虽然并非刻意而为，却不时做出创新之举。谈及电影《从船上拍的大运河全景》（*Panorama du Grand Canal pris d'un bateau*）[1]，普罗米奥这句著名的话经常被提及："既然静止的机器能够拍摄活动的图像，为什么不能在运动中拍摄静止的物体呢？"也就是说，为什么要坚持直接拍摄静止镜头，而不去跟踪摄影或拍全景呢？

摄影师们让"客观"的摄像机瞄准周围的环境，同时阐释自己的职责，就像他们遥远的后辈多少会强调的"拍摄现实"一样。但有哪些限制呢？以及，只有这些限制吗？

首先是技术，尤其是初期技术带来的限制。费尔迪南·泽卡

---

[1] 卢米埃尔产品名录295号。

（Ferdinand Zecca，他本身不倾向于拍摄现实，但当时的设备较为单调）对亨利·朗格卢瓦（Henri Langlois）说："根据乔利的系统，直到1902年我们才开始用摄像机卷胶片；那时我们只能缓慢地在机器下面的帆布袋里使17米至20米的胶片感光。就是用这种设备，我紧跟沙皇跑着排练，试图拍摄他。"[1]

除了这些摄影棚之外的拍摄困难，乔治·梅里爱也没有掩饰他对所谓的"户外图像"或"全景"的不欣赏：

> 印度、加拿大、阿尔及利亚、中国和俄罗斯的风景，瀑布，覆盖着白雪的国家和那里的运动，雾蒙蒙的地方和阳光灿烂的地方，一切都被拍成电影，为了让不愿意挪动地方的人享受愉悦。专门从事这个分支的摄影师不计其数，因为它是最简单的。有一台好的设备，摄影技术过关，会选择视角，不怕出远门，用尽浑身解数取得必要的许可，这就是这个工业分支需要的全部能力。当然这已经不少了，但我们之后发现，这只是艺术的幼年期。每个摄影师都能拍大自然，但不是每个人都能把场景组合起来。[2]

诚然，最谨慎的纪录片制作人可以拍摄他所见的东西，但随意的

---

[1] Henri Langlois, "Entretien avec Ferdinand Zecca", in *Trois cents ans de cinéma*, Paris, Cahiers du cinéma/Cinémathèque française, 1986.

[2] Georges Méliès, "Les vues cinématographiques", *Annuaire général et international de la photographie*, Plon, 1907-Cité par Georges Sadoul, in *Georges Mélières*, Paris, Seghers, 1961.

## 第二章　早期年代：探索期（1895—1920）

图像只是纪录片（还称不上电影）的关键组成部分之一。通过一个世纪累积的经验，一个电影工作者，如果说不知道自己什么时候被蒙蔽（在这一点上和他的同行相似），那么他一定知道自己什么时候在骗人。最初的摄影师比较天真，毫无批评精神地沉溺于居高临下的图像再现之中，把当时的想象从北极运到热带，为同时代人提供他们想看的东西。有两位研究加拿大早期电影的魁北克学者[1]注意到，当时的影片中出现的印第安人比实际社会中要多，而且，其中关于他们日常生活的内容完全不准确。[2]因此对待卢米埃尔电影要和对待所有电影一样：使用其他资料对它们进行批评。[3]再者，拍摄于20世纪之初的照片通常没有同期竞争者，需要去别处寻找——这就是历史学家的任务了，但即使是历史学家的话也不应盲信，因为他们经常和卢米埃尔摄影师一样。有时，他们的严谨会屈服于再现时代的诱惑，需要下一代根据新的再现形式进行修正。远离纪录片制作人实证主义最好的方法，来自接近卢米埃尔时代的雅克·奥蒙（Jacques Aumont）[4]，他就像一个画家那样用摄像机瞄准世界，被称为"最后一个印象派画家"。这种方式很好地提醒了我们，现实电影是一种艺术手段，而不仅仅是记录。但它也是一种记录，前提是要始终记得这句谚语："唯一的证人等于没有证人。"

---

[1] André Gaudreault et Germain Lacasse, "Danse indienne, film Lumière n° 1000: le premier film tourné au Québec?", *24 images*, n° 76, Montréal, printemps 1995.
[2] 几乎在所有同时代旅行者（甚至是专门研究当地风情的人）带回的图像上都能发现这一点。
[3] François de la Bretèque, "Les films Lumière: des témoins de la fin de siècle? Pour une historiographie du cinéma Lumière", in *Cahiers de la cinémathèque*, n° 62, mars 1995.
[4] Jacques Aumont, *L'Œil interminable*, Paris, Librairie Séguier, 1989.

对当时的人来说，我们所理解的"真实性"问题并不存在。这其中有很多原因，最重要的是人们对技术知之甚少。著名的《工厂大门》是否真如见证者们所说的经过多次拍摄，甚至可能之前也已重复过，这一点对他们来说没什么区别。如果我们按一百年之后的思维方式来思考，设想观众在观看卢克·德卡斯特（Luc Decaster）拍摄的《工厂之梦》(Rêves d'usine)时会如何怀疑，雇主的监禁镜头可能是事先排练好的，我们就能准确地看出纪录片思维的进展。回忆一下，当时，一个镜头就是一个镜头。因此在拍摄和放映中，一个短暂的单独场景（1米）后就需要给机器重装胶片。这样一来，我们就能更好地理解，这是一种约定俗成的做法。此外，卢米埃尔摄影师经常去某些专门挑选出来的地方，其中当然就有腾飞的殖民帝国。

## 3 电影新闻，一次新的尝试

继卢米埃尔公司电影之后出现的是新闻片，在法国主要由百代公司和高蒙公司负责，它们一直居于前列，直到20世纪60年代被新生的电视业超过。梅斯盖奇等人为百代公司的摄影师留下了许多纪念，因此后人便可以追随他们的脚步，尽管这些电影如今只剩片段。让·内德莱克（Jean Nédélec）专门拍摄北方地区；他在印度待了一年，当时被派去拍摄乔治五世在德里的加冕礼，这是一件能取悦法国民众的事。雷奥·勒费布伍赫因（Léo Lefebvre）以1906年起拍摄尼亚加拉瀑布的动态影像而知名，他的图像比照片更壮观，但在电影层面上没有什么创新。弗朗索瓦·勒·诺昂（François Le Noan）参

第二章　早期年代：探索期（1895—1920）

加过殖民军，酷爱旅行，从极点拍到赤道。他不仅带回了电影，还带回了扣人心弦的文章，为怀念《旅行周刊》的读者延续美妙的感觉。阿尔弗雷德·马什安（Alfred Machin）也在 1908 年从百代出道〔《在蓝色尼罗河上猎河马》(*Chasse à l'hippopotame sur le Nil bleu*)〕。

尽管新闻片和纪录片之间有很大区别，但如果我们想描述后者的诞生，就必须参照前者，它的祖先是报纸媒体。有关"二十点新闻"（法国电视台 2 台每晚播出的新闻直播节目）的一切，它的沉默、殷勤、坚持都只不过是电影新闻的提炼结果，最好的情况是重建场景（梅里爱没有掩饰这一点，他把自己全部的才华投入其中），最坏则是进行崭新的创造。总而言之，这一时期的新闻片开拓了疆域，羞涩地向世界打开了门。

电影新闻——这是它最初的名字，也是经分析得出的最准确的名字——于 1908 年由百代发明，紧随其后的是高蒙和闪电公司。大众喜欢这种形式，但不关心它遇到的困难。在官方活动中，文字记者受到欢迎和期待，而带着团队和笨重器材出现的摄影记者经常会引起极大的怀疑，不得不为避免阻碍充分发挥聪明才智。

电影新闻，在它初次出现直到半个世纪之后消失的时间里，对摄像机的开发帮助都很有限。它恪守禁忌，遵从习俗和礼仪，避免种种会引起社会争议的方面。雷蒙·博尔德（Raymond Borde）[1] 曾恰当地指出："新闻隔离了集体生活的常规。"后来，他又修改了自己的话："然而，当我们退一步，头脑冷静下来时，就会在这些官方影

---

[1] Raymond Borde, "Notes sur les actualités", in *Positif*, n° 49, décembre 1962.

像中发现对于时代风貌非比寻常的记录。在新闻片中，被习俗和常规禁锢的社会集中展示了它的异化。"换句话说，没有什么比新闻片更具有现实性了。它们是珍贵的历史材料，前提是我们不能只遵循表面意思。远离呈现给公众的陈词滥调，挖掘档案，通过这些方式，我们可以把过去被查禁的资料公之于众。雷蒙·博尔德——作为电影资料馆的负责人，他不会轻易发言——还说过："有一些极其出色的资料存在于新闻公司的电影资料馆里，但它们就像法国银行的金子一样被锁了起来。"

这些通过严苛审查的、"符合常规"的影像，考虑到其惊人效果而进行重建的场面，和同一时代占上风的虚构作品没有任何区别，并且后者的吸引力还要大得多。大众认为电影是阴暗放映室里的魔术把戏，他们更希望借助它逃离现实，而不是获取信息，这让著名的摄影师菲利克斯·梅斯盖奇[1]气愤不已：

> 如果说在女神游乐厅放映拍摄伦敦的镜头受到观众欢迎，我认为这一点是合理的，那么反过来，我无法理解为什么与此同时，人们会广泛地迷恋我展现的一系列新创造。这些不可思议的故事夸大了我的能力。如果公众喜欢这些故事，我认为他们迷恋的是那种造成惊奇的效果，觉得这样的夸张很有趣。这已经不是杂技可以形容了，这是弄虚作假……

---

[1] Felix Mesguich, *Tours de manivelle. Souvenirs d'un chasseur d'images*, Paris, Grasset, 1933. 这一段意义重大，经常被引用（Fescourt, Burch）。

## 第二章　早期年代：探索期（1895—1920）

> 在这样的贫乏面前，我比任何时候都深切地感觉，比起虚假幼稚的幻想来，我们更需要其他东西。难道在大自然和人类世界中没有需要再现或重温的美丽图像吗？

二十年之后看来，新闻片似乎"老掉牙"了，总是惹人发笑。现在，我们也许能够从中吸取一些教训，以下是勒内·克莱尔的感悟：

> 在变化（有声电影出现）前夕，我们发现电影是一种终将消失的事物。电影第一次回顾自己的过去是在1925年。当时，于尔絮勒电影院曾经发生过一件轰动一时的事件，开场放映的《悲伤的街道》(La Rue sans joie)、《幕间》(Entracte)和《战前电影院里的五分钟》(Cinq minutes au cinéma d'avant-guerre)吸引了整个巴黎的人，争先涌入先贤祠后面的昏暗放映室。在这"五分钟"里放映了1914年以前的新闻和当时的各种可怕事件，令大多数观众笑得前仰后合，并激发一些人进行严肃的思考。我们是否有权利嘲笑这些早期的作品？时间会不会像啃食过去的电影那样啃食未来的电影，剥夺一切真实性，只留下一具可笑的骨架？[1]

---

[1] René Clair, *Cinéma et poésie*. 另外，A. Aroux 也曾在文章中影射过这场放映，但没有保持这样远的距离。

## 4 战争，职业培训

1914年至1918年及此后很多年，电影新闻被重新启用，用以歌颂战士的英雄气概和祖国的光荣。但日常生活明显没有那么美好，一些职业或临时的通讯员有机会记录下对军队名望不利的场面。这些图像被保管，长期处于军方严密的监视之下。影像战争不是最近才有的事情。它如同一所学校，让人艰难地学会如何在不可控制的现实面前拍摄电影。和极地的大浮冰、原始森林一样，战场——当我们到达时——从不给人选择，不肯将就工作室的摄影方法。万幸的是，摄影师可以从高层指令和政治演讲中抢占到如今已难以寻觅的证据。为了确保战场通讯员和后方观众之间的联系，一个部门逐渐建立了起来。

> 大约在战争中期，政府终于明白了电影的影响，成立了军队的摄影部，归皮埃尔·马塞尔（Pierre Marcel）队长指挥。这个部门由技术人员组成，也有很多从预备培训中随机挑选的新兵，他们并不具备相应的能力。有人跟我说在里面看到过卖猪肉的……
>
> 军队摄影师的工作有时会遇到障碍，我在此引用法军总司令部第一区的让·德·皮埃尔弗（Jean de Pierrefeu）的作品中的一段话，它介绍了第十军指挥官米什勒将军对这个问题的看法：
>
> "在索姆河战役前几天，他（米什勒将军）坚决反对摄影部的摄影师在军区内随意走动。摄影师拍摄的镜头是为了在

第二章 早期年代：探索期（1895—1920）

美国进行宣传。人们向米什勒将军保证，底片将被贴上封条，直到战役结束。但他什么都听不进去，而且给最高统帅写了三次信，表示如果通讯员继续在他的军队里拍摄，那他将对接下来采取的行动概不负责。"[1]

虽然存在军纪、大风和沼泽等种种限制，但在不稳定的条件下，还是产生了一些弥足珍贵的纪录片——尽管对战争宣传没什么用。这些纪录片很少在战争中拍摄，而且很快就被藏在由堡垒改建的电影资料馆里。有些纪录片再也没有重见天日，因为军队档案都是有所保留的，担心它们被用在其他电影里。但战后，人们开始拍摄剪辑电影。其中一部《法国兵经历的凡尔登战役》〔*Verdun tel que le Poilu l'a vécu*，埃米尔·布欧（Emile Buhot），1927〕体现了剪辑电影的丰富性，它在实践中很谨慎：在法国和德国（有趣的创新）两方参战者拍摄的镜头基础上，导演尽可能少地使用幕间词，只用影像解释军事局面（德国进攻，然后法国反击）。如果不看头盔和帽子，观众很难区分交战双方。海战镜头和空战镜头打断了对战争的叙述。德国士兵投降的场景很明显（战争期间《图画集》杂志的经典摄影新闻），不过是用特写和中景表现的；电影没有过多停留在高层指挥和武器装备上（除非用于展示飞行员的勋章），士兵的日常生

---

[1] Marcel Petiot, "Souvenirs d'un reporter cinématographique", in *La Revue du cinéma*, I$^{er}$ août 1930.

活占了很大一部分。[1] 在档案电影中总是存在这样的问题：只有导演的良心能够证明镜头的真实性。"真实性"意味着我们平时所说的"真的"：导演是否真的在当时拍摄了这个镜头？正如罗兰·巴特（Roland Barthes）对摄影的看法，[2] 镜头应该满足一个内在的信念："这件事曾经发生过。"然而，影片中日后的复原、对战争的模拟或其他拍摄的场景很难被识破。

### 5 殖民地的异国情调和远途旅行

从1896年起，卢米埃尔公司的摄影师们就带回了刚刚被征服的阿尔及利亚和突尼斯的图像，继续进行此前在幻灯片上的殖民地宣传（当时人们这样称呼）。这正好提醒了我们，从照片放映到电影放映之间不存在断裂，二者在几年时间里共同存在。放映中出现的说明文字（通常在镜头切换时大声朗读）真诚地歌颂法国的殖民伟业。卢米埃尔公司的幻灯片产品名录（1895—1907）延续了这一传统。名录提到了1424部电影，其中60部的主题是阿尔及利亚或突尼斯。当时还独立的摩洛哥之后也加入进来。[3] 另一位先锋拉乌尔·格里姆万—桑松（Raoul Grimoin-Sanson）从突尼斯带回了很多电影，它们

---

[1] 莱昂·布瓦里埃（Léon Poirier）的《凡尔登，历史的幻象》(*Verdun, vision d'histoire*，1928（默片）；1931（有声））把档案和复原的部分混合在一起。布瓦里埃曾经当过兵。

[2] Roland Barthes, *La Chambre claire*, Paris, Seuil-Gallimard-Cahiers du Cinéma, 1980.

[3] Gérard Boulanger, *Le Cinéma colonial*, Paris, Seghers, coll. "Cinnéma 2000"，1975. 尤其是第22—23页列举了以马格里布为主题的电影，并标有序号。

第二章　早期年代：探索期（1895—1920）

没有免除"摆拍"效果。片中，在巴赞·海特将军的指挥下，2000名步兵和骑兵在摄影机前模拟了战争场面。从那时起，电影与现实之间的关系就变得紧张起来。

电影此后继续被认为是殖民地宣传的好工具。1912年，广告代理人F.劳伦（F.Laurent）发现了地理电影的作用："……地理电影毫无争议的一个用处在于把殖民地和母国联系得更紧密。它向我们展示了广阔的海外殖民地为法国采取行动提供的各种机会。"[1]

1914年3月26日，在法兰西学院院士、下议院议长保罗·德夏奈尔（Paul Deschanel）的主持下，法国电影工会的晚宴上有许多人发表了讲话。一位德马里亚（Demaria）先生提到了自己的经历：

> 我去年在摩洛哥旅行，当时我带上了一台电影放映机，在百代、高蒙、闪电和奥贝尔这几家公司无私的帮助下，我在那里放映了一系列精心选择的电影……
>
> 几天之后，信息部门的负责人给我寄来一封信。
>
> 我原封不动地引用其中一段话，这正是我想要的结果。
>
> 他写道："摩洛哥人民对电影展现给他们的一切都感到痴迷和震惊，他们缓不过来；我确信，这样的一个晚上将大大有利于我们的宣传。"[2]

---

[1] *Le Cinéma*, 24 mai 1912-Cité par Noël Burch, *La Lucarne de l'infini*, Paris, Nathan-Université,1991.

[2] Cité par Marcel L'Herbier, *Intelligence du cinématographe*, Paris, Corréa, 1946.

两年之后，百代公司在阿尔及尔的代理人杰拉尔·马迪厄（Gérard Madieu）出版了一本题目意味深长的小册子《殖民者电影》（Le Cinéma colonisateur），由阿尔及利亚总督作序："在未来，电影将成为有力的宣传国家形象的辅助手段，它将让法国人热爱并更好地认识殖民地，让原住民热爱并更好地认识文明、光荣的法兰西。"

这种狂热的民族主义风格似乎是历史环境造成的，但它和二十年前静态影像中的说明文字没什么区别，而纪录片式[1]的殖民地电影在接下来的时间里以更谨慎的方式取得了成功，直到20世纪40年代开始的非殖民化浪潮。

不过，对于另一类电影工作者而言，法国殖民者的荣耀并非唯一的动机。因为在20世纪初，持续整个19世纪的探索工作仍在进行，这对刚刚起步的纪录片来说是一座金矿。南北极、非洲和亚洲继续为地图提供着"盲区"，刺激着冒险小说家的想象力。探险者往往肩负任务，他们经常来自公共教育部，随身携带照相机，有时是摄影机，偶尔还有摄像师做伴。不单法国这样，英国也是如此。这个观点很流行，并且持续多年，最初拍摄的镜头随着电影技术的进步被用作影像材料。举个例子，1910年，赫伯特·庞廷（Herbert Ponting）参加罗伯特·福尔肯·斯科特的最后一次南极探险，拍摄了最后一次在大浮冰旁边行走的准备工作。这些精彩的图像讲述了"新大陆"上的生活，他在一年之后又拍摄了探险、基地生活和斯科

---

[1] 奇怪的是，从1931年的殖民地博览会起，虚构式的殖民地电影更符合阴暗、绝望的时代风貌。比如朱利安·杜威维耶〔Julien Duvivier，《逃犯贝贝》（Pépé le Moko）、《西班牙步兵连》（La Bandera）〕，他代表了让·雷诺阿所说的"忧郁而朦胧"的电影。

第二章　早期年代：探索期（1895—1920）

特的离开。斯科特到达了极点，但比阿蒙森晚，他和其他探险队员再也没能回到基地。后来，只有斯科特的日记被找到了。庞廷制作了好几个版本的电影：20世纪初一部，1923年配有自己的评论的默片一部，1933年——也就是斯科特去世22年之后——有声电影《南纬九十度》（*90° Sud*）一部。

探险途中拍摄的电影通常有连续好几个版本，但我们这里面对的是特殊情况，因为原素材作者控制了默片和有声影片两个阶段。通常，留存下来的影片会作为库存影片资料被重新用在多少与初始版本不同的电影剪辑里。爱德华·柯蒂斯（Edward Curtis）的《头领猎人之地》（*In the Land of the Head Hunters*，1911，美国）之后也被特里·麦克卢汉（Terri McLuhan）再次使用。法国不是唯一追求异国情调的国家。

卢米埃尔公司的摄像师们孜孜不倦地拍摄遥远的国家，这些电影不属于殖民宣传，但通常与后者联系紧密，扩大了在1840年到1940年之间迎来黄金时代的异国情调文学的影响。我们已经强调过旅行小说[1]或散文〔最著名的"环游世界"，从儒勒·凡尔纳（Jules Vernes）到让·科克托〕的作用，但没有专门指出，这些作品经常配有被转成版画或原版的照片，与1895年开始拍摄的电影同一时代。虚构在其中占主要部分，但1860年至1914年之间发行的地理普及杂志《环游世界》强调这些插图的"纪录片"价值，而《旅行报》

---

[1] Jean-Michel Belorgey, *La Vraie vie est ailleurs*, Paris, Jean-Claude Lattès, 1989 - Sylvain Venayre, *La Gloire de l'aventure*, Paris, Aubier, 2002.

（1877—1914）轻轻松松地把探险小说和新闻报道放在一起。电影很快登上舞台，接下来的时间将见证电影和写作之间平行的关系（比如20世纪二三十年代的雪铁龙"黄色巡游"）。要分析对1895—1920年和1920—1940年的异国情调的想象，就不能忽视图像（摄影和电影）和写作（旅行小说和叙述）共同的影响。

地理协会评价甚高的"现实"电影在新闻或材料插图之外分量几何？纪录片并非自成体系，很难知道大众从中得到了什么，以及它与来自世界各地的虚构类短片——包括最夸张的那些——有多大的区别。诺埃尔·布尔什（Noël Burch）通过对呈现装置（火车角色）的分析，强调电影和旅行的幻想联系密切。[1] 昙花一现的全景电影实验（格里姆万—桑松在1900年巴黎世界博览会上展出的环形装置）的观众坐在热气球的吊篮里，四周是环形屏幕装置。

法国人阿尔弗雷德·马什安[2]在1913年拍摄了《非洲旅行狩猎》（*Voyages et grandes chasses d'Afriques*，四部分不同的场景合集），是殖民地电影的先驱。据他的传记[3]所说，他在寄居国比利时取得了巨大的成功。作为《图画集》的摄影记者，他自称"摄影探索者"，这项职业在20世纪20年代到30年代迅速发展。对于这些最初的旅行电影工作者，这方面的专家皮埃尔·勒普罗翁（Pierre Leprohon）给

---

[1] Noël Burch, *La Lucarne de l'infini, op. cit.*, p 39-40.
[2] "二战"期间，他的经历被SCA（Section cinématographique de l'armée，陆军电影部）所使用。他的电影，如《索姆河战役》（*La Bataille de la Somme*, 1916）、《凡尔登战役》（*La Bataille de Verdun*, 1917）由百代发行。
[3] Francis Lacassin, *Machin*, Anthologie du cinéma, n° 39, novembre 1968.

第二章　早期年代：探索期（1895—1920）

出了严格的评价：

> 通常，他们从充满冒险的旅行中带回的不是文字，而是图像。这些图像很笨拙，就像词汇匮乏的平淡句子，没有句法和风格的语言。不过，他们毕竟在殷勤地观察，真挚地讲述。他们很容易心醉神迷，立刻被事物最耀眼的一面——也就是说它们通常最矫揉造作的一面——所吸引。他们只拍摄身穿特色服装的农民、喷发的火山、处于战争之中的民族，以及至少是王子或部长那样的人物。他们窥伺着如画美景、不同寻常和耸人听闻的见闻，是一群更关心效果而不是真相的好记者。[1]

过去的记者和他们的继任者没有什么不同。如今，负责时事报道的电视新闻节目对世界的呈现如此贫乏，使富有批评精神的观众认为它们缺少必要的纪录片性质的观察和思考。

勒普罗翁不留情面的评价让我们想起本文中提到的其他例子：在卡纳维克拍摄印第安人虚假影像的加布里埃尔·韦雷、在突尼斯奉巴赞·海特将军之命拍摄的拉乌尔·格里姆万—桑松——2000名步兵和骑兵为他的摄像机模仿战争场面，他们都属于此列。诺埃尔·布尔什[2]认为："卢米埃尔公司的这些电影和由此产生的实践，是我们

---

[1] Pierre Leprohon, *L'Exotisme et le cinéma*, J. Susse, 1945.
[2] La Lucarne de l'infini, op. cit.

可以定义纪录片意识形态的根本原因，正如我们所知，这种意识形态今天仍然生机勃勃，而当时尤甚。"我们可以反过来思考一下，是否某种倾向于不同寻常而非现实的平庸的虚构意识形态（它们在今天仍然大量存在）造成了某种偏差，阻碍试图从意识形态中脱身的纪录片出现。

## 6 科学电影

远在牛仔策马飞驰于原野上之前，远在缪西朵拉吸引观众和超现实主义者之前，甚至远在列车驶入拉西约塔站之前，研究者们已经忠于职守地努力改进科学调查的方法，未曾想到一种艺术即将诞生。虽然它被称为第七艺术，但它传播最广，而且不断地和它离不开的现实划清界限。维吉利奥·托西（Virgilio Tosi）[1]恰好指出了科学家早于街头卖艺者出现……而后者却最终占了上风：

> 实际上，电影是关于视网膜的持久性研究和对运动生理学来说必不可少的技术进步共同产生的结果。在通常由对应用科学的影响而评判基础科学研究的今天，重提这一点很重要。科学电影的出现远远早于视觉大片。

---

[1] Virgilio Tosi, "La science au berceau du cinéma", in *CinémAction*, n° 38, 1986. 本书作者写了多本关于电影作为科学工具的书，其中包括 *Il cinema prima di Lumière*（ERI, Turin-Rome, 1984）。

还有詹森（Janssen）、迈布里奇（Muybridge）、马雷（Marey），他们的尝试早于路易·卢米埃尔，为他的伟大发明做了铺垫。让·鲁什喜欢提醒大家，第一部人种志电影是菲利克斯·雷纽（Félix Régnault）医生在巴黎殖民地展览期间拍摄的，内容是一个沃洛夫女人制作陶器。这卷长久以来存在于传说中的珍贵底片还是被维吉利奥·托西找到了。

乔治·梅里爱在这种背景之下，为科学电影又增加了一重困难：

> 严格来说，这个特殊的电影分支进入了所谓的户外镜头范畴，因为就像最早的镜头一样，摄影师局限于拍摄他眼前发生的事情，除非有时为了微观的研究，需要使用特殊的设备和知识。

所以毫不奇怪，在远离战场、丛林和大浮冰的地方，在卢米埃尔公司摄影师的边缘之处，有一种电影正努力地面向另一个梯度上的真实，这种真实是无限大——詹森曾经追逐过星星，也是无限小——只有借助显微镜才能看到的世界。

教育电影真正的历史开始于杜瓦扬（Dr.Doyen）医生，他在 MM. 克莱芒（MM.Clément）和利奥波·莫里斯（Léopold Maurice）的协助下进行拍摄。杜瓦扬在比奇尼街的外科手术研究所中布置了一个放映室，在那里，他于1898年向二十多名观众解说了一台子宫切除手术。也是在那里，多年之后，

他拍摄了著名的多迪卡—拉迪卡连体双胞胎分离手术。次年，他震惊于学生们通过电影取得的进步，将放映设备挪到附近的杜雷街的体育馆中，这下他最多就可以教两百名学生了。[1]

著名的先驱还有让·柯曼登医生。1908年，他在百代公司开展了一项电影探索。这是一项长期的工作，直到他1970年去世为止，项目中包括了一百多部短片。一名出色的记者，在1909年10月27日的《晨报》中报道了一场相比于街头艺术来说多少有些奇特的电影放映：

> ……在法兰西学院大厅里布置的暗室中，惊叹不已的学者们看着银幕上放映的显微镜下奇怪的镜头。引起睡眠病的锥虫像针那么粗，迅速地穿梭于红色的细胞之间。在感染了螺菌病的鸡身上，螺旋体，也就是弯弯曲曲的弧菌，灵活地钻进钻出，躲避或攻击血球。

这种普及的结果之一，是促进人们接受这样一种理念：电影能够在尊重真实的前提下超越可见的范围，而且它调查的能力不局限于仅仅记录呈现在目击者眼中的事物。主流观点认为，图像（尚未出现的纪录片的原材料）不仅仅是为不在场的人模仿现实的权宜之计；在技术的帮助下，图像也可以揭露现实。此后，它们还被赋予了本体论的功能，能够阐释远超过感官现实的不可见。不过，那就

---

[1] André Robert, "Le cinéma documentaire", in *Cinéma 1943*, Comoedia-Charpentier.

第二章　早期年代：探索期（1895—1920）

是另一个故事了。

## 7 一个词语的出现

正如梅斯盖奇所写，有很多"需要复制的美丽图像"，但它们散落于新闻和教育电影中，通常被篡改，失去了真正的地位。注定在接下来的十年里被广泛传播的"纪录片"这个单词，悄悄地出现了，局限于教育领域，这里的教育不单指学校教育，也包括在民众之家进行的那种大众教育。

让我们再来回顾一下幻灯机的先驱作用。注意，正是在卢米埃尔进行第一场放映的那一年，1895年1月11日的一条法令使受资助的成人课程机构正式化。紧随其后，1895年3月31日的一条决议设立了"负责检查大众教育机构使用用于成人课程和大众讲座的光影投射机器和摄影图像的措施委员会"。负责拟定项目的委员会特设小组在不再举行会议之前推荐了381个讲座主题，其中250个含有光影投射。另一个特设小组建议购买100台投影机和100个每箱200张图像的箱子。纪录片继承了这种教育的天职，但它引起了很多误会，甚至直到今天还没有消除。正是在这样的背景之下，一个词语悄悄地出现了：

在这个电影的英雄时代，"纪录片"这个单词还没有诞生。直到1911年，它才第一次被提到，那是在高蒙公司的产品名录中，关于"埃米尔·法布尔的昆虫学回忆"。在此之前，纪录片一直被简单地称为"露天"，或者自负地称为"全景"。

与此相反，这个不讨人喜欢、有损本意的名字从此涵盖了教育电影、旅行电影、科学电影和艺术电影。[1]

如果说艺术电影指的是关于艺术的电影（艺术电影在20世纪初指的是历史剧），上文的作者提出了一种可接受的"纪录片"类型学解释（直到20世纪20年代这个单词才被采用，更晚一些才被约翰·格里尔逊神圣化），大众对电影更认可，而某些艺术家和知识分子则保持沉默。历史纪录片还没有出现，它在更晚些时候受益于档案，再之后受益于访谈。至于社会纪录片或政治纪录片（如有关德雷福斯事件最后回声的影片，显然是在成为新闻题材后重新拍摄的），尽管它是唯一反映工人生活的影像，超出了我们今天称作"斗争者"（这个群体在1914—1918年之间很活跃）的范畴，但仍然被情节剧盖过了风头。然而，法国的风景纪录片悄悄地登上舞台，分成不同种类，在大众的冷漠中进行了最初的实地演习。

## 8 纪录片，新大陆

### 1920年前：荒芜地带

在1895—1920年间，现代意义上的纪录片（一部架构完整的作品）还未出现，纪录片仅仅是一种小众而边缘的实践，包括一些杂乱无章的小型电影，归在不同的专栏内。不过，它们全部源自路易·卢

---

[1] André Robert, *op. cit.*

## 第二章 早期年代：探索期（1895—1920）

米埃尔最初提出的设想：用一台摄影机，联系摄影师的目光角度和具体情况来安排，拍摄现实的一个片段。如果摄影师介入镜头拍摄的内容之中，原本的布置就变成了演出，虚构取代了记录。

在同一阶段，虚构类电影已经迈出了决定性的步伐，尽管遵循的步骤存在许多质疑，它仍然发展出一种真正的电影语言。到1920年，路易·弗亚德执导的影片〔如1913—1914年的《方托马斯》(*Fantômas*)、1915—1916年的《吸血鬼》、1917年的《犹德士》(*Judex*)〕已经征服了广大观众。还有来自美国的电影，特别是卓别林和马克·桑内特的作品大获成功。而随着大卫·W. 格里菲斯（David W. Griffith）的创造，电影语言已经超越了从前的种种尝试。

当时的纪录片，尽管有许多不同的尝试，却已经被远远抛在了后面，尚未懂得发展属于自己的影片语言，更糟糕的是，它甚至开始模仿自己强有力的竞争对手。对于这种迟缓现象，我们可以冒险提出多种假设，但它们有其价值，因此，我们把最初的二十五年（1895—1920）作为中期转折点。

### 1907—1908 年，新局面

在1895年（第一部电影上映）与1907年（卢米埃尔公司关闭）[1]之间，法国的艺术与文学领域见证了一场深刻的变革。[2] 同一时期，

---

[1] 在这两个时间节点之间，1895年举行了塞尚首次作品回顾展，1907年毕加索发表了《亚威农少女》，彻底改变了法国的艺术格局。

[2] 文学方面有赫伯特·儒安的《上世纪的作家们》，1972年出版；绘画则是索菲·莫内莱的《印象派与其时代》，1980—1981年出版。

卢米埃尔公司于1907年发行的产品名录中总结了1424幅风景图，其中有151张摄影，也就是总量的近十分之一。[1]乔治·梅里爱制作了399部电影（包括1907年的作品，但他的职业生涯一直持续到1912年[2]），其中有25部是"重现时事"（9部讲述德雷福斯事件，2部关于爱德华七世加冕，但如今只有一个版本保留下来）题材，[3]直到1902年为止。

1908年，对于电影业发展和电影批评两方面而言，都是一个重要的转折。当意大利电影理论家里乔托·卡努杜[4]（Riccioto Canudo）将电影封为"第七艺术"时，一度地位不明，被处处排斥，仅仅能作为补充说明的、不起眼的电影[5]才真正走进了艺术的世界（电影，这种曾一度被视为街头表演，地位低下，只能作为候补节目的艺术形式才真正在艺术世界中崭露头角）。曾经忽视电影的存在，甚至对它不屑一顾的艺术界终于开始对电影产生兴趣。不过，梅里爱那些别出心裁的奇幻类作品和小型故事是被排除在外的，他们认为这些影片"是给士兵和小孩子看的"。1908年，围绕着《德吉斯公爵遇刺记》（L'Assassinat du duc de Guise），刚成立的"艺术影片公司"邀请了

---

[1] Vincent Pinel, *Louis Lumière, inventeur et cinéaste*, Paris, Nathan, coll "Synopsis", 1994.

[2] Georges Sadoul, *Georges Méliès*, Paris, Seghers, coll. "Cinéma d'aujourd'hui", 1961.

[3] Jacques Malthete, "Les actualités reconstituées de Georges Méliès", *Archives*, Institut Jean Vigo Cinémathèque de Toulouse, N.21, mars 1989.

[4] 里乔托·卡努杜的作用直到20世纪20年代才得以证明，他去世后著作集结出版，名为《图像工厂》（*L'Usine aux images*），巴黎：日内瓦出版社，1927年出版。

[5] Jacques Deslandes et Jacques Richard, *Histoire comparée du cinéma*（t.2），Casterman, 1968.

第二章　早期年代：探索期（1895—1920）

当时最有威望的机构，即法兰西学院和法兰西戏剧院的权威见证它的上映，同名油画已被列入卢米埃尔产品名录中（752号）。同一年，在另外一个完全不同的领域中，百代公司——之后还有高蒙公司和其他公司——成立了电影部，一个真正意义上的电影制作机构，在此后的几年中，它一直负责制作科学和教育类电影，特别是让·柯曼登的作品。它也发行了最早的喜剧片之一，即麦克斯·林代（Max Linder）的作品，时间甚至早于查理·卓别林征服世界前。

1907年，曾经做过律师的艾德蒙·贝诺阿—莱维（Edmond Benoit-Lévy）进入电影界，他在《摄影电影新闻》周刊中说："一部电影就是一份文艺财产，要将它重现的话，就必须交税。"当时，没有人把这句无关紧要的玩笑话当真。亨利·费斯古（Henri Fescourt）[1]在一次访谈中，直到与作者交谈之前，都认为这句话是故弄玄虚。

这一时期，有许多电影都销声匿迹了，[2]因此导致"早期"纪录片与虚构类影片之间的比例难以计算，我们只能依靠某些遗留的书面资料和见证者的证言对其进行推测。不过，我们可以进行一个大略的估计，它对于本书的研究而言已经足够。举例而言，一位1909年曾在百代公司工作的女性研究者[3]指出，我们今日所谓的"纪录片"（这类影片当时分散在各个不同的类别中：露天影片、工业、运动、

---

[1] Henri Fescourt, *La Foi et les montagnes*, Paris, Publications Photo-Cinéma Paul Montel, 1959.
[2] 如艾德蒙·贝诺阿—莱维的《浪子回头》（*Le Retour du fils prodigue*），1907年，亨利·朗格卢瓦认为其中的"哑剧效果十分杰出"。
[3] Emmanuelle Toulet, "Une année de l'édition cinématographique Pathé", in *Les Premiers pas du cinéma français*, Perpignan, Actes du V Colloque international de l'Institut Jean Vigo, 1985.

新闻时事、历史与军事片等）在总影片数目中约占 8%，就数量而言，这个比例不可忽视。让—吕克·戈达尔（Jean-Luc Godard）提倡的理念总能引发思考，他认为梅里爱是纪录片的创造者，而卢米埃尔是虚构类影片的先驱。如果说关于梅里爱的说法还有些值得商榷的话，我们却必须承认，卢米埃尔与其摄影师的构想的确戴上了有时代色彩的滤镜。每个时代都有其标准，后人也将审视我们，或许，未来的他们也会认为 20 世纪初期的标准过于天真，易于识破。在平民阶层与精英阶层之间，"美好时代"的中产阶级却与电影保持着距离，只对时事新闻感兴趣。据诺埃尔·布尔什[1]所说："我们可以说，十五余年来，法国的中产阶级电影观众——在法国民众中只占很小的一部分——即使有许多类型的影片交叉在一起可供选择，他们仍然只会对新闻产生兴趣。"

"美好时代"的史学家[2]认为，艺术电影的受众是精英阶层、知识分子；时事新闻针对中产阶级，后者更关心金钱，对常规之外的文化没有兴趣；教育类电影针对共和国开办的学校和民众教育机构；娱乐影片则是给"下等人"[3]看的。由此可以勾勒出一幅 1914 年前后电影观众的社会阶层分布。最终获得胜利的是娱乐电影。"在街头放映厅一视同仁的拥挤不适中，我明白了，这种新的艺术于我而言，和其他所有人是一样的。"让—保尔·萨特（Jean-Paul Sartre）在《词语》

---

[1] *La Lucarne de l'infini*, op.cit.

[2] Jacques Chastenet, *La France de M. Fallière*, Fayard, 1949.

[3] 这里援引了莫里斯·巴雷斯（Maurice Barrès）的说法，认为中产阶级是腐朽的贵族阶层与"下等人"二者之间的过渡与完善。

第二章　早期年代：探索期（1895—1920）

（Les Mots）中这样写道。1912年，他只有七岁，十分喜爱《方托马斯》《怪盗席哥玛》（Zigomar）、《马奇斯特冒险记》（Les Exploits de Maciste）、《纽约之谜》（Le Mystère de New York）等影片。在一个孩子的眼中，电影就是魔法。影院的气氛丝毫不逊色于意大利等其他欧洲国家〔如费里尼（Fellini）的《罗马风情画》（Roma）和马可·费拉里（Marco Ferreri）的《硝酸银》（Nitrate d'argent）〕，在如今的非洲国家或印度电影放映厅里，我们还能找到相同的气氛。

亚历山大·阿尔努（Alexandre Arnoux）认为这些电影厅能够唤起某种怀旧的愁绪，这一点也清楚地表明了它的受众：

电影属于魔法。影院的轮廓在混乱的老式建筑中被勾勒出来，在一群屋落中挤得方方正正，被有力的横梁支撑着，强使它抬起头来。我们穿过由奇特的关卡连接的回廊、过道和商店后间，终于到达那里。烟雾缭绕、湿润的气氛有如黑弥撒，如烧炭党人的密谋，或是无政府主义者围在自制炸弹旁的秘密集会。银幕上投映的影片摇晃着，难以固定，像是忍受着某种疲惫不堪的狂热。它起伏不定，带来晕船般的不适感。走出这个神秘之地时，我们还在颤抖着，摇摇晃晃。渐渐地，这些小电影厅变得舒适，规模扩大，有了更加整洁合理的结构；人们建起影棚，布置小型剧院，在那里，座椅上的尘埃也不甘于保持沉默，每当剧中演到叛徒的死，或是情人们的婚礼时，

它们就会自行从旧式天鹅绒中飘起来。[1]

时事新闻类影片抓住了最为敏感的主题,与娱乐影片分庭抗礼:

> 我已经强调过,银幕上放映的、来自全世界的真实事件(如洛杉矶大地震)是电影传播的一个重要因素。可以说,墨西拿地震或巴黎洪水这种类型的灾难事件吸引了成百上千的电影爱好者。以下是两则有关当时真实事件纪录片的报道。
> 
> 1. 1909年1月23日,周六8点30分,以及1月24日,周日2点30分与8点30分,在包括体育赛事、旅行题材和喜剧题材节目的众多选择中,普瓦捷市立剧院放映了有关墨西拿地震的影片,这场灾难沉重打击了我们的拉丁同胞。
> 
> 2. 1910年2月13日周日,关于巴黎洪水的纪录片在百代影院上映,包括日场与晚场,一场令人难忘的悲剧。这个独一无二的节目是艺术领域的补充,在放映的几小时之内,观众毫不吝惜笑声,这正是属于高卢精神的幽默。上映当天约有六百人没有座位,第二次放映将安排在2月20日。[2]

从这些情况中我们可以看出,当时的观众还有些无法分辨纪录

---

[1] Alexandre Arnoux, *Cinéma*, Paris, 1929.
[2] Charly Grenon, *Les Temps héroïques du cinéma dans le Centre-Ouest,* Revue de recherches ethnographiques publiée par la Société d'études folkloriques du Centre-Ouest, Janvier 1975, La Rochelle.

片与虚构类影片的区别,而且对此并不关心。一切都是娱乐和消遣,影片空洞的"现实"标签只不过是更好地引发了观影刺激。在这一点上,正如我们在后文中提到的,那些希望提高普罗大众文化水平的教育家们也无能为力。

## 科学主义与大众教育

两股截然相反的趋势共存于 20 世纪初期,其中一种可被称为"科学主义"——这个标签不含贬义,一部分科学家和跟随儒勒·费里(Jules Ferry)的教育界先锋人士同样使用这个词。另一种趋向则带有某种神秘主义或象征主义式的晦涩色彩,在艺术领域尤为常见,通过"美好时代"的文学与神话显示出来。我们首先来看科学主义,它是实证主义的延伸。

人们对于科学与技术进步的信心十分持久,1900 年的巴黎世界博览会更是昭示了这一点(展馆里所有的灯光都象征般地以电力照亮)。几乎就在航空业起步不久后,这种坚定的信念在关注大众教育的人群中仍富有生命力,从尚处于起步阶段的小学和成人教育中便可看出这一点。当时的人们经常谈论"知识意识形态"[1]和作为"集体典范"[2]的教育。电影也被纳入了它的范畴。动态图像能延长静止图像的效果,这一手法已经表现在许多民办学校的课堂中。

---

[1] *Histoire de la France contemporaine*, t.4,1871-1918, ouvr.coll., Edition Sociales, 1980.

[2] Antoine Prost, *Histoire de l'enseignement en France*,Paris, A.Colin, 1980.

民办大学经常举办讲座作为传播文化的手段，但这真是最好的、吸引人集中注意力的方法吗？人们经历了一整天漫长的体力劳作后，还要花费数小时来学习，他们牺牲的并不是本来就不存在的休闲时间，而是睡觉时间。有一些组织者已经意识到这种教条手法的不足之处，于是，他们尝试用一系列更系统化、更规律的课程来代替漫长又彼此毫无相连之处的讲座。当时的阿弗尔公司甚至用到了一种新的教育方法，利用幻灯投射做出神奇的效果。或许，现代成人教育的基础正是由此诞生。[1]

许多教育学家都认为，在讲课后引入动态的影像资料能够改善教学实践，使它变得更有吸引力。这种做法源于斯坦尼斯拉斯·莫尼耶（Stanislas Meunier）于1880年在索邦大学阶梯教室中面向教师们所做的公开历史学讲座。当时使用的投影图像是从莫尔托尼（A.Moltoni）编纂的图鉴中借鉴的，[2]对地理学投以了更多关注。这种做法为新生的电影业提供了灵感，日后卢米埃尔摄影师们开创的道路便是如此。

于是，当时法国的主流观点认为有两种类型的电影存在：一种是娱乐电影，需要避免对年轻人可能产生的不良影响；另一种则是具有教育意义的、有益的电影。在1918年初，一个名叫爱德华·普

---

[1] Bénigno Cacérès, *Histoire de l'education populaire*, Paris.Seuil. 1964.
[2] Jacques Perriault, *Mémoire de l'ombre et du son, une archéologie de l'audiovisuel*, Paris. Flammarion, 1981, p.111.

兰（Edouard Poulain）的人由于"家庭责任"的原因被军队遣散，但他仍希望"为人民服务"，"无论是出于个人意愿，还是出于作为一名在俗教徒的责任。"他写了一篇题目清晰的文章——《反对电影：堕落与犯罪的教育；支持电影：教化、道德和普及的教育》。[1]

即使是著名文学专栏作家、公开反对娱乐电影的保罗·苏蒂（Paul Souday）也承认某些自称"纪录片"的影像具有其优点："电影的真正益处应该在于真实的景观和记录，如尼亚加拉大瀑布、尼罗河的源头、热带海滨、远东港口，在极地狩猎白熊，或是在中非狩猎狮子……"为了指出这些镜头的无价之处，他还加入了一些夏多布里昂、洛蒂或戈蒂耶笔下的描写。[2]

幸运的是，成人教育的对象（当然，小学生也同样）对这些受推崇的做法是很敏感的。有时，他们也会对教育课程给学生增添的负担表示不屑。我们至少可以在著名的路易·纪尤（Louis Guilloux）的作品[3]中发现这种迹象："你怎么能指望让工人对主题是妇女服饰、英语教学或者印度支那的讲座感兴趣呢？他们还把这种事叫作教育人民……"这番话来自一个头脑清醒的战士。那个时代的人们十分认同"教育首先是解放人民的手段"的坚定信念，尽管有偏差，然而，它确实决定了一部分电影的未来。至少对于法国人而言，这

---

[1] Marcel L'Herbier, *Intelligence du cinématographe*, Paris, Corréa. 1946.

[2] Paul Souday, *Le Temps*, 8 septembre 1916. Cité par Heu, Pascal Manuel, *"Le Temps" du cinéma, Emile Vuillermoz, père de la critique cinématographique (1910-1930)*, L'Harmattan, 2003.

[3] Louis Guilloux, *La Maison du peuple*, 1921.

或许可以回答诺埃尔·布尔什[1]的尖锐疑问:"对影像档案的疯狂追捧在所有国家都具有顽强的生命力,他们认为电影'唯一的、真正的未来'在课堂里,这种追捧到底源于何处? 1911年发行的《电影日报》在几个月的时间里,提到的新纪录片电影和教育类电影达到了娱乐电影的两倍之多。"

这并不能消除布尔什提出的其他疑问,但它强调了一种连续性。因为,如今正是这群曾经对教育家和媒体的担忧无动于衷的民众改变了自己的看法。他们涌入黑暗的放映厅,热切渴望着喜剧电影、情节剧和远方探险类影片(后者通常是十分有力的殖民主义宣传工具)。

**一种酝酿中的美学**

长时间以来,平民电影的地位一直受到轻视(是超现实主义者首次注意到它的重要性)。大多数时候,它的细微之处确实难以被察觉,即使正如日后20世纪20年代理论家们所注意到的那样(见下一章),它已经在不知不觉中产生了美学功效。

上文曾提过,雅克·奥蒙[2]注意到卢米埃尔在组织镜头时,除了忠实再现事实之外,也会留心参考印象派画家的做法。如果我们能够预料到之后十年纪录片的发展情况,这一发现就显得十分重要。纪录片的成功有一部分应归功于它从叙事的限制中解放了出来,与画家的

---

[1] *La Lucarne de l'infini, op.cit.*
[2] 见上文提及的奥蒙作品。

## 第二章 早期年代：探索期（1895—1920）

做法一样，现实为纪录片提供了素材，既具有信息性，又具有画面感。卢米埃尔产品名录 73 号《埃卡泰牌戏》(*La Partie d'écarté*)常被拿来与保罗·塞尚的名作《玩纸牌的人》[1]做对照，两部作品的主题都侧重于对绘画素材的选择，而非反映社会真实的意图。

这幅油画作于 1890—1895 年间，这一时期是历史上的转折点，处于分散状态的文学与绘画即将进入新的世纪，对左拉出于科学基础的自然主义风格和热衷于光影分析的印象派[2]均持质疑态度。与此同时，在塞尚的继承者立体主义（如毕加索的《亚威农少女》，1907）方面，一种神秘的趋向正在文学与艺术领域中逐渐兴起，汇集了多种从时下风行的玄学中得到灵感与启示的艺术流派（如独立派、象征主义和新艺术等）。

在世纪交替间，理性主义美学也逐渐被另一种新型美学取代，它符合了"1900 年奇幻法国"[3]的新趋向，这一点经常在某些属于梅里爱作品的震颤式效果中表现出来。梅里爱常被视作儒勒·凡尔纳的后继者，凡尔纳是 19 世纪科学精神（而非科学家）的典型代表。与之相反，身处 20 世纪初的乔治·梅里爱则醉心于魔法、幻景与奇幻。

这一点就涉及了虚构的问题。纪录片一向被视作现实的复本，避免一切虚构的圈套。然而人们自问，黑白影像、完整的形式及影

---

[1] 尤其是在马克·阿勒格莱（Marc Allégret）的电影《卢米埃尔，电影的发明》(*Lumière, l'invention du cinéma*)中。
[2] 左拉认为自己的作品受克洛德·贝尔纳（如《实验小说》）影响很深，而化学家欧仁·谢弗勒尔的发明则间接影响了印象主义的艺术技巧，尤其是新印象派。
[3] Michel Desbruères, *La France fantastique 1900*, choix de textes, Paris, Phébus, 1978.

片的运动是否不知不觉间将观众置于一种现实主义的幻觉效应里，他们并没有真正地体验到现实。正如普罗米奥所说，这种幻觉效应的形式由于跟踪摄影而产生，又受当时的绘画光影技巧启发，使观众处于一种不确定的世界中。如同塞尚所说："我并不是在复制，而是再现。"在这个中间状态的世界里，"树叶移动"都显得不可思议。运动主体不再是简单的树叶飘落、人物移位，或其他自然客体；运动主体是摄影机，它使静止的、没有生命的物体变得可动，就像坐火车时看到的窗外风景。火车与摄影机，这两个经常被结合在一起的意象启发了一种自发的形式再创造。

## 9 为了迈入 20 世纪 20 年代

在战后时期，作为电影的纪录片并不存在。然而，随着脱离现实的孤立镜头数量不断增多——有时，它们彼此之间存在着联系，尽管并非刻意为之，纪录片仍在等待时机。只有历经演出的拍摄才有资格贴上"艺术"的标签，只有它们具有完整的小说或戏剧性逻辑。奇怪的是，直到四分之一个世纪之后，人们才意识到，两个"即兴拍摄"的镜头组接（如吉加·维尔托夫所说）也能产生意义，这方面的尝试曾多次走入歧途，手段包括评论、编年史、肖像、宣传手册和诗歌等。直到 20 世纪 20 年代初，这些影片才逐渐发展起来，并确认了自身的独立地位。

第二章　早期年代：探索期（1895—1920）

# 人名一览及影片目录（1895—1920）

### 让·柯曼登（Jean Comandon，1877—1970）

1908年百代公司科学电影的先锋，曾以实验室中的显微镜和X射线为主题拍摄电影。他于1925年起为阿尔贝·卡恩基金工作，1930年就任于巴斯德学院。他是电影显微镜的发明者，著有《电影显微镜》（1943）。

作品有《文森特氏疏螺旋体》《锥虫》《血液循环》《回归热》《卵生动物血》《蝎子》（1908—1910）；《毛毛虫与胡萝卜》《液体空气》《啤酒酵母》《赫兹波》（1911）；《X光片》（1924）；《池塘里的微生物》（1930）；《结晶岩的形成》（1938）。

### 路易·卢米埃尔（Louis Lumière，1864—1948）

他在未满20岁时与其兄奥古斯特（1862—1954）一起开发了用于摄影底片感光的新型溴化银乳剂技术，这一发明促进了其父成立的卢米埃尔公司的繁荣发展。在电影业的发展基础之上，他发明了三百六十度摄影机和现代广泛使用的电影放映机。随着卢米埃尔公司的关闭，他重新投入对化学的研究中，发明了天然彩色相片技术（也称"奥托克罗姆"），在1914年前，这一技术是唯一的彩色摄影方法。卢米埃尔也曾派自己的摄影师去拍摄实景，尽管仍有技术上的限制和误差之处，仍开创了法国的纪录片传统。

### 乔治·梅里爱（George Méliès，1861—1938）

梅里爱对卢米埃尔兄弟的发明十分着迷，希望对其进行研究，并发明另一种设备。几经尝试之后，他找到了真正属于自己的领域——特技摄影与奇幻景观。后来，他在巴黎郊区蒙特勒伊苏布瓦成立了工作室，尝试用影片重构现实，探索梦幻式的影片结构，直至 1913 年。他也曾对戏剧领域有所探索，此后渐渐淡出了人们的视野。

### 阿尔弗雷德·马什安（Alfred Machin，1877—1929）

他起初为《画报》周刊担任摄影记者（1900—1907），后成为探险家兼摄影师，曾在非洲拍摄过狩猎场面，超越了长期以来的时事题材，开启了纪录片的新领域。这位导演是比利时电影业的开创者，1915 年成为军队电影部联合创始人之一，战争期间在军队工作。他也撰写过剧本，拍摄过一些喜剧电影。

### 菲利克斯·梅斯盖奇（Felix Mesguich，1871—1949）

他最初是一位电影放映员，后成为卢米埃尔公司委托拍摄世界各地景色的摄影师之一。梅斯盖奇的个人回忆录是有关电影业发展早期情况的一份珍贵见证。

### 查理·百代（Charles Pathé，1863—1957）

他对自己的定义十分准确："我不是发明了电影，而是把电影进行了工业化。"他曾资助过柯曼登的早期电影拍摄，后于 1907 年成立百代报社。

# 第三章　疯狂年代：先锋派与民众主义（1920—1930）

巴黎共有184家重要的电影放映厅。波拉·尼格丽（Pola Negri）出演了《我的男人》（*Mon Homme*），卡特里娜·艾斯丽娜（Catherine Hessling）主演了《娜娜》（*Nana*）。她诠释的娜娜不同寻常，皮肤黝黑并十分放荡。雅克·费代（Jacques Feyder）购买了《红杏出墙》（*Thérèse Laquin*）的版权。左拉作品在这个时代十分流行。曾有人对观众口味进行一项调查：《狼的奇迹》（*Le Miracle des loups*）这部关于路易十一的动画片巨制获得了1721票。夏洛特（Charlot）的《朝圣》（*Le pèlerin*）获得了1650票，《应许之地》（*La terre promise*）获得了1363票。电影观众保持了他们对宏大场面、史诗情节和高品质的一贯喜爱，当然也有对蹩脚的电影连环画的爱好。世界主义已经萌生，如这则关于《基恩》（*Kean*）的十分朴素的广告："这部十分有法国味的电影，由胡高夫（Wolkoff）执导，莫兹尤辛（Mosjoukine）、科利内（Koline）和李森科（Lissenko）主演。"

——《没有人笑》（*Personne ne rit*），
阿尔芒·拉努（Armand Lanoux），1925

## 1 在情节剧与先锋主义之间

20世纪20年代初,纪录片真正获得了起步。在美国这一远离法国和欧洲的国度,罗伯特·弗拉哈迪执导了如今举世闻名的《北方的纳努克》。然而,尽管这部电影在法国获得了巨大成功,此类型的纪录片并没有在美国发展起来。接下来是虚构类纪录片的时代,梅里安·库珀与欧尼斯特·B.舍德萨克执导了很多虚构类纪录片。这类纪录片的拍摄方法主要是法国和其他欧洲国家发展起来的。那些关于远方的纪录片(如旅行、异国他乡和殖民地情调等),获得了一定的成功,但是这类纪录片还远不是一个成熟的分类。由弗拉哈迪创造并基本发展成熟的纪录片拍摄方法,几乎没有给法国甚至欧洲的纪录片拍摄者们带来灵感。欧洲著名的纪录片导演只有让·爱泼斯坦和乔治·鲁吉埃,这两位导演都有自己的拍摄方法。

20世纪20年代初,纪录片电影执行着一种智慧却无聊的教育使命,我们可以从当时媒体留下的一些片段得知这一点。这种趋势一直持续到20世纪50年代。工业、农业及其他行业成了纪录片电影的常见主题,而观众被迫忍受它们。一些艺术家在20世纪第一个十年表达了他们自己的偏好。然而这些声音很微弱,并未引起注意。罗贝尔·德思诺斯(Robert Desnos)在超现实主义运动中,不加掩饰地表达了对教育纪录片所谓的"优点"的不赞同,因为这些优点在电影的进程中是孤立存在的,仅仅与一些孤立的影像有联系。

电影大腕们(尽管我们知道他们是多么无足轻重)假装

## 第三章 疯狂年代：先锋派与民众主义（1920—1930）

轻视纪录片电影，眼里只能看见那些艺术片，而电影外行们（他们仅仅了解一点电影的意义）假装自己很赏识纪录片电影。他们只想看那些远程的风景，为了可以和别人谈论自己从未去过的达荷美王国，为了给自己贫瘠的想象力增加一点秀丽的风景，为了跟孩子谈论罗什福尔奶酪和瑞典火柴是怎么制造的。一个群体的愚蠢不能被用来给另一个群体的愚昧辩解，这一点还需要明说吗？我丝毫不在乎电影的教育功能，我并不希望从电影中学会什么东西。

我们已经为各种生活琐事而忧心，被存在中无法解释的巧合而折磨，难道不应该像看待故事片一样去看待纪录片吗？高尚不存在于琐碎边角中，而存在于个人。比起罗什福尔奶酪、瑞典火柴的制造以及《纽约之谜》中的任何东西，我更看重这一永恒的主题。[1]

1923年，一位22岁的年轻人在工会倡导下导演了一部纪录短片。在这部短片中，导演选择了当时尚不为大多数游客所知的沙特尔教堂为题材，把它的建筑形式搬上银幕，通过取景艺术和蒙太奇手法，使他的纪录片成为一场视觉盛宴。电影的题目为《沙特尔》（Chartres）。在这部13分钟的电影中，或许存在德思诺斯所寻求的永恒。它的作者让·格雷米永（Jean Grémillon），在执导了数部纪录片后（大多已散佚），成为法国电影的经典作者。

---

[1] Robert Desnos, *Paris Journal*, 6 mai 1923.

麦田的后面远远地出现了沙特尔教堂（这令人想到佩吉）。一点一点地，它的尖顶出现在村庄的上方，接着，我们可以看到教堂的细节：三角楣、雕像、滴水兽。镜头里接下来出现了下面的村庄，为我们展示了围绕着教堂的旧房子和这些房子在洗衣妇劳作的水渠中的倒影。

电影的所有素材都得到了精妙的使用，色彩搭配精致。导演用黑色、白色、黄色和乌贼黑色交替，使用圆形或三角形挡板来构成美好的画面。在内部逆光处，玫瑰花窗的图案自动构成了美丽的画面。一些镜头通过融合柔化衔接，然而并未使形状对比变得不明晰。作者使用了蒙太奇手法，这一手法的效果我们还能在十年后再次看到："城市交响曲"已经在这首诗中初见端倪，它后来在民众主义电影中首次被使用（在外省的老市区闲逛）。

另一位电影人也和德思诺斯一样，与当时的主流观点背道而驰。但从艺术角度来看，他与德思诺斯并不处于同一阵营，他就是艾黎·福尔（Elie Faure）。德思诺斯傲慢地无视了纪录片的主要功能，福尔则对虚构电影的叙事不感兴趣。这两位电影人所注重的都是在电影核心中寻找镜头与形式之间的关系。电影经历了一段造型艺术时期（如同它曾经或即将经历的戏剧艺术时期、音乐艺术时期或文学艺术时期）。

有一天，我突然意识到电影未来发展的可能。我还清楚

第三章 疯狂年代：先锋派与民众主义（1920—1930）

地记得那时感到的震撼：一道灵光闪过，我看到了旅馆白墙边一件黑色的衣服，它们是如此相称，如此华丽。从这时起，我再也不会把自己的注意力分给为了拯救自己可怜的丈夫，委身于从前杀死她母亲、奸淫她孩子的贪婪银行家的可怜妇女做出的牺牲。我带着日渐增长的赞叹发现，电影色调的配合让电影变成由白到黑的渐变，它们在银幕的深处和表面不断地融合、变化和运动，犹如观看人群突如其来地活跃和退场，就如同我曾经在格列柯、伦勃朗、维拉斯奎兹、维米尔、库尔贝和马奈静止的画布上看到的那样。[1]

同时代的沃尔特·鲁特曼做出了与这段引用类似的记述，他专注于抽象电影：

归根结底，我们能够并且应当将电影艺术归结于银幕上的光影游戏和适当的构图。接下来则是另外的东西：节奏的研究、相继的黑白光点的排序。抽象电影因此成为光的音乐。这种光影音乐永远都是电影的核心。

因此，如同悖论一般，"抽象纪录片"诞生了。纪录片在这个时代数量还不多，并且是一种不受推崇的种类。它被赋予了一种颠覆性的使命。它是这个时代的电影人的一幅最为抽象的画像，这些

---

[1] Elic Faure, *La Cinéplastique*, 1927.

电影人利用拍摄下来的现实制造其他东西。

> 对真实的恐惧是社会组织的基础。生活被谎言装点,披着考究的外衣。人们喜欢在这种欺骗的现状中沉睡。几乎无人喜欢真实和真实所包含的种种风险。然而,电影是一种可怕的发明,当你想要的时候,它就揭露现实。这是一种恶魔般的发明,它能够揭露所有人们想要隐藏的东西,并把细节放大一百倍。
>
> 我曾经渴望过一种"二十四小时电影"。[1] 我想拍摄从事无论何种职业的任何一对夫妇,希望可以用一种神奇的新型机器来拍摄,并且当事人不知道自己处于镜头中。从而,这次拍摄可以成为一种新型的、犀利的调查。它不会遗漏任何东西,他们的工作、他们的沉默、他们的爱情和他们的私密生活。接下来,不经过任何剪辑和审核,将这部电影放映出来。我想,这部电影将会令所有人都恐惧地逃开,呼喊着救命,就像到了世界末日一样。
>
> 先锋电影的历史十分简单。这是对那些注重剧本和名角的电影的一种直接回应。[2]
>
> 在纪录片和新闻纪录影片中,电影人所使用的不过是十分美丽的客观事实,只需利用素材,并且懂得如何展现。我

---

[1] 二十年后,塞萨·柴伐蒂尼也有同样的梦想。见第二章。

[2] Fernand Léger, *A propos de cinéma*, 1925.

第三章 疯狂年代：先锋派与民众主义（1920—1930）

们不过是让展现在街边小店的东西来到电影里。[1]

雅克·布鲁尼乌斯（Jacques Brunius）总结了这个时代的特征：

先锋电影的发明及实验在虚构类影片里是十分不适当的，如同汤中的头发丝般碍眼。然而，它却十分自然地在纪录片中找到了理想的应用场所。因为纪录片和故事片不一样，在纪录片中应用这些东西没有减缓情节的风险，没有任何叙事线的束缚。先锋电影的发明可以自由地朝任何方向探索世界的任何角落。纪录片开始探索世界的美和令人恐惧的东西，将最平常的事物的神奇之处放大，向人们展现自然和街头巷尾的奇异故事。[2]

## 2 观众

如果说艺术家的倾向必须得到考虑，那么观众的倾向则更需要得到关注。在战后，哪些观众会去看纪录片呢？不要忘记，电影的成功很大程度上归功于民众。民众更喜欢感伤戏剧式的故事片，而非先锋电影。资产阶级并不常去看电影，大多数知识分子更愿意把电影看作无知者的娱乐。

---

[1] Fernand Léger, *Autour du Ballet mécanique,* 1923-1924.
[2] Jacques Brunius, *En marge du cinéma français,* Edition Arcanes, 1954.

> 剧院是向心的，它们聚集在城市的核心。只有最矫揉造作、污秽不堪的戏剧才会在城市的外围表演。剧院一般都处于市区的中心，而不会远离它。剧院是一种十分向心的系统，向西方倾斜，占据了凯旋门、星形广场和昼寝后拉开窗帘的黄昏。而电影院的命运则截然不同，它避开了城市中心，在郊区发展并趋向成熟。这一寂静和夜晚的产物统治着郊区的海岸。电影需要火车头的轰鸣、工厂的烟雾和地中海微风吹拂的橄榄树。格勒内尔、蒙鲁日、拉沙佩勒和克里尔大街上的电影厅看上去十分狭小拥挤，几乎要被挤坏了，却离观众很近。[1]

我们知道，在这些"民众的教堂"，或者说"民众的殿堂"中放映的都是哪些电影，如同亚历山大·阿尔努指出的那样。当时的节目单上都是情节剧、冒险片和喜剧。三十年后，资产阶级将会在电影档案馆里重新发现这些电影。如果电影的时长允许，在幕间休息之前，会放映一段短片、新闻或者有时是一些余兴节目。幕间休息时会提供紫雪糕（这是对纳努克的致敬）。不管何种短片，都会被人们称为纪录片，这种习惯持续了很长时间，让纪录片的定义变得更为复杂。

制作这些短片的人通常是为了经济原因，受他人之托而制作这些电影。这些电影出于教育系统委托者的要求，富有教育意义，完

---

[1] 亚历山大·阿尔努指出，在 20 世纪 60 年代，当民众开始涌向电视时，精英阶层则发现了电影。电影院搬离市郊，来到了市中心。

## 第三章 疯狂年代:先锋派与民众主义(1920—1930)

美贴合了委托方的道德标准。它们的观众常常来自学校、教会或文化宫。但百姓阶层对纪录片不感兴趣,而"关于干酪的短片"(德思诺斯)则不过是真正电影的前戏。

在预留给平民阶级和孩子们偏爱的电影放映厅之外,其他场所也常常有电影放映。世俗阶层和教会出于不同的原因都会组织一些电影放映。1922年,百代公司推出了手摇电影放映机,它轻巧便携,十分适合教育者和教会。这种放映机引导了一场运动,然而,并非所有教育者都欢迎这场运动。直到21世纪,人们还在讨论电影的有害性,有人认为电影对青少年会有不好的影响。而纪录片——尽管不令人激动——却从容地赢得了所有人的欢迎。直到民众教育取得进步后,故事片才作为一种消遣方式进入学校的计划。这些故事片还必须经过各种委员会的精挑细选,而纪录片的发展作为一种教学辅助手段,则是被政府支持的。三个部门——农业部、卫生部门(当时主要在与酗酒、结核病和性病做斗争)和公共教育部门支配着从教育博物馆传播到学校电影档案馆的电影。教育博物馆下辖两个部门,一个是中心电影放映局(我们还记得那个固定画面——道路上的小人),另一个是教育电影中心档案馆。1920年,卢西安·赫尔(Lucien Herr)组织了电影档案馆,在档案馆中,教育类电影根据学科分门别类(如旅游地理、自然历史等)。当时的电影依然是无声电影,教育者为了不滥用字幕,通常会使用图像来给教育材料进行创新。这种方式后来变得十分常规,在教育电影和新闻纪录电影的道路上,在与这两者分道扬镳前,纪录片一直在试图认识自己。

当时的第三种电影是先锋电影。先锋电影观众人数不多,但影

响深远，这是由先锋电影的观众所决定的。这一种类主要吸引的是艺术家，还有20世纪20年代论战中分属不同阵营的人。1926年1月21日，阿尔芒·塔利埃（Armand Tallier）和L.米尔加（L.Myrga）在巴黎五区设立了于尔絮勒工作室，立下如下誓言："我们希望，把我们的观众群定位为精英阶层：作家、艺术家、拉丁区的知识分子。这些精英阶层将会变得越来越多。我们希望让那些贫瘠的电影远离他们。我们的节目单上会提供新潮、雅致的电影。它们可以分属不同流派，可以是法国电影和外国电影。任何具有原创性、有价值、体现出创作者努力的电影，都将会在我们的电影放映厅中找到一席之地。"

亚历山大·阿尔努继续着电影爱好者的道路。他对先锋电影的观众——那些日后会变成关注艺术电影或试验电影的群体——有一些不同的看法。他的看法十分新颖，也遭到了一些反对。

> 然而，在广袤的殿堂中已经出现了一些小团体。在这些小集团中，信仰者兴奋地走向了分裂。我了解其中的两个，一个叫老鸽舍，另一个是于尔絮勒。两个工作室都在左岸，分处于卢森堡花园的两侧。老鸽舍保留了科博的一些特征。科博给老鸽舍留下了一些并未流失的观众，他们是文学爱好者、教育界人士，多受过高等教育。
>
> 而于尔絮勒则不同，它是一家老旧的社区小剧院。在那里我们能看到戴着眼镜的金发男子、带着从脸颊垂下来的发饰的棕发人、瘦削的黄种人、系丝巾的牛仔、戴包头巾的

第三章 疯狂年代：先锋派与民众主义（1920—1930）

印度教徒、没戴绅士帽的英国人、戴着帽子的波兰犹太人、长腿的澳大利亚人，还有穿着帆布鞋的高加索王子。在于尔絮勒甚至还有一些不正常的、富有异国情调的人。比如带着夫人和女儿的、住在小区里的布尔乔亚，他的夫人穿着缎子短上衣，他的女儿在幕间舔着一根紫雪糕。

百花齐放中，被称作"先锋纪录片"的电影低调地出现了。在先锋电影中，人们通过有技巧的取景来展示现实，并试验各种不同的蒙太奇手法。蒙太奇在此后十年成为电影组织的主要方法。就如同热尔麦纳·迪拉克（Germaine Dulac）所说："电影经营的专门化让观众接触到与其他流派截然不同的作品。"[1] 先锋电影拥有一群"巴黎气派"的观众，也有来自世界各地的观众。放映先锋纪录片的地点也同样推广着先锋电影，因为此时二者之间的区别还不明晰。

### 3 巴黎，欧洲先锋派的主场

先锋电影乍一看和纪录片分属截然不同的领域。两个相反领域的融合如同悖论，原因十分简单，因为两者都是被边缘化的领域。教育类纪录片对于明确的叙事更为关心，不太关心形式上的革新；而精英阶层要么无视形式革新，要么持有怀疑态度。因此，纪录片与先锋电影的所属阵营很久以来都不明晰。艾瑞克·霍布斯鲍姆（Eric

---

[1] Germaine Dulac, *Le Cinéma d'avant-garde*, 1932.

Hobsbawm）写道："在左翼先锋主义者手中，纪录片成了一项果断的运动。"[1] 来自苏联的吉加·维尔托夫被认为是纪录片的创造者之一，然而其主张却在他逝世后被孤立。他深刻影响了先锋电影。如果用较委婉的语气说，先锋电影在当时还不是一个被大众认可的流派。超现实主义者有时会使用尖锐的言辞对它们进行批评。罗贝尔·德思诺斯这样点评让·罗兹（Jean Lods）的电影《20分钟中的24小时》（*24 heures en 20 minutes*）："晦涩难懂，乌七八糟，莫名其妙，杂乱无章，七颠八倒。"

虽然他们之间的确存在论战，但纪录片的先驱却与先锋电影的拥护者意气相投。对比吉加·维尔托夫和费尔南德·莱热的宣言，可以向我们证实两个流派之间的相通之处。

"纯电影"——当时的人这样称呼先锋电影——的主要优势在于形式和节奏，并深刻地被未来主义、结构主义和包豪斯的研究所影响。这一流派最终的结局是被其他电影形式所渗透。热尔麦纳·迪拉克点评道："简单说来，自现在起，先锋电影是在人道主义电影中进行的纯粹技术和思想的抽象探索和展示。"

多米尼克·诺盖（Dominique Noguez）[2] 对先锋主义十分了解，他对三部重要电影间的相同之处进行了探索。这三部电影的主题都

---

[1] Eric Hobsbawm, *L'Age des extrêmes*, Bruxelles, Editions Complexe, 1999. 然而我们可以注意到，政治领域中先锋主义的命运并不能和艺术上的进行对比：鲁特曼和纳粹主义有关联，意大利未来主义的主要人物马里内蒂（Marinetti）则与法西斯主义联系在一起。

[2] Dominique Noguez, "Paris - Moscou - Paris", Paris et les symphonies de ville, in : *Paris vu par le cinéma d'avant-garde, 1923-1983*, Expérimental.

## 第三章 疯狂年代：先锋派与民众主义（1920—1930）

是城市生活、城市运动和现代生活的疯狂：《时光流逝》〔*Rien que les heures*，阿尔贝托·卡瓦尔康蒂（Alberto Cavalcanti），1926〕、《柏林，城市交响曲》（沃尔特·鲁特曼，1927）和《持摄影机的人》（吉加·维尔托夫，1929）。这是"城市交响曲"的时代，或者说，为了显示已受到美国深刻影响的时代特点，我们称之为"City Symphonies"的时代。这是一种对先锋主义先驱保罗·斯特兰德〔代表作《纽约曼哈顿区》（*Paul Strand, Manhatta*），1922〕非自愿的致敬。保罗·斯特兰德是一位战斗在20世纪30年代末的电影艺术家和大摄影家。

《时光流逝》，1926，45分钟

阿尔贝托·卡瓦尔康蒂作为舞台美工师和莱尔比耶（Herbier）合作导演了《时光流逝》，这是关于大都会巴黎的一种碎片化的考究解读。这种对城市的研究深受沃尔特·鲁特曼和斯特兰德《纽约曼哈顿区》的影响。在《时光流逝》中，电影的动力并不是解释性的或结构化的。它是线性的，具有缓和的节奏，是对电影视觉节奏本质的一种探究。视觉节奏是电影一种可能的不同形式（对先锋电影也是如此）。电影是一种不可触知之物的组织，是对偶尔出现的不同材料的组织，是对一些废品、细节、叙事片段的组织，把这些混杂在一起，构成偶然的、不重要的连续体。和鲁特曼对大都会功能性的研究不同，卡瓦尔康蒂进行的是一种边缘化的研究，他的图像是分散的，其路线不同寻常，不合常理。只有路牌的前后相继能够为我们重现生活的面貌，世界的不可触知性被封锁

在分散的碎片中。[1]

卡瓦尔康蒂是巴西人，在与约翰·格里尔逊合作前，他暂居巴黎。20 世纪 30 年代，他成为英国纪录片运动的先驱之一〔《煤层工作面》（*Coal Faces*），1935〕。鲁特曼是德国人，而吉加·维尔托夫是苏联电影最为杰出的创新者。在这些年中，巴黎成了一个十字路口，被各种外国电影人所影响。卡瓦尔康蒂认为纪录片的存在依托于试验电影："如果没有试验，纪录片就失去了全部价值；没有试验，纪录片就不会存在。"鲁特曼用《世界的旋律》（*La Mélodie du monde*）、《柏林，世界交响乐》影响着巴黎。而维尔托夫用文章和自己的电影影响着巴黎，后来他的弟弟鲍里斯·考夫曼[2]（Boris Kaufman）接替了他。

评论家们十分推崇鲁特曼。当《世界的旋律》在巴黎一家商业电影院放映室放映时，《电影杂志》甚至邀请他本人进行写作。当时的评论家马塞尔·卡尔内（Marcel Carné）丝毫不吝惜他的赞扬：

> 这是关于一个活着的、受折磨的、相爱的、娱乐并死亡的世界的不可思议的交响乐，是一部不同寻常、生机勃勃的作品。……电影中，所有运动相互碰撞或相互连贯，相反或并列。这是综合图像的拼凑，是活动的、快速的、令人疯狂的、

---

[1] Paul Bertetto, *Il cinema d'avanguardia* : 1910-1930. Marsilio Editori, Venise, 1983-Cité, in *Paris vu par le cinéma d'avant-garde, 1923-1983*, op. cité.

[2] Thomas Tode, "Un soviétique escalade la Tour Eiffel : Dziga Vertov à Paris", *in Cinémathèque*.

## 第三章 疯狂年代：先锋派与民众主义（1920—1930）

惊人的视觉管弦乐。这一乐曲的标题是《世界的旋律》。[1]

作家保罗·毛杭（Paul Morand）常常十分挑剔尖锐，然而也对鲁特曼评价颇高：

> 要我说，沃尔特·鲁特曼是一个音乐家。只有音乐家才能像他一样，让塞壬的歌声……纺车的旋转声、锯琴的鸣叫、锅炉的喘息蜂拥而来。……简单说来，苦行僧的尖叫、黑人战鼓的敲击声、美国演说家无意义的声音、战斗中日本人尸体倒下的声音、阿拉伯骑士沙哑的胜利呼声、犹太人的哀叹声、浪花打到暗礁上的爆裂声、邮船侧边活塞发出的重复响声、加农炮的响声、军号声——所有鲁特曼带来的声音在上周每一个晚上都支配着我和我的神经中心。[2]

纪录片，在它的名字所显现的低调野心之外，深入到其表达法所显现的一条道路：从现实中截取碎片、声音或图片，用以谱写一曲旋律。或者按照当时其他说法来讲，一首交响乐或和声。在当时的观点看来，音乐会是纪录片的命运。曾经，它不代表纪录片的未来，但这一任务至今仍在许多地方呈现。

维尔托夫对苏联电影浪潮做出的巨大影响，一部分要归功于莱

---

[1] Marcel Carné, *Cinémagazine,* octobre 1930.
[2] Pierre Leprohon, *L'Exotisme et le cinéma*, J.Susse, 1945.

昂·莫西纳克（Léon Moussinac），但更多的要归功于他的弟弟鲍里斯·考夫曼。鲍里斯·考夫曼当时侨居法国，经常和他的哥哥维尔托夫通信。他的信就像课程一样指导着维尔托夫。鲍里斯·考夫曼当时导演了《中央市场》〔*Les Halles Centrales*, 1927，与安德烈·加利齐纳（André Galitzine）联合执导〕，并作为摄影师参与了当时许多其他电影的拍摄：《30 分钟内的 24 小时》(*24h en 30 min*，1928)、《香榭丽舍》(*Champs-Elysées*, 1929)、《塞纳河，一条河的生命》(*La Vie d'un fleuve: La Seine*, 1932)、《朱莉·拉杜麦格，或：一英里》(*Jules Ladoumègue, ou: Le Mile*, 1932)。这四部电影都是让·罗兹的作品，并且和评论家莱昂·莫西纳克有联系。考夫曼还曾是尤金·德劳〔Eugène Deslaw，《机器运行》(*La Marche des machines*)，1928〕的摄影师。在比利时电影人亨利·斯笃克如今遗失的作品《埃斯考河隧道工程》(*Les Travaux du tunnel sous l'Escault*)中也能找到他的贡献。他还是《尼斯印象》的联合导演，然而在普遍印象中，这部电影是让·维果的个人作品。

这些电影作者深刻地影响了纪录片的发展，代表了一种潮流，这种潮流从单词本义来说并不"巴黎化"。然而在索邦大学与蒙巴纳斯之间，这一潮流正代表着巴黎。因为当时艺术的巴黎比如今更为世界化，甚至令人不得不怀念起"老法国人"。勒内·克莱尔先于他的兄弟亨利·邵梅特（Henri Chomette）进入潮流〔《五分钟纯电影，速度和光影的游戏》(*Cinq minutes de cinéma pur. Jeux de reflets et de vitesse*)，1925〕。从 1923 年起，他开始探索一种"无"电影（没有剧本、没有演员、没有布景），代表了 20 世纪 20 年代先锋电影的趋向。

"在对电影的理解上,观众要比最勇敢的评论家走得更远。所有的美学都过于受限。"[1] 通过《塔》(La Tour, 1928, 11分钟),他试图打破界限。

这是对居斯塔夫·埃菲尔作品"铁娘子"的一次印象主义式的登顶之旅。摄影者步行,或者乘坐电梯,用一种电影秩序来展现埃菲尔铁塔的所有楼层和所有角落,并通过建造时照片的蒙太奇来揭示建造这样一座300米高钢铁结构的秘密。埃菲尔铁塔是1889年世博会的产物,也是技术的胜利。让人们不再——或者从未开始——质疑自己的能力。从埃菲尔铁塔顶端俯瞰,巴黎市仅仅是这一钢铁巨人统治下的小人国。这一关于建筑的视觉交响曲把"纯电影"的梦想与现代关于城市的观点——"城市交响曲"结合在了一起。

诺埃尔·勒纳尔(Noel Renard)的电影《巴朗索瓦》(Balançoires, 1928)也可以放在这一类别中,而不常归类在导演自己所属的结构主义派别中。《巴朗索瓦》向我们展示了杂耍艺术节大旋涡中一个苦行僧的朴素技巧。巴朗索瓦是巴黎市另外一个标志性地点。这部电影一方面被视作先锋派,另一方面也被视作通俗作品。

在巴黎与地中海之间,法国的身影似乎不存在。拉兹洛·莫霍利·纳吉(Lazlo Moholy-Nagy),这位暂居法国的结构主义先驱于

---

[1] René Clair, *Cinéma pur et poésie*.

1929年导演了《马赛，老港口》(*Marseille vieux port*)。在电影中，他把城市和工业（中转港口）、贫困地区和供人闲逛的地区（卡尼比勒或老港口区，之后被德国人毁坏）结合在一起。

另一部更著名的影片由让·维果和鲍里斯·考夫曼联合导演，这就是《尼斯印象》，它展示的是"观点纪录片"。这部影片是20世纪30年代三种纪录片流派的混合。影片中的图像蒙太奇和混杂剪辑属于先锋流派，梦幻元素属于超现实主义，而对现实的客观描写又属于现实主义，现实主义在20世纪30年代从幻想类电影中抽离。这是一幅狂欢节时尼斯的画像，影片展现了富有阶层和贫困阶层的强烈对比。富有者在漫步大道上愉快地享受阳光，而老城的贫民区却仍有很多穷困潦倒者。

影片问世后，让·维果解释说，他的影片属于"社会纪录片，或者更确切地说，属于'观点纪录片'……和展现一周新闻的短片不同，这种纪录片展现作者的观点"。（见第一章的让·维果宣言）他想创造有生命的作品，出其不意地记录一些事实或表达，并用蒙太奇来阐述它们。片中某些图层会被叠加在一起，用以展示一些看不到的东西。例如，影片中的赤脚突然变成了富人的靴子，阳光下坐在扶手椅中的女士突然变得赤身裸体。"暴露于众目睽睽之下"这种文字隐喻变成了图像。

让·爱泼斯坦拥有独有的地位。他在波兰华沙出生，被幻想电影所吸引，最初拍摄虚构类故事片。他用作品《世界尽头》(1928)来探索布列塔尼。这位导演热爱布列塔尼，甚至到了用布列塔尼方言作为电影对白的程度〔《盔甲之歌》(*Chanson d'Armor*)，1934〕。

第三章 疯狂年代：先锋派与民众主义（1920—1930）

爱泼斯坦在多部作品中展现了对布列塔尼的热爱，如《乌鸦之海》（*Mor-Vran*, 1931），当然最著名的还是《世界尽头》。

> 这是默片到有声电影的分界。爱泼斯坦为我们呈现了一部简单却动人心弦的电影。《世界尽头》这部作品处于主观主义的另外一端，是对真实客观主义电影的探索。他放弃了工作室制作和职业演员的谎言，选用布列塔尼一个荒凉贫穷的小岛上的居民来表演。在世界的一端，一个渔民的手指受伤了，伤口感染，并且无人治疗，这就是故事的全部了。
>
> ……这部电影起初不过是一部带有虚构色彩的纪录片，情节只是为了消除故事中可能导致的枯燥，后来却变成了一出悲剧：一个小岛上被忽视的贫穷居民的痛苦瞬间。在这部电影中，一切都十分精确、自然和真实，表现了最细微的细节，晾干的网、抖动的草、缝隙中流淌的海水、人们的脚步和手势、房子、溪水。[1]

这部纪录片细致描写了采海藻人的工作，描绘了自然风光，并让真实的采海藻人和渔夫来表演他们在日常生活中已经熟识的场景。这部依托于剧本和演员的作品成了一部虚构类纪录片。此类影片起源于美国，战后受到一些意大利新现实主义〔《大地在波动》（*La Terre Tremble*）〕的影响，属于意大利新现实主义的还有《法尔比克》。在

---

[1] Henri Fescourt, *La Foi et les montagnes,* Publications Photo-Cinéma Paul Montel, 1959.

这之后弗拉哈迪导演的《亚兰岛人》经常被用来和《世界尽头》进行对比。《亚兰岛人》中拍摄的内容与真实情况有更多的不同。这部作品讲述了一个虚构的捕鲨者的故事。影片中的演员当然不是专业出身，但也并不是真正的渔夫。而关于演员，爱泼斯坦有完全不同的看法。

> 这部电影里的演员，我们可以称之为"非演员"，他们严格定义了作品的意义。他们的所有行动都已完成；另一方面，他们也没有表演的能力。他们曾经是，现在也被认定为动作的完成者。因此，他们是最合适的演员。只需要理解这些人，深入他们的房子，坐在他们的桌边，便能轻易地发现戏剧的来源：和他们一起与大海搏斗，从而让灵感在一记最普通的划桨中突然涌现。[1]

这种有情节的纪录片方法在美国常见，但在法国则很少见。法国纪录片通常会在剧本中插入一些奇闻逸事。20 世纪 20 年代末，《世界尽头》是向有声电影的过渡，这之后将是有声片的时代。吉加·维尔托夫在对图像感兴趣之前便已经开始了对声音的探索，而沃尔特·鲁特曼的探索已经十分接近现代了。在英国纪录片运动研究之前，爱泼斯坦自 20 世纪 30 年代起开始实验现场收音条件。

---

[1] Jean Epstein, "L'Ile", *Cinéa ciné pour tous*, juillet-septembre 1930, cité par Philippe Haudiquet, *Jean Epstein,* Anthologie du cinéma, 1967.

第三章　疯狂年代：先锋派与民众主义（1920—1930）

我们不再在工作室内的简单声学条件下探索有用的经验，而是在现实生活中实验麦克风，研究收音器和选择胶带。有时我们会找到某些合适的录音条件，但事实证明，只有实时录制中的不纯声学条件才能满足要求。我们推断，这些声音是匆忙录下的，录制前也没有进行过任何研究。[1]

## 4 "民众主义"纪录片？

1929年，法国作家安德烈·泰里夫（André Thérive）和莱昂·勒莫尼耶（Léon Lemonnier）发表宣言，开始了民众主义流派。"民众主义"一词经常给人负面的印象，因为它后来由文学领域进入到政治领域。这一流派最初是要和其他宣称"人民的"流派区分开，即那些主要受众或主要作者是人民（工人或无产阶级）[2]的流派。这一流派也可能被称作"现实主义"，然而，"现实主义"一词的滥用已经让它丢失了本来的含义。民众主义流派下还有很多"小酒馆"作家，他们并不像安德烈·泰里夫和莱昂·勒莫尼耶一样公开发表自己的观点。

民众主义文学作品的作者并非一定是平民，它也并非为

---

[1] Jean Epstein, *Cinéa ciné pour tous*, novembre 1930 – Cité par Pierre Lherminier, *L'Art du Cinéma*, Seghers, 1960.
[2] Yves Olivier-Martin, *Histoire du roman populaire en France*, Albin Michel, 1979. Michel Ragon, *Histoire de la littérature prolétarienne en France*, Albin Michel, 1974.

> 平民而创作。当然，我们很高兴平民大众来阅读我们的作品，但我们并不期待。我们应当重塑审美，再进行教育，采纳民众主义的政治和社会观点。对于这一观点，由于它对艺术的损害，我们常常避之如瘟疫。
>
> ……在民众主义作品中应当刻画小人物和庸人的形象，这些人是社会的主体，他们的生活常常包含着悲剧。

这种有些阿里斯托芬式的认识高度与政治上民族主义煽动人心的姿态是相反的，它并不反对同理心，却更倾向于走向其他方面。

民众主义的代表性小说是《北方旅馆》(Hôtel du Nord)，工人作家尤金·阿比（Eugene Dabit）的作品。这本小说获得了1930年民众主义文学奖，并在1938年由马塞尔·卡尔内与亨利·让松（Henri Jeanson）改编成电影。20世纪30年代的一部分虚构类影片也可以归为民众主义流派，尽管没有任何这一流派的电影人明确地宣称自己是民众主义者。自20世纪30年代兴起的"诗意现实主义"事实上是文学民众主义流派的一种表现。马塞尔·卡尔内接受了这一称号，却又有些藐视：

> 民众主义，你们说。然后呢？这个单词并没有什么值得你们害怕的。描写小人物的简单生活，营造他们生活的艰辛氛围，这些难道不比迄今为止电影中描述的舞会、虚构的贵

第三章　疯狂年代：先锋派与民众主义（1920—1930）

族阶层和夜总会那种热闹暧昧的气氛要好吗？[1]

在纪录片或故事片中，20世纪20年代后半段直至30年代，我们能够注意到民众主义流派不再注重形式的研究。这并不仅仅指这一流派，而是当时的整体氛围。小部分民众主义纪录片希望与先锋主义接近，但这种追求最终使它成为一种折中状态。这一状态对于故事片来说更为难得：

> 在所有（欧洲）运动中，也许是20世纪30年代的法国民众主义电影最为成功地把知识分子的文化追求和民众的娱乐追求结合了起来。法国民众主义电影是唯一一种没有放弃追求情节的"知识分子"电影，尤其是爱情或犯罪情节。它也是唯一懂得如何让人发笑的"知识分子"电影。如果先锋主义（政治流派或艺术流派）拒绝接受折中，如同在纪录片领域或者在宣言中所说的那样，他们就很难引起大众的兴趣，只会被一小部分人所喜爱。[2]

"民众主义"当时被限制在巴黎及其市郊范围内（然而这一时期，巴黎是法国唯一的文化中心）。这一流派在印象主义描写和思乡柔情之间摇摆。20世纪30年代初，当它正处于消亡之中时，《巴黎和声》

---

[1] Marcel Carné, "Quand le cinéma descendra-t-il dans la rue?", in *Cinémagazine*, novembre 1933.

[2] Eric J. Hobsbawm, *op.cit.*

〔*Harmonies de Paris*，露西·德朗（Lucie Derain），1928〕、《巴黎面孔》〔*Visages de Paris*，勒内·莫罗（René Moreau），1928〕、《巴黎—电影院》〔*Paris-Cinéma*，彼埃尔·谢纳尔（Pierre Chenal），1929〕、《在沼泽》〔*A la Varenne*，让·德列维尔（Jean Dréville），1933〕和《诺让，周日的黄金国》（*Nogent, Eldorado du dimanche*，马塞尔·卡尔内，1930）重新让这一流派享有盛誉。[1]《贫民区》〔*La Zone*，乔治·拉孔波（Georges Lacombe），1928〕描述了今天我们称为郊区的地带。在当时，这一地区被认为是"危险"阶层居住的地方。

《贫民区》中描述了巴黎和郊区间的一个狭长地带，过去通常用来修建防御工事。在这个声名狼藉的地带中，主要居民如小贩、旧货商或拾荒人都住在篷车里。从早上开始，他们就穿越巴黎的大街小巷并搜寻垃圾桶，精挑细选、修理战利品，最后到跳蚤市场上把它们重新卖出。

这部电影是默片，但能够让观众联想起声音。影片中，拉孔波讲述了许多奇闻逸事。如在"美好时代"崛起、在"疯狂年代"闻名的"贪食者"（La Goulue），在片中是堕落的象征。在电影结尾我们能看到短暂的一幕：一对年轻的夫妇正在翻阅杂志，梦想能够在乡下有一间房子。"这部重要的电影让法国先锋主义向纪实主义和社会批判主义转变。"〔乔治·萨杜尔（Georges Sadoul）〕

《美丽巴黎》（*Paris la Belle*）是电视录播的电影。1929年，马塞

---

[1] E. B. 蒂尔克（E. B. Turk）说明了"纪录片"一词的模糊不清："这部影片拍摄于与普雷维尔合作的七年前，被称为纪录片，已经是一部象征现实之作。""象征现实"是定义纪录片的一个可能的词汇，但并非唯一的一个。

第三章　疯狂年代：先锋派与民众主义（1920—1930）

尔·杜哈梅尔（Marcel Duhamel）、曼·雷（Man Ray）和皮埃尔·普雷维尔（Pierre Prévert）共同导演了《美丽巴黎》，然而，它的最终版本直到1959年经过普雷维尔的修改才问世。雅克·普雷维尔（Jacques Prévert）为它写了台词，由阿列娣（Arletty）讲述。1929年这部电影是黑白的，1959年加上了彩色明信片和分镜头。兄弟两人将观众带回过去的巴黎——一个危机前的、神话般的巴黎，用20世纪20年代的精神、温柔和从容跨越三十年的历史。

最美的一部关于巴黎的纪录片是《巴黎城记》〔Paris, Etudes sur Paris，安德烈·绍瓦热（André Sauvage）、1928〕。这是一部默片，直到1995年才被重新挖掘、修复和发行，由绍瓦热执导。他是20世纪20年代法国尚未成型的纪录片民众主义流派中最著名的电影人，一个自由的灵魂，却由于特立独行而郁郁不得志，在日后拍摄的《黄色巡游》（La Croisière jaune）中又被小心谨慎的投资者所排挤。

电影像是展现了五篇关于当时巴黎的"游记"（或者更像诗歌），其中有漫不经心的行走、市中心速写、有趣的小特效（如倒退的步伐）、瞬间短镜头（情人们），以及不为人知的城市中美好和令人发慌的画面（如在圣马丁运河乘驳船的游览，比《方托马斯》的布景更为神奇）。电影拍摄的次序十分神奇，如电影的五个章节所显示的一样。每个章节都是一条拍摄路线：巴黎—港口、北—南、小环线、巴黎的岛屿、从圣雅克塔到圣古纳维夫山。起初，我们并不知道如何对这些路线的精确选择或导演直觉的灵敏表达敬意。他懂得如何通过手势、小场景和所有生活背景来表现当时的巴黎。观众也能够轻易地进入场景。在我们的视线中，电影呈现了一段未经篡改的过去。

这部影片至今仍然令人震撼。"你们知道，我并不关心那些惊天地泣鬼神的事。我所关心的，不过是通过有技巧的严谨工作来找到一种好的技术，用来拍摄这个让我们乐此不疲的城市。比如，在巴黎市中心有什么美食？这就是问题。"[1]

在数千人和以米而计的胶片中，安德烈·绍瓦热选择了一些特殊的动作、俗语和雕塑。每个动作都讲述了一种生活。每个画面背后都有一段痛苦或趣事。每个字母都从属于当时让城市活跃的解构或嘈杂声。《巴黎城记》第一次向我们展示了纪录片中的个人因素。作者隐藏在片中的幽默感清晰地向我们展示了他的智慧，并用敏锐的感知力为我们显示了属于一座大城市的诗意。我们认为，《巴黎城记》是第一部真正显示了巴黎的秀丽、别致和生动之处的电影。[2]

通常和雅克·普雷维尔合作的马塞尔·卡尔内是20世纪30年代的标志性电影人。20年代末到30年代初，他拍摄了唯一一部纪录片《诺让，周日的黄金国》，同样是一部默片，对他的职业生涯影响深远。

当时，我决定拍摄一个周末，我选择了我熟知的马恩河

---

[1] André Sauvage, "Entretien avec Paul Gilson", in *L'Ami du peuple*, 7 septembre 1928.
[2] Jacques-Bernard Brunius, *La Revue du cinéma*, mai 1929.

第三章 疯狂年代：先锋派与民众主义（1920—1930）

畔诺让。那里人来人往，熙熙攘攘。很久以后我才意识到，我对印象主义的热爱影响了我的选择。

作为一部具有情节的纪录片，《诺让，周日的黄金国》——我并不喜欢这个标题——有一位主人公：一个火车驾驶员。他驾驶一列破旧肮脏的蒸汽火车从巴士底站启程。火车上满载着贪求欢乐的年轻人，充满欢声笑语。故事在火车返回的悲伤时刻终结，欢声笑语被遗忘了，这些年轻人开始想起第二天的工作。

因为片中需要一些时而消失又时而出现在其他地点的人物，于是，我和同伴们开始在四周征募愿意加入这项工作的人。我勇敢的姑姑经过一番犹豫后，在电影中扮演了一个街头女歌手。

这部电影，我自己写剧本、自己导演、自己摄像，最后由我进行剪辑。[1]

《尼斯印象》被两位导演让·维果和鲍里斯·考夫曼称为"社会纪录片"。这个命名显示，它的作者们想要令影片对社会的关注超越对细枝末节的追求或简单的描写。片中既有先锋主义对形式的追求，也有对现实的探寻，它标志着法国纪录片进入了现代时期。

与此同时，在远离巴黎的地方，当时仍是无名小卒的乔治·鲁

---

[1] Marcel Carné, *A propos de Nogent, Eldorado du dimanche*, 1930, *La Vie à belles dents*, J.-P. Ollivier, Paris, 1975.

吉埃十五后才为人所知。当时的他已经拍摄了一部关于自己的故乡鲁埃尔格的纪录片《收获》(Les Vendanges, 1929, 已遗失)。

## 5 异域与殖民地纪录片

很显然，汽车的发明和雪铁龙公司的政策对关于长途旅行的纪录片有很大帮助。雪铁龙公司在非洲和亚洲推出了履带式汽车。保罗·卡斯特尔诺（Paul Castelnau）是拍摄这一类别的第一人，他拍摄了电影《乘坐履带式汽车穿越撒哈拉沙漠的第一次旅行》(La Première traversée du Sahara en autochenilles, 1923)。卡斯特尔诺是一位探险地理学家，并因此开始了电影事业〔《神秘大陆》(Le Continent mystérieux), 1924;《火之国度》(La Terre de feu), 1927〕。

当时的法国拥有一部分的撒哈拉殖民地。如何整治这一地区，尤其是如何横穿撒哈拉，将马格里布和西非联系在一起成了问题。因此在当时，一个关于沙漠的神话诞生了，内容讲的是一个骆驼骑兵长官〔后来这个人物因为加里·库珀（Gary Cooper）的缘故变成了古罗马军团士兵〕和沙之国度的皇后的故事。被修改的现实和神话传说在电影《亚特兰蒂斯》(L'Atlantide, 1921) 中被结合在一起。这部电影由雅克·菲德尔（Jacques Feyder）执导，改编自皮埃尔·贝诺特（Pierre Benoit）的著名小说。在卡斯特尔诺的电影中，现实和想象相互融合，他谨慎地跟随着探险大师 G. M. 哈特和昂杜·迪布勒伊尔，为探险的记录起了这样一个副标题："从阿西—伊菲内尔的寨子

## 第三章 疯狂年代：先锋派与民众主义（1920—1930）

开始，我们也朝着昂蒂内亚王国出发。"

由同一群人推动的《黑色巡游》(*Croisière Noire*, 1924—1925) [1] 是一部委托给职业电影人莱昂·普瓦里埃（Léon Poirier）的电影。这部电影后来在巴黎歌剧院的某场演出中放映，不管它是不是纪录片，雪铁龙都做出了很大贡献——也许太多了，因为这部电影后来时常被视作浮夸之作。影片拥有各式各样的配乐，后来，法国电影档案馆修复了这部最初题为"中非雪铁龙之旅记忆"[2] 的游记。以下内容选自莱昂·普瓦里埃出发前夕写的回忆录。

### 1924 年 6 月 26 日

我在地图下面读到了这样的说明：《中非探险》。

中非……这改变了一切。撒哈拉的静止不过是开端，作为一种沙漠生活，和我想象中热闹纷乱、混合着热情的森林生活形成对比。这部电影并非关于沙漠，而是关于非洲的人性。1924 年，我认识了那里的最后一批原始人，并拍下了他们的传统服装和手势。这些服装和手势在十年后都因为西方的入侵而改变了。这是一部关于克里斯托弗·哥伦布的电影。

### 6 月 28 日

我见到了安德烈·雪铁龙，一个和高蒙一样干瘪矮小的男人。他说话十分简短，手势也很简洁。他们是同一种类型。

---

[1] 路线：乍得湖—班吉—斯坦利维尔—阿尔贝湖—维多利亚湖，接下来探险队分为两组，分别前往开普敦和塔那那利佛。

[2] *La Persistance des images*, Cinémathèque française, 1996.

会面持续了三分钟,就像一段电话交谈。

"您见到了哈特,您同意了……很好……拍这个电影我提供两辆汽车……组织……管理……你们的机器……您有白卡……你们的摄影师,乔治·施拜施特很出色?好,这是你们的事。我所要求的只是让这部电影成为最伟大的电影,能够在歌剧院和全世界上映……您去过我们的工厂吗?我们的工厂每天能够生产300辆汽车。"[1]

之后还会有另外一次旅行:黄色巡游。另一位雪铁龙投资了这次远行,但他不太信任电影工作者。

其他汽车企业也资助了一些远行探险。普鲁斯特—标致便资助了一次拍摄任务,它成了《非洲印象》(Images d'Afrique)的起源。在此,我们仅列举一部分列入学校课程的影片,它们均受到过殖民地战线支持者的评论:《黑色大陆传奇》(Les mystères du continent noir,格拉迪斯—德兰热特任务,1926年的乍得之旅)、《被征服的沙漠》(Le Desert vaincu,特拉宁—杜维尔纳耐力试验,1928年的阿特拉斯—红海之旅)。马克·阿莱格勒(Marc Allégret)的《刚果之旅》(Voyage au Congo,1929)中选用了一些非常具有异域风情的图像。在这次旅行中,还有安德烈·纪德的参与。他关于这次旅行的著作成为游记文学的经典之作〔《刚果之旅》和《乍得归来》(Retour du Tchad)〕。由此,电影和文学描写的对比使人们能够衡量默片的极限

---

[1] Léon Poirier, *24 images a la seconde,* Tours, Mame, 1953.

## 第三章　疯狂年代：先锋派与民众主义（1920—1930）

和潜能。

在海上航行 22 天后，再乘坐两天火车，一直穿过森林，就到了比属刚果。探险队沿河溯源而上，一直到位于乌班吉河岛屿间的班吉。从班吉（拍摄了当地城市的市场、理发店和河流沿岸的生活）开始，探险队穿越巴利亚的瀑布群，往班加苏前进。陋屋、割礼秘密仪式后的舞蹈、班巴拉和周边达尔卡斯的部落（舞蹈、木制喇叭、每个乐手都各不相同的曲调、有人领唱的二重合唱团）。在班吉的西面，探险队克服了艰难险阻，访问并描写了数个部落：拜阿人、沙里河边拉尔尚博尔城堡的萨瓦人（一月一日的节日、骑马的人、扔标枪、摔跤、夺彩竿、胸膛赤裸的女人）、科特科人（城墙和城墙边老去的秃鹳、土墙、干涸的鱼、围猎中被杀死的河马）、马萨人（黏土圆形陋屋村）、穆安宕人〔一种宗教团体（这里的胶土小店看上去像个昆虫窝，还有高粱搭建的阁楼）〕、喀麦隆北边的富拉尼人〔这条路线上的第一个穆斯林部落（宫殿的秘密、显贵道路、穿着铠甲的马）〕。后来，探险队回到了杜阿拉，回到了欧洲生活的纷乱当中。

一段拜访萨瓦人时发生的小趣闻，成了一段插剧，它们不时打断游记单调的叙述。下面就是一个例子：

金挞住在河边，孩子们在河边玩耍，牲畜在河边饮水。一个年轻女孩卡代注意到了金挞，为了吸引他的注意便假装受伤。于是金挞陪着她来到了村里的广场，在这里，孩子们练习着扔飞刀，女人们聚集在水井边。这一天，金挞没有和同伴们一起去狩猎，卡代也没有和女伴们一起去游泳。他们终于能够独处了。为了向卡代求婚，金挞和中间人一起上门，提出用 100 法郎和五头山羊作为聘礼，但

卡代的爸爸想要十头山羊。这对恋人便不得不分开了。卡代十分绝望，金挞坚持不懈。最后交易达成，大家祭酒、喝高粱酒、敲达姆达姆鼓。这对恋人终于结为秦晋之好。

在马克·阿莱格勒之外，安德烈·纪德也做出了一些贴切的评注。可能有人会反对，认为对比并不那么重要——这不是纪德想要的，但他的谨慎批评至少道出了另一种拍摄方法的精髓。

> 恐怕我们事先承认的缺点仍然存在。这部电影有些僵化和矫揉造作。如果是我来拍，我可能会选择另外一种拍摄方法：不去创造场景和构图，准备好摄像机，抓拍人们工作和游戏时原汁原味的场景。因为一旦让他们重复已经做过的动作，它的魅力便流失了。最常见的情况是，每当马克一停止拍摄，那些最优美、朴实的姿态立刻就出现了。它们是不能创造和重做的。（《乍得归来》，1928）

## 6 科学电影

不知疲倦的柯曼登博士于1908年开始自己的电影事业，最为著名的作品是1930年的电影《池塘里的微生物》（*La Vie des microbes dans un étang*）。

让·潘勒维（Jean Painlevé）是科学电影界最著名的人物，在整个20世纪都活跃于影坛，直到去世。1923年，他向科学院递交了一部关于刺鱼卵发育的影片，但严肃拘谨的院士们并不欢迎这个年轻

## 第三章　疯狂年代：先锋派与民众主义（1920—1930）

人。这一教训使他受益良多。从此，潘勒维认识到除研究型电影之外，还需要科普类电影。科普类电影让他慢慢地在专家的小圈子外闻名起来。1930 年，在一些著名科学人物的支持下，他成立了科学电影学院。在那之前，潘勒维已经拍摄了多部电影，如《章鱼》(*La Pieuvre*)、《熊皮》(*Les Oursins*)、《水蚤》(*La Daphnie*) 和《刺鱼卵》(*L'Œuf d'épinoche*，改自原来的那部)，这些电影均拍摄于 1928 年。1930 年他又拍摄了《蟹》(*Les Crabes*)、《虾》(*Les Crevettes*)、《贝尔纳—修道院》(*Le Bernard-l'Ermite*)，之后拍摄的电影则越来越著名。

## 人名一览及影片目录（1920—1930）

**马克·阿莱格勒（Marc Allégret，1900—1973）**

风格冗长的故事片拍摄者，1952年才开始拍摄纪录片（和安德烈·纪德一起）。1931年开始职业生涯，拍摄了《芒塞尔·尼杜什》，这部影片1970年完成，同年还拍摄了《德·奥热尔伯爵的舞会》。

纪录片：《刚果之旅》（1927）。

**马塞尔·卡尔内（Marcel Carné，1906—1996）**

20世纪30年代"诗意现实主义"流派的大师。

纪录片：《诺让，周日的黄金国》（1930）。

**保罗·卡斯特尔诺（Paul Castelnau，1880—1944）**

雪铁龙资助的穿越撒哈拉探险队中的地理学家，负责拍摄景物。

纪录片：《乘坐履带式汽车穿越撒哈拉沙漠的第一次旅行》（1923）、《神秘大陆》（1924）、《火之国度》（1927）。

**阿尔贝托·卡瓦尔康蒂（Alberto Cavalcanti，1897—1982）**

巴西人，默片时代末开始在法国拍摄电影《时光流逝》（1926）。

在约翰·格里尔逊的号召下，他在英国纪录片流派中起到了重要作用。他先在GPO电影公司工作（1934—1940），后来又来到依灵工作室。20世纪50年代，他回到巴西拍了三部长片，然后又回到欧洲。在英国，他

第三章　疯狂年代：先锋派与民众主义（1920—1930）

有时候是制片人，有时候是导演。他的电影《煤层工作面》（1935）是英国纪录片流派中最著名的作品。

### 皮埃尔·谢纳尔（Pierre Chenal，1904—1991）

他根据马塞尔·埃梅的作品拍摄了《无名街道》之后，开始改编一些著名作品，如《罪与罚》（1935）、《无家可归》（1937，根据皮兰德娄的作品改编）。之后还有《马耳他人的房间》（1938）、《邮差总按两遍铃》（1939）、《科洛彻米尔勒》（1934，根据加布里埃尔·谢瓦利埃的作品改编）。

纪录片：《巴黎—电影院》（1929）、《巴黎的小手艺》（1933）。

### 勒内·克莱尔（René Clair，1898—1981）

有声电影时代初的喜剧导演，20世纪20年代执导了一部纪录片《塔》（1928）。

### 尤金·德劳（Eugène Deslaw，1898—1966）

乌克兰裔俄罗斯电影导演，原名叶夫根尼·斯塔夫琴科，曾在布拉格学习。他宣扬"纯电影"（《机器运行》，卢索罗配乐），逃亡墨西哥之前又拍摄了《青春属于我们》（1938）。

纪录片：《有电的夜晚》（1928）、《机器运行》（1929）、《蒙巴纳斯》（1930，布努埃尔和卡尔内协助）。

### 露西·德朗（Lucie Derain，1902—1978）

露西·德朗又称为露希尔·德绍兰，是20世纪20年代到30年代之

间在各大电影杂志（如《电影周刊》《法国电影艺术》《电影—镜子》《为您》等）发表评论的评论家，也是广告代理人、记述电影的作者。

纪录片：《巴黎和声》（1928）。

### 让·德列维尔（Jean Dréville，1906—1997）

做《电影技术》杂志的主编时，他试着拍摄了关于马塞尔·莱比尔根据左拉作品改编的电影《金钱》的纪录片《关于〈金钱〉》（1928），接下来又拍摄了《在沼泽》（1933）。之后开始拍摄由演员表演的长篇电影。他因战争片而闻名于世，如《重水之战》（1948）、《伟大会晤》（1950，讲述美军在北非登陆的电影），以及关于飞行的电影《诺曼底—尼曼之战》（1960）。

纪录片：《当麦穗弯腰》（1930）、《杂酚油》（1930）。

### 谢尔曼·杜拉克（Germaine Dulac，1882—1942）

谢尔曼·杜拉克，或者叫谢尔曼·赛赛特，20世纪20年代先锋主义的核心。除了关于"完整"电影的实验外（波德莱尔诗歌的变化，或肖邦和德彪西音乐的基调），他还写了很多著作。在《为了讲故事的电影》（1935）中，他阐述了关于电影和故事之间关系的理论。

### 让·爱泼斯坦（Jean Epstein，1897—1953）

让·爱泼斯坦因其理论著作和故事片而闻名，他的某些电影，如《世界尽头》（《亚兰岛人》的前身）可以被看作纪录片，因为他使用自然场景拍摄，并请演员来表演他们自己。

纪录片：《巴斯德传》（与贝诺阿—莱维合作，1922）、《收获》（1922）、《在乔治·桑的故乡》（1926）、《埃特纳眼中的电影艺术》（1926）、《菲

第三章 疯狂年代：先锋派与民众主义（1920—1930）

尼斯·特拉》（1928）、《母骡的脚步》（1930）、《莫尔旺山脉》（1931）、《巴黎圣母院》（1931）、《柏杨树之歌》（1931）、《法国号》（1931）、《海洋中的黄金》（1932）、《老驳船》（1932）、《一份伟大报纸的生命》（1934）、《布列塔尼》（1936）、《勃艮第》（1936）、《生活万岁》（1937）、《建造者》（1938）、《战胜风暴的人》（1947）、《海洋之火》（1948）。

## 让·格雷米永（Jean Grémillon）

见第五章。

## 鲍里斯·考夫曼（Boris Kaufman，1906—1980）

鲍里斯·考夫曼是维尔托夫的弟弟，1927年导演了《中央市场》。与让·维果联合导演了《尼斯印象》，与尤金·德劳一起导演了《机器运行》，与让·罗兹合作导演了《香榭丽舍》，与亨利·斯特里克一起导演了《埃斯考河隧道工程》。1940年移居非洲，为国家电影办公室（ONF）拍摄电影。

作为摄影师，他参与了许多电影的拍摄。《30分钟内的24小时》（1928）、《香榭丽舍》（1929）、《塞纳河，一条河的生命》（1932）、《朱莉·拉杜麦格，或：一英里》（1932），这四部电影都是让·罗兹的作品。后来他在美国与伊利亚·卡赞合作，完成了自己的职业生涯。

## 乔治·拉孔波（Georges Lacombe，1902—1990）

在拍摄完《贫民区》（1928）后，他开始拍摄故事片，但没有引起太大的关注。

## 费尔南德·莱热（Fernand Léger，1881—1955）

作为画家而出名。1924年导演了《机械芭蕾》，一部可以被看作纪录

片的有动画元素的短片，成为当时很流行的一类电影中的经典之作，这让他对电影产生了兴趣。

### 让·罗兹（Jean Lods，1903—1974）

莱昂·莫西纳克的妻弟，也是维尔托夫和维果的朋友。为了推广苏联电影，他在1928年创建了名为"斯巴达克斯的朋友们"的电影俱乐部。他在先锋主义范畴内进行了一系列美学实验，如《30分钟内的24小时》（1928）、《香榭丽舍》（1929）等。

主要纪录片：《饥饿的步伐》（政治报告片，1929）、《塞纳河，一条河的生命》（1932）、《朱莉·拉杜麦格，或：一英里》（1932）、《世界上最美的学校》（1942）、《敖德萨历史》（1934—1935）、《贝勒传奇》（1942）、《马约尔》（1946）。《团队，北方的铁路职工》是他的唯一一部长片。后来，他拍摄了一些文化或政治任务的传记片，传主包括阿尔伯特·爱因斯坦、亨利·巴比塞、让·饶勒斯等。他也是高等电影学院的创建者之一。

### 拉兹洛·莫霍利·纳吉（Lazlo Moholy-Nagy，1895—1946）

匈牙利画家和雕塑家。建构主义者、运动艺术的先驱，他运用过几乎所有的视觉技术。在匈牙利刊物《今日》上刊登过一个电影脚本（《一份电影草稿：一个大城市的活力》，1924），使其成为"城市交响"的先驱（见克里斯蒂娜·帕苏斯的《拉兹洛·莫霍利·纳吉：剧本家，造型艺术家，电影》，出自《电影绘图》，哈赞和马赛博物馆，1989年出版）。除了在法国暂居之外，他还到过德国和英国，是先锋主义与纪录片交汇融合最具代表性的人物。

纪录片：《马赛老港口》（1929）；*Lichtspiel Scharz-Weisse-Grau*（德

国，1930，形式诗歌类型）、*Berliner Stilleben*（德国，1931）、*Grosstadt Zigeuner*（德国，1932）、*ArkitecturKongress*（德国，1933，从马赛到雅典旅行的记事本）、《龙虾的生命》（G.–B，1936）、《伦敦动物园的新建筑》（G.–B，1936）。

注：德文部分根据原书注释。

## 让·潘勒维（Jean Painlevé）

见附录。

## 莱昂·普瓦里埃（Léon Poirier，1884—1968）

因拍摄《黑色巡游》而著名，他也拍摄了一些学术类电影，如《沉默的号召》（1936），题材是关于查尔斯·德·福柯的。

纪录片：《异域之爱——快板，非洲夏娃或黑色爱情》（1925）、《黑色巡游》（1926）、《凡尔登，历史幻想》（1928年默片版本）、《黄色巡游》（对安德烈·绍瓦热电影的修订，由安德烈·雪铁龙复核）。

## 安德烈·绍瓦热（André Sauvage，1891—1975）

电影工作者、制片人、作家、画家、诗人，因自己的独立精神而怀才不遇。他的首部作品《穿越普莱潘》（1923）是第一部关于登山的电影，向导是阿尔弗雷德·库戴特。接下来他导演了《希腊画像》（1927）和《巴黎城记》，但这部作品被制作人拒绝了。在被排挤出《黄色巡游》的剪辑工作后，他放弃了电影事业。《黄色巡游》之外，还有短片《在安南的丛林中》。

### 让·维果（Jean Vigo，1905—1934）

本名让·德·博纳旺蒂尔，是一位反叛的天才，他的事业十分辉煌，被称为"电影界的兰波"。

纪录片：《尼斯印象》（1920）、《让·塔利斯，法国冠军》（1931）。

# 第四章　艰难时世（1930—1945）

> 尽管已有第一次世界大战的噩梦，然而，传统的连续性直到 20 世纪 30 年代才被彻底打破：十年大萧条，法西斯主义与步步紧逼的战争……
>
> ——E. J. 霍布斯鲍姆，《极端年代》（*L'âge des extrêmes*）

## 1 先锋派的迟暮

20 世纪 30 年代，意大利的未来主义（马里内蒂）与德国的形式主义（沃尔特·鲁特曼）归附了新的意识形态——法西斯主义与纳粹主义。杰出的开拓者吉加·维尔托夫在斯大林的高压政策下被迫沉默。而法国却没有因为同样的理由更进一步，尽管它同样处于法西斯主义威胁的笼罩下（1934），西班牙内战和希特勒的崛起都加重了这种威胁。更确切地说，这一时期显现的是抵抗主义精神（正是在这十年，"人民阵线"取得了胜利），而随着有声时代的来临，纪录片也在朝着反映更尖锐的社会问题的方面转向。

纪录片的传统在继续，不断自我充实，然而在法国之外的地方存在着一些特例。例如，20 世纪 30 年代的英国纪录片学派在约翰·格里尔逊的影响下，忠实地保持了反映社会现实的定位，同时又对影

片形式的研究予以关注，尤其是在声效方面；美国的"先锋电影"在保罗·斯特兰德的影响下发展出了一种新式的政治类型影片，与罗斯福的新政策保持协同一致。[1]

尽管作者路易斯·布努埃尔（Luis Buñuel）是西班牙人，但考虑到其拍摄条件和解说词作者皮埃尔·乌尼克（Pierre Unik）的缘故，将影片《无粮的土地》（*Terre sans pain*，1931）纳入法国纪录片范畴并不过分。《无粮的土地》由这位忠实于纪录片的导演执导，他并未参加20世纪20年代的电影运动，但始终沉迷于快速的节奏、精心调整的镜头、断断续续的蒙太奇手法、交响乐式的结构和超现实主义风格，尽管聚焦于超现实主义的纪录片实为少数（见德思诺斯的作品）。

> ……（这是）一种对于西班牙中西部山脉地带的族群悲惨生活的简单再现，他们的名字是拉斯赫德斯人，影片把最残酷的、超现实主义式的影像纳入毋庸置疑的现实之中。尤其是钢琴上的驴子尸体对应被蜜蜂活噬的驴子的镜头。它的方法意义非凡，于这种意义上而言，这部影片以影像实验和依次还原现实的方式预见并总结了超现实主义的所有发展方向。到1951年，是电视新闻与科学电影构成了真正的超现实主义电影。[2]

---

[1] Guy Gauthier, *Le Documentaire, un autre cinéma*, Nathan Cinéma，1995-2000.
[2] Chris Maker, "L'avant-garde française", in *Regards neufs sur le cinéma*, Paris, Seuil, 1951.

# 第四章 艰难时世（1930—1945）

在有声电影的初期，某种平衡关系在影像与解说之间产生。如果说电影的解说是对图像的加强，但根据语调及音效的变化，其效果可能有很大的不同。相比之下，图像更接近现实，在一个现实几乎达到极限、令人无法忍受的地方（其他纪录片已经见证了这一点），影像毫无保留地向我们展现了它所见的一切：人民的苦难、营养贫乏、日益羸弱、社会不公。同时，解说词采取了一种中立、科学的态度，似乎对苦难漠不关心，有意保持一种距离，这种做法实际上加强了——而非减弱了——视觉所见的震撼效果。回溯以往，以前的纪录片解说往往语调夸张，过于甜腻轻浮，至少到1945年都是如此。而布努埃尔这种开创性的做法拥有极大的优点。可以认为，这些貌似客观的影像是一种特殊拍摄方式的结果，其细节往往在受到质疑前就已经决定了。对此，布努埃尔解释道：

若泽·德·拉·科里纳（Jose de la Colina）：剧本中有一幕是这样说的——有时，山羊会从岩石上跌落。但从低处的角度看，我们会发现一股枪口散发出的烟雾，也就是说，它并不是自然跌落的。

路易斯·布努埃尔：因为我们不能坐等合适的时机来临，于是我就叫人放了一枪。然后我们发现这股烟雾被拍摄进镜头里，但又不能放弃这个已经拍摄好的场景，否则当地的拉斯赫德斯人便会攻击我们了（当地人不宰羊，他们通常会捡

起掉落在岩石上的遗骸）。[1]

这个小插曲无关紧要，但仍值得注意，因为它说明了电影人介入现实的限度。

在20世纪20年代有声纪录片的发展初期，皮埃尔·谢纳尔的一部电影继续关注着小人物及巴黎的日常生活景象。导演与作家皮埃尔·马克·奥尔兰（Pierre Mac Orlan）的合作更是加强了影片的民众主义色彩。

《巴黎小手艺人》（1933，22分钟）

在圣路易岛上，有兼职给宠物狗梳理毛发的理发师、"专业的"修脚师傅、磨刀人和忙着修椅垫的人，他们的形象是战后这几年间平常市民生活的反映。在赛马场跑道边，一个人为豪华轿车上的乘客开车门，另一个人正在兜售比赛的小道消息，还有一个卖纸张和铅笔的小贩，这一切都被迅速地记录下来。杂耍艺人在公共场合表演，周围是愉快围观的人群。

影片采取了后期同步配音的方式，用声音来营造气氛，这在有声电影发展初期是很常见的做法，使观众以为这些小手艺人和江湖贩子的声音是同期录制的。这里充斥着许多熟

---

[1] Tomas Pérez Turrent et Jose de la Colina, *Conversation avec Luis Bunuel*, Cahiers du Cinéma, Paris, 1993.

悉的气息，大街小巷流传的歌谣、小玻璃商贩的叫卖声，这一切都加强了影片的现实主义氛围。某些摆拍的小型场景被插进了实拍场景中，增添了一份别致（尽管损害了真实感）。

## 2 "人民阵线"领导下的纪录片电影

在1925—1930年间美学突飞猛进的发展与战争的威胁下，尽管最初进行过一些影像实验，纪录片却没有时间把新的有声电影美学与近在咫尺的反抗精神结合起来。这一时期的影片与其说是纪录片，不如说更接近于"电影化纪录"，是对当时的各种游行、节庆、罢工等活动的影像化，这些作品大多数都是在工人国际法国支部(SFIO)、法国共产党或是法国总工会(CGT)的推动下由匿名团体拍摄的。"自由电影"是一个有工人参与的拍摄电影的组织，于1936年胜利前夕组建（它的章程于1936年8月14日设立，出版的第一期刊物可追溯到1936年5月20日），拍摄了许多著名电影，在它所领导的运动中占据短暂但重要的位置。只需快速浏览一下这些片名——《从巴士底到凡森门，50万示威者游行》《占领时期大罢工》《第九届〈人道报〉自行车大赛》，就能明白它们的内容。这些表面上的倒退很容易令我们回想起卢米埃尔时期，对于当时的摄影师而言，拍摄角度高于一切其他外部考量。于是，建立在流行歌曲和革命宣传乐基础上的有声磁带开始流传，各种大同小异的讲话和演说揭示了一种简单朴实的宣传方式，影像则反映了一种强烈的热忱，这种激情，所有经历过这段短暂时期的见证者都能证实。

这些反映人群的影像似乎与拍摄团队的限制相互矛盾，于是激发了影片中的虚构手法，如朱利恩·杜维威尔（Julien Duvivier）的《伟大的团队》（*La Belle équipe*），或让·雷诺阿（Jean Renoir）的《朗治先生的罪行》（*Le Crime de M.Lange*）。实际上，比起拍摄大量的匿名面孔，有限的取景往往激发的是另一种灵感。特写镜头、拍摄默契、经过严格规划的场景，保证了人群的独立地位，又加强了与"现时"历史的沟通，并在同样意义上显示了对团队的尊重。

《钢铁之路上》〔*Sur les routes d'acier*，布莱斯·佩斯金（Blaise Peskine），1937〕、《冶金工人》〔*Les Métallos*，雅克·勒马尔（Jacques Lemare），1938〕和《建筑者》（*Les Bâtisseurs*，让·爱泼斯坦），共同构成了"自由电影三部曲"。"自由电影"将"左派"组织和工会聚集起来，共同为了新的希望奋斗，同时也为了支持社会斗争而抗争。这些影片后来又反复出现，通常被归并在20世纪30年代的历史纪录片行列之中。

在这段激情澎湃、动荡不安的年代中，有两部电影值得一提，由于它们的拍摄条件、专业手法，以及作者的个人风格。

## 2.1 在纪录片与故事片之间

《生活属于我们》是一部66分钟的35毫米胶片电影，由法国共产党委托拍摄，以导演让·雷诺阿为主，聚集了一批杰出人才组成的团队，其中包括马塞尔·卡尔内，他与雅克·普雷维尔一样，是20世纪30年代最优秀的剧作者之一。雷诺阿与普雷维尔分别代表了这一年代电影的两大趋向：雷诺阿主张的"经典现实主义"和由卡

尔内、普雷维尔二人组成的"诗意现实主义"。

"这部电影的拍摄有很大一部分是由我的助理及技术人员帮助完成的,我只是执导了一些片段,并确保剪辑。"(让·雷诺阿语[1])因此,我们并不会惊讶于这个团队的许多参与者都由"十月集团"[2]的成员组成,其中也有一些不属于法共的活跃分子,他们要"争当先锋"。

乔治·萨杜尔是这部电影的坚定支持者,他认为这部影片属于"半纪录片",这种说法是不无道理的。因为影片大部分场景的拍摄实际上都遵从了虚构类电影的拍摄步骤。影片的演出者——如在电影片头让·达斯特(Jean Daste)扮演的小学教师的角色,总是向学生夸赞法国的富饶和多样性——发表讲话的方式就非常接近政治人物的演讲风格。

甚至在国外,影片的声誉也远超出其流传范围。由于受到审查制度的禁止,电影只能在街头放映厅免费播出,参观者凭邀请入场。在人民阵线斗争的严酷时期,这并未阻止它在巴黎和外省迅速传播开来,最后成为一种象征。1937年3月,已有6份35毫米胶片的拷贝和两辆装备了16毫米放映机的汽车,始终在保证着这部电影的传播。影片直到1969年才被解禁。

《建筑者》(1938,49分钟)

作为导演的让·爱泼斯坦,与作为诗人兼作词者的罗贝

---

[1] Jean Renoir, *Ma vie et mes films*, Paris, Flammarion, 1974.
[2] 20世纪30年代法国的一个先锋派组织。

尔·德思诺斯在影片《建筑者》中相遇，这部歌颂劳动者的电影受法国总工会委托拍摄，它见证了艺术家的敏锐灵感与人民阵线"左派"组织的联盟。之前，无论是爱泼斯坦还是德思诺斯，两者都与反抗类电影和传统形式没有太多关联，而在这样一部非先锋派电影中将二者联系起来，会造成意外的杰出效果。

正如《生活属于我们》中的演绎一样，《建筑者》中的法国民众也在歌颂自己的祖国。两个建筑工人在修复沙特尔大教堂，二人在脚手架上讲述法国自大教堂时代以来的建筑史。对话采用白话戏谑的方式，忽略了官方化的语言，将影片的深层主题与1936年的复兴背景联系起来。同时，影片由于奥古斯特·佩雷（Auguste Perret）与勒科尔比西耶（Le Corbusier）的专业解释变得更为严肃，片头字幕说明了建筑师在其中的参与，这加强了知识分子与民众间的默契。应工会和赞助方的要求，尽管片中插入了作为节奏缓冲的工地场面，但仍采用了一种更加清晰的、约定俗成的节奏，就像《生活属于我们》中的叙事一样。视角跟着全景镜头下的工地，伴随着歌曲，将我们带入一种有些天真却充满力量的劳动神话中，它将法国的工人阶级塑造为史诗中的英雄。

## 2.2 教育纪录片

教育类电影公约于1934年在罗马由43个国家签署而成，当时正值国际教育类电影大会召开，同时又处于贝尼托·墨索里尼高压

统治时期，它的理念占据了法国教育类影片的主要地位，反映出一种墨守成规的趋势、固有的偏见、寄托于图像语言的错觉，以及当局对丧失教育控制权的恐惧。

1935年12月2日，遵循一条特殊法令，一个专门负责教育类电影的特殊委员会成立了。然而，它的作用只有在让·扎伊（Jean Zay）于1936年担任教育部部长时才真正凸显出来，并通过三个下属委员会得以保证：三者分别负责技术类问题、教学法问题和商业问题。

> 拍摄电影的计划变得不再重要，这类职责被转移了，成为次要的事情；而对影片的细节部分——如有必要——提出建议和评价则变得优先。因此，整个委员会的主要工作是推出一系列清单，写着同意购买的设施，以及分为"批准及推荐""批准但不推荐"和"不批准"等类别的电影。[1]

所有的教育行业者，无论来自非宗教阶层还是天主教人员，都以一种普遍的方式表达了自己不信任电影所施加的影响，他们认为这个行业由年轻人组成，尚未成熟，需要加以警惕。[2] 纪录片本可以避免这些指责，然而，只要在不违背道德的前提下，它便很容易变

---

[1] Pascal Ory, *op.cit.*
[2] 我们知道，直到今日对电影的审核仍然没有完全放开，一旦一部影片被怀疑鼓励宣扬暴力、色情或滥用药物，这种监察的作用便会立刻凸显出来。电影自诞生起就一直承受着这样的指责，接下来则是电视。

得粗制滥造，陷入浮夸的评论、各式各样的宣传，以及或多或少的做广告的嫌疑。于是，这类影片充满了空洞华丽的图像、吸引眼球的异域风情、潜在的种族主义倾向（然而并非有意如此）和似是而非的科普……这一切都将纪录片带入质量低劣的下坡路。为了避免风险，管制下的纪录片往往陷入平庸无奇的陷阱，令人遗憾。

然而，战争时期在美国避难，并抓住机会将其所学成果由理论变为实践的让·贝诺阿—莱维（Jean Benoit-Lévy）是一个例外〔《电影的伟大任务》（Les Grandes missions du cinéma），1945，蒙特利尔〕。他不仅是成功的长片导演〔《幼儿园》（La Maternelle），1933〕，供小型影厅放映的短片也传播甚广〔《在小朋友家里》（Chez les tout-petits），1932〕，还拍摄了教育类影片〔如1936年应尼姆教育厅要求拍摄的《喀斯高原》（Le Causse）〕。他开创了一种引人注目的纪录片类型，不同于当时的"教育电影"——今日我们通常称为"教学类影片"——和"后教育类电影"，这种影片通常承担三重任务：表现伟大人物的榜样作用、普及卫生类常识、培养公民意识。贝诺阿—莱维认为："纪录片……以各种表现方式再现生活。"

这些教育类影片在当时的学校和各个友谊协会内流传，其中有一些或许仍沉睡在各个部门的电影资料馆里（如农业部就有一大批这种题材的影片）。"1936年初，审查机构曾要求其下属的三十多个部门（包括地区部门和省级部门）分散放映这些'有教育作用'的'教育专场'影片，'在周四上映'。这些地区共有8000多台电影

放映机，上一年放映的场次超过 10 万场。"[1]

## 2.3 维希政府执政期间

在占领时期，法国电影仍然经历了一个繁荣发展的阶段，避免直接反映现实矛盾的虚构类影片由此很受欢迎。而纪录片——倘若不是枯燥无味的风景明信片式的风格的话——则经常与官方的宣传需求联系在一起。正如墨索里尼时期意大利的情况一样，比起虚构类影片，维希政府也对将纪录片作为宣传工具的想法很感兴趣。这种关联在教育领域显得尤为突出，时任教育部部长的阿贝尔·博纳尔（Abel Bonnard）曾说过："电影应当作为一种对所有类型的教学提供特殊支持的方法，应当协助解释老师教授的课程，帮助集中学生的注意力……使其感受抽象层面的知识。另外，它也应该起到使人震惊、令人赞叹、愉悦观众的作用。"

据同一资料来源表明，[2] 从 1940 年至 1942 年，法国共有 216 部纪录片完成拍摄，约有 60 部在内部大范围放映。我们能在其中发现数目可观的教育类影片，主要针对学校教学、青少年运动和教育机构等。

---

[1] Pascal Ory, *op.cit.*

[2] Limore Yagil, *L'homme nouveau et la Révolution nationale de Vichy（1940-1944）*, Presse universitaire du Septentrion, Villeneuve d'Asq, 1997 – Cité par Bernard Devloo. *Du cinéma éducateur aux ciné-clubs,* Mémoire de maitrise（Histoire de l'éducation）, Université Lille 3, 1997-1998.

## 3 教育，宣传，普及

然而，教育类电影的目的并不单纯，经常伴随着创作者的其他心思：更高的志向、消遣的愿望与某些人不愿承认的个人计划。教育与宣传之间的区别是十分微妙的。

电影评论家埃米尔·维耶尔莫（Emile Vuillermoz）曾公正地赞扬过"纪录片奇迹"，他认为："（纪录片）解释所发生的事件，揭示了我们行为的另一面，把命运的奥秘展现在光天化日之下。人类之前从未拥有过这样的研究工具，它不仅富于哲学意义，还强而有力。"[1]

文森·德·莫罗—加菲耶里（Vincent de Moro-Gaffieri）的说法则更浅显些，更与其时代背景同步。他是律师界的知名人物，也是政界人士，他以自己的方式赞扬纪录片，不偏不倚，不被老鸽舍或是于尔絮勒的意见左右："……他（莫罗—加菲耶里先生的一位友人）在自己的工厂里拍摄影片，首先拍一些小型喜剧，使观众不至于疲倦，之后才是关于自己工作的纪录片。"[2]

电影杂志《为您》（1928年创建）则对许多补充信息和新闻感兴趣，这份杂志通常不会清楚地写明导演的名字和国籍。以下这些标题可以作为参考，仅以1933年为例（除了所谓的"探险电影"，会在另一章说明）：《美索不达米亚的法国石油》（*Sur les pétroles français de Mésopotamie*）、《为正义服务的科学》（*La Science au service de la*

---

[1] *Pour vous*, 25 octobre 1934.
[2] Interview, *Pour Vous,* 27 avril 1933.

justice》、《火山熄灭的国度》(Au pays de volcans éteints)、《林中一日》(Une journée au bois)、《现代编织》(Le Tricotage moderne)、《运动万岁》(Vive le sport)、《一点爵士乐》(Un peu de jazz)、《猎犬》(Chiens de chausse)、《马来群岛》(L'Archipel malais)、《黄色面孔》(Visages jaunes)、《莱赛齐》(Les Eyzies)、《植物，活的奥秘》(La Plante, vivant mystère)、《千湖之国，芬兰》(Au pays de 10 000 lacs, Finlande)。

根据影片描述，这些纪录片与1945年后拍摄的某些电影十分相似——在16毫米胶片摄影机大量普及并占据教育类影片市场之前。一位对《为您》杂志不满的编辑曾认为这些影片千篇一律，"把一切人类活动都往捕鱼纪录片的模式里面套"："我们如何解释这些纪录片导演对北海的渔业活动表现出的强烈热情？"也许这便是奠定英国纪录片运动的伟大影片《飘网渔船》造成的意想不到的结果之一，伟大的格里尔逊……

## 3.1 科学与教育

在临时实验室内部，让·潘勒维正在进行自己的研究，他这样解释教育类影片："电影是为科学服务的，它使科学变得更加清晰，更能为大众接受（通过档案与教育），同时还拓展和丰富了科学的结果（通过实验和探索）。"[1]

柯曼登博士一直在为自己始于1908年的事业奋斗，直到1970年

---

[1] *La Revue des Vivants*, octobre 1934.

去世，他一共拍了一百多部短片，最令人印象深刻的是 1930 年的《池塘里的微生物》，而 1943 年拍摄的《电影显微镜》（*La Cinématographie microscopique*）则是一部集大成之作。

潘勒维的作品远远超出了实验室的范畴，对他而言，电影不仅是一种教育手法、一种科研工具，也是一种表演。他严谨地拍摄短片，使科学纪录片能为没有专业知识的大众所接受，同时还尤为喜欢运用音乐。"多亏有艾灵顿公爵（Duke Ellington）的帮助，"勒内·克莱尔写道："让·潘勒维的《吸血鬼》（*Le Vampire*）才得以成功，他本人也乐在其中。"他还拍摄了一些有关水下世界的教育片，令观众可以直接观赏那些人类无法抵达的地方。

另外一些探索题材的电影实践——特别是某些关于山区的题材——严格遵循科学标准，甚至可以作为科普类影片来推广（如贝诺阿—莱维和爱泼斯坦的作品）。让·潘勒维还尝试把科学与幻想的力量结合在一起：

> 为了避免使海马感到不自在，我在自己的秘密实验室里，根据它的生活习性重建了一个小水族馆，在那里三十六小时看护它，并拍下它产卵的过程。最后，我觉得自己几乎和海马一样筋疲力尽了，但这还不够。我想在自然环境下拍摄，于是赶到阿尔卡雄港，那儿盛产海马……对于自己的每一部影片，我都十分谨慎，采取极其小心的措施。不管拍摄对象是昆虫还是章鱼，首先，我会把它们置于光下，使拍摄对象习惯灯光，避免其他动物的攻击；然后把它们一一分开，以免互相冲突，

第四章 艰难时世（1930—1945）

最后才是拍摄它们的自然反应，以保证它们在镜头之下的活动和平常一样。

潘勒维另一部著名的电影同样带有他的新颖特点，把科学观察和爵士乐融合在一起，彼此联系，但并不互相让步，从而使文化与娱乐得到结合。

《吸血鬼》，1939—1945，9 分钟
配乐：艾灵顿公爵的音乐《丛林回声》

《吸血鬼》是一部关于巴西蝙蝠的科学纪录片，但也是一部惊人的作品。潘勒维在影片中介绍了这位著名的"巴西明星"，展现了它如何吸取血液，毫不留情地捕猎的步骤：接近猎物，叮咬，使其慢慢麻痹，最后死亡。饱餐一顿后，"吸血鬼"展翅飞走，如同一种隐喻型的仪式，这一手法在 1945 年仍显得十分敏感——在人们刚刚逃脱纳粹主义的噩梦之后。

一段 1922 年茂瑙（F. W. Murnau）的《诺斯费拉图》（*Nosferatu le vampire*）的片断，几组展现大自然魅惑之美的镜头，搭配上艾灵顿公爵几近狂乱的音乐，这些元素为我们展现出一个野性的世界，又与所谓的文明世界十分相似。

这部电影激发了超现实主义者的热情，他们在《吸血鬼》的影像中看到了一种电影形式的具象化，这种形式完全建立在"偶然之美"上〔安德烈·巴赞（André Bazin）语〕。

## 3.2 从殖民地电影到人类学电影

殖民地电影，或所谓探险电影，在 20 世纪初曾经得以发展。最积极地推动这类电影传播的机构之一是地理学会。学会根据英国模式建立起来，定期召开会议，委托任务。之前甚少远行的法国人被 1931 年巴黎世博会的殖民地展览激发了兴趣，然而，与此同时，庞大的殖民帝国快要走到了尽头。探索者远道而来，向民众展示他们的文字作品和摄影，带来另一个世界的图景。这些远征和探险都促成了电影的拍摄，从而引发殖民地电影和探险电影的激增。这种影片通常被归并在"电影与异域风情"（皮埃尔·勒普罗翁，1945），或是"长途电影"〔让·泰弗诺（Jean Thevenot），1950〕的种类里。同题材的虚构类影片也得以大量发展，如贝诺阿—莱维的《伊托》（*Itto*）。

神秘的东方、荒漠、非洲、法国统治下的土地（在那里，法国与其他殖民力量进行竞争），这些地方一跃成为法国纪录片探索的土壤。关于非洲题材，我们可以回忆起古胡戈（Gourgad）的《在嗜血者家里》（*Chez les buveurs de sang*，1931）、勒内·吉奈〔René Ginet，以在格陵兰拍摄的《北纬 70 度 29 分》（*Nord 70° 29*）而闻名〕的《安哥拉—普曼》（*Angola-Pullmann*）。罗杰·莱恩哈特（Roger Leenhardt）曾经从事新闻行业，战后转向电影产业，于 1934 年拍摄了《东方》（*L'Orient*），然后是 1936 年的《勒祖》（*Rezzou*），继安德烈·绍瓦热之后，这部影片是最早直接拍摄东方题材的作品之一。皮埃尔·伊萨（Pierre Ichac）则于 1929 年拍摄了《荒漠之旅》（*Voyage au désert*）和《埃及田园曲》（*La Pastorale égyptienne*），力图重现梦

幻的东方想象；1935 年，他拍摄了《阿哈加尔高原》(*Hoggar*)。马塞尔·伊萨 (Marcel Ichac) 因 1939 年的《麦加朝圣》(*Pèlerins de La Mecque*) 而取得成功，他用镜头拍摄下了世界上最难以接近的地方之一；讲述高山探险题材的《喀喇昆仑山》(*Karakoram*) 拍摄于 1936 年，马塞尔·伊萨非常擅长这一题材，日后还拍摄了《勇冲魔鬼峰》(*A l'assaut des aiguilles du diable*, 1942) 和《深渊探测者》(*Sondeurs d'abîmes*, 1943)。至于未来的《铁路之战》(*La Bataille du rail*) 的导演勒内·克莱芒 (René Clément)，同样也对阿拉伯世界进行了探索，在人类学家的陪伴下，他完成了两部影片：1936 年的《在伊斯兰门槛前》(*Au seuil de l'islam*) 和 1937 年的《被禁止的阿拉伯》(*Arabie interdite*)。让·戴斯曼 (Jean d'Esme) 是一位多产的导演、小说家与电影工作者，也为殖民帝国题材影片贡献了《火之砂》(*Sables de feu*)、《黑皮肤》(*Peaux noires*)、《沙漠商队》(*Razaff le Malgache*) 和《伟大的未知》(*La Grande inconnue*)。

有一些人也拍摄了类似题材的影片，他们并非专业影人，而是旅行家和记者，更接近业余人士。他们同样用摄像机记录影像，尽管在艺术技巧层面，他们并未为纪录片做出显著的贡献，但却为公众拓展了视野，使他们的目光延伸到更远的地平线。曾是前殖民地官员的阿尔弗雷德·肖梅尔 (Alfred Chaumel) 就拍摄了一部短片《印度之灵》(*L'âme hindoue*)，并于 1929 年的地理学会会议上播放，地

理学会是游记类文学的最大受众之一。[1]他的电影《喀麦隆民族的苏醒》(Le Réveil d'une race au Cameroun, 1930)讲述了医生治疗嗜睡症的过程，这部影片是教育类电影的典范，具有双重功能：一方面为法国民众歌颂本国的功绩，另一方面又面向殖民地人民。还有许多其他影片也延续了这一做法，预示了1945年后许多由国际机构拍摄的基础教育类电影的走向。这种游记型影片很快风靡世界，激发了肖梅尔的灵感，他受沃尔特·鲁特曼的著名作品《世界的旋律》启发，拍摄了《异域交响曲》(Symphonie exotique)，尽管成就无法与前者比肩。另一位著名的女性旅行家提塔尼亚〔Titaÿna，1928年她出版的《我的世界之旅》(Mon tour du monde)曾获得很大反响〕也拍摄了同题材作品《印第安人，我们的兄弟》(Indiens nos frères, 1930)和《中国之旅》(Promenade en Chine, 1931)。

并非所有同类影片都能为纪录片的发展增添光彩，但它们却激发了后代人的灵感，导致之后很长一段时间内，大量粗制滥造的"异域风光"影片流行一时。罗兰·巴特在《失去的大陆》(Continent perdu, 1955)中对此发表过评论，揭露了它们的庸俗肤浅。不过，在如何评价它们的影响这方面，我们无法一带而过、保持沉默。1939—1945年间，曾有许多演讲者活跃在教育机构中，观看《海洋与殖民联盟》(Ligue maritime et coloniale)，从那些异国影像中吸取知识。维希政府的目的正是试图令人相信，建立殖民帝国的功劳来

---

[1] 地理学会的例行会议延续至今，声名远扬，有时显得过于固化不变；不过，它们如今已经变得更为亲民，致力于"传播知识"。

第四章 艰难时世（1930—1945）

自他们，而非伦敦流亡政府。

人类学电影也迈出了它们的第一步尝试，这一影片类型在战后得以发展，导演让·鲁什为此成名。他与著名的人类学家马塞尔·格里奥尔（Marcel Griaule）一起，拍摄了《多贡之国》（*Au pays des Dogons*，1935）、《黑人的技术》（*Les Techniques chez les Noirs*）和《黑面具之下》（*Sous les masques noirs*，1938）。

> 影片的拍摄视角完全建立在实景上，就像真正的新闻报道一样。我们不能要求原住民重建他们的生活。在他们那里，一切都是自发的，如果我们过于拘泥细节，他们就会不知所措。如果想拍摄他们在葬礼时举行的特殊仪式，我们就必须等待，直到村子里有居民死去。为了与原住民建立友情，我们用了极大的耐心与交流技巧，最后终于使他们同意自由地进行拍摄。他们在我们面前十分自然地举行那些奇异的宗教祭祀活动，它们具有深度，独一无二。我们的镜头下拍摄的画面都是精确、忠实的见证，具有无可置疑的真实性。[1]

在这篇简短的采访中，格里奥尔指出了纪录片由于其自身形式的严格要求（实景拍摄、拒绝重建）所遇到的最大限制，同时也提出了一个无可避免的问题：真实与否？

---

[1] Marcel Griaule interviewé par Georges Fronval, cité par Pierre Leprhon, *L'Exotisme et le cinéma*, J.Susse, 1945.

## 3.3 巡游、声望及工业

安德烈·绍瓦热的"冒险"——就这个词的双重含义上而言——具有标志性意义，它说明了"殖民地影片"这一类型的模糊性（"殖民地"的说法甚至比"领土"本身的概念更约定俗成，由于涉及国家声望和经济利益），也揭示了电影与政治之间的关系。绍瓦热的用意起初很简单，并无多少野心。拍摄时，他带领雪铁龙车队横穿亚洲，放弃了影片同步记录过程中多余的设备——这一做法在露天电影史上或许尚属首次。[1]《黄色巡游》（又译《黄人巡察记》）于 1934 年 5 月 18 日在巴黎歌剧院一场过分奢华的庆祝活动中上映。所有人都在场，除了绍瓦热本人，他拒绝了邀请。[2] 出于对电影界人士的厌恶，他放弃了摄像机，转而去开拓农业。

> 《黄色巡游》（1932，35 毫米胶片，有声，黑白，90 分钟）
> 由安德烈·雪铁龙赞助，这场远征的路线从黎巴嫩贝鲁特到中国北京，是一场"履带推进式"的旅程。第一组人员由乔治—马里·阿特（Georges-Marie Haardt）带领，经过两年的筹划准备后于 1931 年 4 月 4 日从黎巴嫩出发，预计在中途与另一组由路易·奥杜安—迪布吕埃尔（Louis Audouin-Dubreuil）带领的、从北京出发的队员会合。
> 得益于雪铁龙公司的档案记录，我们可以对摄制组的设

---

[1] "轻量级"同步记录方法的权威性得到了多处证实，俄国导演维尔托夫、英国导演安斯蒂（E.Anstey）和埃尔顿（A.Elton）的经验都说明了这一点。

[2] 乔治—马里·阿特在远途结束时去世，后来跟随拍摄的海军上尉维克托·庞也自杀身亡。

第四章　艰难时世（1930—1945）

施配备有一个清晰准确的认识：每队都配备了一台米切尔牌充电式摄影机，能够同时记录声音与影像；一台米切尔手持相机，以及35毫米Eyemo Bell & Howell摄影机。安德烈·绍瓦热则更多地使用35毫米德贝里摄影机，全色柯达胶卷，另有一台手持录音机。

以下是巴黎歌剧院的放映情况：

在回忆了一下1923年首次履带车队穿越撒哈拉沙漠的景象，还有著名的1924—1925年间的"黑色巡游"（关于这一题材也有出色的电影改编）之后，首先是乔治—马里·阿特带领的队伍从贝鲁特出发的情况，他们穿越小亚细亚沙漠，看到了中东骑士堡不可思议的景象，还有叙利亚巴尔米拉遗址，底格里斯河中映出巴格达清真寺的倒影，波斯，阿富汗，以及雄伟的喜马拉雅山脉之下的巴米扬山谷。

在幕间休息时，勒布伦先生与杜梅格先生到休息室向探险队成员表示祝贺。

之后是两段电影的精彩部分，其间不时被掌声打断，如穿越海拔4200米山口的镜头——探险队必须用炸药开辟出一条道路，然后穿过坍塌处，在高得令人头晕眼花的崖边前进；以及骑在骡子和骆驼背上穿越帕米尔高原的镜头。"中国组"〔维克托·庞（Victor Point）所在的队伍〕一路抵达乌鲁木齐，成功穿越戈壁沙漠和蒙古高原，两组成员最终成功在中国北京会合。

随着最后一个镜头落下，片子的主角及导演，还有雪铁

龙先生一起上台，受到现场观众热情的欢呼与赞扬。[1]

这份报告对远征队在新疆遇到的种种困难仅是一带而过，实际上，探险队成员还曾被当时的新疆合法统治者扣押为人质。然而，回到巴黎后，这部片子遇到的困难也并不少，尽管危险性可能不大。

在阿特之死与助手自尽这段时间里，绍瓦热去了印度支那地区，在茹安维尔完成了一部5万米曝光的电影底片，后来回到法国，开始拍摄一部2500米长的影片，其附带胶片长达6000米。

然而，绍瓦热与雪铁龙之间的不和很快就显露了出来。……按照雪铁龙的要求，绍瓦热于1932年11月30日在索邦大学举行了首映，并获得成功。但后来的事情进展缓慢，或许是因为他拥有属于诗人的迟疑和缓慢。无论如何，1933年11月25日，根据法院判决，电影导演莱昂·普瓦里埃以安德烈·雪铁龙先生的代表、乔治—马里·阿特的受遗赠人的名义来到茹安维尔，给装有记录着无数声音与图像，总计15万米胶片的保险箱盖上了火漆封印，并将其带走。[2]

这个例子反映了在当时的情况下，电影导演的才华与国家机构

---

[1] 摘自《回声报》，1934年3月19日。
[2] Phillipe Esnault, "André Sauvage, cinéaste maudit", in *La Revue du cinéma*, n° 394, mai 1984.

第四章　艰难时世（1930—1945）

及大型公司的利益相比微不足道。在这起事件里，至少影片的某些初始部分还被保留了下来，[1] 事情大多数时候并非如此。《黄色巡游》剧组的悲剧（阿特之死，维克托·庞自杀）发生后，绍瓦热又拍摄了一部24分钟的短片，也是最早的35毫米同期声电影之一—《在安南的丛林中》(*Dans la brousse annamite*)，然而，这部作品并没有逃过普瓦里埃的批评。

所有的欧洲殖民势力都曾拍摄过歌颂帝国功绩的影片，这些片子的导演有时与政治势力合作。第三共和国的特殊之处，在于它将大众教育的发展与殖民扩张的概念结合在一起，并称之为文明开化。进行这两项事业的人也是相同的〔最著名的人物是茹费里（Jules Ferry）〕，并用影像对它们进行美化。这种现象在两次世界大战期间得到充分发展，并一直延续到后殖民地时期。根据巴黎三大进行的一项研究显示，在1946年至1955年间，约有4300部纪录片完成拍摄制作，其中有450部以上是关于殖民地题材的。

"远方之国"的吸引力（如兰波所说："生活在别处。"）并不只限于殖民地地区，如《黄色巡游》中展现的影像（尽管名义上是外交使命）。异国风光与社会研究这两种元素可以在同一部影片中并存，这就是伊夫·阿莱格勒（Yves Allégret）和埃利·劳达尔（Eli Lotar）的《特里内费岛》(*Ténériffe*)，影片聚焦在一个小岛上，它是无可争议的西班牙领土。

---

[1] 导演的女儿阿涅斯·绍瓦热女士把一部分电影样片寄存在图卢兹电影资料馆，这些样片是无声的硝酸盐底片，没有收录在影片的最终版里，共有8箱。

《特里内费岛》(1932,20分钟)

特里内费岛是西班牙加那利群岛中最大的一个岛。港口上成堆的鳕鱼在太阳下晾晒,妇女们头顶着篮子去市场采购;每逢周日,人们纷纷出游,或观看斗牛、摔跤、斗鸡……以上是异国风光的镜头。由于缺乏淡水,当地需要建立蓄水区和庞大的管道系统网,以便浇灌香蕉田,香蕉是这个亚热带小岛的主要特产之一。水果的收割、包装和运送构成了岛上的主要经济生活。影片最后的镜头停留在贫穷的街区上,它们是当地社会不可或缺的一部分。

第四章　艰难时世（1930—1945）

# 人名一览及影片目录（1930—1945）

**伊夫·阿莱格勒（Yves Allégret，1905—1987）**

马克·阿莱格勒的兄弟，超现实主义团体的边缘人物，"十月集团"成员之一。在20世纪30年代拍摄了一些小型纪录片与广告片（如1932年的《特里内费岛》）后，开始拍摄虚构类电影。其中有许多获得成功，如《安维尔的德黛》(1948)、《美丽的小海滩》(1949)、《马内涅斯》(1950)、《傲慢者》(1953)、《萌芽》(1963)。

**让·贝诺阿—莱维（Jean Benoit-Lévy，1888—1959）**

科学电影的先锋之一（法国医学外科研究委员会秘书，同时拍摄影片），也是联合国的电影导演及制作人（1946—1949）。曾拍摄过多部教育类短片，其中有一部分是纯专业类影片。20世纪30年代以纪录片理论家的身份活跃在法国（《电影的伟大任务》，蒙特利尔，1945）。他与爱泼斯坦合作的电影（《母亲》，1933）以及《伊托》(1935) 为教育类电影和殖民地电影做出了巨大创新。

纪录片：《巴斯德》(与爱泼斯坦合作，1922)、《卡马尔格的生活》(1925)、《普罗旺斯》(1925)、《德加的舞女》《肖邦叙事曲》《达松瓦尔的作品》《南突尼斯绿洲》(1931)、《矿与火之歌》(1932)、《在小朋友家里》(1932)、《陶器制造者》(1933)、《桃子皮》(1926)、《儿童的灵魂》(1928)、《小吉米》(1930)、《喀斯高原》(1936)。

### 雅克—贝纳德·布吕纽斯
### (Jacuqes-Bernard Brunius,1906—1967)

他曾担任多位著名电影人的助理导演（如让·雷诺阿、勒内·克莱尔、亨利·舒梅特、路易斯·布努埃尔、皮埃尔·普雷维尔等），也曾在当时的部分影片中出任演员（如普雷维尔的《袋中事》、让·雷诺阿的《乡村一角》）。他曾当过记者，写过一部出色的关于法国电影的书——《在法国电影的边缘》(1947)。布吕纽斯与"十月集团"和超现实主义运动关系密切，也是少数能够将纪录片题材与超现实主义两者结合的电影人之一（《记录》，1937；《安格尔的小提琴》，1939）。

他还执导过一些法语短片（战后拍摄的部分作品题目为英文）：《基克拉泽斯群岛之旅》(1931)、《逃逸之爱》(1937)、《委内瑞拉》(1937)、《黑色之源》(1938)。

### 路易斯·布努埃尔（Luis Buñuel,1900—1983）

很难用简短的几句话来概括这个电影史上最伟大的名字。他最著名的纪录片是《无粮的土地》（或《拉斯赫德斯人》，1932）。

### 勒内·克雷芒（René Clément,1913—1996）

在拍摄著名的长片《铁路巴士底》(1946)之前，勒内·克雷芒便已执导过一些短篇纪录片。20世纪30年代末，他与人类学家路易·巴尔杜共同探索了阿拉伯世界。

纪录片：《在伊斯兰门槛前》(1936)、《被禁止的阿拉伯》(1937)。

第四章　艰难时世（1930—1945）

## 让·戴斯曼（Jean d'Esm，1894—1966）

作家，曾著有探险题材的作品，歌颂殖民帝国的光荣事迹，如《帝国哨兵》(1936)、《黑皮肤》和《红魔鬼》，也拍摄过关于撒哈拉商队的纪录片。

## 让·德列维尔（Jean Dréville）

见第三章。

## 马塞尔·格里奥尔（Marcel Griaule，1898—1956）

著名人类学家，尤以对多贡人的研究著称，让·鲁什的资助人之一。

纪录片：《多贡之国》(1935)、《黑面具之下》(1938)。

## 马塞尔·伊萨（Marcel Ichac，1906—1994）

蒙太奇电影史上最著名的专家之一，作品包括《勇冲魔鬼峰》(1943)、《深渊探测者》(1943)、《帕迪拉克》(1948)、《格陵兰》(1951)等。"二战"后，他与让—雅克·朗格潘合作，继续电影生涯。详见下一章。战前，他执导了两部关于亚洲题材的重要纪录片：《喀喇昆仑山》(1936)、《麦加朝圣》(1939)。

## 罗杰·莱恩哈特（Roger Leenhardt，1903—1985）

他是《灵光报》团体的成员之一，评论家、散文家、短片导演，同时有三部长片，其中包括《最后的假期》(1947)。

纪录片：《勒祖》《东方》(1936)、《RN37》(1938)、《法国节日》(1940)、《波浪之歌》(1943)、《随着风》(1943)。1945—1960年间

...131

继续从事电影事业。

### 埃利·劳达尔（Eli Lotar，1905—1969）

他曾担任布努埃尔（《无粮的土地》）、伊文思与潘勒维等导演的总摄影师，与伊夫·阿莱格勒共同拍摄过《特里内费岛》。1945年与雅克·普雷维尔拍摄了《奥尔维尔》。

### 让·雷诺阿（Jean Renoir，1894—1979）

《生活属于我们》，为法国共产党而拍摄。

参见对布努埃尔的概括。

**中期总结**

纪录片,在其接受度最广的范围里,也就是在"作者"或"创作"的认识里,拥有两位公认的创始人,在电影业发展四分之一个世纪后,他们的名字仍如雷贯耳。一位是美国的罗伯特·弗拉哈迪,另一位是苏联的吉加·维尔托夫。弗拉哈迪是一位离群索居者,受好莱坞模式化制片厂的影响很小;维尔托夫则与20世纪20年代的苏联先锋派有着不可分割的联系,苏联的创新趋势起初如火如荼,之后却在20年代末被斯大林的高压政策猝然打断。第三位创始人约翰·格里尔逊在时间上更迟一些,他领导了开创20世纪最新颖也是最严密的纪录片运动之一的英国纪录片学派。

一个美国人、一个苏联人、一个英国人,这幅光辉灿烂的画卷上留给法国的位置似乎所剩无几。这并非因为法国人对纪录片缺乏兴趣,而是由于法国纪录片的前期发展受到来自不同派别的、多种多样的实践经验的影响:手摇杆操作工、猎奇题材摄影师、负责长期报道的记者、新闻摄像师、实验类影片导演、调查新教学法的教育家、沉迷新技术的艺术家、一切先锋主义者和探索者。这些实践彼此之间甚少有相似之处,还经常在内部引发无休止的论战,虽然

当事人更愿意装作不知道这一点。然而，从影片拍摄的角度看，它们并不知道（或不想承认）的是，所有的此类实践都在一个共同的维度中努力——现实。摄影机尽其所能地诠释拍摄对象，并因技术手段和人眼瞬间视觉的条件限制而有所差别。这就导致了根据剪辑之分，镜头的利用方式也不同，不同的剪辑进程可能是多样化甚至是彼此对立的。因此，有些人认为现实是可被安排的，导演能够在拍摄途中稍事暂停，不知不觉地引入陌生的新元素，并删减一些其他元素。20世纪20年代初期在某些特殊场景的演出拍摄时，会从虚构类电影的叙事模式中借鉴一些方法，这种做法由来已久。因此，我们又将这类纪录片称作"故事化纪录片"，这一方法从弗拉哈迪的《北方的纳努克》开始，并影响了此后的一系列美国纪录片。法国纪录片则更接近于欧洲电影的路数，采用蒙太奇手法。他们或将正常镜头与蒙太奇加以区分，或加以混合，然而，无论如何，镜头记录下的现实都应适应观众视觉的需求。于是，在抱持着要"重建真实"的天真态度与令人惊叹不已的视觉欺骗手段之间，20世纪前半期的法国纪录片始终在迂回行进。

　　旅行家的报告、教育类电影、先锋派的实验作品、印象派的漫步遐想与科技探索，所有的实践都在不同程度上分享着"纪录片"这一领域。"纪录片"这一概念定义了一个边界不确定的整体，用以指明所有不属于主流电影模式的影片。主流模式的影片为了讲述一个故事，在影片演出中加入想象的元素，有剧本（通常是由小说改编）、演员、布景等，拍摄过程建立在这些基础之上。纪录片作者们的动机千差万别，有些人是想从既定模式中解放出来，开拓新的道

路；另一些人则沉迷于这种没有中间介质的拍摄手法所带来的惊喜；也有一些人认为，除去技术手段、对拍摄客体的变形、运动效果等，不应有其他任何中间元素。同时，大部分人都相信拍摄过程中对现实的重现效果。所有人都为"纪录片"这座大厦增添了基石，一座由经验构筑的大厦；随着时间的推移，它激发了对这一不确定的影片类型进行归纳总结的理论尝试。所有人都遵循着这条道路。

与美国、苏联和英国对影片的经典归类不同，法国纪录片作者——日后他们的事业已经证明了，这是一群拥有天赋的创作者——拍摄的影片大多是片段式的。由于当时的纪录片大多数仍是短片，与旨在描述剧情与虚构化创造的长片相比并不受观众青睐，因此片段化不可避免。

然而，由于法国缺乏弗拉哈迪、维尔托夫或格里尔逊这类能够影响后世的代表性人物，导致难以形成如英国纪录片学派一般的力量，他们拥有共同的理想，聚集了一群活跃人物，同时有能力完成集体性作品。两次大战间的法国并未意识到一个新的现象，也没有辨认出其中的活跃者。与此同时，这一新现象在法国领土上产生，代表地是巴黎，并同时包括了本国与外国导演。这支崭新的"巴黎学派"在拍摄方法上更接近 20 世纪 50 年代末的那场著名运动——新浪潮。1928 年——1958 年新浪潮运动出现的三十年前——"纪录片新浪潮"诞生了。[1]

它存在的时间很短暂，仅在 1928—1932 年间，横跨无声电影与

---

[1] Jean-Pierre Jeancloas, N.V.D.28, appel à témoins, in *100 Années-Lumière*, Intermédia, 1989.

有声电影。对于当时这一轰动现象仅做简单的概述或许显得不合时宜。这场运动将纪录片的发展与当时对影片形式的探索融合在一起，其探索的最终目的是否定一切表现手法与叙事。正是这种对于叙事和重现现实手法的否认，使纪录片创作者和先锋派的发展道路有了短暂的交叉。在当时的艺术家笔下，我们时常会发现"纪录片"一词（如莱热和德思诺斯），他们将自己对现实与物质世界的幻想通过摄像与电影镜头表现出来。这种暂时性的联盟大大促进了日后纪录片的发展进程。

尽管组成人员来自世界各地，这一运动却并未在法国本土以外造成真正意义上的反响。然而，在发展初期，纪录片新浪潮就涵盖了某些在战后发扬光大的发展趋势，它在不知不觉间，将某些在纪录片中常常被忽视的美学要求带回到拍摄过程之中。

## 第五章　短片的胜利（1945—1960）

> 或许，我们可以这样说，今日的法国电影是以其显著的理性而著称的，它要求智性价值更甚于感性价值；在对现实的剖析过程中，其精确与优雅程度，更胜于主题的社会重要性与人文现实性。
>
> ——安德烈·巴赞，1957

### 1　风暴共和国

法国的战后时期可以拆解为两个部分："重建期"（1945—1954）和历史学家若尔热特·埃尔热（Georgette Elgey）所称的"风暴共和国时期"（1954—1959），这一称谓源于当时的时代气氛。

总而言之，在艺术与文学等知识性领域，这一时期以对新事物的狂热与兴奋而著称——对形容词"新"的大量使用，以及对"打破束缚"的号召的热衷证明了这一点。新批评、新戏剧、新小说、新歌曲、新现实主义……在电影方面，自然是新浪潮，这些名词的轮替引发了连续不断的热情讨论，其势态一直延伸至20世纪60年代。纪录片自然也没有逃离这场汹涌的浪潮，不过，谨慎而言，是因为人们对于这一领域谈论甚少。使纪录片能够参与到这种时代精神中的因素，是20世纪20年代与30年代初盛行的先锋派与民众主

义,以及战时"人民阵线"的抵抗精神。以下讲述的就是20世纪50年代的"新纪录片"。

## 2 战后纪录片制作的条件

无论是短片还是听命行事的作品(如《黄色巡游》),"纪录片"这一独立于教育与活动机构之外的产物,它的制作都取决于经营者的良好愿望。罗杰·奥丁(Roger Odin)在研究20世纪50年代纪录片的境况时,曾这样描写它严酷的生存状况:

> 对纪录片而言,很难想象比1940年前的法国更糟糕的生存环境了:它不仅无法享受任何国家资助,甚至都不能在电影院里放映——由于实际操作方面的原因,它使用双放映系统(一场影片由两部长片构成)。直到维希政府统治时期,电影工业组织委员会(COIC)成立后,政府才颁布法令(1940年10月26日起),在官方层面上保证它能继续存在:废除双放映系统,在放映长片前必须放映一部短片,放映收入以百分比征税,利润用于资助短片拍摄。于是,纪录片的传播和盈利才得以保证。

这一声明之后,相关的法令法规接踵而至,这些复杂规则构成了系统,使得短片〔不限于纪录片,如"三十人团体"(Le Groupe des 30)的作品〕拥有了质量上的保证,并逐渐赢得口碑。

这一切导致的结果是，20 世纪 50 年代的法国成为全欧洲电影界的先驱之一，它在各种重要国际电影节上获得的荣耀证明了这一点。

## 3 社会纪录片

然而，1946 年戛纳电影节上赋予纪录片殊荣的电影作品却不是短片，甚至不能称之为纪录片。这就是乔治·鲁吉埃的《法尔比克》，这部电影很快便在世界范围内成为典范，无论对于拥护者还是反对者而言。一位鲁吉埃作品的行家在试图化解人们对这部影片产生的误解时曾说过：

> 《法尔比克》是鲁吉埃的第一部长片，不容置疑，它属于虚构类电影，是战后电影作品的关键之一，可以和法国的《铁路之战》(La Bataille du rail)或意大利的《罗马，不设防的城市》(Rome ville ouverte)相提并论；正如后者预示着《大地在波动》的到来一般，《法尔比克》是作者对青春年代的追忆。这一影像实验，终究有着浓厚的文学气息，因此，只有在回忆录能够成为档案的情况下，这部作品才能被称之为纪录片。如果这个假设成立，那么，三分之一的虚构类文学作品都能成为纪录片了。

实际上，对这部电影的误解由来已久，它与《北方的纳努克》

长期以来的遭遇十分相似，当时的人们将后者称为"小说化纪录片"，这个名称现在看来已稍显过时。鲁吉埃将他所认识的人搬上银幕，给予他们电影中人物的身份。在法国电影传统中，只有让·爱泼斯坦曾经选择了相同的道路。让我们回想一下他的格言："这部电影里的演员，我们可以称之为'非演员'，他们严格定义了作品的意义，他们的所有行动都已完成。另一方面，他们没有表演的能力，他们曾经是，现在也被认定为动作的完成者。"情况正是如此。《大地在波动》中的渔民都是真正的渔民，只不过服务于一部小说〔《马拉沃利亚一家》(*I Malavogolia*)〕改编的电影，同样，鲁吉埃作品中的农民也是在重现自己的生活。甚至连让·爱泼斯坦的《风暴》(*Le Tempestaire*)也是如此，这部电影是《法尔比克》的同时代作品，一年后拍摄完成（1947）。尽管它的背景有一些超现实元素，但内里（虽然影片的对白技术质量非常之差）仍由真正的渔民和贝勒岛上的灯塔守护者构成。

令鲁吉埃感兴趣的是真实。然而，真实并非总是要靠严格地拍摄现实而完成。他这样解释道："如果你理解真实，你会发现，真实是由许多小片段构成的，而非干站一个半小时，持续不断地坚持拍摄。当我们无法得到真实时，我们就对它进行重建。问题的关键在于，要用最大可能的真实将其重建。"

但是，最大限度的真实只有在最佳条件下才能达到。鲁吉埃所讲的是自己家族的故事，是他对这片土地的深刻认知，以及与片中人物的密切联系；这一切给这部纪录片的制作提供了最好的条件。这种双重性（电影的对白是书面化的，但同时与其家庭成员密切相

## 第五章 短片的胜利（1945—1960）

关；布景简化到最小，但灯光与照明元素均经过合理布置；尊重真实，但预先设计好电影叙事结构，使之严格遵守季节的自然交替）使鲁吉埃得以跻身于同时代的意大利新现实主义伙伴，以及弗拉哈迪的继任者和真实电影的先驱者之列。这一切都毋庸置疑，但他首先要严格保持物尽其用，这始终是纪录片得以存在的前提。

《法尔比克——四季》（*Farrebique-Les quatres saisons*，乔治·鲁吉埃，1946，92分钟）

正如标题所言，这是一个农民家族的故事。鲁吉埃一家在法国南部阿韦罗讷省一个叫顾特兰的村子里生活，年复一年。首要问题是随着冬天的到来，一家人是否要修缮、扩大农场。祖父首先做出了裁决，不愿破坏祖产的完整。另外，他们还面临着给房子接电的问题。自然更替，时光流转，春日草木萌芽，万物复苏（电力也接上了），夏天收获，九月收割，伴随继承人之间的讨论，收葡萄的时节过后，祖父去世了。在大自然一刻不停地更新换代中，生活中的各种琐事，出生、订婚、工作中的意外等接连上演。这是一段编年史，始终围绕着鲁吉埃一家的生活展开，但它也是一首诗，一首大自然的颂歌。

这部直面社会生活的电影使得战前一度风行的民众主义得以延伸，它把作品重心聚焦到小人物的生活上，但并未采取反抗性的角度。它把目光集中在另一群人身上，他们是虚构类电影主角的同代

人（也有一些例外），但和那些形象不同。在我们结束 20 世纪 40 年代之前，还必须提及另一部短片，它的主题同样远离 1928—1932 年间大部分电影中的焦点——巴黎或其他大城市。它是一个 24 岁的年轻姑娘的作品，具有爱泼斯坦式的技巧。

《海藻》(*Goémons*，雅尼克·贝隆，1948，23 分钟)

在法国菲尼斯泰尔省的贝尼德岛上，住着一位采集海藻的渔民，他和妻子雇用了几个人，冬天捡拾黑色海藻，夏天捡拾红色海藻。来这里的拜访者甚少，渔民们都来自大陆，孤独寂寞。如同《天涯海角》(*Finis Terrae*，主题同样是捡拾海藻的渔民) 和《法尔比克》一样，角色们的生活、工作与大自然、海洋和乡村紧密联系在一起。极易吸引观众视线的美丽景色与对人物劳作的关注形成了很好的平衡，影片的评论也强调了这一点。

影片对于劳动行为的尊重和还原构成了一种"社会现实主义"式的特点，我们可以在乔治·鲁吉埃的早期作品〔如《箍桶匠》(*Le Tonnelier*) 和《修车工》(*Le Charron*)〕中看到这一点，这些作品描绘了人类的手工劳动，以及各种大地与海上的劳作，从史前直到工业时代。人类与自然密切相关，劳动是他们直面造物的时刻。机器的出现（未来主义美学已经大幅运用这一元素）则将引发另一批纪录片制作者的诞生。我们可以看到，这种反差——运用最简陋的工具所进行的劳动和尤金·德劳称之为"机器运转"之间的对抗——

## 第五章　短片的胜利（1945—1960）

从开端起就一直存在：一边是弗拉哈迪（关注岛屿、大地与原始生活），另一边是维尔托夫（对机械的狂热与速度）。此外，历史学家与电影理论学家让·米特里（Jean Mitry）曾试图在《太平洋231》（*Pacific 231*, 1949）中重现20世纪20年代先锋派的美学精神。影片中，代表技术进步最前沿的火车头伴着阿尔蒂尔·奥涅格（Arthur Honegger）的经典配乐出现。之后，1955年，他制作了试验影片《机械交响曲》（*Symphoie mécanique*），这是一次新的尝试，试图在皮埃尔·布莱兹（Pierre Boulez）的十二音序列音乐和运行中的机械的图像之间建立一种对等关系。然而机械与速度的主题很快便失去了吸引力。当让—吕克·戈达尔于1953年拍摄以建造与运送混凝土的新型技术为题材的《混凝土作业》（*Opération béton*）时，雅克·德米（Jaques Demy）仍在拍摄乡村制鞋匠的工作（由乔治·鲁吉埃建议，当时他是鲁吉埃的助手），如同坚实大地上的孤岛。

《卢瓦尔河谷的制鞋匠》（*Le Sabotier du Val de Loire*，雅克·德米，1956，24分钟）

这部片子有可能成为一部人类学作品，是见证某种手工劳动实践的档案类电影之一，它不仅记录了精确的劳动，也记录了一种生存方式。同时还引发了一种思考，对于法国乡村地区正在消失的手工职业的思考，在这里，生活以日常节奏慢慢运转。通过评论者的角度（四年后，得益于直拍技术的记录，这段旧日回忆的最后一批见证者得以直接发表观点），观众得以分享一位老者对于自己的妻子、日益式微的职业，

以及朋友的死亡等主题的思考。

并非所有战后纪录片的主题都涉及时间流逝，这一意象仿佛在试图减慢现代化的前进步伐一般。城市和工业化进程涉及的角度常常是黯淡的。这个时代同样将郊区引入视线，这里的郊区并非我们今天所指的意思，而是代表那些境况悲惨的本地人的生活之地，对于这一点，20世纪初的市民文学有着毫不留情的直面描写。其中，奥贝维埃就是一个几乎已成为典型的郊区形象，对此，埃利·劳达尔与雅克·普雷维尔有过细致的描述。

《奥尔维尔》(*Aubervilliers*，埃利·劳达尔与雅克·普雷维尔，1945，24分钟)

这个时代的圣德尼河岸边到处是不卫生的垃圾堆，不由得唤起我们对乔治·拉孔波十七年前拍摄的影片《贫民区》的记忆。不同于传统的评论方式，普雷维尔为此写了一首诗和一首儿歌，并用在影片当中，后来成为影片的片尾曲。

奥尔维尔的好孩子们
你们最先垂下头颅
在悲惨世界中的浑浊之水
那里漂着朽木的碎片
还有凄惨的猫尸
但青春庇佑你们

## 第五章 短片的胜利（1945—1960）

> 你们是幸运的一群人
> 在一个毫无怜悯的世界
> 在奥尔维尔的悲伤世界

这首诗作为电影的经典评论曾于多处出现。伟大的英国诗人 W.H. 奥登（W.H.Auden）曾为影片《夜邮》（*Night Mail*，1936）这样写道："诗歌是记忆中最鲜明的印象，是一种领先于时代的快板。"

普雷维尔于 1958 年再次以诗歌形式为电影书写评论，这就是尤里斯·伊文思（Joris Ivens）的《塞纳河畔》（*La Seine a rencontré Paris*, 1958）。伊文思是荷兰籍纪录片先锋派导演，在他漂泊不定的职业生涯中，曾数次在法国停靠取材。实际上，伊文思 1928 年的一部未完成作品《对运动的研究》（*Etude de Mouvement*）即是在巴黎拍摄的，这部实验类影片无疑属于如火如荼的先锋派运动的一部分。

20 世纪 50 年代是法国香颂风行的年代（如伊夫·蒙当、乔治·布拉桑、马克与安德烈、左岸咖啡馆等）。然而，有关城市的主题却在战后纪录片中出现得越来越少，无论是表现边缘地带的题材还是"都市颂歌"都如此，这两种意象在 20 世纪 20 年代民众主义风潮逐渐冷却后仍然留存。不过，同时期的先锋派仍然青睐于这一题材，并创造了"城市交响曲"的新形式。雅克·巴拉捷（Jacques Baratier）于 1955 年拍摄的《夜巴黎》（*Paris la nuit*）就是一场全程没有对白的夜间漫步，伴随着背景音乐，展现了夜间劳工的世界。有时，我们还能在某些街区回忆起异国社会群体的身影，如让·阿鲁伊（Jean Arroy）1948 年的《在清真寺之影下》（*A l'ombre de la mosquée*），

影片展现了穆斯林群体的生活，他们构成了战后（或者可以称之为另一场战争前）法国和平与博爱精神的一部分，改变了移民的形象。1958年的《穆夫歌剧院》（Opera-Mouffe）由阿涅斯·瓦尔达（Agnès Varda）执导，讲述了关于巴黎穆夫塔尔街区的记忆，这部影片是对巴黎最古老的标志性街区的致敬，其拍摄与演出都是实景。

乔治·弗朗瑞（Georges Franju）是这一时期最伟大的导演之一，后因新浪潮运动的冲击转而拍摄虚构类影片。他拍摄了一部跻身20世纪50年代最出色影片之列的作品，这就是1949年的《兽之血》（Le sang des Bêtes）。这部电影被乔治·萨杜尔称为"影像诗"，展现了沃吉哈赫区和维耶特的屠宰场景象。它展现了一种属于城市却处于边缘、几近隐秘的影像，是对人类活动不加修饰的再现，也是对人自身境遇的一种隐喻：人与屠宰场中待宰的野兽并无分别。在弗朗瑞的镜头中，现实、超现实、摆脱了浮夸修饰的视觉三者相互联结在一起。在菲利普·爱斯诺（Phillipe Esnault）主持的一次广播访谈节目中，他解释了自己是如何将艺术创作的需求与对现实的尊重进行结合的：

> 菲利普·爱斯诺：《兽之血》的第一个镜头也是拉孔波的《贫民区》的最后一个镜头，它衔接了法国电影的传统风格，另一方面也沿袭了巴黎摄影学派的传统。
>
> 乔治·弗朗瑞：是的，当然。当时的拍摄情况下天上还没有太阳。有一个关于乌尔克河的镜头中有浓烟，从镜头的右边一直蔓延到左边，我只能等待风向转移。我们到达现场，

发现烟雾和云层状况不理想，只得离开。还有小船的镜头，我来来回回反复了十五到二十次，一等就是好几个小时。因为某一天我坐在草坪上，看到河上有小船划过，我自言自语：这太棒了！你知道，我也担任过戏剧导演，这对我有所帮助。我希望拍到船上悬吊着帆布的镜头，挂在高处。天气不好的话，就什么都拍不到了，但如果一点云都没有，效果又不好。要么就是船上没挂帆。当时安德烈·约瑟夫在庞坦区的磨坊后面给我做手势。小船驶过，我们却没拍下来，因为行不通，白日将近时太阳落得很快。要么就是阳光太足，我不想拍。就这样持续了九个月，中途没有薪水。[1]

正是这些与理论研究无甚关系的秘密定义了纪录片拍摄的不同之处。对于虚构类电影而言，导演只需要租用一艘小船，或是在布景中搭建一条，然后让船适时经过，同时调整额外的用光，再拍摄即可。如果要拍摄卡尔内与特劳内之间的圣马丁运河，便只要在天气合适的时候采取一个最佳的角度就可以了。但对于纪录片而言，则必须在某个特定的时刻拍下小船经过的画面；同时，在机遇巧合时，也不能放弃维尔托夫和布列松强调的"即兴拍摄角度"（即"决定性时刻"）。纪录片的拍摄必须抓住现实展现在眼前的一刻，否则就只能依靠特技或虚构了。

---

[1] 《影像之惊奇：乔治·弗朗瑞的眩晕》，菲利普·爱斯诺主持的节目，1983 年 8 月 16 日由法国文化广播播出，由《先锋电影视角中的巴黎》一书引述。

工业劳作的主题受到了歌颂。[1] 应当指出，这一主题存在于乔治·弗朗瑞的每一部作品中〔1950 年的《途经洛林》(*En passant par la Lorraine*)、1954 年的《尘埃》(*Les Poussières*)等〕。矿工、钢铁工人、码头工人、海上劳工……他们共同组成了一种修辞学的中心，这种修辞学由辛勤的劳作和满是皱纹、过早衰老的面容构成。工人阶层处于社会公平而奋斗的先锋地位，他们是这场战斗中的英雄。当时，路易·达坎（Louis Daquin）放弃了长片的拍摄，转而拍摄《矿工大罢工》(*La Grande lutte des mineurs*, 1948)，他说："来到此处的不是一位导演，而是一位战士。我是带着战斗精神来拍摄这部纪录片的。"

对于亨利·法比亚尼（Henri Fabiani）而言，矿山〔《北方矿藏》(*Mines du Nord*)，1953〕是战斗的前沿阵地，纪录片的责任是将这场战斗传播到世界各地，传播到人类每一个为从古老的诅咒中解放出来而战的地方：从 1952 年的《夜间人》(*Les Hommes de la nuit*)、1954 年的《大渔场》(*La Grande Pêche*)，到 1955 年的《无痛分娩》(*Tu enfanteras sans douleur*)。马赛港的工人为支援印度支那、反对殖民战争进行的罢工斗争成了多部电影的灵感之源，在纪录片方面，[2] 有罗培·门涅戈兹（Robert Ménégoz）1950 年的《码头工人

---

[1] Michèle Lagny, "A la rencontre des documentaires français" et Estelle Caron, Michel Ionascu et Marion Richoux, "Le cheminot, le mineur et le paysan", in : *L'Age d'or du documentaire*, T1（France）, Paris, L'Harmattan, 1998.

[2] Gerard Leblanc, *Georges Franju, une esthétique de la déstabilisation*, Paris, Maison de la Villette, 1992.

万岁》(Vivent les dockers);从另一种思路来看,则是勒内·沃捷(René Vautier)的《亨利·马丁,法国海员》(Henri Martin, marin de France,1952),讲述了亨利·马丁事件,这一事件引发了热烈的反响,以此向这位不肯妥协的斗士致敬。而阿伦·雷乃(Alain Resnais)、克里斯·马克与安德烈·昂立克(Andre Heinrich)合作的《15号工坊之谜》(Le mystère de l'atelier 15)以一种新颖的方式展现了工人、医务人员、工程师与行会领导者之间的共同合作,为了改善工作条件而斗争,并多少促进了这些群体间的和解。

## 4 蒙太奇电影与历史纪录片

蒙太奇电影将档案纪录汇集在一起,提倡一种全新的影像阅读方式。它于20世纪20年代在苏联盛行,由女导演叶思菲里·舒布(Esther Choub)提倡,这位导演曾经短暂地参与过当时轰轰烈烈的先锋派运动。她的作品《罗曼诺夫王朝的覆灭》(La Chute de la dynastie des Romanov,1927)、《尼古拉二世的俄罗斯》(La Russie de Nicolas II)与《列夫·托尔斯泰》(de Léon Tolstoï, 1928)仍属于传统影片形式。在法国,这种新型手法仅限于用来拍摄1914—1918年间的战争要闻——这一题材至少未遭禁止,如埃米尔·比奥(Emile Buhot)的《凡尔登幸存纪实》(Verdun tel que le poilu l'a vécu,1927),比起原创题材,更倾向于发掘时事。

档案收集、日益清晰的影片记忆,以及电影资料馆创建者为了在严苛环境下保留影像资料,不惜冒着资料持有者的轻蔑或无礼而

采取的努力……种种方法为历史学家和业余历史爱好者们提供了宝贵的财富，它们不仅被用于保存珍贵资料，供专家咨询研究，也刺激了新的电影灵感。由此，纪录片内部形成了一种崭新的类型，给已成为历史档案的题材提供了新的拍摄机会。历史由此迈出了进入电影领域的、谨小慎微的第一步。电影属于"现时"，它用活动摄像机再现静态图像，并始终受到严厉的评判（这一手法在传记作品、绘画与图像设计工作中被大量使用）。不久后，同期声技术的协助使这个题材得到进一步发展，甚至蔓延。

妮可·维特莱（Nicole Védrès）于1947年拍摄的《巴黎1900》（*Paris 1900*）使蒙太奇电影第一次获得赞誉。安德烈·巴赞在《法国银幕》的一篇文章中曾多次提及这部影片，认为它具有标志性意义：

> 妮可·维特莱及其合作团队——如果把他们的功劳区分开，那将是不公平的——拍摄了一部由真实资料构成的蒙太奇电影，这使它显得独一无二。影片有一种异样之美，它的出现撼动了电影美学的常规，正如马塞尔·普鲁斯特的作品深深地挑战了小说规则一样。[1]

五十年后，安德烈·巴赞的盛赞在另一位著名影人笔下找到了共鸣，克里斯·马克同样不吝给予赞美，这个时代已经深受妮可·维

---

[1] 摘自《法国银幕》，1947年9月30日。

第五章　短片的胜利（1945—1960）

特莱的《巴黎1900》与《生活明日开始》(*La Vie commence demain*，1950）影响：

> 对于妮可·维特莱，我深表感激。
>
> 她的两部作品都让我知道，电影与智慧是可以相容的，可以传达出意想不到的创意。电影应当如何看待自己？让我们来明确一下这个问题。当时人们还不太了解创意的观念，更多地将导演的智慧视作影片基础。而蒙太奇影片冲击了这个认知，并从中抽离出作为客体的"电影"。[1]

随着妮可·维特莱的蒙太奇作品影响的扩大，一种新的类型在法国纪录片中诞生，它过了很久以后才在影史上找到自己真正的定位：随笔（Essai）电影。[2] 为了发掘过去的历史，1900年形成了一种时间上的屏障；谈及在尊重现实效应基础上对移动影像的利用，这是已知的可追溯最远的年份（我们还可以将它推移到19世纪末，把卢米埃尔公司最早制作的几部实验类影片归为一类）。

---

[1] 克里斯·马克，在法国电影资料馆的致辞，1998年1月7日至2月1日。
[2] 阿伦·贝尔格拉（Alain Bergala）把纪录片和随笔电影界定为两种不同的类型："纪录片要求拍摄影片的人——即使他有自己独特的视角，即使他是'作者'——将自己置于主体的位置来面对现实，现实被视作一种'已然'的存在。世界是需要拍摄与组织的对象，而非创造与构成的对象。而随笔电影首先是一个试图思考的主体，有其自身助力，不受先入为主的认知影响，在拍摄电影的过程中，这个主体的自我也在逐渐形成。"（《随笔电影：一种类型的身份定位》，BPI，2000）随笔电影的问题在后文还会提出，它的影片素材与纪录片相同，都处在拍摄现实这一领域，在不同的方向上还可构建出更多的种类。

时间继续推移，在 19 世纪下半叶，摄影技术已有所发展，它倾向于记录瞬间，把影像归并到过去的范畴内，具有超越时间性的色彩。摄影术为电影提供了可发掘的源泉。在原始档案资料稀少的情况下，其他相关的图像、素描、漫画等为一件事情的见证构成了补充。由于图像题材传达消息的效率更高，漫画往往比摄影更能准确地传达时代精神。大型纪念日往往是委托发掘旧日档案的良好时机，尽管当时的检查政策并不鼓励这种做法。身为法共战斗积极分子的罗培·门涅戈兹就为巴黎公社百年纪念日秘密拍摄了《公社万岁》(*Vive la Commune*)，这场反抗在法国影像史中有着沉甸甸的重量。至于让·格雷米永的《自由之春》(*Le Printemps de la liberté*) 则没有拍摄成功，他受国家教育部委托，为庆祝 1848 年革命百年纪念而制作这部电影，然而经过 14 个月的准备后，这部影片在 1948 年 6 月初被叫停。[1]

20 世纪 20 年代是纪录片真正达到成熟的时期，它迅速成为历史的见证者。在第二次世界大战期间，处于沦陷期的法国无法参与战争电影的拍摄，与此同时，美国电影人拍摄了《我们为什么战斗》(*Pourquoi nous combattons*) 系列电影宣传片；[2] 而历经了 20 世纪 30 年代斯大林高压政策的苏联电影人则重新组建了曾经的组织，拍摄

---

[1] 影片所收集的素材后来被广播节目、展览与各种演出广泛使用。

[2] 这一流程的运作是由弗兰克·卡普拉（Frank Capra）负责的，也包括约翰·休斯顿（John Huston）、约翰·福特等著名导演，他们共同拍摄了这一系列的战争宣传纪录片。

了大量作品，尽管表现出鲜明的不同立场，[1]却仍然举足轻重。同时期的英国电影则更为注重细节，宣传色彩较淡，并有许多拍摄战争时期国家总体气氛的作品。[2]

显然，此时的法国成果寥寥。让·格雷米永原本计划在1945年拍摄一部出色的纪录片作品《6月6日黎明》（Le 6 juin à l'aube），主题是盟军诺曼底登陆，不幸的是由于商业方面的原因最后导致规模几乎减半。直到1961年才有展现法国沦陷期间最为不幸的惨剧（在格拉讷河畔奥拉杜尔发生的屠杀事件）的作品出现，即莫里斯·戈恩（Maurice Gohen）的《1944年6月10日》（10 juin 1944）。

1944年，法国电影解放委员会决定委派一位导演前往韦科尔地区——抵抗运动的中心之一。那里的反抗进行得十分艰苦，当地的抗德游击队员在诺曼底登陆后过早地暴露了身份，导致六百多人死亡。让—保罗·勒·沙努瓦（Jean-Paul Le Chanois）承担了拍摄电影的任务，有部分已拍摄好的影像也用在其中，其中一些画面被反转了。然而，导演收到了来自不同抵抗运动组织的压力，他们担心这些错误的影像会导致后人对抵抗运动的历史产生误解，拍摄工作因此变得更加复杂。《风暴中心》（Au cœur de l'orage）直到1948年才公之于众，这表明了在事件余温未冷前尝试接近历史的困难之处。

---

[1] 其中包括罗曼·卡门、亚历山大·门德夫金（Alexandre Medvedkine）等人的作品，还有在240位导演的不同视角下记录1942年6月13日纪实，其档案资料收录在《苏联战场24小时》这一系列中。

[2] 其中尤为著名的是汉弗莱·詹宁斯（Humphrey Jennings）于1942年拍摄的杰作《倾听不列颠》（Listen to Britain）。

第二次世界大战期间最为重要，也最为举足轻重的纪录片毫无疑问是阿伦·雷乃于 1956 年拍摄的《夜与雾》（*Nuit et brouillard*）。这个颇具诗意的名字后面展现的却是纳粹德国对犹太人实行的惨无人道的种族灭绝。出于某些不能宣之于众的敏感理由（一名法国宪兵军官曾指出，当时的法国警方也参与了大搜捕和集中营抓捕活动），影片最初曾遭审查机构禁止。然而，《夜与雾》仍是展现这场人类悲剧最为有力也最为准确的作品之一。

> 即使在一片宁静景致中，
> 即使在乌鸦飞舞、收成喜人、草木繁茂的牧场中，
> 即使在一条汽车驶过、农夫经行、情侣漫步的道路上，
> 即使在拥有喧哗闹市与教堂钟声的度假村庄，
> 一切道路都可能通向集中营，简简单单。

此后，导演克劳德·朗兹曼（Claude Lanzmann）于 1985 年拍摄了同题材的《浩劫！》（*Shoah!*）。这部作品以宏大的规模成为影史上不可超越的经典。然而，尽管《夜与雾》的传播屡遭束缚，它的意义仍超过任何一部虚构类影片，并动摇了舆论。让·凯洛尔（Jean Cayrol）的评论（导演本人也是集中营幸存者之一）是这一类型影片的巅峰所在。除了利用年代档案、摄影与胶片外，对于地点的使用也出现在图像语言的思考中。这一传统长久以来深深地铭刻在电影影像中，不可复制。纪录片经常会利用拍摄某些特殊地点的做法，使人铭记在那一空间中发生的戏剧性事件的烙印。"阿提拉的铁蹄之

下，青草不再生长。然而，它会在焚尸炉的废墟间艰难又羞怯地重新抽芽，为了证明，生命比虚无更有力。"[1]（安德烈·巴赞语）

一旦涉及从纪念性建筑物的导览中体验历史时，问题就变得更为复杂。有时，人们要求一部影片的主题集中在已成为某种固化象征的纪念性建筑上，这就是《荣军院》（Hôtel des Invalides）遇到的情况。乔治·弗朗瑞于1951年完成了这部作品，值得注意的是，从各种专栏报道中，我们得知各个领域都对此有所参与。影片的赞助者是国防部，而执行者却是一位反军国主义者，不难想象其中存在的摩擦。人们对电影投以许多期待，随之而来的是激烈的论战，有时还伴随着官方的评头论足。然而弗朗瑞没有退缩，最终影片保持了它原本的形式，简而言之，一部杰作。这是一场由导游引领的探访之旅，伴有来自米歇尔·西蒙（Michel Simon）的语调冷漠的旁白，形成了惊人的混合风格：

> 起初，我们拍摄纪念碑周围的镜头，拍了一系列不同角度的景象，足以做明信片用：塞纳河港口、埃菲尔铁塔、穹顶、鸽子、麻雀、炮筒……然后取景转向荣军院院内每一个狭窄的角落，从很低的角度拍摄大炮的阴影。"在这里，战争有了自己的博物馆。"旁白解说道。此时，一位看护推着残疾军人的轮椅走入镜头，缓慢地从左到右穿越整个院子。荣耀与悲伤的双重意义，在这幅画面中被完整地展示出来，这也是整

---

[1] Radio-Cinéma-Télévision, 9 fevrier 1956.

部电影所见证的。[1]

## 5 短片之战："三十人团体"

除了几部著名的影片外〔然而，它们却无疑跻身于这一时期最才华横溢的作品之列：《法尔比克》《巴黎1900》《毕加索之谜》(*Le Mystère Picasso*)、《西伯利亚书信》(*Lettre de Sibérie*)、《我，一个黑人》(*Moi un Noir*)、《长城之后》(*Derrière la Grande Muraille*)〕，大部分纪录片仍属于短片范畴。即使它们的规模没有像后来的电视节目一样被严格地格式化，也必须遵循电视台的要求，限制在节目单第一部分中。此外，影片还受委托方控制，这就需要严格地根据预算制定细则。教育类电影也一样，使用电影作为教学手段的教师认为，影片长度不宜超过一刻钟，这样，余下的时间便可自由发挥。

在此，我们简略地对短片和纪录片两者做一个比对，尽管这种做法似乎忽视了微型虚构类影片的地位，尤其是动画电影的作用——对于当时的电影业而言，它构成了另一片沃土。无论是纪录片、微型故事片或动画片，短片作者都拥有一种共识：尽可能地推广自己的作品进入影院放映厅。于是，为了明确表达自己的诉求，他们联合了起来。当1953年12月20日"三十人团体宣言"发表时，它的参与人员还只有三十几位，但队伍很快发展壮大，不久就形成了百人规模。这是一次名副其实的团体宣言，不要求其成员必须拥有相

---

[1] Freddy Buache, *Positif*, n° 13, mars-avril 1955.

第五章 短片的胜利（1945—1960）

同的审美考量。然而，"法国短片学派"这一称呼却很快形成，拥有了"风格""标准"和"主题展望"。如此一来，迫切采取措施、推广一种新的影片类型的需求便拥有了合理性，构成这类影片的所有作品，其唯一的共同之处就是片子长度。这一宣言促使纪录片工作者们开始考虑如何使作品与其接近。一部部电影片头字幕的名字揭示了它们之间紧密的联系。相应地，还有许多其他的共同点，其中一点便是与文学氛围的亲缘关系。因此，我们毫不惊讶地发现许多文学家的名字也在这个团体之列〔让·凯洛尔、让·科克托、雷蒙·格诺（Raymond Queneau）、雅克·普雷维尔、克劳德·鲁瓦（Claude Roy）、西蒙娜·德·波伏娃（Simone de Beauvoir）等〕。这是继1928年纪录片电影新浪潮宣言以来法国纪录片第一个中心聚集点。尽管风格各异，"三十人团体"在不知不觉间却将20世纪50年代最有才华的电影创作者们聚集在一起。其中许多人在20世纪50年代末转向长片题材，除了马里奥·吕斯波利（Mario Ruspolli）与克里斯·马克，后者在20世纪60年代初期还曾短暂参与过当时的纪录片革命。

在这个团体中，我们会看到许多日后久负盛名的电影人：亚历山大·阿斯楚克（Alexandre Astruc）、雅尼克·贝隆、皮埃尔·布朗贝热（Pierre Braunberger）、雅克—伊夫·库斯托（Jaques-Yves Cousteau）、雅克·德米、亨利·法比亚尼、乔治·弗朗瑞、保罗·格里莫（Paul Grimault）、马塞尔·伊萨、皮埃尔·卡斯特（Pierre Kast）、克里斯·马克、罗培·门涅戈兹、让·米特里、让·潘勒维、保罗·帕维奥（Paul Paviot）、阿伦·雷乃、乔治·鲁吉埃、马里奥·吕

斯波利、阿涅斯·瓦尔达与妮可·维特莱。

有两个名字值得注意，首先是阿涅斯·瓦尔达，她用1954年的《短角情事》(*La Pointe courte*)宣告了新浪潮的来临。《走近蓝色海岸》(*Du côté de la côte*)用犀利又令人愉悦的讽刺手法展现了蔚蓝海岸的景象，是"左岸电影"的代表性作品。左岸电影日后以其文学灵感与高质量的文本、纪录片和虚构类作品而闻名（主要人物包括阿伦·雷乃、克里斯·马克、瓦尔达等）。

另一位典型人物是马里奥·吕斯波利，这位导演一方面忠实地坚持纪录片传统，另一方面也为20世纪50年代末电影新技术的成功发展做出了贡献。他同时还是一位理论家与作者，尽管这点很不幸地经常被人遗忘。如果不知道他出版的电影题材作品，这位热爱绘画、蓝调音乐〔他于1963年拍摄了同题材影片《布鲁斯乐手》(*Blues Man*)〕与珍藏版书籍的罗马贵族经常被人误以为是一个唯美主义者。他的第一部重要影片《捕鲸人》(*Les Hommes de la baleine*)初版拍摄于1956年，1958年公映，与克里斯·马克的《西伯利亚书信》同期上演。当时有一位署名为雅各布·波伦内吉（Jacopo Berenezi）的论者的评论值得注意，当然，日后我们得知这是克里斯·马克的笔名之一……

> 伟大的创新！我们可以看出，《捕鲸人》是由一系列耐心拍摄、真实可信的小片段构成的蒙太奇，随着镜头拍下捕鲸人的岛屿、海员与鱼叉手，沿事件一路发展，我们会发现导演的理念正缓缓地展现出来。总而言之，这是一场调查，这

个词语在今天显得过时,但对于当时而言却无疑是爆炸性的创举。

在这场调查中,由于使用活动摄影机拍摄,影像都是全新而真实的,如花朵、水波与面孔。影像为我们呈现了,同时也记录了这些人曲折而充满冒险的、与现代脱节的生活。[1]

同一年,让·鲁什拍摄了《我,一个黑人》,这些作品的相遇与碰撞与其说是有所预兆,不如说更多的是巧合为之:直接电影已经诞生。"真实电影""直接电影""逼真电影""话语电影""亲历电影"等流派都还未成形,纪录片采用"图像、旁白、音乐与背景音"的做法结束了一个时代。

## 6 投向非洲的新视线:去殖民化的先声

对于那些在20世纪40年代穿越非洲大陆,为了探险、狩猎或研究的电影制作者来说,"原住民"是好奇心投射的对象,是某种异域景致,有时他们会表现出善意,但更多的是惊慌惧怕。当时的主流观点与1931年规模宏大的殖民地展览会所推广的态度类似。雅克·杜庞(Jacques Dupont)与艾德蒙·塞尚(Edmond Séchan)的作品就是一例,这两位导演曾经拍摄过《在侏儒之国》(*Au pays des*

---

[1] Michel Mesnil, "Le poème de la vérité", in : *Artsept*, n° 2, avril-juin 1963, "Le cinéma et la vérité".

*Pygmées*）和《奥果韦河独木舟》（*Pirogues sur l'Ogooué*），后者是在 1946 年执行刚果奥果韦河考察任务时拍摄的〔日后在《七月之约》（*Rendz-vous de juillet*）中被再次提起[1]。为了缓解这种偏见，我们会想起人类学家马塞尔·格里奥尔的名字。

但是，投向非洲的目光已经改变，尽管仍有许多殖民地遗老对西方先进文明的优越性深信不疑。纪录片便见证了这一观念上的逐渐演化。有三部作品可以帮助我们更好地定义这一时期的新态度：反殖民主义、对文明的探索、人类学视角。

《非洲50》（*Afrique 50*，勒内·沃捷，1950）

本片讲述的这个规模宏大又繁杂的故事发生在 1949 年，当时的教育联盟曾建议年仅 21 岁的电影导演勒内·沃捷拍摄一部 16 毫米胶片的纪录片，内容是关于非洲法属殖民地的中小学教育情况。

在巴马科，勒内·沃捷与当时的法属苏丹（现马里地区）总督产生了争执，后者要求他交出胶片，并援引了 1934 年 3 月 11 日由当时的负责人皮埃尔·拉瓦尔签署的一条法令，授予殖民地权威机构拒绝一切影像化作品的权力。如同曾经的抗德游击队员一样，沃捷对这项条令感到十分愤慨。在莱蒙·沃格尔秘密离开苏丹的情况下，仍然决定要把电影完成，

---

[1] Michèle Lagny, "Cinéma documentaire français et colonies（1945-1955）: une propagande unilatérale et bienveillante", in : Saouter (Catherine) (dir.), *Le Documentaire, contestation et propagande*, XYZ éditeur, Montreal, 1996.

用一台16毫米的小型业余摄影机和六十多卷30米长的黑白胶片。……

拍摄完成后,胶片感光完毕,被秘密送回法国进行后期制作,在实验室技术人员帮助下,勒内·沃捷终于把完整的影片带到了教育联盟面前。几个小时之后,警察随之赶来,要求联盟主席把所有胶片交出来。……

尽管法院最后宣判查封影片,沃捷还是成功地留下21卷资料,并用它们完成了一部时长26分钟的蒙太奇短片。他还保留了旁白和音乐,在遭到禁止的情况下将电影在反殖民主义民众前进行了多次传播。[1]

事情的结局是,四十年之后,联合媒体公司与外交部宣传处买下了《非洲50》的版权,在各地的法国使馆与法国文化中心进行放映,尤其是非洲国家。尽管迟了太久,总好过永不改正。

另一部不同的电影也遭到了多年封禁。

非洲艺术的复苏:《雕像也会死亡》(*Les Statues meurent aussi*),阿伦·雷乃与克里斯·马克,1953

这是一部著名的影片,是战后法国电影的杰作之一,同时具有虚构与纪实两种特点。由于影片提出的问题洞察入微,引发了许多阐释,这部电影本身也得到了许多研究与分析。只要

---

[1] Gilles Manceron, Présentation du film au colloque *L'Autre et Nous*, Marseille, 1995.

回顾一下当时的部分评论便可发现影片的力量所在，它的目的并不在于展现人类学主题，而是表现一种必要性，对于转换视角，审视某个既定的历史时刻，并加以鄙夷的必要性：

"当人们死去，他们会进入历史。当雕像死去，它们便进入艺术。这种关于死亡的学说，最后，我们称之为文化。

"制作这些雕像的人们是会死的凡人。终有一天，这些石像的面孔也会风化分解，在文明背后留下残缺不全的踪迹，如同撒在路上的石子。

"当投注于物体之上的、活的目光消失后，物体本身也会死亡。当我们消逝时，我们的物品会去往一个地方，我们把黑人的物品也送去那里——博物馆。"

这部电影足足等待了十年——去殖民化浪潮之后——才得以解禁公映。克里斯·马克开创了一个系列，之后的《北京的星期天》（*Dimanche à Pékin*, 1956）和《是！古巴》（*Cuba Si!*, 1961）也遭到同样的困扰。日后，导演讲述了这一遭遇，并公开了1953年7月31日收到的决议信：

先生，

电影审查委员会此前对您的作品《雕像也会死亡》的内容进行了新一轮的核查，决定推迟它最终在十月恢复上映的决定。

审查结果表明，影片的第一部分直至第十五组镜头的部

分都没有任何问题，然而，与之相反，第二部分的内容引发了数量极多的反对，抗议力度之大，导致委员会很难对它的公开发行表达赞同之意。

我在此补充一点，委员会也不同意对其进行删减以示补救的做法，无论在图像还是旁白的选择上，需要删减的部分都太多了，这一做法有可能招致观众的责难。

同时，出于对您的切身利益考虑，我们认为有必要建议您利用夏天的时机，对影片进行必要的改动。修改后提交给委员会的新版本或许能够获得更多通过审核的机会。

请您接受我们最诚挚的问候。

<div style="text-align:right">机构顾问，电影审核委员会主席<br>亨利·德·塞戈涅（Henry de Ségogne）[1]</div>

十年后，这部电影才得以公之于众。十年间发生了什么？时移世易，敏感之处也有所改变，评审们有了新的标准。那么，纪录片能在何种程度上挑战时代呢？对于人类学家而言，五十年后，一个时代曾经的幻想便不再有效，而名为科学的托词恰好为这种幻想破灭提供了有效的解释。[2]

人种学（民族志）电影也对非洲抱有兴趣，它同样将目光投向这片见证了殖民帝国时代冒险家功绩的大陆，沿着沙漠商队的路途，

---

[1] 所有与《雕像也会死亡》相关的引文、评论与档案文献都包含在克里斯·马克的《评论之一》（*Commentaires I*）中，巴黎：瑟伊出版社，1961 年出版。

[2] Marc-Henri Piault, *Anthropologie et cinéma*, Paris, Nathan-Cinema, 2000. p.165.

随着安德烈·雪铁龙车队的履带匆匆前行，或沿着长河流域一路推进。尽管能力有限，但一个电影工作者至少可以走出人类学博物馆的狭小范围，面向公众，甚至超越自身施加一些影响。让·鲁什在20世纪50年代末期一直被视作人类学电影的领袖、新浪潮运动的灵感激发者之一（他的高徒戈达尔曾如此赞誉），也是法国真实电影（Cinéma-vérité）的先锋人物。在1946年的尼日尔，这位曾经的桥梁公路工程师以《在黑巫师的国家》（*Au pays des mages noirs*）一片开启了自己的人类学影片历程，影片的拍摄完全以非专业人员的手法完成，既非人类学家，也非电影工作者的角度。然而，他渐渐在两个领域内都成了专家，一方面，他在马塞尔·格里奥尔的引领下开始涉猎人类学领域的经典议题；另一方面则沿袭着电影学院派的传统道路，在实践中学习。当1954年拍摄《通灵大师》（*Maîtres Fous*）时，让·鲁什已拍摄了许多短片作品，其中的大部分镜头后来都集中用在了1952年的88毫米长片《河流之子》（*Les Fils de l'eau*）中，这部影片1958年才上映，发行时用的是35毫米胶片，它将人类学影片引入了商业化领域。

1954年，让·鲁什去了英属黄金海岸（独立后称为加纳）首都阿克拉，拍摄一种奇异的、建立在非洲赫卡教派基础上的宗教仪式，这种仪式将尼日尔难民聚集在一起。对于让·鲁什而言，他当时处于一种理想的拍摄情况：导演参与事件，被接受，但很快又被遗忘，尤其当他陷入一种集体性焦虑时，

这种遗忘就变得更加容易。[1] 物质条件上的缺陷导致无法采用同期声技术，但他们随后利用一台录音设备完成了背景音的录入，保持了仪式的连续性，也使其意义得以建立。电影样片是无声的，然而，透过参与者投入其中达到癫狂高潮的通灵镜头和口角流涎的状态，仍能感受到震撼。这些人涌现于荒蛮的非洲，昭示了对殖民者野蛮种族主义的嘲弄。当这部影片与其拍摄设备在人类学博物馆配以即兴旁白完整地展出时，这也正是与导演相识的人类学家与非洲友人的想法。他们要求让·鲁什毁掉这部片子，或至少把它秘密保管起来。毫无疑问，它是真实的见证，却会导致对黑人群体的偏见，令公众认为他们是一群无可救药的野蛮人。换言之，忠言逆耳。让·鲁什拒绝了他们，坚持己见。他知道，这部影片所传递的真实绝不仅限于表面，因为就在拍完这段通灵致幻场面的第二天，片中的主角们便恢复了以往的平静温和，继续他们简朴而平凡的日常生活。通过这次拍摄活动所释放出的，正是他们的被殖民生活的境遇。参演人员每个人都以一种极度夸张甚至讽刺漫画化的形式扮演着自己的角色，而这种角色是真实存在于殖民社会统治之下的。让·鲁什指出，这一点在影片中的表现形式稍显不那么夸张讽刺：演员们普遍穿戴殖民者的显要华服，手持武器进行着狂欢仪式，这一切只有在已成习俗的情况下才被容许。这些被殖民者们淹没在观赏

---

[1] 此后，他将这种角度的电影定义为"通灵电影"。

者的人群中，观众与他们保持距离，不放过欣赏任何一个细节。通过重现古老的祖先崇拜仪式，通灵者们将被奴役与被束缚的境况以一种驱魔般的形式摆脱出去。如果说这些被殖民者陷入了疯癫，那也是因为他们皆是殖民统治者的高徒。

1958年，《我，一个黑人》的出现在法国电影史上标志着一次名副其实的断裂。这部有违常规的作品难以按照传统的"纪录片/虚构"标准来进行划分和归类，它带来了一股自由而奔放的新鲜气息。影片灵感十足、即兴完成，而这已成为作者的标志性象征。

## 7 远途旅行：探险的另一副面孔

对于法国电影工作者而言，法属非洲殖民地曾经是一块首选之地。战前的法国纪录片多偏向殖民主义立场，而战后拍摄的作品却呈现出一种新的风向，即重新质疑的态度，或是质疑殖民主义，或是质疑对非洲文明所表现出的轻蔑。新的前景也出现了，自法国纪录片创始之时，它便一直被远行的意象所缠绕。廉价小商品所粉饰的异域风情、滥竽充数的东方主义、透过滤镜与背光手法掩饰其贫困落后现状的"美景"画面……坦言之，这些主题从未停止存在，并一直占据旅游纪录片的一席之地。对此，罗兰·巴特在关于意大利纪录片的文章《失去的大陆》中定义了这种行为："面对异国的任何东西，执政当局只认同两种类型的行为，两者都是残缺破碎的：要么承认它不过像一场木偶戏表演，要么剥夺其特质，使之成为一

## 第五章　短片的胜利（1945—1960）

种对西方的纯粹反应。"[1]

全新的领域展现在电影探索者面前：高山顶峰与大海深渊之处。随着登山者、洞穴学家、潜水者、史前考古学者、极地探险家的脚步，技术不断完善发展的纪录片镜头下不仅保留了征服者的伟大探险（据登山冒险家的说法，它们都是"对无益之地的征服"），也有寻常人类脚步无法触及之地。同样，那些地图上最后的无人踏及的"空白地带"——如亚马孙——也渐渐揭开了所谓"荒蛮之地"的真实面目。

导演马塞尔·伊萨则继续着自己对无主之地的探索，他热衷于那些未被地理学家描绘的"大陆"，如今，他被视为世界上最伟大的高山题材导演之一。他经常与另一位著名的导演兼探险家让—雅克·朗格潘合作。马塞尔·伊萨的代表作有《帕迪拉克》(Padirac, 1948)、《攀登阿那布尔那峰的胜利》(Victoire sur l'Annapurna, 1954)、《新地平线》(Nouveaux Horizons, 1955)、《世界环游快车》(Tour du monde express, 1956)、《南方之星》(Les étoiles de Midi, 1960)等。《攀登阿那布尔那峰的胜利》讲述了当时的探险家莫里斯·埃尔佐格与路易·拉舍奈的探索创举，这部影片之所以尤其值得一提，是由于它的拍摄严格遵循了纪录片的基本原则，避免了后期的镜头重建。不过，正如伊萨本人所写："1950年，我们是第一批受当局批准在尼泊尔中心地区进行探险的人群，与麦加一样，当时的尼泊尔对于外人还是禁地。"这显示了导演的双重功绩，因为在1939年，正是同一位导演拍摄了著名的《麦加朝圣》。想要造假是轻

---

[1] 罗兰·巴特：《失去的大陆》，《神话学》，巴黎：瑟伊出版社，1957年出版。

而易举的，因为没有人会去查证，然而，他还是选择牺牲了所有关于胜利的画面，因为摄影机与登山者一起冻住了。电影工作者对器材的依赖与对同伴的信赖是同等重要的。

让—雅克·朗格潘的作品则有《冰冻之地》(*Terre des glaces*，1949)、《格陵兰》(*Groenland*，与伊萨共同拍摄，1951)、《人与山》(*Des Hommes et des montagnes*，1953)、《雪》(*Neiges*，1955)、《巅峰之路》(*La Route des cimes*，1957)等。他也拍摄航空飞行题材，如《圣埃克絮佩里》(*Saint-Exupéry*，1957)、《天空中的人》(*Des Hommes dans le ciel*，克里斯·马克撰写评论，1959)、《速度随心》(*La Vitesse est à vous*，1961)等。而法国南极探险队的一次任务则成了马里奥·马雷（Mario Marret）的电影主题〔《阿黛利地》(*Terre Adélie*)，1953〕。

借着自动潜水装备的帮助，著名的雅克—伊夫·库斯托把镜头转向了海洋，在 1956 年的《寂静的世界》(*Le Monde du silence*)令他在公众中享有盛誉之前，雅克—伊夫·库斯托已拍有《沉船》(*Epaves*，1945)、《沉默风景》(*Paysages du silence*，1959)、《暗礁之周，海豚与鲸》(*Autour d'un récif, dauphins et cétacés*，1949)、《潜水日志》(*Carnets de plongée*，1950)等影片。《寂静的世界》是他与路易·马勒（Louis Malle）共同完成的，后者当时年纪尚轻，日后也成为法国纪录片的著名人物。

而在那些"横向旅行"，即不沿袭传统路线环游世界的旅者之中，我们首先会注意到克里斯·马克的名字，这个名字在半个世纪以来的纪录片历史中被反复提及，其中有三部作品出于作者的意愿

而没有再进行传播,这就是《北京的星期天》(*Dimanche à Pékin*,1956)、《西伯利亚来信》(*Lettre de Sibérie*,1958)和讲述初期以色列的《以色列建国梦》(*Description d'un combat*,1960)。

《北京的星期天》是一段旅行记录,一个孤独漫步者的笔记,借助16毫米摄影机和一颗强烈的好奇之心完成。它首先是一段关于想象中的中国之旅,这个中国是儒勒·凡尔纳与马可·波罗的中国,仍停留在耶稣会士传教年代所说的"中国之旅"的传统之中,镜头带着亲切而天真的好奇色彩,探寻一种全新的社会制度。它充满希望,因为当时的中国刚刚从几十年的艰难历程中解脱出来:反殖民战争、内战、反抗侵略者的抗日战争……漫步于通往明王朝陵墓的道路上,遥远的记忆重返:"在童年景象中漫步是多么有趣……"据1957年8月16日收到的信件表明,审查机构当时要求导演删除(或修改)旁白中的某些评论,尽管未获成功。这些评论的类型如下:"因为对抗资本主义的革命已被发起,是的,但同时也对抗着尘埃、病菌与蚊蝇。结果是,资本家仍在中国留存,却不见了一只苍蝇。"至于那些"情人们轻声谈论着五年计划"的话也是不行的。

20世纪50年代的中国,在"百花齐放,百家争鸣"的时期确实曾存在一批对法国友好的人士,之后便进入"大跃进"时期。当时的中国曾是许多作家、摄影家与电影导演频繁莅临的圣地。最后一部热情地描述此番图景的作品是罗培·门涅戈兹的《长城之后》,其评论由西蒙娜·德·波伏娃担任。

克里斯·马克用《西伯利亚来信》表达了一种超越政治评判之上的、对于俄罗斯民族的热情,他利用"解冻期"的时机,成功地

探索了雅库特（现俄罗斯萨哈共和国）这片罕为外人所知的地区，尽管苏联当局对此表示出明显的不信任态度。在一个日后时常被援引为范例的镜头中，他向观众揭示了一点，同样的影像可以为不同的意识形态所服务，并总结道：

> 客观性本身也并不意味着正确。它没有对西伯利亚地区的现实进行歪曲，而是使其中断，阻止了评判的时间；由此一来，它实际上也造成了扭曲的效果。唯一有价值的是冲动与多样性。仅仅在雅库特的街道上漫步一番是无法使人理解西伯利亚的。

比起这番话的主题，当时的观众更多的是被其中所蕴含的文采与图像的吻合性所折服。电影评论家安德烈·巴赞曾盛赞马克电影作品中的创新性和成功之处：

> 克里斯·马克在他的作品中引入了一种彻底的、全新的剪辑理念，我将其称为"横向"理念，与传统的根据胶片长度及镜头间关系的剪辑方式不同，图像并不根据时间顺序反映它"之前"或"之后"发生的事，而是在某种程度上从侧面反映出影片所说的内容。

第五章 短片的胜利（1945—1960）

## 8 纪录片，文化中介

这段时间涌现的纪录片题目有很大一部分都与文化、艺术或文学相关。在 20 世纪 20 年代与 30 年代间，只有建筑成为纪录片的主题（让·格雷米永、勒内·克莱尔与让·爱泼斯坦的作品），这一点可以用当时的主流观点来解释（如《城市交响曲》），同时也因为建筑活动与我们生活的环境息息相关。而绘画、雕刻与素描则需要借助字幕或复杂的镜头角度配置。至于音乐和文学，这两种主题在默片时代基本无法参与到影片里，甚至在有声电影初期也是如此。

至于科学（科学电影除外，在这一领域，让·潘勒维继续占有无可比拟的优势）主题的拍摄，则需借助文件、电影或摄影档案、文本、实验地点与解说词的帮助。将这些风格迥异、内容杂糅的材料结合在一起并非易事，不过，凭借着一部分导演的才华，还是出现了许多成功的作品〔如乔治·鲁吉埃与让·潘勒维于 1946 年合作的《巴斯德的科学杰作》（*L'œuvre scientifique de Pasteur*），乔治·弗朗瑞 1953 年拍摄的《居里夫妇》（*Monsieur et Madame Curie*）和让·罗兹 1955 年拍摄的《向阿尔伯特·爱因斯坦致敬》（*Hommage à Albert Einstein*）〕。

工业电影，由于科学技术的发展，利用机械之美重新转向发掘一种深植在文学作品中的美学传统，这种传统可以追溯到左拉的小说（如《萌芽》和《工作》）。从这一角度来看，阿伦·雷乃拍摄的关于聚苯乙烯的影片《苯乙烯之歌》（*Le Chant du styrène*，1957）无疑是一部杰作，伴以雷蒙·格诺为其创作的解说词，这一点更加毋

庸置疑：

> 哦，时间，放下你的钵，哦，塑胶之物质，
> 你从何处来？你是谁？谁能解释
> 你珍贵的品质？你由何构成？
> 你从何处出发？让我们回到
> 它遥远的祖先之处！背面流淌着
> 它作为典范的历史。这便是模型，
> 含着模具，神秘之存在。
> 从模具中造出钵，或一切我们所想。

尽管对工业进程描述得十分精确，这部电影仍然是在沿袭20世纪20年代先锋派运动的传统：对机械运动产生狂热的迷恋（如尤金·德劳于1928年拍摄的《机器运行》）。影片一开始被赞助商拒之门外，不久后还收获了平庸无奇的评论。后来，雷乃从片中撤下了自己的名字。不过，发行公司中一位具有敏锐文学与艺术眼光的负责人又把原本的解说重建起来。

建筑在电影中的辉煌仍在继续，正如卢米埃尔年代一样。电影用其独特的美学宗旨展现了建筑师的天才，这就是皮埃尔·卡斯特1954年拍摄的《克劳德·尼古拉·勒杜，被诅咒的建筑师》（*Claude Nicolas Ledoux architecte maudit*）和1956年的《建筑幸福的人》（*Le Corbusier, l'architecte du bonheur*），还有乔治·弗朗瑞的《大教堂巴黎圣母院》（*Notre Dame, cathédrale de Paris*，1957）。

第五章 短片的胜利（1945—1960）

　　以绘画等图像作品为主体的影片则提出了另一些问题，由此可以在部分程度上解释为何纪录片长时间以来一直对它们敬而远之。建筑作品（如巴黎圣母院和沙特尔主教座堂）构成了我们生活的一部分，雕塑作品（《雕像也会死亡》）则可以运用多角度拍摄技巧。但拍摄一幅画作的话，出于对艺术家的尊重和构思一部个人作品的角度，则必须要求更为复杂精确的设置（如博物馆、工作室和字幕拍摄等）。

　　阿伦·雷乃再次成为这一领域当之无愧的大师，他拍摄了一系列关于绘画主题的作品，最初是以"探访"的形式（如菲利克斯·拉比斯、汉斯·哈同、马克斯·恩斯特等），然后是以清晰且充满灵感的方式拍摄最为杰出的艺术家：1948年的《凡·高》（Van Gogh）、1950年的《高更》（Gauguin），以及以帕勃罗·毕加索——一位以其战斗态度、杰出的勇气与永不止息的创新精神而引领时代的艺术家——最著名的画作为主题的影片《格尔尼卡》（Guernica，1950）。影片的中心议题是一幅画作，画于西班牙内战时期，与艺术家在1902年至1949年间所创作的所有素描、雕塑及油画作品相互构成补充。

　　为了更进一步地理解这部几乎反映了战前所有分裂与对立矛盾的杰出作品，我们也不应忽视另一位具有同样高度的伟大诗人，这就是保罗·艾吕雅（Paul Eluard）。[1] 影片由罗贝尔·海森（Robert Hessens）协同拍摄而成，这位画家出身的导演也拍摄了许多绘画题

---

[1] 艾吕雅的这番评论有多个版本，见《电影前台》第38号刊，1964年6月15日。

材的作品。

片头字幕后出现的是一幅格尔尼卡废墟的摄像作品，旁白介绍：[1]

"格尔尼卡！……它是比斯凯省的一个小城，巴斯克地区的传统首府。正是在那里，橡树繁盛生长，它是巴斯克自由与传统的神圣象征。格尔尼卡的重要性，唯有在历史与情感的双重面向上才能得以体现。

"1937年4月26日，进军之日。下午初刻，（应佛朗哥之邀的纳粹德国派出[2]）成群战机对格尔尼卡进行了持续三个半小时的轰炸，轮番替换，一刻不停。

"整座城市陷于火海，支离破碎，平民死亡两千余人。这场轰炸的目的是检验燃烧弹与普通炸弹组合在平民人口中造成的效果……"

数年后，毕加索再次成为一部电影的中心主题。1956年由亨利—乔治·克卢佐（Henri-Georges Clouzot）拍摄的《毕加索的秘密》（Le mystère Picasso），是导演对纪录片领域一次独特的涉猎尝试，因为影片关系到一段叙事，讲述了画家使用一种透明材料进行作画的经过，无论在观众眼前还是在实际时间的流逝过程中，这番画面都令

---

[1] 旁白由雅克·普吕沃（Jacques Pruvost）与玛丽亚·卡萨莱斯（Maria Casarès）轮流担任，共同朗读艾吕雅所写的文本。
[2] 括号内的内容当时因审查之故而被删去。

## 第五章 短片的胜利（1945—1960）

人肃然起敬。在影片的末尾，克卢佐催促道："超了22秒。"而毕加索平静地说："好了。"正如安德烈·巴赞所说，影片的目的并非"通过一幅画的生成过程及其最终形态做出某些空泛的解释，而是揭示了这样一种真相：我们所谓的画作只不过是一种任意的中止、一段连续变形的中止，只有电影能够瞬时捕捉到这些变形的诞生过程"[1]。

在这一时期关于造型艺术的电影中，我们还应注意到以下作品：罗贝尔·海森的《夏加尔，图卢兹—洛特雷克的世界》（*Chagall, Le Monde de Toulouse Lautrec*，1953）、《惊恐的雕像》（*Statues d'épouvante*，1954）、《世界的颜色》（*Couleur sur le monde*，1956），后者由于画家费尔南德·莱热的去世而未能完成；让·阿卡迪（Jean Arcady）1953年的《老勃鲁盖尔》（*Bruegel l'Ancien*）与1958年的《米开朗琪罗的最后审判》（*Le Jugement dernier de Michel Ange*），这位导演尤以动画技巧而著名；皮埃尔·卡斯特——在之后的章节中，我们同样会在新浪潮运动里看到他的身影——于1951年拍摄的《战争之祸》（*Les Désastres de la guerre*，与让·格雷米永合作），在时代影响下还拍摄了另一部电影《雅克·卡洛特，或花边战争》（*Jacques Callot ou la guerre en dentelles*，乔治·萨杜尔撰写文本，1953）；1952年的《桑托·苏斯比尔别墅》（*La villa Santo Sospir*）给让·科克托提供了在一位性情古怪的百万富翁宅邸里评论画作的机会。

关于艺术的电影——并非"美术电影"，我们应当记得，"美术电影"这一称谓有其特指，指的是1914年前的一场运动——并未将

---

[1] 摘自《法国观察家》，1956年5月10日。

自己局限于视觉艺术的范围内，它可以延展至音乐、戏剧、文学甚至电影本身。在此让我们简略地做一个总结，看一看这场纪录片运动所达到的广度，尤其是在1955年后。

音乐方面：《声音序曲，交响乐团与摄像机》(*Prélude pour voix, orchestre et caméra*，让·阿卡迪，1959)、《阿尔蒂尔·奥涅格》(*Arthur Honegger*，乔治·鲁吉埃，1955)、《机械交响曲》(*Symphonie mécanique*，让·米特里，1956)、《姜戈·莱恩哈特》(*Django Reinhardt*，保罗·帕维奥，克里斯·马克旁白，1958)。

> 黎明，一段很长的镜头推移，沿着被照亮的高速公路。
> 文本如下：
> "直到午夜时分，音乐是一项职业。午夜到凌晨四点，它是一种愉悦。再之后，是一种仪式。在晨祷时分，爵士乐与失眠症互相巩固，形成脆弱的联盟。晨曦使其发出光芒。"

戏剧方面：《热带的十二个喜剧演员》〔*Douze comédiens sous les tropiques*，纪·罗立科（Guy Loriquet），1956〕、《哑剧》(*Pantomimes*，保罗·帕维奥，1954)和《国立人民剧院》(*Le Théâtre National Populaire*，乔治·弗朗瑞，1956)。

文学方面：《弗朗索瓦·莫里亚克》(*François Mauriac*，罗杰·莱恩哈特，1954)、《埃米尔·左拉》〔*Emile Zola*，让·维达尔（Jean Vidal），1955〕、《波德莱尔图像》(*Images pour Baudelaires*，皮埃尔·卡斯特，1958)、《保尔·瓦雷里》(*Paul Valéry*，罗杰·莱恩哈

特，1959）、《斯蒂凡·马拉美》(*Stéphane Mallarmé*，让·罗兹，1960)、《与安德烈·纪德》(*Avec André Gide*，马克·阿莱格勒,1951)。当然，还有关于法国国家图书馆的《全世界所有的记忆》(*Toute la mémoire du monde*，阿伦·雷乃，1956)，是这个多产时期的杰作。

继超现实主义者后，在那个年代，博物馆（它还是一个十分奇特的地点，充满了幽深隐蔽的角落与秘密，这让它显得更好了）再次成为最年轻也最有才华的纪录片导演所青睐的地方，无论何种形式——最安静或最嘈杂的博物馆都是如此。《雕像也会死亡》《荣军院》《夜与雾》等都有在博物馆完成的镜头，更不用说博物馆中陈列的画作与雕塑了。

阿伦·雷乃后期的电影转向虚构类，它们是一种对于回忆的思考。他关于国家图书馆的作品（当时的国家图书馆尚未有今天的规模）总结了他的影片奥秘与背景特色：一种对回忆的探索。

  百余公里长的书架、每日送达的两百公斤期刊、世纪沉淀的三百万册图书、威严壮丽的建筑、无愧于博尔赫斯的名言。行走于玻璃天顶下的长廊，穿过错综复杂、迷宫般的过道，沿着一条似乎通向密教奥义的路线，它的秘密仍未解开，人们却已经沉湎其中。悉心保藏的手稿与漫画作品并席，因为人们知道"在未来，它们将见证我们的文明"，尽管漫画有时容易被忽视。阿伦·雷乃带着某种叛逆式的狂喜，拿出了个人收藏中的珍品。我们沿袭着某本虚构作品中的路线（"小行

星"系列）完成了一次物品的回归，这一系列由瑟伊出版社出版……（克里斯·马克）

早期电影经常会给后来的电影带来很多启示与灵感，电影艺术对自身的过去尤为感兴趣，但一直以来，人们并没有找到用电影表现电影的适当方式。当时，纪录片技术突飞猛进的发展打破了这一僵局，出现了一批与电影有关的作品，如《卢米埃尔》（*Lumière*，保罗·帕维奥，1953）、《伟大的梅里爱》（*Le Grand Méliès*，乔治·弗朗瑞，1953）和《电影的诞生》（*Naissance du cinéma*，罗杰·莱恩哈特，1946）。

《图像写作》（*Ecrire en images*，让·米特里，1957）是最初探索并指导电影语言运用的文章之一。在当时，将电影引入教学（而非教育类纪录片）的想法曾经只是一些有识之人的孤独设想，他们后来由于电影爱好者俱乐部的出现得以重逢。

## 9 面对直接

20世纪50年代末，法国纪录片已经掌握了充分的拍摄技巧。20年代末露天直拍影片与剪辑手法达到巅峰，同时解释了美学精神的蓬勃发展与各类影片的大量涌现。三十年后，相同的情况几乎重现，只是这一次技术更加成熟，人工照明条件下的取景拍摄、限于博物馆与其他文化聚集地的内部空间，加之文采斐然的解说词，这些因素加在一起，一点点将电影置于乔托·卡努杜所说的"六种艺术"

的范围之内。

20世纪50年代末的纪录片进入了继30年代短暂繁荣后的第二个发展期,也因此要求不断创新,找到第二种风向。有些人获得盛誉(如阿伦·雷乃、乔治·弗朗瑞),有些人褒贬不一(如卡斯特、帕维奥),大部分人都在新浪潮时期转向了虚构类长片的拍摄,如同维果、卡尔内、格雷米永在有声电影时期所做的那样。其余的人仍坚持纪录片传统,并坚信自己的选择(如克里斯·马克、让·鲁什与吕斯波利),这些人见证了纪录片史上最具决定性意义的革命之一——直接电影。

# 人名一览及影片目录（1945—1960）

### 雅克·巴拉蒂埃（Jaques Baratier，1918—2009）

雅克·巴拉蒂埃原为法律专业出身，后来开始作为记者在广播电视台供职，"三十人团体"成员。

拍有多部纪录片作品：《太阳的女儿们》（1948）、《混乱，圣日耳曼德佩区景象》（1949）、《正午之城》（1951）、《虚空人生》（1952）、《舞者的职业》（1953）、《梅尼蒙当骑士》（1953）、《邮差理想宫史》（1954）、《帕勃罗·卡萨尔斯》（电视纪录片，1955）、《夜巴黎》（与让·瓦莱尔合作，1956）。1957年以《戈阿》一片转向虚构类长片制作。

### 雅尼克·贝隆（Yannick Bellon，1924—1999）

法国高级电影研究学院（IDHEC）创始人之一，"三十人团体"成员。1948年拍摄了第一部短片《海藻》，后来成为纪录片经典导演之一，与弗拉哈迪和爱泼斯坦齐名。她同样担任过剪辑师和电视节目导演，还拍有多部虚构类长片。

纪录片作品有《海藻》（1948）、《柯莱特》（1950）、《旅游业》（1951）、《依然是华沙》（1953）、《如常的一个早晨》（1956）、《婚姻登记处》（1957）、《第二阵风》（1958）、《被遗忘的人们》（1958）。

电视纪录片有《塞西尔·索莱尔》（1963）、《夏尔·波德莱尔，伤口与刀》（1967）、《洛杉矶解剖》（1969）、《非洲的巴西人，巴西的非洲人》（3集电视节目，1973）。

她与克里斯·马克合作拍摄过一部影片，以她的母亲德妮丝·贝隆的照片开始，片名是《关于某个未来的记忆》(2002)。

**保罗·卡尔皮塔（Paul Carpita，1922—2009）**

他是一位小学教师，码头工人的儿子，也是一位战士。他的虚构类影片《码头约会》(1958)因其反对印度支那战争的主题而遭到封禁。其影片的复刻版直到1988年才被发现，后于1990年发行。

作品有《再创作》(1960)、《没有太阳的马赛》(1961)。

**雅克—伊夫·库斯托（Jacques-Yves Coustiau，1910— 1997）**

他曾是海军军官、水下摄影专家、自动水肺发明者，同时因环保而闻名。库斯托拍有多部关于海洋题材的纪录片。

作品有《自18米深处》(1943)、《沉船》(1945)、《沉默风景》(1947)、《红宝石礁潜水》(1948)、《暗礁之周，海豚与鲸》(1948)、《黄金河海豹》(1949)、《潜水日志》(1950)、《海中博物馆》(1955)、《307号车站》(1955)、《寂静的世界》(与路易·马勒共同拍摄，1956，此片获得1956年戛纳电影节金棕榈奖)。

**雅克·德米（Jacques Demy，1931—1990）**

1961年以《萝拉》一鸣惊人，法国电影史上最具代表性的人物之一。他的歌舞剧电影具有浓厚的法国气息。他曾与乔治·鲁吉埃共同拍摄过一部经典纪录片《卢瓦尔河谷的制鞋匠》(1956)。其他纪录片作品有《一个冷漠的美男子》(1957)、《格雷万蜡像馆》(1958)、《母与子》(1959)、《亚尔斯》(1959)。

### 让·德韦弗（Jean Dewever, 1927—2010）

法国高级电影研究学院学生，后成为纪录片短片导演。

作品有《住宅危机》（1955）、《在 PIGET 森林中》（1956）、《Esther 姑妈》（1956）、《他人的生活》（1958）、《住宅与人》（1958）、《对比》（与门涅戈兹合作，1959）、《西部复兴》（1962）。他于 1960 年拍摄了一部大胆创新、不墨守成规的长片《战争的荣耀》，曾招致反对声浪，导致影片发行被推迟。

### 亨利·法比亚尼（Henri Fabiani, 1919—2012）

他曾是新闻摄影师（在二十世纪福克斯和派拉蒙供职），也是"三十人团体"中最为活跃的成员之一，为纪录片电影做出了许多重要贡献。

作品有《夜里的人》（1951）、《大渔场》（1954）、《与其他人一样的人》（1954）、《无痛分娩》（1957）、《法国组曲，或法兰西进行曲》（1958）、《宽广的沙漠》（1958）、《CIV 诊断》（1959）、《幸福在明天》（1960）、《纪念照》（1960）、《明日上路》（1961）、《法国的拉克》（1961）、《重现的时光》（1961）。

### 乔治·弗朗瑞（Georges Franju）

见附录。

### 让—吕克·戈达尔（Jean-Luc Godard, 1930—　）

这位新浪潮电影的标志性人物曾在许多采访及作品中表现出对纪录片的极大兴趣，他认为纪录片也是虚构类电影无法分割的一部分。他的作品往往处于"中间地带"，并时常是实验性的，从中可以促进对图像本质的讨论。

作品有《混凝土作业》(1954)、《水的故事》(1958)、《此处与彼处》(1974)《六乘二/传播面面观》(1976)、《两少年环法漫游》(1977—1978)、《致弗雷迪·比阿许的信》(1981)。

## 让·格雷米永（Jean Grémillon，1901—1959）

他尤以虚构类长片作品著称，是法国电影史上最伟大的导演之一。与许多其他人一样，他起初拍摄短片类纪录片作品，其中大部分都已散佚(见1930—1950年间）。

作品有《沙特尔》(1923)、《公路路面》(1926)、《法国意大利工人的生活》《阿塔兰塔游轮》《高塔》(1928)、《雪橇》(1945)、《6月6日黎明》(1949)、《存在之美》(1951)、《戈雅，或战争之祸》(1952)、《占星术，或生活之镜》《百科全书：炼金术》《歌舞咖啡馆》(1954)、《在法兰西岛中心》(1955)、《领跑者》(1957—1958)、《安德烈·马松与四种元素》(1959)。

## 罗贝尔·海森（Robert Hessens，1915—2002）

画家、绘画题材电影专家。

作品有《马尔佛莱》(与阿伦·雷乃合作，1948)、《凡·高》《格尔尼卡》(与阿伦·雷乃合作，1950)、《夏加尔，图卢兹—洛特雷克的世界》(1953)、《立体派》(1953)、《惊恐的雕像》(1954)、《世界的颜色》(1956，由于费尔南德·莱热的去世而未能完成)、《皇家之鹰》(1958)、《马丘比丘》(1958)、《小商贩》(1960)。

## 马塞尔·伊萨（Marcel Ichac）

见第四章。

作品有《帕迪拉克》（1948）、《格陵兰》（与朗格潘合作，1951）、《攀登阿那布尔那峰的胜利》（1953）、《新地平线》（1954）、《铝》（1955）、《世界环游快车》（1956）、《南方之星》（1960）。

**尤里斯·伊文思（Joris Ivens）**

见附录。

**皮埃尔·卡斯特（Pierre Kast，1920—1984）**

著名短片导演、《电影手册》评论家，以长片《口袋之爱》（1957）成为新浪潮电影成员之一。

纪录片作品有《存在之美》（1949）、《战争之祸》（与格雷米永合作，1949）、《卢浮宫的女人们》（1951）、《风中播种》（1952）、《花边战争》（1952）、《寻人游戏》（1952）、《我们两人在巴黎》（1953）、《预言家，时间探索者》（1953）、《勒杜，被诅咒的建筑师》（1954）、《探索者，我们的祖先》（1954）、《建筑幸福的人》（1956）。

电视纪录片有《罗马帝国的诞生》（1965）、《巴西笔记》（1966）。

**让—雅克·朗格潘（Jean-Jacques Languepin，1925—1994）**

最早对自然探险与运动题材做出探索的电影人之一。

作品有《冰冻之地》（1947）、《格陵兰》（与马塞尔·伊萨合作，1952）、《残酷的喜马拉雅激情》（1952）、《人与山》（1953）、《圣埃克絮佩里》（1958）、《H队长》（1960）。

**罗杰·莱恩哈特（Roger Leenhardt）**

见第四章。

作品有《电影的诞生》(1946)、《维克多·雨果》(1951)、《弗朗索瓦·莫里亚克》(1953)、《大不列颠远征》(1956)、《女性与花》《让—雅克·卢梭》(1957)、《多米埃》(1958)、《保尔·瓦雷里》(1959)、《伏尔泰先生》(1963)、《柯罗》(1965)、《法兰西之心》(1966)、《毕沙罗》(1975)、《莫奈》(1980)。

### 让·罗兹（Jean Lods）

见第三章。

作品有《奥布森与让·鲁尔卡》(1946)、《向阿尔伯特·爱因斯坦致敬》(1955)、《亨利·巴比塞》(1959)、《让·饶勒兹》(1959)、《斯蒂凡·马拉美》(1960)。

### 勒内·卢克（René Lucot，1908—2003）

应电视节目之邀，他拍摄了四十多部长、短片题材的作品。

作品有《足球万岁》(1934)、《石头深处》(1937)、《法兰西动脉》(与爱泼斯坦合作，1939)、《罗丹》(1941)、《图像工作者》(1943)、《法国医生》(1944)、《利奥代》(1946)、《布代尔》(1949)、《另一次丰收》(1950)、《来自北方的人》(1951)、《大西洋》(1951)、《悲哀的外科医生》(1952)、《光明中的人》(1954)、《卢浮大街》(1959)、《敌人在家里》(1960)。

### 克里斯·马克（Chris Marker）

见附录。

### 马里奥·马雷（Mario Marret, 1920—2000）

他以拍摄极地探险题材的电影著称，在 Rhodiacéta 罢工运动中，他与克里斯·马克在同一阵营。

作品有《夏日影像，阿黛利地》（1953）、《帝企鹅》（1953）、《铁匠》（1955）、《极地猎犬》（1956）、《波旁内人》（1956）、《绝望之山》（1957）、《SOS 海拔》（1957）、《谜之地》（1957）、《大追捕》（1959）、《白色轨迹》（1960）、《奥兰》（1961）、《他人之血》（1962）、《孩童与雨》（1964）、《我们会再见》（与克里斯·马克合作，1967）。

### 罗培·门涅戈兹（Robert Menegoz, 1925—2013）

他曾就读于法国高级电影研究学院美术专业，很早便成为导演助理，是 20 世纪 50 年代为短片而斗争的"三十人团体"的代表性人物之一。

作品有《码头工人万岁》（1950）、《巴黎公社》（1951）、《我的冉妮特与我的朋友》（1953）、《长城之后》（1959）、《荒漠尽头》（1959）、《对比》（与让·德韦弗合作，1960）、《鼠与人》（1960）。

### 让·米特里（Jean Mitry, 1904—1988）

在漫长的作为历史学家与电影理论家的职业生涯中，让·米特里是法国电影史活的记忆见证。在 20 世纪 20 年代先锋派运动中，他拍摄了几部短片作品，旨在寻找视觉与声音之间的对等性。

作品有《巴黎电影》（1929）、《太平洋231》（1949）、《梦幻》《他的船》《德彪西影像》（1951）、《活水》（1952）、《机械交响曲》（1952）、《机器与人》（1956）、《肖邦》（1958）、《书写图像》（1957）、《布景之后》（1959）、《大集市》（与瓦里奥合作，1960）、《羽翼奇迹》（1962）。

### 让·潘勒维（Jean Painlevé）

见附录。

### 保罗·帕维奥（Paul Paviot，1926—2009）

他是"三十人团体"中的活跃成员，拍有多部滑稽戏仿类短片。

作品有《圣托佩兹，假期作业》(1952)、《卢米埃尔》(1953)、《姜戈·莱恩哈特》(克里斯·马克担任旁白)。

### 阿伦·雷乃（Alain Resnais，1922—2014）

在成为法国电影史上无可争议的领军人物之前（《广岛之恋》，1958），在20世纪50年代，他已经以部分杰出的纪录片作品受到瞩目。

作品有《凡·高》(1948)、《格尔尼卡》(1950)、《高更》(1951)、《雕像也会死亡》(与克里斯·马克合作，1953)、《夜与雾》(1956)、《全世界所有的记忆》(1956)、《15号画室的秘密》(应法国国家安全研究所委托，1957)、《苯乙烯之歌》(雷蒙·格诺撰写解说词，1958)。

### 让·鲁什（Jean Rouch）

见附录。

### 乔治·鲁吉埃（Georges Rouquier）

见附录。

### 阿涅斯·瓦尔达（Agnès Varda）

见第八章。

### 勒内·沃捷（René Vautier）

见第七章。

### 妮可·维特莱（Nicole Védrès，1911—1965）

她是小说家，也是电影导演，1947年以《巴黎1900》脱颖而出，这部作品见证了法国蒙太奇史的开端。此后，她继续对这一题材进行探索，拍有《生活明日开始》（1949）。此外，在转向电视行业之前，她还有两部短片《柯莱特》（1952）、《在人类边界》（1953）。电视纪录片有《亚马孙》（1951）、《在人类边界》（1953）。

## 第六章　直接时代（1960—1970）

> 在大多数情况下，创造新事物的可能性往往会被缓慢地发现。由于新事物的出现，旧的形式、方法与造型领域已几近干涸，且受到不断涌现的新事物的压迫，被迫显示出短暂的繁荣，在这些领域中反而会出现新的可能性。
>
> ——拉斯洛·莫霍利—纳吉[1]

### 1 纪录片革命：国际化运动

自20世纪50年代末起深刻的社会变革与科技手段的发展，促成了一种新类型纪录片的诞生。无论当时的人们给这种"新纪录片"冠以何种称谓（真实电影、话语电影或实际电影），它以最明显的形式在以下三个国家最先涌现：加拿大、美国与法国。换言之，这三个国家尽管各有其差异，却一致表现出某些共同点：深厚的纪录片传统、民主制度、良好的技术水平，以及正在蓬勃发展的电视业。或许这一切只是巧合，然而，应当指出，在所有这些条件无法同时得到满足的地方，相关的尝试都遭遇了止步不前、孤立无援的挫折。

---

[1] 这段话在瓦尔特·本雅明的《摄影小史》中被引用。

苏联拥有良好的纪录片传统，也有足够先进的科技手段，但却无法放任一种能够解放普罗大众话语的电影成长起来（在苏联，直接电影仅仅在经济改革后才得以进步）。意大利或许是新现实主义蓬勃发展的福地，然而，尽管拥有许多纪录片特质，新现实主义仍属虚构类电影类型。短暂的爆发期过后，它很难调动起一种普遍性想象。第三世界国家经济发展水平有限，无法产生好的纪录片，只能以反映贫困的影片著称（除了早前的巴西曾一度出现过繁荣态势）。

存在于美国、加拿大与法国之间的这种相似性还可以进一步究其根源，因为这三个国家几乎同时经历了一场深刻的政治危机和一段艺术创新时期。在美国，新总统 J.F. 肯尼迪的上台激发了新的希望，并一直持续到他被暗杀，这场噩梦只比随之而来的越南战争早了很短一段时间。1958 年 5 月 13 日发生在阿尔及利亚与法国当地的叛乱，导致一种多少带有专制色彩的新制度产生，尽管本身被迫面对秘密军队组织（OAS）的恐怖主义威胁，这一切宣告了漫长的阿尔及利亚战争结束的前奏。与此同时，加拿大的魁北克省正以"寂静革命"从长期麻木的状态中苏醒。文化领域的革新则是惊人的，表现为法国香颂与魁北克诗歌的异军突起、"新小说"与新浪潮运动的快速发展。在美国，则是著名的"垮掉的一代"带来的反文化冲击。

法国、加拿大魁北克与美国之间所维持的这种文化联系最初诞生于 1959 年由伟大的纪录片导演弗拉哈迪遗孀弗兰塞斯·弗拉哈迪（Frances Flaherty）组织的一场学会，或至少因这场会议被加强。加拿大导演米歇尔·布罗特则是连接这三者的个体桥梁。由于与美国的天然毗邻性和与法国的文化亲缘性，魁北克成了这场运动的中心。

## 第六章 直接时代（1960—1970）

与新浪潮运动同时出现的电影评论保证了观点间的流通。三者间制度的差异也引发了对这种电影新类型的争论。

在加拿大，这种现象首先在加拿大国家电影局（ONF）得以传播，这个组织在资本主义经济主导的世界中独树一帜，通常情况下除经济危机时期外，电影制作机构对纪录片常常弃之不顾。

在法国，曾被传统纪录片视作庇护之所的短片形式正在慢慢向虚构类题材发展，而直拍纪录片的创新鲜明地体现在对人文科学主题的关注中，尤其是人类学电影委员会主导的作品。学者出于专业方面的考虑，希望能够同期保存自己的观察成果，也有一部分社会学家开始设想将影像视听工具运用在调查研究中。当时的巴黎处于第五共和国初期的动荡之下，还面对着阿尔及利亚战争及秘密军队组织的恐怖主义威胁，这种压抑的气氛引发了新一轮的政治和知识层面的激荡，促进新形式的诞生，一些人开始意识到，深远的法兰西还有许多事物亟待探索。

在美国，蓬勃发展的电视业需求高涨，却尚未规范化，促进了对某些深刻主题的探索，这种需求也与当时的时代敏感性相连，导致有深度的新闻报道产生。分属不同职业机构的记者们联合在一起，运用最新的技术手段，将镜头焦点集中于实时新闻上。

当来自里昂、巴黎、佛罗伦萨与蒙特利尔的电影实践者们相遇时，他们自然会根据自身经验，在不同目标的基础上互相交流，这些人或以拍摄传统纪录片起家，或是人种志学者，或来自新闻业、研究机构和技术领域，然而却没有"真正的"电影工作者。一些人对此漠不关心，另一些则坦率地表示出敌意或讽刺态度。

真实电影代表了一种尤为特殊的发展趋势，它的作品深深地根植于社会现实之间，活跃的国际交流也为它提供了部分灵感。在纪录片领域，为了给这种非学院式合作风格追根溯源，我们应当回溯到 1920 年间的"城市电影"，它将蒙太奇技巧推向了极限。[1]

## 2 新浪潮与真实电影

与此同时，新浪潮的倡导者们也同样要求运用直拍技术，只不过是在虚构类影片的拍摄中。随着电影拍摄技术和条件得到革命性的创新，"轻电影"这一概念得以加强。评论家让—路易·波里（Jean-Louis Bory）于 1963 年指出，随着新浪潮与真实电影的末期同时来临，有两股潮流即将涌现，并将影响后代，远远超越了其自身所说的终结：

> 连贯镜头被迅速而陡然的蒙太奇剪辑取代，对于直拍的青睐，偏好使用自然布景而非耗资巨大、装饰繁重的摄影棚；使用效果尽管不甚完美却完全自然的光效，优先选择一切自然音源和背景音，以达成对话中的杂音效果；电影工作者手持摄像机，将其维持在正常成年人视角的高度，拍摄各种镜头——这一切都表明，在电影银幕上，一种新的"书写"方式已经存在。当然，它很大程度上得益于新技术的发展，所

---

[1] 见本书第三章。

第六章　直接时代（1960—1970）

有这些给予电影更多自由和操作手段的因素，促成了"现代"电影的诞生，手持摄像机、微型麦克风、高强感光胶卷……所有的技术手段都促使电影导演远离摄影棚，投身于外界活生生的现实，不去打扰，因而不会背叛真实。在这些真实电影的先锋队中，领军人自然是让·鲁什……[1]

一个悖论之处在于：以虚构类影片为主导的新浪潮电影正是以"远离摄影棚，投身于外界活生生的现实，不去打扰，因而不会背叛真实"的技巧著称，而主要发生在纪录片领域的真实电影却被指责运用了过多人为手段。波里清楚地认识到这群"真实电影先锋队"的影响，然而根据库特林的说法，他们如同一场庭审中的检察官与律师，双方亲自下场激烈辩论，而在当时的时代气氛中，这种做法并不罕见。

诸多相似之处并不能掩盖两场运动间的差异。新浪潮电影沿袭了法国电影的传统神话，他们拍摄"坏小子"〔让—保罗·贝尔蒙多（Jean-Paul Belmondo）在《筋疲力尽》（A bout de souffle）中的角色便是《雾码头》（Quai des brumes）中让·伽本（Jean Gabin）的化身〕、乡间悲剧〔《漂亮的塞尔吉》（Le Beau Serge）〕、布尔乔亚的生存困境〔《表兄弟》（Les Cousins）〕、不幸失足的女子〔《随心所欲》（Vivre sa vie）〕和受虐待的儿童〔《四百击》（Les Quatre cents coups）〕等。这些影片均受到美国电影风格的影响，更为概括地说，

---

[1] *Le Crapouillot*, avril 1963.

得益于对电影资料馆的频繁拜访。在新一代的演员身上已表现出这种影响的印迹，并加强了他们与老一辈明星演员的割裂感。

与此相反，真实电影在日常生活中寻找灵感，如果说这些电影人同样也在电影资料馆中寻找参照的话，那么更多的是朝向罗伯特·弗拉哈迪和吉加·维尔托夫，而非霍华德·霍克斯（Howard Hawks）或阿尔弗雷德·希区柯克（Alfred Hitchcock）。让·鲁什的《夏日纪事》（*Chronique d'été*）是一部具有开创性意义的电影，尽管有些杂乱无章，处理方式也很含蓄，却仍彰显了对法国社会问题的揭露。马里奥·吕斯波利则用《大地上的无名者》（*Les Inconnus de la Terre*）中的乡村影像，昭示了一次与城市视觉影像的决裂，也宣告了即将到来的变革。最后尤其要提到的是，真实电影的镜头所追寻的是人物（他们为演员提供了原型），而非角色，这一点甚至是传统纪录片都很难做到的。因为当主题涉及真实人物时，话语是必需的部分。对虚构类电影而言，得益于其自身天赋和职业素养，演员能够在行为和动作的基础上"建立"一个人物。但即使在默片时代，要在纪录片中赋予一个源于真实生活的人物生命力也是很困难的。尽管有声电影的出现对此进行了一些探索（如乔治·鲁吉埃的《法尔比克》），但大部分时候仍然将人物掩藏在旁白之下。直接电影则将具体的个人引入纪录片之中，采用人物自己的话语，不刻意安排，这种做法在后来的许多虚构类影片中也被采用〔如卢奇诺·维斯康蒂（Luchino Visconti）的《大地在波动》〕。

第六章　直接时代（1960—1970）

## 2.1　新器材

当时的新器材——如今已不再使用——为人员有限的团队（如三位技术人员和一位导演这种组合）提供了很大的优势和从未有过的机动灵活性。灵活不意味着毫不费力，因为即使是"轻便"的器材也需要复杂的操作、熟练的取景水平与强健的体魄，至少也要训练有素。第一台 Coutant-Mathot 摄影机（著名的 KMT 型号）出现于 1959 年，重量为 3.5 公斤，确实很轻，但并未轻到能让人肩扛器械拍摄数小时后忽略它的重量。再加上带连接线的音画同期设备，很多时候限制了动作的灵活性。不久后，得益于一种新石英水晶系统，同期设备不再需要连接线了。但 Eclair 16 毫米摄影机在发展到几近完美之前仍然只有少数专业从事者使用。如果我们把它与三十多年后所使用的数码摄影设备相比，"直接时代"所使用的"新技术"——无论在法国或北美——都显得古老而过时。器材并不能说明一切：直接时代的代表性影片几乎都是在很短的时间内拍摄完成，那时，拍摄设备还远未产生其最大功效。在 1968 年，路易·马勒的《加尔各答》（*Calcutta*）、皮埃尔·罗姆（Pierre Lhomme）的作品与克里斯·马克的《我们会再见》（*A bientôt j'espère*）都是在十分自由的情况下完成的，只要一个职业摄影师就能完成拍摄任务。正是在 1968 年，组合式移动摄影机应运而生，它是轻型手持摄影机的原型，在它产生的年代，许多人认为取景技术只是专业人员的技能。

谈及直接电影的创始人，我们应对当时的技术专家致以敬意，特别是安德烈·库尔当（André Coutant），他于 1946 年发明了著名的 35 毫米 Cameflex 摄影机，后在综合几台原型机的基础上于 1959

年发明了 KMT 型摄影机，然后就是 1964 年的 Eclair 16 毫米摄影机了，它的消音技术几近完美，迈出了视听技术史上决定性的一步。与此同时，瑞士设计师于 1962 年发明了 Nagra 与 Perfectone 录音机，随后是拥有 10/120 变焦镜头的反光照相机，大大方便了近十年来许多电影工作者、社会学家与人类学家的工作，这项技术很快就散播到各个电影组织（如 ONF）、人文科学协会（如人类学电影委员会）、私人（美国）或公共电视台（法国）的边缘与核心。

## 2.2 真实电影时代

20 世纪 60 年代风云激荡，在这一时期，理查德·利柯克（Richard Leacock）拍摄了《初选》（*Primary*），反映了参议员肯尼迪争夺美国总统竞选初期提名的选举实况，米歇尔·布罗特与让·鲁什和社会学家埃德加·莫兰（Edgar Morin）一起，酝酿发起一场要求"真实电影"的运动。这种电影比起新闻式电影更像社会学式电影，与电视节目毫无共同之处（当时的法国由于信息管制仍只有一个频道），反映出一种科学关怀式的精神。其代表作就是《夏日纪事》。

真实电影的宗旨源于苏联导演吉加·维尔托夫。埃德加·莫兰在一篇介绍《夏日纪事》体验的文章中将其初次介绍给大众，[1]后来又被让·鲁什本人反复提及。真实电影在法国只持续了短暂的时间。此时的电影工作者们刚刚开始运用音画同期技术，其热情很快便超

---

[1] Edgar Morin, "Pour un nouveau cinéma-vérité", *France-Observateur*, n° 506, 14 janvier 1960.

第六章 直接时代（1960—1970）

越了理论。[1]

《夏日纪事》的这种体验源于一场三人行，我们应该将"第四个火枪手"加入进来，这就是工程师安德烈·库尔当——Mathot 和 Eclair 式轻型同步摄影机的发明者。他们之中每一位[2]的经验，都使人们能更好地理解真实电影的影片表现力是在怎样的条件下产生的。《夏日纪事》并不仅仅是人种志学者超越自己偏爱的研究领域——非洲——所做的第一步尝试，也是法国社会学家埃德加·莫兰积极介入的结果。同样还有魁北克导演米歇尔·布罗特，他日后与皮埃尔·佩罗合作拍摄了《为了世界的未来》（*Pour la suite du monde*，1963）。

最初提出这种设想的人是埃德加·莫兰，他在影片完成很久后的一次访谈中这样说道：

> 《夏日纪事》源于首届人类学与社会学国际电影节上的一个设想，当时我和让·鲁什是电影节评审。我注意到一组作品，按照年代顺序排列，像卡雷尔·赖兹（Karel Reisz）的《我们是兰佩斯区的小伙子》（*We are the Lambeth Boys*）、莱昂内尔·罗戈辛（Lionel Rogosin）的《回来吧，非洲》（*Come back Africa*）等。我对《回来吧，非洲》中的"即兴真实对白"这一主题尤其感兴趣。它的对白不是预先写好的，就像自有声电影时代起大部分作品所做的那样。

---

[1] 当时只有批评家路易·马尔科雷勒（Louis Marcorelle）在《电影手册》和《世界报》上撰写文章，试图定义这种"新电影"的特殊之处。
[2] 有关让·鲁什的部分在第五章提及。

> 回到佛罗伦萨后，我写了一篇文章——《为了一种新"真实电影"》(Pour un nouveau cinéma-vérité)。不久，我向让·鲁什提议，一起在法国合作一部电影，主题是一直以来我所关注的——"你怎样生活？"[1]

这一时期，埃德加·莫兰已经写了一些电影方面的作品，坚持虚构类电影中想象的维度，从书名便可窥见一斑：《星星》（1957）、《电影与想象的人》（1958）等。之后，他的作品便转向了把握"现时"与其短暂表现力的可能性。莫兰于20世纪60年代出版的作品都与一种"现时社会学"相关（《时代精神》《普洛泽维》《奥尔良传闻》），后来，他围绕这一理念在法国社会科学高等研究院组织了研讨会。

在1960年1月14日的一篇参考文章中，当时《夏日纪事》尚未出现，莫兰坚持纪录片电影"拍摄真实"的可能性，他提出：

> 一种新的电影工作者，他像潜水员一样深入现实之中，摒弃旧有的对技术手段的过分依赖。手持16毫米摄像机，挂着Nagra录音机的让·鲁什能够做到这点，他不再以团队领导者的身份投身于个体与同伴之间……
>
> 我所说的是纪录片电影，而非虚构类电影。当然，电影艺术是凭借虚构类作品得以探究最深刻的真实的，它曾经，并也会继续这样下去：探索情人与朋友间真实的关系，真实

---

[1] "Entretien avec Edgar Morin", *Cinéaction, op.cit.*

的感受与激情，也探究观众真实的情感需求。但是，还有另外一种真实是虚构类影片无法把握的，这就是关于实际经验的真实性。

让·鲁什的观点中社会学色彩没有这样浓重，尽管同样身为人类学家，然而，他始终在自己的电影作品中加入与直觉、作者的敏锐感受和诗学有关的部分。这些特质使他身为电影导演的同时也以艺术家自居。因此，他的影片从一开始就在这两种补充性方向中摇摆。让·鲁什的风格影响了新浪潮电影运动中的许多导演。让—吕克·戈达尔便是他的课程的忠实听众，戈达尔在1959年关于《我，一个黑人》的文章中写道：

> 电影宣传海报上将其称为"新电影"，这是有道理的。《我，一个黑人》在拍摄层面上并不完美，逊于当下其他电影。尽管用意新颖，但它使一切都变得没有益处，甚至更糟——变得面目可憎。不过让·鲁什在持续不懈地进步。他预测了镜头报道的可贵之处，这场征途如同一场寻找圣杯之旅，其名字叫作"演出"。《我，一个黑人》中存在着某些安东尼·曼（Antony Mann）也不会否认的、分量十足的东西。这部影片的美丽之处，在于它的一切都是亲手完成的。简而言之，只要提及《我，一个黑人》，让·鲁什的名字便具有了一种间隔性的意义，正如兰波那句著名的宣言："我是另一个。"因此，他的

电影作品为我们带来了一种诗歌般"芝麻开门"的性质。[1]

继诗人之后,让·鲁什又做了一些其他尝试,但在虚构类影片方面,其接受度并不尽如人意。

与此同时,我们应当注意到一种发展趋势,它同时在关注时代精神的社会学家、希望将电影拍摄从技术手段的束缚中解放出来的电影工作者、手持摄像机的专业操作者,以及安德烈·库尔当和让—皮埃尔·博维埃拉(Jean-Pierre Beauviala)应使用者需求不断创新的发明者身上发生。在这种情况下诞生的真实电影很难被认为仅仅是巧合的产物,而《夏日纪事》正应运而生。

《夏日纪事》是真实电影的奠基之作,是一部宣言式的作品,它聚集了人们对新生事物寄托的期待,诞生之初便拥有三位"魔法师"的祝福:一位社会学家、一位人类学电影导演,以及一位深谙摄影术的专家。

影片的开头平淡无奇,起初,影片的中心人物是玛索琳娜·罗尔丹(Marceline Loridan)[2],她将引领这部影片的发展。导演告知她计划,并要求她向不同的人群提出一些基本问题:"您是否幸福?您怎样生活?"玛索琳娜在街上行走着,一边

---

[1] Arts, n° 713, 11 mars 1959.
[2] 玛索琳娜·罗尔丹日后也开始了导演生涯,先是拍摄了一部个人电影《阿尔及利亚零纪年》(Algérie année zéro),后来与其伴侣、著名纪录片导演尤里斯·伊文思开始合作。2003年她以集中营亲身经历为蓝本拍摄了《白桦林》(La petite prairie aux bouleaux)。

## 第六章 直接时代（1960—1970）

自己回答问题，一边拦下行人提问。被提问者的回答通常是空泛含糊的，有时还会表现出敌意。提问过程中偶尔闪现智慧之语，偶尔会有失望感悟。

接下来的阶段开始深入。莫兰——与让·鲁什不同，他坚持选取社会学样本——聚集了一群人，这个团体反映了当下法国社会的焦虑。事后直接电影的发展证明了这一观念的正确。他将所有人聚集在一起，但并不是在摄影棚里，而是在一个更为寻常的、适合社交（至少按法国人的定义）的场合：聚餐。影片远离了惯常的采访场所，以一种导演控制力较弱的情景取而代之，这样，事情的发展更容易按照其本来的动态与节奏进行。在简短而快速的开场白之后，[1] 正式的采访以一种"问答游戏"的形式进行，然后大家进入对话，发问者退居一旁，更多人加入交谈。这种做法的风险是使情况变得更加混乱，但提供了更多事件发展的可能性，最终以记录一种真实的演出情境而结束。于这种意义上而言，整个场景是一种戏剧甚至电影式的聚合体。

《夏日纪事》还为直接电影提供了许多新思路，其意义如何，唯有留待后世评价。起初，人们指责真实电影的演出手法（现实在变化，演出手法也随之变化）变化性过强，后来在虚构类影片的发展过程

---

[1] 这种"开场白"通常很快，或是从一个更大的主题中随意提取一部分讨论，它是电视节目的特有产物，主要是为了不致冷场，不让开头阶段陷入空虚。

中(演出这一概念是电影艺术的整体见证)，它又受到赞赏。毋庸置疑，电影的拍摄与取景必然要求一定的准备，我们将这一点称为"演出"。在直拍技术发展前，纪录片的演出有助于掩藏设备上的缺点，如片盒电力不足、胶卷过快等。弗拉哈迪的伟大之处正在于懂得适应其时代的拍摄条件。[1] 相反，随着摄影设备的轻便化、影像感光手段的日益发展，取景时间已经趋向无限，一段同样的视频带可以反复利用，这一切都在普通大众，有时甚至在某些电影工作者心中传播着一个观点，即只要有优美的画面表现力，收集可供剪辑的材料，"在实践中拍摄"就足够了。然而，影片的拍摄还需要思考因地与因时制宜，果断决定取景位置及仪器移动方向。有时甚至会出现这种情况：时间还未到位，但对白已经进入状态，达到了应有的高度和效果。

### 3 从真实电影到直接电影：马里奥·吕斯波利

莫兰是真实电影的奠基人，让·鲁什是先锋，克里斯·马克则是开拓者，但我们时常忘记另一位伟大艺术家的名字——马里奥·吕斯波利，他的态度更加审慎，专心地投入到短片制作的难题中。在当时，他不仅是最杰出的电影理论家之一，同时也以自己独特的方式正式宣告了法国纪录片成熟年代的到来。他并不是最具才华的导演，也不是最前卫的，更不是在直拍实践上最有争议的，然而，正

---

[1] Pierre Baudry et Gilles Delavaud, *La Mise en scène documentaire*, Dossier et videocassette, Magiemage, 1994.

## 第六章 直接时代（1960—1970）

是马里奥·吕斯波利懂得如何衡量新技术手段的意义，不向当时的主流观点让步。

吕斯波利相信，影片中的声音，尤其是音画同期声，是一种最为有效的研究手段。他认为电影导演应该将话语权让给被许多人不屑一顾地称作"普通人"的人群，这些人在主流评论中始终是缺席而缄默的。他的方式既非社会学家，也非新闻记者，而是从一位具有忧患之心的艺术家的角度出发，积极采取调查，探究个体的悲剧与社会之谜。如果要为吕斯波利的风格追根溯源，那么，它源自那些将敏锐的眼光与优雅的形式结合在一起的小说作者。

除了篇幅简短但结构严密，对于20世纪60年代法国纪录片做出了必不可少之贡献的作品，吕斯波利也是这场新电影运动中优秀的理论家与实践者。我们不应忽视，同期的莫兰与路易·马尔科雷勒也做出了杰出贡献，而吕斯波利为了减少争议，沿袭了联合国教科文组织所要求的一份报告中提出的方式，在被他称为"直接电影"的这一领域，这位导演拥有最优秀的控制力。

这份报告是在1963年10月28—30日贝鲁特举行的第二次圆桌会议上提出的，题目为"轻电影同期团体"，名字恰如其分，尽管缺乏吸引力。报告将这种方法定义为"将拍摄取景与即时、不间断同期声技术作为研究手段和揭示人类行为的方式"。

吕斯波利并不认同真实电影的表述，认为它容易招致无端的争议。他坚持的拍摄方式是在摄影机的镜头双方建立一种直接的联系，不去刻意预测之后的操作。

绝对、全面的真实是不可能做到的，但这一事实并未阻止纪录

片导演尝试的脚步，他们力求最大限度地展现真实的各个片段，然后将其组合为一部影片，成为自己的诠释。克里斯·马克采用的是一种主观视角，让·鲁什的角度更为诗意，马里奥·吕斯波利则提出了一个难题，关于客观性。这一问题时常因为理论上的不可能性而被掩盖。

> 导演是影片"轨迹"的负责人，要为整个拍摄的方向与整体性负责；在调查过程中，他应该为主题提供一个尽可能宽泛的结构，这样才能最大限度地为可能发生的、不可预料的情况留出空间，人生往往是由这些不可预知之事组成的。每时每刻，都应该尽量使即兴元素能够加入到整体轨迹中去。在一场即兴采访中，很有可能忽然出现某个并未参与到拍摄计划中的人，却对主题表现出极大的兴趣。想要完全理性化地掌握现实是做不到的，我们能使之合理化的只有技术和心理学手段。

马里奥·吕斯波利的职业生涯尽管短暂，却足以展示他的电影理念，他的几部佳作至今仍是20世纪60年代初法国电影的代表之作，显示了鲜明的时代特点，并且为纪录片电影提供了崭新的态度。《大地上的无名者》讲述了洛泽尔山区农民的生活，他们与这片贫瘠的土地相连，被时代的繁荣景象遗忘（影片拍摄时正处于20世纪60年代，"黄金三十年"的中期阶段）。

直接电影带来的最大作用是什么？是一种全新的目光，它改变

了我们的已有视角,令我们的情感从遥远的、廉价的同情转化为共感。人们口中所说的事情,数据与事实同样能够表达,有人甚至认为虚构之物更有说服力,但从未有人进行过吕斯波利这样的尝试。在法国电影传统中,同题材影片大多建立在对农村生活的缺乏认识上,态度也并不趋向乐观。

在影片里,受访者的话没有任何抽象概念或田园牧歌式的修辞:康斯坦丁老爹、埃古阿勒峰三兄弟、农学教师……他们只是谈论着实际问题(缺水、土地贫瘠、地势险峻、城镇遥远)与人的问题(孤独、没有女性、对地狱之城的恐惧——尽管言辞多少有些夸张)。同时主题还涉及当地的环境,村庄无法吸引游客,房屋孤独地耸立,市镇厅中微弱的灯光——影片的演出由米歇尔·布罗特承担,无论是否出于其用意,它都呈现出一幅明暗对比浓重的画面。人类学主题不再是欧洲投向非洲的单向目光。[1]罗兰·巴特在为这部电影所写的简短序言中曾强调过,这部电影集中了个体的特殊性与问题的普遍性:

> 要谈及这些贫困的农民并不容易,他们极其诚恳,因此不带任何浪漫主义元素。同时,农民又是有产阶级,因此不具有无产阶级的政治幻想:这是一个神话般的被剥离的特殊

---

[1] 人类学电影有很长一段时间都将目光投向"在外界"的场所,人类学家曾经热衷于研究封闭的场所,而社会学电影又通常注重于现代开放社会的问题。实际上,如果人类学家认同电影可以作为一种研究手段,那么,社会学电影——就像20世纪60年代真实电影所证明的那样——尤其能吸引非专业人员的注意力,至少对于人类学家让·鲁什是如此。

阶层。

面对这一棘手而困难的主题，马里奥·吕斯波利在米歇尔·布罗特和让·拉威尔（Jean Ravel）的帮助下，拍摄出一部公正的电影，它既具有启示意义，又富有诱惑力。影片是一种真实的调查，它让农民用自己的语言发声，通过他们直接而具体的表述，现今法国农村地区的普遍问题被瞬间展示给我们：收入微薄、技术滞后、年少者与年长者间的对立、个体与集体的冲突、与自由相连的对生活境遇改善的要求……在我们面前，一种阶级意识已经觉醒，并发出自己的话语。

电影拍摄中不可避免地会遇到偶然情况，我们无法预知调查的结果，即使在无比相信自己直觉的前提下。直拍时也无法与预先架设好的场景相一致。我们只能限制地点，选择拍摄手段，精心设计问题……并且随时准备应付一切有可能的变化，无论对人还是对事。纪录片与新闻报道的不同之处正在于此——纪录片能够把握时间，无论是在拍摄期间还是前期准备之时。[1]

## 4 从直接电影到试验电影：克里斯·马克

在这场崭新的实践中，身为协同导演与剪辑师的皮埃尔·罗姆无疑是一位专家，但与引领潮流的先锋派米歇尔·布罗特相比则尚

---

[1] 更遑论集结资金和说服制作人的时间，不过，这种情况并不仅限于纪录片。

## 第六章 直接时代（1960—1970）

属新手。他坦言，自己在拍摄《美好的五月》(*Joli mai*)期间熟悉了自由式手持摄像机的使用，并把镜头投向对他一无所求的人们的身上。在那个拍摄器材仍很简陋，需要时刻留意摄影机的隔音技术，还要小心不致迷失在连接摄影机与录音机的无数电线里的时代，他在实践中完成了自己的学习。这种条件限制反而促使罗姆发展出自己的风格。

与让·鲁什不同，克里斯·马克在纪录片中采取的调查手法并非社会学式的，出于职业素养与人文关怀，社会学家倾向于用诚挚的态度主导访谈方向。

让·吉洛杜（Jean Giraudoux）是克里斯·马克个人十分喜爱的作家，他的风格不同于寻常的现实主义，与《方托马斯》这样的通俗文学作品也大相径庭。然而，这两者却指明了《美好的五月》的方向，从它的标题便可看出（影片分为两部分，第一部分名为"埃菲尔铁塔上的祈祷"，源于让·吉洛杜的小说作品，第二部分名为"方托马斯的回归"）。这种对标题的选择表明了克里斯·马克在影片中采取的与社会学疏离的方式，后者有时对新电影构成限制。至于那首由伊夫·蒙当演唱的著名插曲《美好的五月》，更是反映出一个时代的巴黎神话。这部电影也由此找到了自己的方式——新技术与旧遗产。

一些影片的前期资料——尽管它的意义是相对而言的[1]——也定

---

[1] 这些"前期资料"或其他"创意笔记"的读者也包括由许多不同机构联合而成的组织，旨在鼓励和协助电影创作。

义了这部作品的精神：

> 应该耐心地等待巴黎，并对它进行观察，不要惊扰它。……
> 我们试图展现的是与其社会地位融为一体的男人和女人，在自我的孤独与偶然间摇摆不定，清醒地意识到自己将如何对待人生。
> 通过《美好的五月》这部电影，希望能为寻找过去与未来的捕捞者们提供一片鱼塘，从虚空的废渣中挑拣出真正有意义的东西。
> 我们选择将影片的主题聚焦在1962年5月，因为5月是现在的反映，是春天，也是正在巴黎发生的事件。5月以节日作为开端——5月1日劳动节，又以耶稣升天节作为结束。5月还有许多其他纪念日：圣女贞德纪念日、母亲节……遑论种种选举、电影节的大型活动和法国杯决赛。也是为了巴黎这座城市，它时常被指责为冷漠、艰难而孤独。对我们而言，它提供了太多的机会。

影片巧妙地避开了所有社会或政治立场，它的文本将这部作品自由地置于"巴黎"与"五月"两个元素构成的双重法国神话中。它致力于定义自己的剪辑与拍摄方式，避免被归为"典型"。

电影采用了"日常生活"的角度，尽量排除一切特殊情境，如风景秀丽的地方和群情激荡的时刻等。被采访到的巴黎人为

我们提供的信息,并不是对某一特定类型的个体或特殊主题的展示,而是一种自发的反应与思考,随着蒙太奇镜头的转换,它试图从中提取出自己的题材与主要类型。因此在影片的第一部分中,我们从数量可观的群体中选取了一个基本记录。

影片的第一个分段处与第二部分重合——如果想保持一致的话,它同样选取了数量可观的一个群体作为对象。这些人或是众所周知的演员,或是被他们所观察到的人,对于这群人的选择同样不是因为他们代表了某种社会典型或特殊的个性——这种做法令人生厌——而是一种相反的方式,这种方法在第一部分中已经积累了足够的经验和来自不同人群的信息,使从前半部分的调查中所提取的主题变得更加丰富。

## 5 面向大众的电视业

同一时期,电视业也开始了它漫长的霸权统治。不过,比起纪录片题材,电视节目对虚构类题材(戏剧节目或连续剧)更感兴趣。在电视这一领域中,持续数小时的长篇报道〔如《五栏头条》(*Cinq colonnes à la Une*)〕和形式更为精致、更偏文学化的节目二者平分秋色,从中可以反映出 20 世纪八九十年代电影的一些表面趋势,即把虚构情节与更具可信度的第一人称形式相结合,效仿克里斯·马克的一些尝试。游记是当时被采用得很多的一个题材,其中让—马利·德罗(Jean-Marie Drot)的宝贵作品《旅行日记》(*Journaux de voyage*)尤为突出。让—克劳德·布兰吉耶(Jean-Claude Bringuier)

与赫伯特·科纳普（Hubert Knapp）的《草图》（*Croquis*）更加审慎而深刻，具有司汤达式闲游的魅力。其他对让·鲁什与莫兰式俯摄直拍方法持怀疑态度的电视业人员试图把社会新闻的真实性、原声语音与场景的细致再现三者结合在一起。保罗·塞班（Paul Seban）以新闻记者的方式记录了一位为抚养九个孩子而夜以继日地劳作的女性事迹之后——这是一种十分生动而直接的做法——试图建立一种片中人物能够诠释真实自我的电影场景。雅克·克里耶（Jacques Krier）采用了一种社会热点系列节目独有的方式，即在按剧本拍摄的场景中加入有关人物的评论，正如记者的做法一样〔《老实人之死》（*La Mort d'un honnête homme*），1968〕。与报道对象受到严格监管的新闻不同，纪录片的危险性或许相对更少，题材也相对自由——只要不越过某些不成文的界限。那些兼任新闻记者、导演、编剧或制作人的纪录片作者拥有丰富的经验，这些经验赋予了他们特殊的素质，使他们尤为引人注目。他们大胆、深入地探究20世纪50年代关注文化现象的纪录片，其中大部分人认为电视可以为广大观众提供一条通向艺术与文学领域的通道。此外，他们拥有的拍摄手法与电影工作者不同，如对报道事件的即时转播，这一做法甚至被用于报道外科手术上〔艾蒂安·拉鲁（Etienne Lalou）和伊戈尔·巴雷尔（Igor Barrère）的《医疗》（*Médicales*）〕。

如此一来，20世纪60年代代表了纪录片史上一个名副其实的转折点。通过借助录音装置插入语音与利用电视这一媒介进行传播的方式，两种模式逐渐建立起来：一种是导演—理论家—实验者模式，另一种是电视工作者—作者模式。两种模式的工作情况之间具有深

刻的区别，如电视台依据联合会标准制作电视节目，而吕斯波利所提倡的"最小团队"很难符合这一标准。

## 6 第三世界与工人运动

人们常常把1968年的事件局限在学生运动方面，实际上它还留下许多影像资料，后来大多被作为档案使用，却少有完善的电影作品〔如1968年纪·沙龙（Guy Chalon）的《世界是一朵食肉花》（La société est une fleur carnivore）〕。

大多数的第三世界影片将焦点集中在对反抗与战斗精神的关注上，尤其是发生在印度支那地区与拉丁美洲的那些如火如荼的斗争与游击战等。在定居法国之前，尤里斯·伊文思应许多刚刚解放不久的新生国家邀请，第一个将镜头转向了那些迷人的地方（马里、古巴、智利等）。他在克里斯·马克的一部作品的基础上拍摄了《瓦尔帕莱索》（A Valparaiso），这是一首献给智利之城瓦尔帕莱索的颂诗。被相同的诗意热情所驱使，尤里斯·伊文思又在普罗旺斯拍摄了《海岸之风》（Pour le Mistral, 1965），这是一部以风为主题的电影。风的意象（与"水"一起）成为伊文思个人电影宇宙中的固定元素，这一元素在他前往中国拍摄影片《风的故事》（Une Histoire de Vent, 1988）时被重新寻获。此后，伊文思重新返回他的另一活跃领域——永不止息的战斗，拍摄了许多有关越南和老挝当地人民武装斗争的作品。继1965年关于越南的《天空，大地》（Le Ciel, la terre）后，他于1967年与玛索琳娜·罗尔丹合作拍摄了《十七度纬线》

...211

(*Dix-septième Parallèle*），这部影片由法国与越南联合制作。同年，他又参与了由克里斯·马克组织的一部集锦影片《远离越南》(*Loin du Viet-Nam*)。这部"战争电影"力求发掘新形式，整体风格更符合集体作品的意识形态，这种思想要求隐去其名。伊文思另一部被公认为大师之作的影片是《人民与枪》(*Le Peuple et ses fusils*)，拍摄于1968—1969年，讲述了老挝的游击战争。

正如当时的电影审查委员会所指出的，这部影片的主题是进行一种宣传，创作者试图把电影作为一种"解释与说服的工具"。影片表现"老挝人民战争"（伴随字幕）的方式与当时许多表现反殖民战争的套路不同，并不是对一系列英勇战斗场面的再现，而是一种深刻而冷静的展示，其中的每一位战士都是这个整体的组成部分，为了解释事实或说服民众。在当时（正值越南战争）普遍用于描述解放斗争运动的、充满热情与浪漫主义的话语中，伊文思用一种理性的、训诫式的方法代替了那些表现战争的惯例。图像被剥夺了一切属于电影化手法的吸引力（没有宏伟的战争场面、矫揉造作的表情、无缘无故的打斗），如果一部作品的图像表现力过强并使人松懈的话，我们便容易对它失去信任。与之相反，应当优先使用文字，因为它适用于宣言和集中性口号，具有连贯性，就像苏联无声电影的做法一样。

让—皮埃尔·塞尔让（Jean-Pierre Sergent）是当时的电影参与者之一，他于1965年在哥伦比亚拍摄了两部关于游击战题材的电影，直到四十多年后的今天，人们仍然在谈论这一话题。两部影片是《里约奇基托》(*Rio Chiquito*)和《卡米洛·托雷斯》(*Camilo Torres*)，托

第六章 直接时代（1960—1970）

雷斯是一位牧师兼革命者，最初以反抗运动闻名，后于 1966 年去世。

当时，在第三世界与民族解放运动中，从世界另一端的阿根廷传来的一份宣言影响了战斗题材电影的新方向。以 1967 年的影片《燃火的时刻》(*L'Heure des brasiers*) 为基础，费尔南多·索拉纳斯（Fernando Solanas）与奥大维·杰提诺（Octavio Getino）共同发表了一份革命性的宣言——《迈向第三世界电影》(*Pour un troisième cinéma*)，从而引起了巨大反响，尤其是处在波涛汹涌的 1968 年运动气氛之下的法国。它号召观众从自身的无力、被动性与幻想中走出来，真正参与到电影制作的过程中，首先通过话语，然后是直接参加影片的起草与运作（对样片的争论、提出建议、参与剪辑等），最后是行动的途径——由于先进设备的使用而变得更容易了。

在法国，克里斯·马克与马里奥·马雷的《我们会再见》标志着电影真正积极地介入了工人运动这一领域。这部影片时值一场著名罢工，始于贝藏松的 Rhodiacéta 组织。影片于 1967 年 12 月拍摄，1968 年 3 月在电视台播放，被视作 1968 年运动的标志之一，与之后的 1968 年事件密不可分，尽管事件发生于两个月以后。[1]

对于这些工人而言，正如我们常说的那样，影片没有任何虚构成分。三十年前的作品《生活属于我们》（见第四章）从一个整体层面上（工人阶级）讲述了工人斗争，而《我们会再见》则发掘了这场斗争的特殊性。时代在变化，技术同样在变化，电影也渐渐褪去

---

[1] 1967 年 5 月 1 日，马塞尔·特里亚与赫伯特·科纳普在《五栏头条》上发表了一份有关圣纳泽尔的报道，很快就因官方审查机构的介入而遭到禁止。

了它的神圣光环，走下了"人民之家"布置的、稍嫌刻板的神坛。

这种新形式引发了一种新的批评，是由之前直接电影的经验所引发的。这些电影工作者生活在罢工者之中，摒弃了庞大的35毫米摄影机，使用更加轻便灵活的器械，从而能够在回顾时与自身的目光进行对抗，而非彻底放弃。

除了电影俱乐部讨论所赞同的方法之外，延伸到电影方面的争论以录音方式被保存下来（当时的设备也得到了重现），如今已经成为参与者们某种意识觉醒的见证。他们要求积极地参与其中，不仅限于在镜头前发话——由于剪辑的缘故，这种直接的经验很容易遭到质疑。

在这场辩论的开端，有一位工人以一种意想不到的方式指责克里斯·马克，认为这种从电影工作者角度出发、把罢工者作为调查主题的做法是"人对人的利用"。不过，经验丰富的马克已经事先预见到了这种不失中肯的反对意见。对此，他提出了一个新的问题：与观察者的能力相关。如果不是事先做了清场，克里斯·马克的回答或许会显得具有煽动性："作为有立场且抱有热情——无论是高是低——的探索者，我们始终在努力做到最好，但我们的角度始终来自外部。工人阶级电影对于解放的再现与表达应该是这个阶级自己的作品。"最后的结论强而有力："我的孩子们，你们理想中的电影，应当是你们自己来制作的。"

这是一个崭新的观点：工人阶级的电影由工人自己拍摄。自然，这样的作品并不如期待中的那样多产，仍然需要由专业人士（如克里斯·马克）来汇总多种多样的素材，不管是胶片还是视频，这些

素材由大罢工时期的工人们所收集,如 1972 年表现立普工厂大罢工的《我们坚守着可以做到》(*Puisqu'on vous dit que c'est possible*)。

然而,以 20 世纪 30 年代初苏联先锋导演门德夫金为名的"门德夫金团体"为回应《我们会再见》拍摄了第二部电影《战斗阶级》,与之前的这部具有不可分割的联系,成为 20 世纪 70 年代另一场先锋运动的奠基者。

## 7 其他作者,其他实践

1960—1970 年间的十年以真实电影开始,以斗争题材影片结束。电视业正在慢慢地侵入电影领域,在这个动荡不安、充满意识形态新实践的年代渗透进纪录片的空间。当然,我们也不应忘记 20 世纪 50 年代的一些电影工作者,他们在新技术的启发下谨慎行事,探索自己的道路,如让·鲁什——这位无可争议的真实电影的"教皇"。在法国,他在虚构类影片与纪录片两个领域中继续自己的电影实践,同时也不放弃自己作为人类学家的本职和对非洲的探索,借由丰富的直拍经验,为《通灵大师》系列拍摄了许多重要作品,如 1965 年的《以弓猎狮》(*La chasse au lion à l'arc*)和 1969 年作为续集的《一头美洲狮》(*Un lion nommé l'Américain*)。介于探索巴黎与反映工人运动之间的克里斯·马克也继续着自己的世界之旅,他为日本带来了一部难以归类的新颖作品——《久美子的秘密》(*Le Mystère Koumiko*),同时还将他在周游世界的旅途中拍摄的数目可观的摄影作品组织成一部影片——《如果我有四头骆驼》(*Si j'avais*

quatre dromadaires）。

阿涅斯·瓦尔达，这位始终游离于边缘地带，间歇性被虚构类题材所吸引的导演同样为纪录片题材带来了自己的贡献，无论是1963年拍摄、由照片构成的《向古巴人致意》（Salut les Cubains），还是1968年的《黑豹党》（Black Panthers）——这部作品是直接电影自由诠释方式的一次见证。

雅克·罗齐耶（Jacques Rozier）在一部从让—吕克·戈达尔的《蔑视》（Mépris）拍摄片场中取材的短片中担任导演和摄影师，以其独特的方式拍摄了镜头下的碧姬·芭铎（Brigitte Bardot）——这位"全世界出镜最多的女人"。在片中，她被一群骇人的意大利摄影师追赶，他们潜伏在拍摄片场的悬崖角落里，穷追不舍。

弗雷德里克·罗西夫（Frédéric Rossif）起初是电视制作人和导演，1960年后开始着手拍摄档案历史类电影，他遵循妮可·维特莱的轨迹，这位导演给此类影片留下了可贵的贡献。在20世纪，罗西夫拍摄过许多重大的历史主题，从俄国革命到美国建立，如《犹太区时代》（Le Temps du ghetto，1961）、《牺牲在马德里》（Mourir à Madrird，1963）、《十月革命》（Révolution d'octobre，1967）、《耶路撒冷的墙》（Un mur à Jérusalem，1968）、《为什么是美国》（Pourquoi l'Amérique，1969）等。他同时也是最重要的拍摄动物题材影片的导演之一，无论是电视还是电影，如1963年的《动物》（Les Animaux）。

弗朗索瓦·莱兴巴赫（François Reichenbach）游离于真实电影运动之外，这位导演是35毫米摄影机的忠实信徒，他在拍摄中首

第六章　直接时代（1960—1970）

先考虑具有电影特色的取景方式，在他看来，16毫米摄影机对于电视节目而言是一种理想的工具。他精通直拍技巧，同时反对使用专业演员——这两种主张恰好符合了20世纪60年代纪录片界的主流观点。莱兴巴赫的观点与克里斯·马克不同——后者认为导演的视角要通过对评论和剪辑的选择来表示——他认为导演的目光应该在影片的演出层面进行介入，如1962年的《一颗巨大的心》（*Un Coeur gros comme ça*）。1959年的《海军》（*Marines*）拍摄了美国精英部队的体力训练场面，影片以技术的精湛性带来冲击，它以一种"战争芭蕾"式的方法再现了主题。尽管对文本的依靠甚少，但莱兴巴赫也曾邀请克里斯·马克为一部关于美国的影片撰写解说词。这次合作以二者难以调和的意见分歧而告终，从而催生了两部作品：注重拍摄技巧而非文本分析的莱兴巴赫拍摄了《不寻常的美国》（*L'Amérique insolite*，1968），而克里斯·马克则把他的评论收录在第一部名为《美国梦》（*L'Amérique rêve*）的个人文集中。几年后，主题又转向了墨西哥，这就是莱兴巴赫的《墨西哥城，墨西哥城》（*Mexico, Mexico*，1967）与克里斯·马克的《我是墨西哥》〔*Soy Mexico*，收录在《评论集之二》（*Commentaires II*）中〕。不过，两位导演还是于1964年在电影《乡村的甜蜜》（*La Douceur du village*）中得以合作，莱兴巴赫担任摄影，克里斯·马克撰写解说词，这个组合既理想又显得不可置信。莱兴巴赫此后与克劳德·勒鲁什（Claude Lelouch）在影片《在法国的十三天》（*13 jours en France*，1968）中合作得十分融洽。

影片《一餐的诞生》（*Genèse d'un repas*，1978）以一顿由金枪

...217

鱼与香蕉组成的简餐开始，随着镜头的记录，导演吕克·慕莱（Luc Moullet）对这些产品的源头所在进行了一系列追溯：金枪鱼产自塞内加尔，香蕉产自赤道地区……在这种探索中，他逐渐把第三世界的生产经营系统、法国和原材料产地国的工人们（然而，两个世界间存在着工资分级），以及重重中间媒介展示在观众面前。

新浪潮时代最杰出的虚构类影片导演之一路易·马勒也开始了对纪录片题材的探索（如1955年与库斯托合作的《寂静的世界》）。起初，他运用新的技术手段直接拍摄印度街景（《加尔各答》，1969，影片直到1977年才放映），并从中看到了机遇。与此同时，路易·马勒也在法国和美国拍摄自己的虚构类故事片。

> 对我而言，在直接电影的拍摄中，导演与镜头双方建立起的关系是至关重要的。当然，我们可以拍摄一起事件，如印度当地的宗教庆典活动。然而，总体来说，我所做过的最有趣的事情是借助镜头，以一种突然的方式进入当地人的生活。这并不是一种破坏行为，我认为大部分人还是希望敞开自我、互相信任的。它呼应了一种需求，不过，为了使之富有成果，需要快速建立起一种强烈的关系。[1]

另一位身兼公认的行业领军人和孤僻离群者两个角色的导演——让-吕克·戈达尔也在纪录片领域显露头角，同时又与其保

---

[1] "Entretien avec Louis Malle", par Claire Devarieux, Edition Caméra du réel-Autrement, 1988.

第六章　直接时代（1960—1970）

持距离。戈达尔的纪录片历程始于 20 世纪 50 年代，早在他拍出那部令他成为同时代最著名导演之一的作品《筋疲力尽》前。受时代影响，戈达尔最早拍摄的纪录片是短片题材，如《混凝土作业》（1954）、《水的故事》(Une histoire d'eau，1958）等。如同许多同时代导演一样，他的成就在 1968—1969 年间尤为突出。此后在格勒诺布尔停留时，他进行了一项影像实验，作品影像接近于一种苦行式的体验。在 1974 年的《此处与彼处》(Ici et ailleurs）中，戈达尔以一种激烈的方式对电视影像的表现方式进行了抨击。他采取一组连续镜头，重新审视并进行批评，直到镜头说出那些必须表达的，除此以外再无其他（这种图像批评使他的做法接近于克里斯·马克，他们对此拥有一种共同的关注）。在 1976 年的《六乘二 / 传播面面观》(Six fois deux-Sur et sous la communication）中，他以一个连续六十分钟的长镜头记录下一位农民操纵拖拉机的画面。路易松（与其他五个人物一样）在静止的摄影机镜头前用自己的语言讲述了农民的生存境遇。过了一会儿，影像被打断，屏幕上忽然出现这样的语句："哦，诸位观众！或许你已经对此感到厌倦——这位发言者实在说得太多了——但不要忘记，他说的是真话。" 1977—1978 年拍摄的《两少年环法漫游》(France tour détour deux enfants）介于虚构类影片与纪录片题材之间，戈达尔热爱这种中间态度，正如他乐于掩盖自己的踪迹一样。[1] 他始终对纪录片保持着兴趣，并巧妙地利用它的模

---

[1] 对于这部影片，雷蒙·勒菲佛（Raymond Lefevre）和马塞尔·马丁（Marcel Martin）进行了激烈的批评，发表在《电影杂志》第 351 号刊（1980 年 6 月）上。

糊性——这种做法近于让·鲁什在《我，一个黑人》中的做法（参阅上文）。很久以前，他曾写道："此外，如果说我有一个梦想的话，那便是有一天成为法国新闻导演。我所有的影片都是由与国家境况相关的报道和以特殊方式阐释的新闻资料组成的，功能也与现代新闻相同。"如果我们要探究戈达尔作品中虚构类题材与纪录片题材的关系，就应参照《致弗瑞迪·比阿许的信》(*Lettre à Freddy Buache*, 1981)，这部影片是应洛桑五百年纪念活动而拍摄的。在寻觅美丽风光的途中不时穿插纪录片的闪光，这种做法很好地诠释了戈达尔的电影理念。[1]

---

[1] 见第二章："让—吕克·戈达尔提倡的理念总能引发思考，他认为梅里爱是纪录片的创造者，而卢米埃尔是虚构类影片的先驱。"

第六章 直接时代（1960—1970）

# 人名一览及影片目录（1960—1970）

### 让—克劳德·布兰吉耶（Jean-Claude Bringuier，1925—2010）

他很早就在电影业有所成就，曾于1949年担任亨利—乔治·克卢佐的助手。在1961年《电影手册》关于电视的特辑中，他指出，在当时的情况下要定义电视导演的概念是很困难的。同时，他还一直担任"作者"的角色，不仅导演影片，还为电影撰写解说词，承担记者职责，编导系列节目（《草图》、与保罗·塞班合作的《四十分钟的世界》，以及《外省人》《时间的征兆，另一种生活》与《未来》等）。在电视系统中，制作人与作者的角色通常难以定义，如最为成功的《外省人》系列节目，它的导演是著名的让—皮埃尔·卡罗，拍摄有《月光城骑兵》(1969)。

### 让—马利·德罗（Jean-Marie Drot，1929—2015）

他生于法国南希，早年学习哲学与文学，后于1949年至1951年间在梵蒂冈拍摄电视节目，介绍名画中的圣人生涯。他于1951年进入电视行业，继续拍摄与艺术作品有关的影片，并以《旅行日记》而闻名，它将对异域土地的探索与对文化遗产的发掘联系在一起。德罗是位不知疲倦的旅者，于1962—1963年拍摄了艺术史题材的《蒙巴纳斯激情时刻》、反映20世纪20年代气氛的《疯狂年代，或20年代旅行日记》。1976—1979年间，他一共拍摄了13部影片，其中，《与安德烈·马尔罗旅行日记》展现了这位导演的伟大激情。

### 威廉姆·克莱因（William Klein，1928— ）

他是美国人，著名摄影师，时常辗转于两个国度之间，拍摄法国风景类电影。

作品有《卡西乌斯大帝》（1964）、《埃尔德里奇·柯利佛》（1968）、《阿尔及尔泛非音乐节》（1971）、《伟大的穆罕默德·阿里》（1974）、《模特儿夫妇》（1976）、《好莱坞，加利福尼亚》（1978）、《漫漫长夜，短暂白昼》（1978）、《美国，音乐之城》（1979）、《小理查德的故事》（1980）、《法国人》（1981）、《慢镜头》（1984）、《法国制造》（1985）、《接触》（1986）、《身份证明》（1989）、《巴碧丽》（1991）、《时尚与过时》（1993）、《弥赛亚》（1999）。

### 赫伯特·科纳普（Hubert Knapp，1924—1995）

他于1948年进入电视行业，履历众多，直拍经验尤为丰富，在这一领域内，许多人都发现了电视的特殊性（这里的直拍与电影直拍不同，是指电视即时转播，现在的电视节目中主要为大型体育赛事或庆典活动所采用）。1975年之前他与布兰吉耶合作，后来人们将这一组合制作的节目称为布兰吉耶—科纳普。自1975年起，他开始拍摄一系列与著名电影人相关的节目，名为《我们时代的电影工作者》，其中关于让—吕克·戈达尔的部分尤为引人注目。20世纪70年代末，他参与了"记忆电影"运动，探索集体性记忆，作品有《那些记得的人》《失去的大陆》《共和国的孩子》等。

### 雅克·克里耶（Jaques Krier，1926—2008）

他生于法国南锡，很早便对电影表现出极大热情（他与让·罗特共同创立了南希电影俱乐部），早年学习文学与哲学，后来进入法国高级电影

研究学院，属于第一代直接转入电视行业的高级电影研究学院毕业生。他对社会问题极其关注，渴望更为贴近大众。克里耶既是一位"民众主义"电视工作者（在第三章中对这一名词有所定义），同时也要求发展属于电视的独特风格，一种"图像写作"。后来，他渐渐远离维尔托夫式的纪录片风格，将系列演出手法引入拍摄，采用与大众传媒紧密联系的调查方法和虚构类题材的技巧。1967年的《早晨》至今仍是反映20世纪60年代电视纪录片特殊风格的代表作之一。

## 让—雅克·朗格潘（Jean-Jacques Languepin，1924—1994）

见第五章。

作品有《雪之梦》（1962）、《奥利垂直线》（1965）、《格勒诺布尔的雪》（1968年冬奥会官方宣传片）、《斯匹次卑尔根岛钻井》（1972）、《拉布拉多海上钻井》（1976）。

## 克里斯·马克（Chris Marker）

见附录。

## 弗朗索瓦·莱兴巴赫（François Reichenbach，1922—1993）

起初，弗朗索瓦·莱兴巴赫担任数所美国博物馆的欧洲艺术品采购专业顾问，后来成为电影导演，并以其精湛的摄影技术而闻名。他曾为电视台和电影界拍摄过许多著名人物，从碧姬·芭铎到雅克·希拉克，从西班牙斗牛士到德·谢贡查克。

作品有《巴黎十一月》（1956）、《新奥尔良狂欢》（1959）、《海军》（1959）、《缓和的美国》（1959）、《一颗巨大的心》（1962）、《乡村的甜蜜》（克里斯·马克撰写解说词，1965）、《法国情人》（1964）、《墨西哥城，

墨西哥城》（1967）、《奥逊·威尔斯肖像》（与弗雷德里克·罗西夫合作，1968）、《阿瑟·鲁宾斯坦，热爱生活》（1969）、《在法国的十三天》（与克劳德·勒鲁什合作，1968）、《最为疯狂的理由》（1972）、《持械抢劫铅笔》（1973）、《美国，情欲时刻》（1976）、《脱皮的国王》（1977）、《弗朗索瓦·莱兴巴赫的日本》（1980）、《休斯敦，德克萨斯》（1980）、《J.H. 拉蒂格》（1981）、《莫里斯·贝雅尔》（1982）。

**弗雷德里克·罗西夫（Frédéric Rossif，1922—1990）**

1945 年定居巴黎，罗西夫最初是电视节目制作人与导演（《动物的生活》《我们的野兽朋友》《五栏头条》），然后拍摄短片类题材。他于 1961 年拍摄了第一部个人档案类长片作品《犹太区时代》。他是剪辑和动物类电影方面的杰出者，也拍摄艺术家传记。

作品有《犹太区时代》（1961）、《牺牲在马德里》(1963)、《动物》(1963)、《十月革命》(1967)、《奥逊·威尔斯肖像》（与弗朗索瓦·莱兴巴赫合作，1968）、《耶路撒冷的墙》(1968)、《为什么是美国》(1969)、《布拉克，或奇异年代》(1974)、《原始庆典》(1976)、《帕勃罗·毕加索》(1980)、《野蛮与美》(1984)、《音乐家之心》(1987)。

**让·鲁什（Jean Rouch）**

见附录。

**乔治·鲁吉埃（Georges Rouquier）**

见附录。

## 马里奥·吕斯波利（Mario Ruspoli，1925—1986）

20世纪60年代初，吕斯波利是真实电影运动最活跃的代表导演之一，"真实电影"与联合国教科文组织做出的"直接电影"定义有所区别。吕斯波利与让·鲁什一样，都曾与拥有出色摄影技艺的米歇尔·布罗特合作，他也是法国与加拿大魁北克地区"活的摄影"活动的发起人。这项运动在法国得以走得更远。他在远离巴黎的地方进行拍摄，主题是见证那些被忽视的地区，以其敏锐、全新而坚定的眼光关注乡村。后期吕斯波利的活动越发边缘化，逐渐淡出大众视野。不过，他并未放弃纪录片题材，得益于出色的考古学经验和知识，吕斯波利与电视台合作，开启了拍摄史前艺术节目的第二职业生涯，其中尤以对拉斯科洞窟壁画系列的探索而著名。

作品有《捕鲸人》（克里斯·马克撰写解说词，1958）、《乡村》（1959）、《罗马光影》（1959）、《凝视疯狂：囚徒庆典》（1961）、《大地上的无名者》（1962）、《布鲁斯乐手》、《小城市》（1963）、《重逢》（1964）、《鲸鱼万岁》（1965）、《文艺复兴》（1965—1966）、《生动的婚礼》（1968）、《最后的玻璃》（1971）、《伊鲁特里亚之国冒险》（1974）、《克罗马贡人，最初的艺术家》（1978—1979）、《黑暗世界的艺术》（四集电视片，拉斯科壁画，1984—1985）。

## 保罗·塞班（Paul Seban，1929—  ）

法国高级电影研究学院毕业生，自1961年起，他拍摄了上百部电视片。和同时代的其他电视制作人一样，他身兼数职，既为电视台拍摄节目，如《五栏头条》《叮叮当，40分钟世界新闻》等，也是艺术与历史题材纪录片的导演，如《18世纪荷兰绘画与真实》（1973）、《了不起的菲利普·德·尚帕涅》（1974）、《波德莱尔看德拉克洛瓦》（1980）。出于一种天然倾向，他时常运用虚构类影片的技巧。他是20世纪60年代文

化传播方面最伟大的电视人之一，希望电视节目能成为一种通向古典文化的渠道。

他同时积极参与政治事务和工会活动，富有战斗精神，1982年拍摄了《1968年5月法国总工会，女性之声》。

**阿涅斯·瓦尔达（Agnès Varda）**

见第八章。

# 第七章 新大陆（1970—1985）

> 不，没有人一直是先锋派。我们降临，无论在其他人之前或之后，或与其并肩而行。我曾在前，但会有一个时刻来临，那时，我将被放置一旁，为的是给更重要的一群人让路，最终，我们都会被抛在后面。
>
> ——让—吕克·戈达尔，（1988年1月《电影杂志》访谈）

## 1 新的角度

20世纪60年代的显著标志是大批访谈类电影与直拍型纪录片的繁荣发展。无论题材涉及社会学方向的调查，或是有关1968年伴随着纪录片职责转变而来的反抗运动，法国纪录片，这一反映世界风向的载体，其首要题材都是现代主题，并为当下服务——除历史档案类电影以外。通常人们相信，1968年事件主要发生在城市地区，特别是高校，知识分子色彩尤其浓重，然而，它同样从工人运动、乡村地区或特殊群体的斗争（奥克语地区民族、科西嘉人与布列塔尼人等）以及第三世界的斗争中汲取影响，这种影响一直持续到20世纪70年代末期。反映这类题材的纪录片一度被轻蔑地称为"地方主义"，然而，它们却是争取地方自主权利的斗争中十分活跃的组成

部分。菲利普·敖迪凯（Philippe Haudiquet）在影片中要求使用少数民族方言，内容与拉扎克地区农民反对军营扩大化的斗争息息相关，他的作品便是这一趋势的典型反映，多被归为"后1968年时期档案"中。

战斗电影的式微（这一题材直到20世纪90年代才恢复活力），因直接电影中的长篇大论出现得过于频繁而导致的厌倦情绪，这些因素都在促使电影创作者寻找新的方法与新的领域。思想界的发展对此做了弥补，特别是在动荡不安的时代背景下。然而，直拍技术革命性的发展——即使我们仅仅把同期声技术和用即时录制台词代替旁白这两点算在内的话——已经深深地改变了纪录片电影的格局。正如激进者们所梦想的要将拍电影这一行为"去神圣化"一样，虽然我们应当承认，电影导演并不是即兴而为的。这一时期的电影工作者们已经从直接电影稍显过于简化的认知中解放出来，同时又得益于近十年来经久不衰的技术手段的帮助，开始反思作为创作者的责任。法国纪录片也因此得到了多面化发展，它以谦恭的态度把创作行为与对真实的探索结合在一起。

纪录片放弃了新闻报道式的现场调查，转化为一种独立的类型，并开始寻找全新的目标，向新领域发展，借助轻型摄影器械的优势，获得了前所未有的自由。于是，纪录片的方向逐渐转向文学评论式的对社会问题的自由思考；如果不仅仅依靠解说词这一方式的话，二者在形式上的差异也并非如此之大。

有一些影片起到了路标的作用，显示出更为复杂的发展前景。我们会在这些作品中发现一些早已熟知的名字，这些标志性人物引

领了 20 世纪下半叶的法国纪录片，正是由于他们漫长的职业生涯和杰出的创新能力，确保了这一时期的纪录片具有 20 世纪上半叶所缺少的凝聚力与一致性。

## 2 世界范围内的斗争：《鹿岛天堂》（*Kashima Paradise*），扬·勒·马松（Yann Le Masson）

这部电影既是纪录片，也是一次社会学实验，影片中有大量新闻报道式的俯摄镜头。主题是一次马克思主义式的分析（全片最后的画面伴随着一段《共产党宣言》中的选段），它让扩张中的资本主义与被剥夺土地的农民这对立的二者正面相遇，又使他们成为简单的观众，影片的极左主义倾向将暴力示威活动置于首位。片子从一个小村庄的生活开始，这个村子以务农为生，紧邻鹿岛的联合新工业区。影片展示了日本的"义理"习俗（这种传统伦理是联结社会整体的关键，对于农民来说，它像一笔永久的债务，甚至可以代代相传）如何被统治阶级重拾，将其作为一种有效手段招募农民阶层，并征用土地。全片的高潮是围绕着成田机场展开的激烈斗争，成田市位于鹿岛与东京的中间地带。影片对于斗争场景的演出方式很容易令人想起爱森斯坦（Eisenstein）的杰作《亚历山大·涅夫斯基》（*Alexandre Nevsky*）中关于楚德湖战役的镜头，却又非简单的模仿再现。这场斗争发生在学生与警察之间，作为观众的农民留在战场之外。然而这场惊人的斗争不过是资产阶级设好的陷阱，仅仅是为大资本家庆贺胜利时提供了一次高潮庆典，胜利者出于高傲的心态

而邀请这些早已接受其条件的农民们观看。

扬·勒·马松是当时最积极地参与社会斗争的导演之一〔早在十年前他便以《苦涩的糖》(Sucre amer)而引人注目，这部电影当时遭到封禁〕，他曾这样解释自己的风格：

> 正如克里斯·马克所写，在日本拍摄的《鹿岛天堂》是紧密合作的产物，是依靠社会学家贝尼·德瓦尔、当地农民、反抗学生群体和我本人的共同合作。调查者自身也被提问，他们的调查研究丰富了影片的内容。电影又反过来探索问题在何种情况下会有所改变，何时会集中在伴随电影而出现的主题上。生活也将被这一事件改变，很快就没有人能够保持中立。真实的生活会进入电影，冲刷一切：社会学、电影、乡村、调查询问、工厂……这一切动荡的关键因素之一，在于时间——这一点，我们当中的大多数人始料未及，尤其是对于电影导演而言。工作时间，还有尤为重要的休息时间；用于发言、倾听和保持沉默的时间。拍摄时间和拍摄之外的时间，理解与不理解的时间，表达惊讶的时间，超越惊奇之情、用于等待的时间，生存的时间，还有用于适应这一切的时间……这些并不是毫无意义的。[1]

---

[1] Yann Le Masson, "Cinéma militant", in CinémAction, janvier 2004.

## 3 1968年之后的战斗电影:《瓦雷里,当你开口……》(*Quand tu disais Valéry*),勒内·沃捷

1970年,可移动一体式(可移动,但体积庞大)磁带式录像机大量涌入,[1]从技术层面给所有人提供了一种新的思路,用时下流行的说法是鼓励电影工作者"掌握权力",拍摄即兴设想的主题。

把摄像机交给工人与农民是一种新的设想,不过,与思想方面的革新相比,它更多的是减轻了器材上的负担。工人与农民对他们的行动有着清晰的认识——对罢工这一活动尤甚。相反,不利条件在于这一群体的非专业水平和总体而言质量平庸的画面及音响效果。这种影片在技术水平不甚发达的年代还能延续一时,不过比起技术原因,更多的是由于作者生活的年代正好处在整体缺乏专业人员的境遇中。因此,选择是显而易见的:要么这些斗争者努力使自己成为专家,如果不是,至少也是水平较高的业余人员;要么专业人员就必须"分享权力"。

立普工厂的大罢工是20世纪70年代最著名的罢工运动之一,相关的影像资料被大量传播,长度共四卷,由参与罢工的工人手持摄像器械自主完成。然而,他们还需要一位既拥有高超剪辑技巧又熟悉工人运动的领导者来完成作品。于是,克里斯·马克的名字又一次出现,他将这些互相无法协调的原始材料集中整理,并发表在

---

[1] 这种可移动一体式组合由一台肩挂磁带式录像机和一台内置麦克风的照相机组成,可以单人使用,不需要其他人协助,缺点是重量无法忽略。

《见证》杂志的一整期刊号上。这份杂志自1968年之后在罗热·路易（Roger Louis）组织的公会及CREPAC联合协会构成的网络中流通。影片的名字取自电影中广为流传的台词之一——《我们坚守着可以做到》。

另一部范例作品态度更为审慎，它同样取材于一次罢工运动，这就是特里尼亚克的卡莱尔汽车工厂大罢工。毗邻圣纳泽尔，位于阿尔代什省中央的工业迁徙区，当时的工厂负责人出于避税考虑——这种做法在今天十分普遍——决定迁到别处重新开始。《瓦雷里，当你开口……》拍摄于1975年，受布列塔尼电影联合协会所托，由勒内·沃捷和妮可·勒·加雷克（Nicole Le Garrec）共同合作完成，由五部短片组成，可以作为整体或独立成片。影片的拍摄是在通过与工人的严格协商后进行的，还在镜头转换间留出了以供讨论的停顿，同时，它也是技术人员与特里尼亚克当地居民之间密切协作的见证。这部电影是弥足珍贵的"第三世界电影"的典范之一，也就是远在阿根廷的两位导演费尔南多·索拉纳斯与奥大维·杰提诺所提出的那份宣言中所探索的定义。影片的特殊性使得群众对圣纳泽尔当地法院做出的删减两处镜头的决定无动于衷。[1]

这段电影史上的插曲自1967年的《我们会再见》起，又在1975年以《瓦雷里，当你开口……》结束，与法国历史上一段特殊的政治时期完美地重合在一起。我们应当遗忘这些电影吗？克里斯·马

---

[1] 其中一个被删减镜头是由于展示了一位政府官员"头发凌乱，面色苍白，显示出遭到暴力打击的痕迹"。

第七章 新大陆（1970—1985）

克以自己的一部作品对这个激情年代做了清晰的总结〔《红在革命蔓延时》（*Le Fond de l'air est rouge*），1977〕，他写道："所有人都在自己所选择的领域遭遇了失败，然而正是他们的探索与过渡，最深刻地影响了我们时代的政治背景。"

1975 年，玛莉—克莱尔·舍费尔（Marie-Claire Schaeffer）以《68—75 年，自我批评》（*Autocritique, 68-75*）这个动人的名字拍摄了一部影片，对这个特殊的年代做了一次定位，电影分为四个部分（曾经的未来、问题、动荡、语言与椅子）。

## 4 走近中国：《愚公移山》（*Comment Yukong déplaça les montagnes*），尤里斯·伊文思

中国，这个幅员辽阔的国家在法国神话中占据重要的位置。它的神话在著名的"文化大革命"中得以体现。抱着长久以来对中国的友好态度和与时代气氛共鸣形成的政治热情，尤里斯·伊文思与玛索琳娜·罗尔丹共同拍摄了七部时长共 10 小时以上的代表性影片，形成了一幅反映中国之荣耀的巨幅画作。另外，我们会留意到，纪录片的形式已经从短片（在 1960 年前，这一形式几乎成为默认的规则）变成了真正的"长河档案"。

伊文思与罗尔丹的这场探险持续了四年，如今，在大众对中国有了更好的认知之后，人们已有趋向将它遗忘在历史进程中，更遑论这些由当代最出色的纪录片导演之一主导拍摄的影片所带来的教导，与它们引发的对纪录片的思考。尤里斯·伊文思在拍摄过程中

...233

遇到了诸多困难,也曾不止一次走上弯路,这些弯路是所有纪录片导演都无法避免的。然而,从18世纪的耶稣会士[1]到20世纪中期的旅者,有一道深渊从漫长的时间中将我们与中国相隔开来。伊文思曾经解释过在异国——尤其是被称为"中国"的这个国度——工作的困难之处:

> 中国电影与法国电影有很大不同:它更具沉思性,更为静态。中国电影的镜头并不参与到行动中,而是对它进行注视与观察。据中国古典哲学所言,人处于天地之间,能够观测万物。于是,他们的镜头保持静止。而对于一个摄影师来说,当他得知人可以跟着摄像机移动时,不啻为一次思想上的动荡。因此,最容易导致的结果就是过犹不及,摄影师试图对此做出补救,以致移动得过于频繁,所以必须对他解释镜头每一个动作的功能与职责所在。还有很重要的一点是,总体来说,中国电影不像法国电影一样频繁地采用特写镜头,这同样是与中国的文化传统相关联的。在中国视觉艺术的传统中,我们很难看到人物的近身肖像,除非是一些佛教传统画作。于是我还需要解释特写的作用,为何近距离取景是必要的。这一切都用了很长时间,因为在中国,说服他人是需要耐心的。[2]

---

[1] Etiemble, *Les Jésuites en Chine*. Paris, Julliard-Gallimard, 1966.
[2] Entretien avec Jean-Marie Doublet et Jean-Pierre Sergent, dossier de presse.

## 第七章 新大陆（1970—1985）

三十年后，当我们重新审视这些影片，会发现活力保持最久的元素是那些反映小人物生活的作品，比如《上海第三医药商店》（*La pharmacie nr. 3: Shanghai*），这是一部长片，地点是中国最具特色的城市之一上海——永远以其异域风光和商机吸引着数量过于庞大的西方旅者。[1] 这也是直接电影所思索的问题之一：由不知名者组成的题材往往比那些懂得角色扮演、态度过于谨慎的知名人士更有说服力。另外一个例子是《一个女人，一个家庭》（*Une femme, une famille*），这部影片超越了以往表现工人阶级的常规模式，生动地展现了一个中国小院里的生活。

工厂和军队是很敏感的地方，二者都曾被搬上银幕:《发电机工厂》（*L'Usine de générateurs*）和《军营》（*Une caserne*），拍摄方式不同于常规。这又引发了另一种思考：我们可以态度诚恳（伊文思始终是一位态度诚恳的导演，有时近于天真），顺应时事，就像导演自己所清楚的那样：

> 当我们身为纪录片导演，拍摄那些热点事件时，要回避它们是非常困难的。在某种意义上，历史洪流始终在移位，我们必须准确地遵循它的轨迹，然而，它也有可能突然扭转方向；或是之前一股几乎不可见的支流忽然崛起，席卷一切。这是什么意思呢？即是说越过所有的洪流，总会有一个方向是我所选择的，我相信它，并将持之以恒。[2]

---

[1] Emile Deschamps, *Le Journal des voyages*, I$^{er}$ semestre 1905, p.362-264 – Colin Thubron, *Derrière la Grande Muraille*, p.259-260.

[2] Robert Destanque et Joris Ivens, *Joris Ivens ou la mémoire d'un regard*, Editions BFB, 1982.

## 5 直接电影与当代史:《悲哀和怜悯》(Le Chagrin et la Pitié),马塞尔·奥菲尔斯(Marcel Ophuls)

我们很快便发现,那些在20世纪60年代各种调查与采访中所遇到的人物,他们同时也是更久远时代的见证者,直到个人记忆的极限。在1970年,一个70岁的人可能已经见证过两次世界大战、两场大战期间的短暂和平、印度支那战争、阿尔及利亚战争,以及其他发生在20世纪的重大事件。尽管他的见证仅仅是部分的、不完整的,因为每个人——从法布里斯到滑铁卢——都不可能一览无余地看到一个时代的整体。即使是"历史人物"本身,他或许看得比常人更高,但也只能证明一些确切的事实,并且通常是有限的。在这一点上,历史人物与最卑微者被相同的限制所束缚:他们记住的东西,尽管态度真诚,却总是被某些问题影响,或是试图为一个时代的立场进行辩解,或是带着欣喜回顾过去。如果不考虑对其自身限制采取措施的话,所有的证词——无论是口头的还是书面的——都具有片面性。

一条源自第一次海湾战争时期的见闻很好地表明了这种见证的局限性,这份证词出于专业人员之手:

> 一天晚上,大约深夜两点左右,热纳维耶芙·罗西耶(源自她与加拿大报社的通信)正在利雅得宾馆里为下一次电话采访撰写稿子。忽然城里响起了警报,又是一枚飞毛腿导弹。她戴上防毒面具,下到掩体里,警报过去后再度上楼把稿子

## 第七章　新大陆（1970—1985）

写完。然后她给自己在蒙特利尔的朋友打了电话，告诉对方又有一次警报，但她已经习惯了，而且她得到了很好的保护。电话那头一阵沉默，随后热纳维耶芙听到对方说："你应该看看电视。"她打开 CNN 电视台，才得知导弹就落在距离宾馆只有几个街区的地方，而且造成了伤亡，这在沙特阿拉伯尚属首次。热纳维耶芙·罗西耶自嘲并坦率地讲述了这次经历。[1]

历史学家——他们自诩公正而不带偏见——习惯于进行必要的档案考证，找出冲突之处，提出假说并进行实验。但直到今天，对影像视听资料考据感兴趣的历史学家都只是少数。首先使用这一手段的是人类学家，他们为相关的影像拍摄提出了十分严格的标准，几乎能将一切新闻记者和电影导演的记录都排除在外，他们十分关注影片的取景、摄影设备的移动和外景。不过，在这些人类学专家的控制范围之外，一种新类型的历史纪录片诞生了，不同于新闻剪辑式与符合旧日标准的静态图像搭配解说词式的纪录片：见证者的陈述搭配相关图像档案，这种效果或是加强说服力，或是作为对比，或是仅仅为了打破单调无味的风格。在 20 世纪 60 年代末，在属于"现时"的历史之上增加关于过去的历史，把当时的著名人物和无名者的证词融合在一起。开创这种新类型的杰出影片始于 1969—1970 年，尽管它的上映日期是 1971 年 4 月 5 日，早于电视台播映（不久后，电视台复播了这部作品），因为依据传统，电视台并不喜欢"引发事

---

[1] Paul Cauchon, "L'incroyable effet CNN", *Le Devoir*, Montréal, 19 mars 1991.

端"。这就是马塞尔·奥菲尔斯（导演）与安德烈·阿里斯（André Harris，采访记者）的《悲哀和怜悯》。[1]

让我们简略地回顾一下事件的背景。自"二战"结束起，在英美盟军与红色阵营协助下从纳粹德国的占领中解放出来的法国，便不断地以一种与事实不符的方式赞颂着内部抵抗组织的事迹与"自由法国"的反抗斗争。如果仅仅遵循官方宣传路径与相关虚构作品的话，人们很容易便会认为法国是凭借自己的力量得以解放的。

然而在20世纪70年代，风向变了。真正的抵抗战士已成为过去，近在咫尺的印度支那与阿尔及利亚战争也清楚地展现出，野蛮绝非德国军队的专利。法德两国出于政治利益的关系重建得到美国的暗中鼓励，后者的动机是受到苏联政权的威胁，这一切都迫使官方扭转以往对德国形象的塑造——那些时常出现在有关抵抗运动的资料与苏联方面的记载中的刻板形象和陈词滥调，正在以正面的态度进行重建，解放者的神话已不再具有吸引力。

一个对抵抗运动所塑造的神话进行彻底质疑的时刻似乎来临了，这种现象在20世纪60年代的文学作品中已经有了敏锐的先兆，然而，将其效果进行凝聚的是"直接电影"，也就是《悲哀和怜悯》。需要注意的是，自这时起，纪录片电影便在一场旷日持久的争论中占据了重要位置：关于占领期间的法国人对待犹太人的态度，法国在针对犹太人和茨冈人的双重罪恶中应负的责任，以及是否应对普

---

[1] 有关电影《悲哀和怜悯》镜头与对话的全文，参见 AVANT-SCENE CINEMA 第127—128号，即1972年7—9月号。

## 第七章 新大陆（1970—1985）

通德国民众和纳粹进行区分。

《悲哀和怜悯》的拍摄与档案资料研究历时数月，电影也在这一时期慢慢发展成熟，这是一个缓慢地质疑法国沦陷期历史的时期。影片的导演以一种挑战般的方式抛弃了中立性的表述，这种中立性是新闻记者的特征，他们以无动于衷的机械态度来进行自我掩盖。而奥菲尔斯与阿里斯两人是激进的质疑者，他们决定不做任何欺骗，对当时的见证者进行追根究底的询问，直到他们抛弃记忆的虚假成分。他们的采访调查共用了三万多米长的 16 毫米胶卷，使得影片最终剪辑版的时间达到四个半小时。这种直接性的历史调查采用了社会学调查研究的方式——对象的选择只能是随意的。

不过，这部影片并不是简单的一系列连续采访。影像档案，来自法国、德国或英国的新闻资料等都在其中占据了重要位置。这种做法并非新鲜事：新闻剪辑的方法早已有之，在 20 世纪 60 年代获得了变本加厉的爆发，尤其对于弗雷德里克·罗西夫和让·奥雷尔〔Jean Aurel，《14—18》(*14—18*)，1963；《法国之战》(*La Bataille de France*)，1964〕而言。

奥菲尔斯强调，他的作品中有很大一部分与摄影技术的发展有关："……今天，我们终于能够在一间屋子，或是一个封闭院落中真正把握生活的面貌，多年以来尚属首次。只不过我认为自这次技术创新起，我们已经在肤浅和短暂的现实主义上探索了太久……我所感兴趣的是重拾某些构建的规则（凭借小花招是什么都得不到的）……我们第一次拥有了某种可能性，能够在影像中探讨某些普遍性的问题……几乎是以随笔作家的方式。……我们让大量的会面

与访谈作为主导,不去试图扮演侦探的角色。我们既非法官,也非警察。在我们眼前的,是历史与政治在人类身上施加的痕迹……"[1]

## 6 一篇历史评论:《红在革命蔓延时》,克里斯·马克

在奥菲尔斯重述沦陷期的法国历史,并毫不掩盖自己的观点与采取的立场时,克里斯·马克以一部《红在革命蔓延时》重现了1967—1977年这一历史时期,那是属于一切乌托邦与一切偏移的时期。这部蒙太奇式的电影是一幅世界性的巨幅画作,把那些几乎撼动全世界的事件联结在一起。有一位评论家在电影上映后对这种将所有元素聚集在同一层次的方法进行了批评:"我原本认为影片的主题是革命,但1968年布拉格之春与同年5月巴黎学生的大型闹剧之间有什么共同之处呢?"[2] 但对于克里斯·马克而言,世上不存在无足轻重的历史。

构思始于1967年(《我们会再见》也是在同一年拍摄),一部标志性的影片《远离越南》出现了,这部集锦影片聚集了许多当时最著名的纪录片导演:阿伦·雷乃、让—吕克·戈达尔、阿涅斯·瓦尔达(她的贡献难以估量)、尤里斯·伊文思、克劳德·勒鲁什、威廉·克莱因(William Klein)和米切尔·雷(Michele Ray)。并非所有人做出的贡献都被记录在片中,但他们共同展现了一种坚定的

---

[1] *Cinéma 71*, n° 157.
[2] Michel Mohrt, *Le Figaro*, 7 mars 1977.

反对态度，反对这场由美国强加给越南的战争。克里斯·马克是这部影片的倡议者，[1] 他没有对这场集中了当时全世界革命运动的战争表达直接的反对态度，然而，它所带来的失败足以说明，这十年的所作所为不过是一场徒劳的狂欢。

徒劳吗？还有待观察。对游击战的镇压，对捷克斯洛伐克的占领，还有发生在智利的悲剧……它们长期以来一直被掩盖在欧洲中心主义的背面，几乎变成一场歇斯底里的闹剧；这一切使后1968年代充斥着失败——在所有被选定的地方。……然而，即使是在失败的实践中，行动已被付诸实施，话语已被说出，力量已经显现，以及那股宣告着"一切都将改变"的力量（就像立普大罢工时的口号）；与此同时，记忆已被改变或是消失，有时甚至是被记忆的承载者自身改变。[2]

## 7 自传与历史：《美的时刻》（L'Heure exquise），勒内·阿利奥（René Allio）

在有关民族、国家和战争的宏大历史边缘，属于日常、家庭与个人的历史同样在发展，这催生了另一种新类型——自传式纪录片，它改变了肖像和传记通常只为伟人、艺术家、作家和政治人物所专

---

[1] 尽管自愿退居幕后，克里斯·马克对全片的功劳仍然不可磨灭。对此，戈达尔、阿伦·雷乃与瓦尔达的证词都可说明。
[2] 摘自克里斯·马克为电影所写的同名序言。

有的观点。这些电影导演拍摄个人的记忆，这种题材通常是不可影像化的，然而，随着对过去的追忆（证人、档案、故地），它却能够重获新生——尽管有可能陷入主观性的陷阱，因为这一题材首先与主观性相关。正如米歇尔·福柯（Michel Foucault）所言，它们是"构成历史的、微不足道的粒子"，从重现过去的机器齿轮间划过。电影——这个有时充满了无意义图像的载体——选择了另一条迂回的路线，从而开启了新的道路，一条从未被彻底探索过的路线，与世纪末纪录片向内倾与私密叙事发展的趋势形成一致。

勒内·阿利奥于 1924 年出生于马赛，他曾将自己的故乡作为背景拍摄了许多作品〔《无耻的老妇人》（*La Vieille dame indigne*），1963；《重返马赛》（*Retour à Marseille*），1981；《经过》（*Transit*），1990〕。在 1981 年的《美的时刻》中，他将人物直接的证言（与父亲熟识的亲戚、意大利移民等）、历史档案、对熟悉事件的重现与现在的影像融合在一起，这些元素都始于他作为艺术家的想象。阿利奥重现了有关 20 年代的记忆：轻歌剧、街区里的电影院、始终能打动自己的流行剧目……尽管有时他会否认这一点〔演员夏尔·贝尔蒂尼（Charles Bertini）在著名的阿尔卡扎剧院演出时曾说过〕。他追寻自己家族的痕迹，思考城中街区、电车的坡道，网路纵横交错，充满台阶和迷宫……这一切构成了马赛这座山丘与大海交接的城市，那里居住着来自大地与海洋的人们。叙述者因此找回了记忆中的影像，还有自己的图像与电影灵感之源。

## 8 社会纪录片的另一种角度:《雇主之声》(*La Voix de son Maître*),尼古拉·菲利伯特、热拉尔·莫迪亚(Gérard Mordillat)

对直接电影的迷恋过去之后,是激烈的战斗电影;继战斗电影之后,纪录片一直在寻找新的发展途径。重温后1968年代的主流观点时,一种全新的影像语言出现了,它综合了直接电影的创新之处与摄影棚制作的经验。

尼古拉·菲利伯特与热拉尔·莫迪亚两位导演把视角转向雇主,在罢工与占领厂房运动中,他们的话语从未引起过注意。这便是《雇主之声》的经历,这部作品也触及了审核机构心照不宣的禁忌,最后,它延伸为时长三集的电视节目。影片的目的并不是为了展示来自资方阶级的反击,而是将注意力投向一个全新的领地,用直接的证言代替匆匆忙忙的采访。

> 1968年之后,政治家与工会活动积极分子仍然坚持用19世纪的眼光看待雇主阶层,而没有意识到对于他们来说,世界同样也在改变。雇主们早已放弃了"资权神授"的幻想,转变为新的"管理阶层",他们不再依靠出身或家族资产,而是凭借自己的能力维护自身的正当性,在高等院校中开创事业:巴黎综合理工学院、巴黎高商学院、法国国家行政学院……他们不再是企业的所有者,而是被雇佣者,尽管这种雇佣关系具有互利性与匿名性……

在影片拍摄之前，我们与参与人员见过一两次，向他们解释拍摄方法，提前熟悉要讨论的主题：等级制度、与工会的关系、争执、罢工、企业权力的合法性等。拍摄过后邀请他们观看样片，我们大部分时间都在一起讨论，并提出下一次会面的建议，继续深入探讨，修正他们的回答。……这个过程中有争论、简答与答非所问，在这方面他们受过很好的教育和培训，是职业素养中的一部分。企业家们以政治家为榜样，也开始懂得衡量影像的作用及其影响：有些人开始学习文辞，练习在镜头前发言，做出应有的姿态，适当的时候自导自演。我们希望扭转这一局面，将他们置于事先没有思想准备的境况里，让他们自始至终清晰地表达自己的看法，并且不提出反对意见。[1]

## 9　从摄影到电影：《圣克莱芒特》（*San Clemente*），雷蒙·德帕东（Raymond Depardon）

大部分摄影记者都曾有过拍纪录片的梦想。雷蒙·德帕东走得更远，他将两种手法结合在一起，让它们相互追赶、相互丰富：

我有两种工作方法。第一种是像直接电影一样，用自己的双手进行拍摄……这种影片拍摄手法接近于纪录片，让世

---

[1] "Entretien avec Nicolas Philibert", *CinémAction*, janvier 2004.

## 第七章 新大陆（1970—1985）

界自行发声。

但我还有其他方面的经验，也许更接近于摄影，我会将其称为"诗学"——如果这个词现在没有被贬损得如此厉害的话。或许我在其他影片中所做的更像是摄影师的工作，我以一种更为个人的方式构建影片，任由图像产生，然后采取一个固定的框架。这样的影片更具视觉性。[1]

雷蒙·德帕东属于直接电影导演之列，但他坚持自己的摄影事业（或许是性格使然），对于独自工作的爱好也为众人所知（一项"好差事"）。正如大部分纪录片导演一样（如克里斯·马克与让·鲁什），摆脱团队合作的束缚时，他感到前所未有的轻松。这种趋势自然得益于技术手段的不断完善，摄像机的重量始终在减轻。与菲利伯特和莫迪亚这两位注重设备精密性的导演不同，作为一个电影工作者，德帕东怀有一个秘密的梦想——尽管有时他抵触承认这一点——他的镜头并不是为了捕捉人物，而是为了更好地见证生活本身。

如同他的前辈们，雷蒙·德帕东始终坚持电影工作者必须同时做到"在外部"（作为见证者而非演员）和"在内部"（拍摄自己熟悉的世界）两点。因此，德帕东也曾积极地参与过许多发生在法国与非洲之外的重大事件（如扬·帕拉赫事件和约翰·列侬被刺案），这并非易事。在这种情况下，他身处陌生的领域。1982年，德帕东参与拍摄了一部由三部分组成的、关于印度的集体作品，当他意识

---

[1] "L'Homme aux 2 caméras", *La Revue du cinéma*, janvier 1986.

到自己在这部影片中的职责不过是担当一个"异域风光"的窥视者时，为时已晚。日后拍摄的成品《皮帕尔索德》（*Piparsod*，一个小村庄的名字，这里正是三位导演共同拍摄的地点）被德帕东视为失败之作。不过，从导演角度发出的评判并非意味着影片本身的失败，它只是一部平庸之作而已。

对于德帕东而言，印度是全然陌生的，这位导演喜欢探究自己熟悉的领域，正如吕斯波利在圣阿尔班拍摄《凝视疯狂》（*Regard sur la folie*）时一样。为了拍摄意大利里雅斯特地区的精神病人，他曾与一位著名的精神病学家弗兰科·巴萨戈利亚（Franco Basaglia）共同合作了三年，这位专家以反对传统的精神病学而闻名。德帕东对圣克莱芒特的疗养院十分熟悉，它位于威尼斯附近的一个小岛上。在 1981 年，他耗费九天时间，全程跟拍了疗养院的日常生活。拍摄团队人数被缩减到最少：德帕东负责摄影，原摄影师负责音响。影片全程共一小时三十分钟，这是全部的拍摄时间，电影没有提出问题，只是努力做到自我隐匿。有一次，在拍摄期间，专家们请导演离开，因为要讨论的内容十分棘手。德帕东把这个请求拍了下来，然后离开了。当然，自吕斯波利的时代起，技术获得了很大进步，摄影器材的轻型化意味着纪录片的个人化，这一点完美地符合德帕东的要求。

与直接的社会学和历史学调查不同，图像在这里表达了主旨。当医生或病人亲属发话时，图像便退居为背景，这个"寻常"的过渡又把优先权交给了言语——它始终是直拍过程中的主导者。病人们的话语是支离破碎、缺乏统一的，或遵循一种常人无法把握的结构。

主题的冗长与话语的松散达成一致。相反，图像表明了他们的行为，揭示了这些病人在骇人目光、古怪动作与不可理解的行为模式掩藏下的全部痛苦。如果没有声音和言语，图像只能成为一场黑暗的演出。在这里，圣克莱芒特不只是一个地理意义上的小岛，而是人类境遇中的一座孤岛。

## 10 电视与系列纪录片：丹尼尔·卡林（Daniel Karlin）、若泽·玛利亚·贝尔泽沙（Jose Maria Berzosa）、罗贝尔·博贝（Robert Bober）

电视节目传达的信息通常会受到严密的审视，但纪录片的限制则宽松得多，只要不涉及"敏感问题"。如丹尼尔·卡林于1974年应电视台之邀拍摄的《生活在卡尔·马克思城》（*Vivre à Karl-Marx-Stadt*）就在民主德国遭到封禁，罪名是反共产主义立场。日后这部影片在法国也同样被禁，理由则是涉嫌颂扬共产主义。

丹尼尔·卡林的职业生涯很有代表性，代表了一批电视人由拍摄系列影片〔如科纳普和布兰吉耶合作的《未来》（*Futurs*）、1971年的《机器人、机器与人》（*Des robots, des machines et des hommes*）、帕斯卡尔·布勒科诺（Pascale Breugnot）执导的系列电视片《清单》（*Inventaires*）〕转向拍摄更为大胆的、由多集组成的电视作品这一转变，如《与旱金莲一起的一年》（*Une année avec Capucine*，幼儿园中的一课，1973）、《弗雷德里克，一次新生》（*Frédéric, une nouvelle naissance*，讲述自闭症儿童题材，1979—1981）、《那么多失去的话语》

...247

(*Tant de paroles perdues*，一个时长六小时三十分钟的节目，主题是心理治疗，后成为他的知名作品，1983）等。在拍摄了一个关于布鲁诺·贝特尔海姆的系列节目〔《布鲁诺·贝特尔海姆的肖像》(*Portrait de Bruno Bettelheim*)，1974〕后，丹尼尔·卡林把重点转向对轻罪囚犯〔《自由人》(*Des hommes libres*)，1973〕、移民劳工〔《苦难生活》(*La Mal vie*)，1978〕和退休工人群体〔《未老先衰者二三事》(*Quelques histoires d'hommes jeunes rendus vieux trop tôt*)，1981〕的关注。电视节目的形式与规则加入到电影中，二者变得难以区分，而在"大众文化"的潮流中，电影作品又是如此容易被遗忘。

我们还要在此提及若泽·玛利亚·贝尔泽沙这位西班牙籍导演的作品，提及他的极端自由主义倾向、桀骜不驯的态度、对西语地区和巴洛克风格的热爱。他拍摄了一百多部影片，风格在诗歌、幽默讽刺与政治题材间游移。这位导演也以文化领域中特立独行的做法而闻名〔如《红色，格列柯，红色》(*Rouge, Greco, rouge*)，1973；《苏巴朗，僧侣生活与静物之爱》(*Zurbaran, la vie des moines et l'amour des choses*)，1974〕。除了著名的西班牙三部曲（由三部融合了纪录片与故事片风格的作品组成，见附录），他也拍摄过有关智利领导人的传记题材作品〔《智利印象》(*Chili impressions*)，1977〕。在片中，皮诺切特夫人曾有一句令人难忘的台词："他或许是有点独裁吧。"

罗贝尔·博贝也是 20 世纪 70 年代身兼电视节目制作人与导演的代表性人物之一。这位犹太裔导演热衷于探究自己族裔的根源，如《波兰难民：来自德国的逃亡者》(*Réfugié provenant d'Allemagne, apatride*

d'origine polonaise，1975—1976）。他以同样的尊重态度拍摄了茨冈人的历程。由于影片的主题，也由于影片的合作者是他的挚友乔治·佩雷克（Georges Perec），博贝拍摄了他最著名的影片《埃利斯岛传说》（Récits d'Ellis Island，1980）。埃利斯岛是一个距离自由女神像几百米远的小岛，在1892—1924年间，它一共接待了160多万来自欧洲的移民过境，无论是允许入境者还是被驱逐者。如今在这片14公顷的土地上只有供游客参观的遗迹残留。这部影片是一部关于记忆的作品，是对于遗迹的找寻；博贝十分擅长这种对过去的探索，并从中找到与现在有关的奥秘。他也拍摄过出色的艺术类纪录片〔《汉斯·哈同》（Hartung），1974〕和作家传记片〔《沙勒姆·亚拉克姆》（Shalom Aleikhem，意第绪语作家），1967〕，并与文学界行家皮埃尔·杜马耶（Pierre Dumayet）进行长期合作。

## 11 世界性思考：《日月无光》（Sans soleil），克里斯·马克

《日月无光》（1982）是一部世界性的电影，却不是旅游类影片；它是一部展现几内亚比绍独立运动中黑暗历史的电影，却不是历史类影片；它也是一部未来探险电影，片中人能够触及绝对的记忆，但同样，它也不是科幻类影片。

在同年出版的、与日本有关的著作《背井离乡》（Le Dépays）中，克里斯·马克修正了以前的说法〔《使馆游梦》（L'Ambassade）〕，他写道："仅此一次，你会承认，有一天自己将写下这样的话：过去就像异乡。这不是一个距离问题，而是穿越一种界线。"对他而言，时

间和空间是紧密相连在一起的。从几内亚比绍到日本，穿越这些"存在的两极"，同样也是在时间中巡游。影片的题词引自拉辛剧作，进一步说明了这种时空之间的联系："国家间距离的遥远，在某种程度上弥补了时间上的临近。"

唯有记忆能让我们重新找回世界的统一性。不久后，克里斯·马克解释了他是如何从一位女性的面容中（她的名字是玛德莱娜，很容易令人联想到普鲁斯特笔下的"小玛德莱娜"）得到灵感，如同阿里阿德涅的线团一般，帮助他在纷繁的时空中理出头绪。这种灵感也同样影响了1962年拍摄的《堤》(*La Jetée*)。"希区柯克的《迷魂记》是一个男人无法承受记忆重担的故事：已行之事尘埃落定，任何人都无法改变，而他希望改变。他希望透过表面形象使已死之人重获生命，他仅仅是希望战胜时间。这或许是一种疯癫，但正是疯癫在向我们发话。之前没有任何一部电影能够展现这样的情景：一旦记忆的机理失控，那么，除了回忆过去，它还能够重建生命，最终战胜死亡。"

# 人名一览及影片目录（1970—1985）

**勒内·阿利奥（René Allio，1924—1995）**

画家、戏剧布景师，后转为电影导演，对历史档案的重建（《卡米撒派》，又译《法国加尔文教徒》，1972）、18—19世纪的法国乡村生活，以及有关故乡马赛的题材尤为感兴趣。

作品有《美的时刻》（1981）、《阿维尼翁四十年》（1947—1987）、《让·维拉尔，四十年后》（1987）、《马赛，无耻的老城》（1994）。

**若泽—玛利亚·贝尔泽沙（Jose-Maria Berzoza，1928—2018）**

电视片导演。生于西班牙阿尔瓦塞特，起初学习法律，成为实习律师，由于反抗弗朗哥政权被判监禁数日，决定离开西班牙。后来他来到法国，在法国高级电影研究学院注册学习。1958年，他进入电视台实习，于1967年成为导演。

作品有"西班牙三部曲"：《如何摆脱熙德的残余》《爱情与仁慈（唐璜）》《智者死，愚者生（堂吉诃德）》（1974）；"智利印象"系列：《圣地亚哥消防员》《直到右方尽头之行》《为了大众的幸福》《总统先生》（1977）；其他作品有《海地：在神与总统之间》《宾客权利法》《米尔布鲁克的孩子们》（1982），以及《论神圣》（四集纪录片，1984年由INA制作）。

**罗贝尔·博贝（Robert Bober，1931— ）**

生于柏林，波兰裔，后于1933年与全家一同迁至巴黎。作家、电影

导演，拍摄有一百多部纪录片作品。

作品有《沙勒姆·亚拉克姆》（1967）、《之后的一代》（1970）、*MIMIKA.L*（1974）、《波兰难民：来自德国的逃亡者》（1975—1976）、《埃利斯岛传说》（与乔治·佩雷克合作，1978—1980）、《重返维林街》（佩雷克居住的街道，1992）、《陀思妥耶夫斯基通信》（与皮埃尔·杜马耶合作，2003）。

## 雷蒙·德帕东（Raymond Depardon）

见附录。

## 让·厄斯塔什（Jean Eustache，1938—1981）

极具个人风格的作者，后转入虚构类题材创作，旨在展示内心的隐秘感受，他的创作与纪录片电影紧密相连。

作品有《佩萨克的花冠少女》（1968）、《猪肉》（与让—米歇尔·巴若尔合作，1971）、《佩萨克的花冠少女 2》（1979）。

## 丹尼尔·卡林（Daniel Karlin，1941—　）

电视片导演、社会问题专家。他处理问题时不被表面现象所迷惑，拒绝粗制滥造。他拍摄了多部长篇纪录片，这种情况在电视节目中是不同寻常的。受电视节目启发，卡林还出版了多部著作。1982—1986 年间是法国视听传播高等委员会成员。

作品有《机器人、机器与人》（1971）、*En Dro Der Faouët*（布列塔尼，1972）、《与旱金莲一起的一年》（1973）、《布鲁诺·贝特尔海姆的肖像》（1974）、《超越所有猜想之国的心理健康调查，或最疯狂的理

由》(1977)、《苦难生活》(1978)、《弗雷德里克,一次新生》(1979—1981)、《未老先衰者二三事》(1981)、《那么多失去的话语》(1983)、《爱在法国》(1989)、《正义在法国,与弗龙法官的孩子们》(1990—1993)、《阿尔芒蒂埃医院纪事》(1993)、《愤怒的理由》(1997)、《四个有关女人的故事》(1999)。

### 扬·勒·马松(Yann Le Masson,1930—2012)

　　他生于布雷斯特,曾于法国高级电影研究学院就读,为多部长片担任过主摄影师。后来,他开始拍摄战斗题材影片,如《我八岁》(讲述突尼斯的阿尔及利亚难民儿童问题,1961)和《苦涩的糖》(揭露大选中的舞弊手段,1963),两部影片均遭封禁。他最为著名的影片《鹿岛天堂》(与贝尼·德瓦尔合作,克里斯·马克撰文,1973—1975)讲述了日本的工业区革命,是直接电影用于社会分析的最典型范例之一。自1976年起,他开始着手拍摄集体影片,选取普罗旺斯艾克斯地区的女性争取堕胎和避孕权利这一题材,如《当我长大》《看,她有睁大的双眼》等。

### 玛索琳娜·罗尔丹(Marceline Loridan,1928—2018)

　　她是《夏日纪事》的主创之一,1967年与尤里斯·伊文思展开合作。她于2003年受自身真实经历启发拍摄了故事片《白桦林》。

　　作品有《阿尔及利亚零纪年》(1962);与尤里斯·伊文思合作的影片有《十七度纬线》(1967)、《人民与枪》(1968—1969)、《愚公移山》(1971—1975)、《新疆和维吾尔族》(1977)、《风的故事》(1988)等。

### 路易·马勒（Louis Malle，1932—1995）

他是新浪潮时期最具代表性的导演之一（《情人们》，1958），电影生涯始于一部与库斯托合作的经典纪录片。此后，他的风格始终在纪录片电影与虚构类电影之间转换。他在法国、印度与美国都进行过拍摄，是少数能够在新闻直播报道条件下拍摄故事片的导演之一。他的作品中有一部分是外景拍摄，另一部分则是与戏剧演员合作（如以《万尼亚舅舅》和柴可夫斯基歌剧为蓝本的改编作品）。

作品有《印度魅影》（1969年拍摄，1977年上映）、《人性的，太人性的》《共和广场》（1974）、《上帝的国度》（美国，1985）、《追逐幸福》（美国，1986）。

注：四十年后，泽维尔·加扬于2004年以相同的热情翻拍了《共和广场》。

### 克里斯·马克（Chris Marker）

见附录。

### 让·鲁什（Jean Rouch）

见附录。

### 勒内·沃捷（René Vautier，1928—2015）

杰出的战斗题材导演，密切关注阿尔及利亚战争，后因拒绝妥协被双方同时封禁，领导阿尔及利亚视听传播中心直到1965年。他也是布列塔尼电影联合协会（UPCB）的合作创始人之一。

作品有《燃烧的阿尔及利亚》（与阿尔及利亚民族解放阵线合作，

1958)、《马赫迪耶的金指环》(突尼斯，1960)、《丧钟》(1964)、《三兄弟》《死于幻象》(1966)、《荆豆》(1970)、《瓦雷里，当你开口……》(与妮可·勒·加雷克合作，1976)、《当妇女们愤怒》(1978)、《黑色浪潮，红色愤怒》(1978)、《太平洋任务》(1989)、《兄弟一词，与同志一词》(1995)。

## 第八章　寻找作者的真实：坐标（1985年及以后）

> 现在，全新的手段已经出现，对于一部探究人的内心与孤独的影片，或是一部旨在与自我进行争论的影片而言——如画家与作家的作品——新技术提供了一条通往另一个空间的途径，即实验型电影的空间。"摄影机钢笔论"[1]的提出仍然是一个隐喻：即使是最小的电影设备也需要实验室、放映厅和大量资金的支持……如今，一位年轻导演只需要一个创意和一台最小的设备就能够证明自我，而不必向制作人、电视台或审查委员会献殷勤。
>
> ——克里斯·马克，《世界报》，1997年2月20日

### 1　为了进入现代的历史

历史学家总是不赞同研究与当下过于接近，或是未经时间沉淀的作品。只要看一眼20世纪初的高中生推荐文学史读物——再大胆一些的话，早于1900年也行——便能明白我们的价值评判有了多大的改变。我们遗忘了卡图勒·孟代、阿尔贝·萨曼、弗朗索瓦·戈

---

[1] 该词由法国导演亚历山大·阿斯楚克于1948年提出。他认为电影已是一项具有特殊语言的自主艺术，并倡导依此观念而来的电影艺术创作。电影艺术家不仅是导演，同时也要自撰剧本，从而掌控整部电影的创作过程。这个观念为法国新浪潮电影奠定了理论基础。——译者注

贝……甚至诺贝尔文学奖获奖者苏利·普吕多姆，把他们的位置让给了斯蒂凡·马拉美或阿尔蒂尔·兰波。

直到1985年，我们的价值观仍然不断地受到新发现与对旧事物进行重新评估（历史档案中有时会隐藏着令人惊讶的真相）的冲击，或许我们可以通过时代的大事件与技术创新的角度，沿袭法国纪录片的发展路线，探究它是如何在虚构剧情类影片的边缘慢慢构建自我的。1985年后，由于电影作品的大量泛滥——尤其要感谢电视在其中的作用——实践变得更加具有风险。政治事件（政权交替及其波折）、社会热点（如1995年大罢工）、法律条款（如1986年法）和技术革新都施加了影响，有时结果并非如我们所期待。纪录片从此有了自己的电影节、杂志和学院，人们在大学甚至高中课堂里对它们进行研究，这一题材获得了直到20世纪60年代才为人所承认的前所未有的尊重。

## 2 第三次技术革命

20世纪90年代，自数字摄影机问世起，它便赢得了许多职业纪录片人士的支持（除去一部分"抵制者"，直到21世纪初，这部分人还以对35毫米摄影机的坚持而闻名）。我们无法想象，三十年前的人们在后1968年代的震荡中目睹了怎样的起伏；由于时间的作用，加之倦怠和幻灭情绪，许多电影爱好者开始拍摄家庭聚会和度假小电影——这个传统由来已久。然而，很多人仍然抱有激情，希

## 第八章 寻找作者的真实：坐标（1985年及以后）

望能证明自己。新工具的出现意外地保证了这一点。[1]这些被称为迷你DV（数码影像的简称）的摄影机体积很小，使用方便，易于藏匿，有时可以用来偷拍；相同情况下，使用电视用标准摄影机（"BETA"）和电影用轻型16毫米或36毫米摄影机会不可避免地引起别人的注意，同时必然要求一组以上的团队，哪怕在人数最少的情况下也是如此。而在新技术的帮助下，只需一位手持DV的摄影师带着录好的片子回到自己的据点，最好再加上一个设备齐全的工作室的帮助，最后搭配字幕，这样便能保证单独一个人拍摄一部影片。德法公共电台ARTE就曾策划过一个名为"旅游，旅游"的系列节目，委托一位导演带着数码摄影机到许多遥远的目的地进行拍摄〔如2000年威廉·卡雷尔（William Karel）的《好莱坞》（*Hollywood*）和让—皮埃尔·利默森（Jean-Pierre Limosin）的《东京》（*Tokyo*）〕。在电影制作人看来，比起导演在拍摄中获得的自由，造价的减少明显更令人印象深刻。

不过，尽管水准尚可，这类摄影机拍出来的镜头质量仍然无法满足最严格的电影工作者的要求；虽然对于任何格式文件都可以拿来使用的纪录片而言，许多时候只要图像画质保持中等水平就足够了。[2]纪录片导演的要求通常取决于导演自身的风格，其中大多数都

---

[1] 这类摄影机的广泛传播加上业余电影爱好者的帮助，即使不能保证始终使纪录片的面貌得到更新，至少也大大丰富了纪录片的来源。2003年9月21日的铁路乘客滞留事件中，由于法国铁路方的技术失误，导致一列从巴黎到默伦的省际列车上的乘客在反方向下车，又换乘错误。事情发生期间，现场有一部摄影机拍下了乘客通过的镜头。这一记录手段尽管并不专业，却引发了一部富于戏剧色彩的纪录片的诞生。

[2] 35毫米摄影机的忠实簇拥者弗朗索瓦·莱兴巴赫就曾指责让·鲁什拍出的影片"没有图像可言"。

是根据自己使用的技术手段而调整适应的。

迷你DV也有局限性，当条件允许时，许多导演会同时把各种器材混合在一起使用。这就是阿涅斯·瓦尔达拍摄《拾穗者》（*Les Glaneurs et La Glaneuse*）时的情况。克里斯托弗·奥森伯格（Christophe Otzenberger）在拍摄有关普瓦西市医院急诊室题材的《紧急情况》（*En cas d'urgence*, 1999）时也同时使用了两种系统：

> 我用小型摄影机在狭窄而拥挤的走廊里拍摄急诊室里面的情况，我可以退后一米远，把它放在角落里，避免背光；同时，在院方的支持下用大型摄影机系统地进行拍摄。我很喜欢肩扛式摄影机，它的图像质量是无可比拟的。我也曾想过给自己买一台DV，不过看到样片后就放弃了。[1]

更专业的电影工作者——如阿兰·卡瓦利埃（Alain Cavalier）——则更愿意使用Hi8，它的规格介于家用录像系统（VHS）和专业型Betacam格式数字磁带录像机之间，在可行的技术手段之间达到了一个较为理想的平衡（如传统格式35毫米摄影机），在使用轻便性和个别图像要求的清晰度间做到了兼顾。无论如何，在拍摄方式这一问题上，20世纪末的纪录片导演面临着数量众多的选择。[2] 这一点并不能确保他们表现出杰出的才华，却增加了自由度。

---

[1] Béatrice de Modenard, "Lilliput caméra", *Libération*, 26 novembre 1999.

[2] 对于这一点，不同的专业导演有着不同的反应。"Filmer seul", in *Cinéma documentaire - Manières de faire, formes de pensée*. ADDOC. 2002.

此外，在法国，国家颁布的资助系统法令[1]保证了物质上的各种可能性，使纪录片导演从原有的束缚中挣脱出来，远离虚构类故事片的浮夸。

凭借这一鼓励制作电视纪录片节目的法令与COSIP（影视产业支持基金）的资助，如今，即使体制外的电影导演也能够通过选择不同的资助方式，将影片计划投至多家机构和委员会，应对方邀请或是选择有合作项目的电视台机构传播自己的作品，从而实现自己的规划。

### 3 寻回记忆：言语探索时间

社会学家维克托·佐托夫斯基（Victor Zoltowski）结合大量严谨的研究证明，加之19世纪末与20世纪初的部分历史与地理专业著作，发现了这样一个结论：历史倒退的同时也在前进，反之亦然。[2]他并未对这种现象做出解释，但指出了它似乎遵循某种循环规律；根据数学规律的可控周期，过去与现在可以相提并论，不相上下。

没有量化研究能够确认在纪录片领域也存在同样的现象，然而，如果对纪录片标题进行一次认真的清点（尽管没有一次能做到毫无遗漏），我们就会留意到，20世纪70年代末出现过一次显著的转变。60年代到70年代之间的影片主题坚定地转向了"现时"，直播技术

---

[1] 见法国1986年2月6日国家加强对视听传播工业财政资助的第86—175号法令，后又于第88—2b8号法令中得到修订，日期分为从1988年2月29日至1992年12月9日不等。

[2] Victor Zoltowski, *Les Cycles de la création intellectuelle et artistique*, Paris, PUF, 1955.

也鼓励采集直接的证言。历史类影片建立在档案与旧日数据的基础上，担任解说的唯一人选是历史学家，或者至少也是相关的专家。马塞尔·奥菲尔斯与安德烈·阿里斯合作拍摄的电影就是如此（见第七章），他们在拍摄关于过去题材的影片时加入了见证者的参与。因此，"见证者"（指当时事件的"在场者"，有其主观性和个人动机）真正进入了纪录片领域，历史类影片则更多地为记忆留出了空间。当然，与历史真相相比，这种见证者的存在容易引发合理的质疑。

在摆脱教条主义束缚的时期，历史科学赋予了有关过去的物质材料十分重要的地位，它们如音乐伴奏一般伴随着历史，重新作为背景材料成为历史的一部分。年鉴学派[1]便主张这一点（当时还是无声电影年代），但是，三十多年以来累积的影像经验并未受到重视，或是仅仅被用来强调卢米埃尔公司——甚至安德烈·绍瓦热——执导的镜头缺乏信息量这一事实。考虑到时代上的接近性（这里指20世纪60年代，因为30年代后的摄影棚录音常被视为过于"僵化"），有声电影中的言语能否改变这一缺失？菲利普·茹达尔（Phillip Joutard）在评论《卡米撒派》（*Camisards*）时指出，为了寻回关于卡米撒起义的记忆，即使时隔三个世纪之久，言语传统仍然有其重要性：

> 如果我能成功建立一种未经中断的口头表达传统，这种传统比颂歌型文学更为古老，那么，我就能够为塞文乡村地

---

[1] 年鉴学派是一个史学流派，得名自法国学术刊物《经济社会史年鉴》，这份刊物 1994 年改名为《历史与社会科学年鉴》，以采取社会科学的历史观著称，1929 年由当时任教于斯特拉斯堡大学的马克·布洛赫与费夫尔创始。——译者注

## 第八章 寻找作者的真实：坐标（1985年及以后）

区的那些卡米撒派教徒带来有利的证据：难道我们要把连自己都感到惭愧的祖先记忆传给后代吗？这样，我也拥有了一种在书面记述形式之外的掌握历史的方法。[1]

如果一部电影有了这样的规划，那么，它就如某些人所指责的一样，变成了一部回忆录影片，态度谨慎、小心翼翼，里面全是历史档案。然而对于菲利普·茹达尔所追寻的这个故乡传奇（茹达尔来自卡米撒地区）而言，即使有可能是错误的，它仍然为这个时代带来了一线灵感之光——正如让·卡瓦利埃（Jean Cavalier）归纳性地写下的见闻录一样——是一份回忆录，[2] 而不是一段单独的记忆。

历史学家亨利·罗素（Henri Rousso，20世纪史学专家，研究方向是维希政府执政期历史）在回答纪录片导演提问时，[3] 也指明了这种存在于历史与记忆间的关系：

> 我们为什么要谈"记忆"一词？因为它是一种情感，其中涉及所有的考量，因此情况有些复杂。……有关国家的记忆，人们称为"历史"，但它现在已经丧失了分量。今天，每一个想要证明自身合法性的团体（无论宗教、民族还是文化）都需要从过去寻找根源——包括从各种零星片段组成的过去

---

[1] Philippe Joutard, *La Légende des Camisards, une sensibilité au passé*. Paris, Gallimard, 1977.
[2] Jean Cavalier, *Mémoire sur la guerre des Camisards*, Paris, Payot, 1973.
[3] *Filmer le passé dans le cinéma documentaire – Les traces de la mémoire*, ADDOC, Paris, L'Harmattan, 2003.

中去寻找，这是一个必要的过程。至于历史本身和历史学家，我们向他们寻求帮助，为了填补"记忆的空洞"。

关于过去题材的电影试验处于这二者的中间地带，在这里，历史学家与见证者的道路相交，这些见证者有些是自发的，重新体验过去的某个时刻，并或多或少进行美化或褪色；有些则是所谓的重要人物，他们首先会关心自己在历史书中留下的形象。但是对于纪录片而言，真正的见证者是那些会说"我记得……"而不是"从前，有一次……"的人（这里又需要援引亨利·罗素对此所做的区分了）。在他的第一部历史类电影《百年和平》（La paix pour cent ans）中，马塞尔·奥菲尔斯拍摄了与著名的《慕尼黑协定》有关的政治家，从中可以看到他的演变。

在2001年的《政变之夜——里斯本，1974年4月》（Lisbonne, avril 74）中，导演吉内特·拉维涅（Ginette Lavigne）把影片的发言权交给了一位见证者，他既是影片主演又是历史事件的亲历人。这就是著名的葡萄牙"康乃馨革命"政变的组织者萨雷瓦上校（Otelo Saraiva de Carvalho），他在片中扮演自己，讲述了那个传奇之夜发生的一切。叙事、人物肖像、历史与传奇融合在一起，共同追忆有关那场发生在20世纪70年代欧洲的历史事件的方方面面。

## 4 过去的踪迹：《被摧毁的时光》（*Le Temps détruit*），皮埃尔·伯肖特（Pierre Beuchot）

为了唤起记忆——而非为了撰写历史著作——所拍摄的影片，首先有妮可·维特莱的一系列影像档案，其次是马塞尔·奥菲尔斯的幸存者回忆录。于是，纪录片电影开始对这些素材产生兴趣：地点、信件、摄影、明信片、个人日记、艺术作品、建筑成分……诗人拉马丁曾自问，这些"无生命"的物品，它们是否也拥有灵魂？

皮埃尔·伯肖特抓住了其中多个角度，运用多种叙事方法清点有关这一时代的踪迹；导演首先从距离自己最近的物证开始，这便是父亲的书信（《被摧毁的时光》，1995）。

在"怪战"[1]期间（它对于全世界而言并不怪诞可笑），有三位前线士兵给自己的妻子写信：上尉莫里斯·若贝尔——著名作曲家、保罗·尼赞——作家、罗杰·伯肖特——普通工人，导演的父亲。三个人都面临同样的命运：在停战前夕死于战争。尼赞透彻且富于讽刺色彩的语调，与伯肖特朴实的话语、若贝尔的爱国情绪形成了鲜明的对比。三人的书信共同反映出一种与胜利公报和其他时事电影截然不同的现实。片名"被摧毁的时光"来自尼赞之口，与普鲁斯特的表述"逝去的时光"作为对照，这一点十分恰当。它反映了发生在这场不可理喻的战争期间的时代气氛，也恰如其分地衬托出

---

[1] 又称为假战、静坐战，指1939年9月至1940年4月间英、法两国虽然因为德国入侵波兰而宣战，但实际上双方只有极其轻微的军事冲突。——译者注

当权者的谎言，以及在一切战争后方都会产生的冷漠情绪。它的电影语言酷似1914年第一次世界大战的重现，不禁令人们发出疑问，这部影片讲述的究竟是哪一场战争。

## 5 电影回忆录：《浩劫！》，克劳德·朗兹曼

继1972年的《为什么以色列？》（*Pourquoi Israël ?*）后，著名小说家与杂志《摩登时代》主编克劳德·朗兹曼于1985年以《浩劫！》一片吸引了世界关注。这部影片长达9小时30分钟，是一部名副其实的不朽著作（人们常用"不朽"[1]一词来形容它），再现了"二战"时期犹太人所遭遇的规模前所未见的种族屠杀。影片出现的几年前，社会上充斥着一种源自学界的否定主义态度，这些人强烈质疑导致百万犹太人丧生的纳粹毒气室的存在是否属实，因此，媒体对这部影片反响强烈。《浩劫！》一片历时十几年调查，才使它的成品达到纪念碑式的高度。朗兹曼拒绝了一切仅仅展现最终结果式的影像与照片资料（或许他也曾从中进行过参考），只采取幸存者、见证者与迫害者本人的证词；不过，在图像语言方面，朗兹曼同样也采取了一些更为细腻的表现方式，比起纯理性手法更能激发极大的情感共鸣：他拍摄了事件发生地的现状，那些地点如今有的仍保留着历史遗迹（如焚尸炉），有的已经被大自然冲刷干净。朗兹曼在谈到自己

---

[1] 法文原词为 Monumentaire，指一切具有永恒艺术价值的作品。（译者注）这一词曾在让—皮埃尔·贝尔坦—马吉、贝亚特丽斯·弗勒里—维拉特合著的《图像的规则》中出现。另外，2001年出版的《历史及其表现》一书的序言中也曾提及。

## 第八章　寻找作者的真实：坐标（1985年及以后）

拒绝使用历史档案（这些档案震撼人心，经常被用于表现事件的强烈冲击力，如阿伦·雷乃的《夜与雾》）的做法时曾指出，我们不能展现无法被表现之物，历史资料能表现的恐惧，与真实发生的极端恐惧相比不过万分之一；真正的毒气室，摄影机无法表现。[1]然而，正是这种"细节"[2]构成了否定主义者们论据的基础，他们将集中营的存在淡化为普通的、"令人遗憾的"战争产物，却对毒气室的存在进行质疑，这些人只需坚持一点，即影像证据的极端缺乏，对于知之甚少的民众而言，这一点便能削弱相关历史档案整体的说服力。

通过采访为数稀少的幸存者、波兰证人与德国方面相关负责人，展现事件发生的地点，在那些如今已改头换面的火车站，重现曾经的火车满载着遇难者开往受刑之地的场面与今日的平静，朗兹曼使观众进入一种沉浸于回忆中的幻觉。在采访见证者的过程中，他不断诱使谈话方（除了幸存者）卸下防备。对于纳粹加害者，他步步紧逼，态度由于对方的身份而变得更加强烈，普通访谈中的职业道德不适用这一场合。人们毫不掩盖对朗兹曼出色的组织能力的赞赏。只有一点令人遗憾：由于使用了特殊的列车，铁路管理部门向那些执行了"最终解决方案"[3]的负责人索要费用，而影片中的交通实际

---

[1] 为此，朗兹曼曾强烈地指责史蒂文·斯皮尔伯格（Steven Spielberg）的影片《辛德勒的名单》（*La Liste de Schindler*），后者试图在影片中重建毒气室，却用虚构手法淡化了它们的影像观感。这部作品的初衷或许是善意的，实际却脱离了那场真正的反人类惨剧，只是将它转化成一种寻常的恐惧。

[2] "民族阵线"政党领导人让—马里·勒庞便曾因为把纳粹德国对犹太人进行种族灭绝称为"细节"问题而引发了抗议。

[3] 语出希特勒，指种族屠杀，希特勒把它称作"犹太人问题的最终解决方案"。——译者注

上是由一家旅行社组织的,为此甚至还占用了一些军人的休假时间。片中的谈话手段令人几乎没有逃避的空间,此外,除去谈话技巧,不可抗拒的历史现实通过影片的剪辑重新找回了自己的权利:分析与思考正是从这些对比与连贯镜头中诞生的,这一点在影片的第二部分体现得尤为明显。《浩劫!》一片始终是电影史上的权威,如果没有直拍技术,这将是不可想象的。

这部电影对于幸存者证言的采集并不是极限,在2001年的《浩劫之后其二:索比堡16小时,1943年10月14日》(*Sobibor,14 octobre 1943,16 heures*)中,主演耶华达·雷纳(Yehuda Lerner)的近景特写在故地重游后出现,他讲述了集中营的犹太战俘集中反抗事件,证明了当时的犹太人并未束手待毙。影片的叙事十分骇人,带来了真实的悬念体验,同时又没有为了制造效果而寻求虚构手段。

## 6 集中营记忆

朗兹曼曾经说过,我们不能展现无法被表现之物。然而,表现记忆的途径多种多样,记忆的载体也可以无限改变。导演阿诺·德帕利埃(Arnaud Des Pallière)从20世纪50年代与先锋派时期的纪录片诗学脉络中得到灵感,拍摄了《德朗西的未来》(*Drancy Avenir*,1996),成功地将最杰出的文学题材与幸存者的证言结合在一起。

片头引入了莎士比亚《威尼斯商人》中的一幕,夏洛克提醒一位借款人想起自己的所作所为:当他不再有求于夏洛克时,便使用言语侮辱他。然后是三段叙事:首先是"最终解决方案"最后一位幸

## 第八章 寻找作者的真实：坐标（1985年及以后）

存者的话，为自己无法留下见证那个恐怖年代的证词而痛悔。然后是一位年轻的历史学家，她探访了德朗西地区的集中营旧址，发现曾经的遗迹已被改名，称为猎舍之城，它曾见证过那么多恐惧，但如今已经成了一个没有回忆的地方，宛如普通的日常生活之地。最后一段是约瑟夫·康拉德小说《黑暗之心》中的选段，讲述一条荒蛮之地的河流溯流而上，直到野蛮与文明成为一体、无法区分的地方。除了莎士比亚与康拉德，片中还引述了罗伯特·安泰尔姆、普里莫·莱维、瓦尔特·本雅明和乔治·佩雷克等作家的文本，它们共同构成了影片的首要素材。

集中营与流放题材引发了数量众多的纪录片创作，目的则是为了保留时代记忆。法国南部的集中营在更晚的时期被发现，作为当时的中转站，它集中了反抗弗朗哥政权的西班牙人，对法西斯持反对态度、纳粹势力上台后被当局驱逐出境的德国人，和等待被转移到德朗西集中营的犹太人，这个充满记忆的地方长期以来却停留在记忆之外。

那时，法国维希政府沦为纳粹势力的帮凶。我们想要唤起对那个黑暗时代的记忆，但掌握的资料是如此之少。德国集中营随着盟军的步步前进被解放的情景一次次在各种影像、摄影和报告文件中出现，事件发生地也仍保留着原状；而关于法国集中营，却没有任何相似的资料留存，除了稀少的事件亲历者，没有人愿意对它进行回忆，人们总是小心翼翼地拒绝倾听。除去日益减少的证词，我们还能找到一些相关的照片，有时是红十字会医护人员的秘密日记，以及当地居民犹豫不决、欲言又止的话语作为证明。至于那些集中

营本身，如今只留下一些稀少的遗迹，只有幸存者能重新赋予它生命。面对这些微薄的证据，许多导演都拍摄了影片，努力唤醒那个不能见光的时代。贝尔纳·曼吉昂特（Bernard Mangiante）的《沉默的集中营》(*Les camps du silence*, 1992) 就拍摄了这些地方的现状，如今，它已经变得无言而冷漠。只有当幸存者到此重温记忆时才能给予它短暂的生命。琳达·费雷尔—罗卡（Linda Ferrer-Roca）的《集中营影像，阿里埃日省的维尔内》(*Le Vernet d'Ariège*, 1997) 拍摄了另一处遗迹，1993 年 5 月，一份相机底片在当地的一个谷仓里被发现，并交给了导演。里面有两千多张面部肖像照（来自集中营的审判记录），与犯人的日常活动照片混合在一起。一位来自瑞士儿童救济会的护士弗里德尔·博尼—莱特尔（Friedel Bohny-Reiter）曾在法国集中营工作，她的私人日记成了瑞士导演雅克琳娜·弗夫（Jacqueline Veuve）拍摄《里韦萨特日记：1941—1942》(*Rivesaltes:1941-1942*, 1997) 一片的文献基础，旨在通过电影的方式，揭示这段已经快要被人遗忘的历史的另一面。亨利—弗朗索瓦·安贝尔（Henri-Francois Imbert）的《禁止通行：纪念画册》(*No pasaran, album souvenir*, 2003) 则是从祖父母家中发现的一批未寄出的明信片开始，巧妙地证明了影像能够呈现怎样细致入微的考证。

## 7 重温回忆的烙印：《复工》(*Reprise*)，埃尔维·勒鲁（Hervé Le Roux），1996

众所周知，发生在 1968 年、通常被称为"五月风暴"的事件

## 第八章 寻找作者的真实：坐标（1985年及以后）

引发了深远影响；然而在当时，它真正的历史价值还未得到公正、冷静的评判，至少在电影领域还没有产生值得关注的相关题材创作。必须要等到多年后——就像这场迷失于自身形式的运动本身一样——关于这一时代的回忆才会在影片中出现，并寻找其意义。对此，威廉·克莱因曾拍摄过一组镜头，十年后才制作成电影《漫漫长夜，短暂白昼》（*Grand soir et petits matins*）。另一部分反映"五月风暴"的作品是关于工人运动的（工人拒绝与学生运动联合，认为学生过于资产阶级化），这部分影片已经在历史中留下了印记，如《我们会再见》和《我们坚守着可以做到》（见第六、七章相关内容），以及保罗·塞班的《1968年5月法国总工会》（*La CGT en mai*）、纪·沙龙的《世界是一朵食肉花》。

在这些反映时事核心的影片中，至少有一部没有被忽视，这就是《翁德尔工厂复工》（*La Reprise du travail aux usines Wonder*），它是早年间倡导的真实电影的典范之一。影片的作者是法国高等电影学院的四名学生，他们也参与了罢工。这个拍摄组的成品只是简单的一盒胶卷，在持续拍摄的过程中，他们拍下了一个特殊的场景。1968年6月10日，在法国圣卢昂的翁德尔工厂，罢工运动已经接近平息，工会获得了厂方的合理让步后指挥工人们复工。一位女工愤怒地叫喊着，拒绝复工。此时，除了这声抗议所蕴含的力量与悲哀之外，她的形象则象征着整个工人阶级所付出的辛酸；在表面的团结气氛与"明天会更好"的承诺下，他们曾满怀巨大的希望。她用绝望的呼喊进行自我表达，这种绝望将她压倒，但这已经是她能做的最大限度的表述。

这部小短片可能很快就会消失在人们的记忆里，如果埃尔维·勒鲁没有把这位女工的形象和呼喊牢牢地保留在个人回忆中的话。他希望重新找到她，这场调查最后成了一部电影。

我希望能重新交回话语权。今天的我们，所有观众，可以在历经 27 年的时间后反复观看这部关于 1968 年的影片。我愿意将它称作 27 年的"智慧"结晶，不仅仅是历史流逝过程中的"智慧"，也归功于法国高等电影学院的这个制作组，他们在短短十分钟时间里，将生活的戏剧性效果定格到永恒。他们同样也有权利重新回到这些影像之中，实施自己的权利……

埃尔维·勒鲁没有找到当年的那位年轻女工。围绕着这个缺席的形象，他详细地采访了当时在场的人，谈话途中，受访者还指出了其他一部分人。就此，1968 年 5 月的意象重新在它最重要的组成部分——工人运动中出现。这场骤然爆发、规模达到 900 万人的大罢工与 1936 年声势浩大的工人运动遵循同样的模式，尽管我们并未意识到，伴随罢工运动而来的是工业社会的骤变——一个在遥远的索邦大学中曾被无数次复杂而激烈地讨论过的议题，这一切都在这声源自工人阶级最深处的呐喊中出现。

第八章 寻找作者的真实：坐标（1985年及以后）

8 《住棚屋的人》(Les Gens des baraques)，罗贝尔·博齐（Robert Bozzi），1995

有时，正是从自己的影片中，一个作者才有机会评价自己视角的转变，让记忆沉浸其中。1970年，罗贝尔·博齐应法国共产党所托拍摄了一部报道纪实类电影，主题是圣德尼的四个棚户区，也就是莫瓦赞街区。当时，在导演眼中，当地的葡萄牙移民只是资本主义过度扩张的无名牺牲者，他们的名字与独立人格均未使他产生过兴趣。然而，有一个简单的形象却留在了他的记忆里：一位年轻的母亲注视着她的孩子。博齐拿着一叠拍电影时留下的照片作为唯一的线索，试图寻找那些自己曾拍摄过的人如今的踪迹，打定主意要知道那个孩子后来怎么样了。百般挫折后，他终于找到了当时的地点，棚户现在已经改建为住宅区，又在葡萄牙找到了那位母亲。她的孩子已经长成25岁的年轻人，他后来偷渡至瑞士，在一个富人住宅区负责垃圾回收工作。

9 从家族档案中重拾历史：《第四代》(La Quatrième génération)，弗朗索瓦·卡耶（François Caillat），1997

摩泽尔省起源于一个"部落"（当地人自称），19世纪末，当地某个家族的第一代成员随着一家锯木场的创建崭露头角，当时洛林省仍是德国领土。弗朗索瓦·卡耶从一些老照片、电影爱好者拍摄的片段、当地工人的回忆和代表第三代成员的三个女儿（经营锯木

场的两个儿子在影片拍摄前已去世）的讲述中重现了这段历史，以及摩泽尔省在法国与德国之间交替的历程。1870年前它属于法国，1870—1918年间是德国领土，1918—1940年间又回到法国手中，1940—1945年间再次被德国占领，最终还是归法国所有。其间摩泽尔经历了不同的政权，语言也从一种转换到另一种，它表现出的这种不适应是所有权几经易手后留下的遗产；同时，当地人还带有对德国深重的敌意，这种敌意即使考虑到欧洲战后的新局面也很难消除，因为这种考量更多是出自理性，而非感情。最终，联系起四代人的线索仍然是一条"银线"——木材业的繁荣，是随机应变与法国人、德国人乃至美国人（1945年解放后短暂的占领期间）相互适应后继续发展的事业。影片的解说无处不在，传达出一种对现状的思考，其中还有作者的忏悔情结，他们无法分辨何谓失败，何谓胜利，唯一明白的只是何谓财富，正是这一点引发了惭愧之心。最后，锯木场也没有留下任何痕迹——它在一场火灾中被摧毁，只有当地报纸上的一小块文章对此做了报道。

## 10 历史与影像之战：克里斯·马克

自《红在革命蔓延时》（见第七章）起，作为一位向来热爱时间与记忆题材的导演，克里斯·马克开始以全新的目光来看待历史，这种转变并不是一时冲动。正如他自己所说："我所热衷的是历史，

第八章　寻找作者的真实：坐标（1985年及以后）

至于政治，唯有它成为历史在现实中的剖面时，才能引起我的兴趣。"[1] 有两部作品属于这一范畴，它们风格各异，见证了影片作者克里斯·马克才智的广度，这就是《亚历山大之墓》(Le Tombeau d'Alexandre, 1992) 和《第五等级》(Level Five, 1996)。

此前，马克已经为苏联导演亚历山大·门德夫金拍摄过一部短片，这就是1971年的《花车游记》(Le Train en Marche)。影片主要是对"电影列车"(ciné-train) 理论所做的一次试验，成为后1968年代的导演常用的一个参照。他们希望用"到人民中去"的镜头作为生活的见证，并记录话语。在当时出身于工人斗争的团体中，有一个群体被称为"门德夫金小组"。门德夫金的一生并非局限于"电影列车"理论，他是一位伟大的导演，一直保持着自己对共产主义的信仰。超越个人经历而言，他的一生见证了整个时代的历史，也见证了20世纪20年代至30年代苏联电影的辉煌，以及它伟大的创造者吉加·维尔托夫，这位在全世界都被视为伟大预言家的导演，唯独没有在自己的国家获得同等的对待。这段历史同样也是一种思考，是对于图像的功用以及视觉传达进程所进行的思考。

《第五等级》是一部复杂的影片，分为多个层次，剧情围绕着一位年轻女性劳拉的命运而展开。她的男友去世前想创作一部有关冲绳岛战役的电子游戏，这场战役或许是整个"二战"期间最为神秘和惨烈的战事之一。人们对战争的追忆（证词与档案文献）、网络在其中扮演的角色、濒临被遗忘的记忆（这一主题已经在《日月无光》

---

[1] 摘自《解放报》，2003年3月5日。

中有所表达,同样与冲绳岛战役有关)和虚假影像带来的威胁——正如《亚历山大之墓》中的情况一样——种种因素掺杂在一起,融合在令人眩晕的思考中。

浴火的古斯塔夫被当时的所有媒体不厌其烦地反复提及,却从未考虑过消息的真实来源或原始文件的内容,他的故事成了影片中最惊人的场景。而美军占领硫磺岛的影像则是对于这些图像操纵手段所做的最完美的总结,尽管它们有悖于史实,歪曲了真实的记忆。

这场影像之战中有一个小插曲,最终将与战争本身融合在一起,它就在冲绳,伴随着这个传奇般的场面开始……(旗帜插上冲绳岛的画面)

真正在这场战役中插上旗帜的人,现在已经不在那里了。我们在偶然的机会下又发现了另外六张照片。不过,这无关紧要,仅仅是一个小场面。我们还能看到其他许多影像,而真正的照片(原始材料)画质很差。……

这张照片已经成为我们时代的标志之一(图像的作用转变为宣传的例证),它甚至被用在1984年萨拉热窝冬奥会上,不过最主要的是为海军做宣传。

(摘自《第五等级》评论)

根据苏联纪录片导演罗曼·卡门的观点,此前在《亚历山大之墓》中也有另外一种操作影像演出的手法,比这张冲绳岛战役的照片更早。

卡门为我们展示了苏联红军在斯大林格勒会合的场面。他骄傲地向我解释自己是如何在没有亲历事件的情况下恰当地安排影片场景的。只要我们稍微思考就会明白，平稳的落地式摄像机、取景良好、士兵们会合的位置正处于影像中心……

罗曼·卡门，这位曾在西班牙作战，也曾参加过凡尔登战役的导演不相信所谓客观性。他对我说，世界是一场永无止境的战争。总有两方阵营，艺术家要选择属于自己的一方，然后竭尽全力去争取胜利，其他都毫无意义。罗曼就是这样一个人。

（摘自《亚历山大之墓》评论）

## 11 询问圣典：《基督圣体》（Corpus Christi），热拉尔·莫迪亚、纪尧姆·培耶尔（Jérome Prieur）

热拉尔·莫迪亚这个名字，我们已经在尼古拉·菲利伯特的《雇主之声》（见第七章）中见过，这位已经拍摄过虚构类故事片与纪录片的导演日后又与纪尧姆·培耶尔合作，为了实现一个创新的设想。为此，即使不需要读遍所有福音书，至少也要重读《约翰福音》（19：17—22）中的内容。从纪录片的角度看，这个设想的特殊之处在于它是由众多专家访谈组成的，所有访谈都是分开拍摄，最后统一成一组连续的特写镜头。影片的剪辑十分细致，整体结构经过精心安排，尊重每一位专家的观点与个性。

这一设想源自一组12集的系列电视片[1]：耶稣受难—施洗者约翰—神殿—审判—巴拉巴—犹太人之王—犹大—逾越节—耶稣复活—上帝之子—使徒—约翰福音。

在被问及专家们对于这一特殊的纪录片设想做何反应时，热拉尔·莫迪亚解释道：

> 最初接触时显然是出于好奇。他们首先会为有人对他们的工作感兴趣，并且希望把各个领域的不同专业都集中在一起而感到惊讶。这些人通常都坚守在各自的领域里：语言学、金石学、历史学……学科之间交流很少。他们彼此或多或少都认识，因为会在学术场合互相碰到，但从未沟通过观点。……他们都是杰出的专家，最少掌握六种语言，对于文本的熟悉度也是无懈可击的。要跟上他们的节奏通常很难，因为专家彼此之间只需要最简略的提醒就能明白对方在引用文本的哪个选段。这就是说，在讨论开放文本时，文学参与到我们之中。这一点非常关键，引起了人们极大的兴趣，也是这份工作最令人愉悦的地方。[2]

这些专家后来又参与了另一部深度分析福音书的作品，拍摄方式也是相同的，这就是《基督教的起源》（*L'Origine du christianisme*，

---

[1] Gérard Mordillat et Jérome Prieur, *Jésus contre Jésus*, Paris, Seuil, 1999.
[2] "Entretien avec Gérard Mordillat" (G.Gauthier), in *Vers un humanisme du IIIe millénaire*, Paris, Le Cherche Midi éditeur, 2000.

第八章　寻找作者的真实：坐标（1985年及以后）

10集电视节目，2004）。在此，文学成为纪录片的第一素材，同时，每一位参与拍摄的学者的动作、表情与眼神都被忠实地记录下来，重现各人的个性。影片以肖像画的方式展现目光、脸庞的纹路与嘴唇的动作，从内部深入展现了人物。

另一位导演亚伯拉罕·谢格尔（Araham Segal）延续作家塞里姆·纳西比的足迹，对亚伯拉罕进行了解读，这位先知分别在三个不同的一神教中占据重要地位，每个教派都以自己的方式对他进行了解读〔《亚伯拉罕调查》（*Enquête sur Abraham*），1996〕。1999年，同一位导演又从圣保罗的形象入手研究早期基督教的传播，保罗在前往大马色（即大马士革，《圣经》中称为大马色）迫害门徒的途中归信，后在地中海东部的旅程中成为基督的传教者。《基督教的起源》也对保罗的形象进行了分析。通过注解者与研究者的努力，福音与圣典也成了一种新的纪录片素材。

## 12　全世界的记忆

纪录片同样也是全世界的见证者。今天，它重建了自己与世界各国间的关联，负责见证20世纪发生的悲剧。与纪录片发展初期那些表现虚假的"异域风情"的"人道主义"不同，现在，它吸收了来自各地的电影工作者（其中有些人来自前殖民地政治地区，或者并不是法国公民），成了某些记忆的保管人，它们源于人性深处，如今自认已经得到和平的人们几乎将它们遗忘。

## 12.1 柬埔寨:《S21》
## (S21. La machine de guerre khmère rouge),
## 潘礼德(Rithy Panh), 2002

在自己的电影生涯中,无论故事片还是纪录片题材,潘礼德始终在坚持发掘红色高棉的主题,一个源于自己祖国柬埔寨的动荡时代。本片详细而精确地再现了当时的往事。

> 在大量的受害者中,有许多无辜者。……当时的意识形态混合了不同的主义,同时利用了农民阶层的失望情绪。如果我们把这段经历解读为一种疯狂,那么,我们就等于把责任推给了一种集体性的病理。多么居心叵测!人们应当接受自己的身份和自己的历史。[1]

S21是在金边中心建立的一所"安全机构"。它的前身是一所学校,这一点,从它的殖民地式建筑风格中可以看出来。如今,它被改建为博物馆。潘礼德有意选择这个地点作为背景,以便真实地显示这无情的一幕。博物馆中保留了大量的罪行档案,分别陈列在一系列不同的展厅里;它们曾经是课堂,后来是监狱,最后变成展厅。最震撼人心的是布满博物馆墙面的照片,为了拍摄影片的需要,墙上的照片被取下来,一位曾经的囚徒站在这面赤裸而毫无装饰的背景前,他的表情没有明显的怨恨,像一位疲惫的

---

[1] Rithy Panh. "La parole filmée pour vaincre la terreur", in *Communications*, n° 71, Seuil, 1998.

第八章 寻找作者的真实：坐标（1985年及以后）

法官，对曾经无动于衷的加害者进行讯问；他们的位置互换，只是这种模仿无法抹消以前的罪行。在影片其余的部分，这些人以一种漠不关心甚至无动于衷的口吻评论着当时的照片、档案和记录罪行的供认书……似乎这样就能为他们的所作所为留下痕迹。一切都被记录下来，摄入镜头，编入目录，然而结果并不重要，因为无论如何，路的尽头都早已注定。

曾经有一次，一位加害者罕见地承认，他从未真正理解自己的行为；当时，一个乡间的农民因为饥饿偷了土豆都可能会受到最严厉的处罚。而真正能回答这个问题的人都选择了避而不答。

导演的安排十分新颖。片中，犯人们到庭应审，面对曾经的受害者；但这场会面不含有任何清算意味，尽管事件仍然留存在所有人的记忆里。片中，除了一位画家（万恩·纳特）所画的控诉作品曾经出镜以外（尽管它们出现了，但没有给予特写，只是和其他照片一样陈列在一起，而画家的情感在影片一开始就表现得十分鲜明），其他主角大部分表情漠然，如同一出经典的布莱希特式戏剧，但他们不是演员。影片以一种惊人的克制展现了历史——曾经发生的这一切，它的目的是摧毁，而非使人信服。但，究竟是谁摧毁了谁？也许，对这一问题的追问，正是潘礼德拍摄这部电影的原因。

## 12.2 活的记忆：
《兀鹫：罪恶轴心》（*Condor: les axes du Mal*），
罗地哥·范斯盖兹（Rodrigo Vazquez），2003

这一类见证式纪录片可以被称作"证言"——如果这个词没有

法律意义上的暗示的话——与邂逅式纪录片相反，长期以来，后者一直吸引着探索历史领域的直接电影（如《悲哀和怜悯》）。第一部颠覆了这个趋势的影片是瑞士导演理查德·丹多（Richard Dindo）于1973年拍摄的《西班牙战争中的瑞士人》（*Des Suisses dans la guerre d'Espagne*）。[1] 而克劳德·朗兹曼则用另一种方式将自己纳入见证者的行列中（《浩劫之后其二：索比堡16小时，1943年10月14日》，2001）。

不幸的是，面对充斥着整个20世纪后半叶的残酷现实，唤醒记忆的地点选择变得十分困难。但纪录片始终坚持面向见证者、历史地点和档案材料，根据不同的作者，偏重也有所变化。有些人不满足于重现记忆，选择了展现荒谬；有些人试图说明理由，他们追究责任，希望能对发生在这个时代的罪行做出理性的解释。这就是年轻的阿根廷导演罗地哥·范斯盖兹所拍的《兀鹫：罪恶轴心》（法国制作，2003）。在片中，他分析了1970—1980年间发生在南美的残酷统治的言语和机制：它的顶端是美国CIA和神秘的基辛格，自然，这些人面对证据时都会予以否认，但大量来自美国史学家的档案资料与研究指明了这一点；位处中间部分的是南美的前领导人，试图证明自己的态度具有合法性，如智利的康特雷拉斯上校；最底层是执行者，他们带着巨大的愉悦说明自己使用过的拷问手段。对于CIA而言，他们的动机是对抗共产主义威胁；对于阿根廷或智利

---

[1] 如果我们只考虑影片结构，而排除事件重量级的话，1978年由菲利伯特和莫迪亚合拍的《雇主之声》已经开创了一种新模式，也就是自由证言模式，在访谈过程中没有外来介入的打断。（见第七章）

领导人来说是清除异己（反对者一律被打为"恐怖分子"，这个罪名使得一切镇压变得合法）；而对于大量罪行的始作俑者来说，原因仅仅是想通过折磨他人获得简单的愉悦，与连环杀手的动机相同。影片对角色的选择、取景和访谈结构、镜头的顺序……它们使这部关于记忆的纪录片有别于单纯的出庭证明。

## 12.3 以色列—巴勒斯坦：《虚拟公路181》
(*Route* 181)，克莱费—席凡（Khleifi-Sivan），2003

在柬埔寨，重温悲剧的记忆是为了直面现在。而在巴勒斯坦，这份记忆就在当下。无休止的战争被掩藏在随机而变的称谓之后（究竟是"战士"还是"恐怖分子"，只与立场有关），[1] 它把两个民族对立起来，他们本应在一条边境线上共同生活——这条边境线是联合国于1947年11月29日做出的181号决议规定的，但并未起到作用。于是，生活在法国的以色列导演伊亚·席凡（Eyal Sivan）与生活在比利时的巴勒斯坦导演米歇尔·克莱费（Michel Khleifi）决定共同沿着一条虚拟的"181号公路"旅行，或许是从美国导演罗伯特·克拉莫（Robert Kramer）的作品《美国一号公路》(*Route One*) 中得到了灵感。不同的是，《美国一号公路》描写的是一条真实存在的公路，而非虚拟。同克拉莫一样，他们沿途拍摄、采访以色列人与巴勒斯坦人，每个人都或多或少贡献了自己的热情与记忆片段。每

---

[1] 一个词就能决定影片的走向。如美国巴拿马学派的教师集中拍摄拉丁美洲独裁政权的警察与军队时曾说过，拍摄途中应避免使用含有褒义意味的"游击队"一词。对此，关于美国纪录片的十一堂公开课中有过很好的解释。(*The Fog of the War*, Errol Morris, 2001)

个人回忆这条将自己与邻人分隔开的边界的态度都有所不同：坚决、讽刺、尖锐、幽默、冷淡、怀疑、富于攻击性……这条界线在丘陵、山谷、高山、平原甚至城市间蜿蜒，或许比两个民族间筑起的高墙要存在得更长久。屏障已经伫立在属于两个民族的集体记忆与意识中，这一点正是许多影片所见证的。[1]

## 12.4 智利：固执的记忆，
### 帕特里西奥·古斯曼（Patricio Guzman），1996

帕特里西奥·古斯曼在以著名的纪录片《皮诺切特事件》（*Le Cas Pinochet*，拍摄于西班牙）获得成功之前，曾在法国拍摄制作过另一部作品，这是一部关于遗忘的影片，是记忆的另一面。

《智利之战》（*La Bataille du Chili*）以三部曲的篇幅讲述了智利从阿连德执政到皮诺切特之间的历史。影片在智利遭到禁映，但导演带着胶片回到祖国，亲自在商业圈外放映影片，观众则是对过去一无所知的年轻人。有些在当时接受教育的人试图为政变进行辩护（如经济萧条等），另外一些年轻人则真正被影像所震撼，尤其是当它唤起自己的童年或家庭记忆时。皮诺切特的胜利意味着对记忆的蒙蔽。不过，《智利之战》与克里斯·马克拍摄的《螺旋》（*La Spirale*，1974）一样，均未逃过遭禁的命运。

---

[1] Jacques Chevallier, "Palestine : nouveaux documentaires", *Jeune cinéma*, 2003.

## 12.5 法国:《无名的战争》(*La Guerre sans nom*),贝特朗·塔韦尼耶(Bertrand Tavernier),1991

对距离遥远、威权统治或是发动侵略战争的国家进行评判是容易的,出于维护利益的原因,这些国度善于对记忆进行掩盖或调整。挖掘自己国家的过去,则需要更大的勇气,而这就是导演贝特朗·塔韦尼耶所做的。他退出了虚构类剧情电影领域,转而去采访曾经参与过阿尔及利亚战争,又被隔绝于这场战争之外的士兵们。三十余年间,尽管双方已经在依云签署了合法的停战协议,"战争"一词也被全面禁止提起,甚至连暗示也不能超出范围,如用"维持秩序"和"平定"等词来形容1954—1962年间发生在阿尔及利亚的战争。受战争阴影侵扰(人们最终还是接受了这个表达),那些很久以后才恢复应有权利,将它称之为战争的"老战士"们对自己即将面临的事情完全没有准备,因此宁愿保持沉默,即使对亲近的人也不愿提起。塔韦尼耶希望结束这种沉默,他对那些仍然清晰地记得自己是怎样在不情愿的情况下被迫投入战斗的人们进行采访,镜头也没有过于专业的安排。士兵们的反应犹如初生,或是仍在经历着一场真正的战争,彼此一无所知。他们讲述自己朴实的经历,通过这次参与,他们也得到了一次自我解放,他们的言语与掩盖真实个性时的所作所为相去甚远。

## 12.6 战争与斗争精神回忆录

为了获得对事件的不同描述,填充原本枯燥死板的档案资料,那些共同参与过事件的人们经常会成为关注的对象。莫斯古〔*Mosco*

Boucault，他在拍摄系列电视片《警方调查》(*Enquêtes de police*)时署名莫斯古·博科〕对最初组成抵抗运动的幸存者尤为感兴趣，他们的前身是法共成立的武装组织"自由射手游击队"。他拍摄了《退休的"恐怖分子"》(*Des "terroristes" à la retraite*，1983)、《没有工作，没有家庭，没有祖国：一位自由射手游击队员的日记》(*Ni travail, ni famille, ni patrie. Journal d'une brigade FTP-MOI*)、《图卢兹，1942—1944》(*Toulouse 1942-1944*，1993)。他同样也从最初的参与者角度入手探索有关法国共产党的记忆〔《回忆录》(*Mémoires d'Ex*)，1990〕。最近，法国共产党又一次成了相关影片的主题，这部分为两部分的电影是《同志们：曾经的法国共产主义者》〔*Camarades: il était une fois les communistes français*，伊夫·若朗（Yves Jeuland），2004〕。

## 13 探索现代：历史与政治之间：让—路易·科莫利（Jean-Louis Comolli）的马赛

在前面的章节中我们已经指出，曾经，纪录片只限于短片模式，而现在，它甚至超越了典型长片的模式，可以连续放映多个小时。我们这里所说的是历史类巨作。有时，多部巨作历经多年联合在一起，最终形成真正的史诗传奇。1969年，借助当地选举的机会，来自马赛的导演让—路易·科莫利与米歇尔·桑松（Michel Samaon）共同决定，超出其他人选择的那种简单地与选举活动结合的做法，以新的视角拍摄一部有关马赛的总结性作品，它同样也是整个法国政治

第八章　寻找作者的真实：坐标（1985年及以后）

生活的缩影。以下是这一计划中的三部影片，来自作者2002年在马赛举办的一次作品回顾展（非整个系列）上的介绍：

《马赛，从父到子》（*Marseille de père en fils*，1989，1.城市的阴影；2.北风）

　　1989年，我们开始拍摄马赛的政治活动。市政选举正要决定市长加斯顿·德菲尔的换届事宜。马赛从父亲传到了儿子手中？这是一份不可能的遗产。为什么？因为德菲尔的阴影压倒了一切。它阻止人们看清这座城市已经发生了多么大的改变。领导马赛是困难的，因为这里有太多的群体混合在一起，它们由新的抵达者组成，这些人无法继承这座城市的历史，也不能以他们自己的方式书写它。也有一部分对政治无能为力的人离开这里。马赛，一个自由的地区，一座多种政治实践在这里试行的"试验之城"。

《两位马赛女性》（*Nos deux Marseillaises*，2001年市政选举，两部）

　　在《马赛，从父到子》完成12年后，越来越多的移民后代成了政治活动的参与者。于是我们选择了两位女性作为切入点，她们都是马赛人，社会主义者，当地政府负责人，是出生于北区的马格里布后裔。两人均参与了2001年的选举活动，娜迪亚·比亚参加了省议会选举，萨米娅·嘉里参加了市政选举。马赛社会党究竟有怎样的能力来进行自我更新，保持

开放的态度面对日益增长的公民力量,并将这些活跃的组织联合在一起?这些新的政治参与者的目标、形式分析与彼此间的关系又是怎样的?

《从法国到马赛之梦》(*Rêves de France à Marseille*,2001)

1999年6月,让—克劳德·戈丹组织了一次盛大的活动:MARSALIA,目的是鼓励当地所有群体组织和成千上万的市民共同展现身为马赛人的愿望。2000年3月,市政选举开始,这是我们第三次涉及这个题材。这一次,马赛的政治生活又有怎样的新鲜气氛?在移民活动受限的当下,将会有多少移民后代拥有选举资格,跻身于101位市政议员之列?马赛,法国政治试验的灯塔,会向我们展现种族主义情绪消减、排斥异己的活动终结这一景象吗?

## 14 纪事与考验之间:《存在与拥有》(*Etre et Avoir*),尼古拉·菲利伯特,2002

随着季节更替,尼古拉·菲利伯特在一学年的时间里,跟随拍摄了一个位于法国北部奥维涅中心的山村小学混合班的故事。这里只有一位老师——乔治·罗佩兹,他是一个祖籍安达卢西亚地区的农民兼工人的儿子;以及13个年龄从4岁到11岁的孩子。导演把重点放在探讨老师与学生的关系以及知识的传承上。罗佩兹老师富于耐心,关心每一个学生,并向他们提出问题。片中,只有摄影机的

## 第八章 寻找作者的真实：坐标（1985年及以后）

存在能够提醒我们背景发生在现代社会，其他的一切情景都与以前的乡村学校没有区别。然后镜头转向学生们的父母，他们以自己的方式进行合作，使用着更为传统、天然的工具。有些学生也出现在生活场景中，令观众能够看出孩子在学校生活与日常生活间的差异，如朱利安能熟练地操作拖拉机，在课堂上却显得踌躇、犹豫。每一个学生都有自己独特的个性：经常调皮捣乱的朱朱、孤僻的娜塔莉、沉默寡言的奥利维耶……他们也曾走出课堂，去中学参观，为了和年长的学生熟悉起来，探索新世界（还有食堂的环境），在山上举行野餐（艾莉婕的草地冒险）……还有家中的装饰，这些美丽的场景变换让观众能够感受到片中季节的转换〔这一主题经常出现在纪录片中，如鲁吉埃、斯笃克和佩雷史西安（Péléchian）的作品〕。

无论出于原则还是性格使然，尼古拉·菲利伯特都是最杰出的拍摄"现时"的纪录片导演之一。他总是融入一个场景中，勾勒出它的轮廓，体验它的界限，尊重拍摄地点的特殊性〔如《微不足道》(*La Moindre des choses*)中的海岸〕，或是强调中心主题〔《聋哑世界》(*Le Pays des sourds*)〕却不显得封闭。他精心跟随或重建场景的发生过程（纪事），没有言语，用意却超越了简单的重现，而是激发观众的思考（考验）。在这个开放的过程中，作品要承担它所代表的所有风险。每个人都能从这部影片中看出一种对失乐园的怀念情绪，这所乡间小学隐蔽在大自然中，不受现代社会转型的影响。但与此同时，观众也有可能产生另外一种解释：通过知识的口头传承与对话，重拾教师与学生间的天然联系。这种延伸或许显得有些过分解读——或许菲利伯特自己也会否认这一点——然而我们不能忘记，建立现

代文明的主要理论都源于口头教学传统，然后再由学生进行传播（有时会有所失真），这些学生首先是听众。言语不会消失，写作使它们得以凝固在历史时刻中。但是，如何在不扭曲原意的情况下记录言语，使它与事实上接受的信息保持一致？尼古拉·菲利伯特这样说道：

> （拍摄途中）我不确定孩子们会不会忽略我们。年龄小的孩子们或许会，但年纪大一点的很难。显然，为了不限制他们的日常活动，我们尽量做到不引人注目，但问题的关键并不是让孩子们忽略我们……要做到这一点，只要在对方不知情的情况下，尽量采取温和的方式拍摄就可以了，或者进行诱导。重要的是，要让他们接受我们。这是完全不同的。为了让孩子们对我们产生信任，必须让他们明白，我们并不是要把发生的一切都拍进去。有些孩子我们拍得就很少，原因很简单，他们面对摄影机会觉得害怕。我们应该尝试感受周围的事物。拥有一台摄影机，就意味着拥有了巨大的权力，尤其对于孩子们而言。重要的是不能滥用。[1]

除了本身独有的优点外，《存在与拥有》还为"现时"类型的纪录片提供了一个理想典范。它结合实际拍摄情况，把对主题的把握以及对纪录片影片规范的尊重联结在一起。任何人都可以去确认，

---

[1] 《尼古拉·菲利伯特访谈》，《纪录片影像》第 45—46 期，2002 年第三、四季度期刊，这两期有很大一部分篇幅都是关于尼古拉·菲利伯特的内容，2003 年还有后续。

## 第八章 寻找作者的真实：坐标（1985年及以后）

在奥维涅的某个地方确实有这样的老师、学生与家长们存在。电影导演的艺术，就在于把某些普遍认为属于虚构类作品独有的优势重新引入影片，合理安排在一部由60分钟样片组成的结构里。同时不能忘记，纪录片拍摄的对象是真实存在的人物而非演员，即使有所美化，也无法掩盖影片的本质。

或许，正是这些最基本又最重要的因素结合在一起决定了电影的成功，它获得的成就在纪录片史上是空前的（公映当天票房为200万法郎），至少在法国是如此。它触及了一个时事热点问题的根源——教育。

学校始终是纪录片镜头跟随的对象。这一题材影片的观赏性不可忽略，同时，孩子们是许多现代问题的核心，学校更是其中的焦点。社会在此展现，交流在此运转，未来的轮廓也在这里勾勒出来。经常探讨这一主题的让—米歇尔·卡雷（Jean-Michel Carre）导演的《提醒孩子们》（*Alertez les bébés*，1978）就是20世纪70年代少有的成功展现"五月风暴"的作品之一。时间推移至更近，许多导演都选择把镜头聚焦于课间休息〔克莱尔·西蒙（Claire Simon）的《课间休息》（*Récréations*），1992〕、真实生活的地点、课堂里或学生们的身边，这里正是当代法国社会面对文化多元性的场所〔如德尼·格莱布兰特（Denis Gheerbrant）的《庞大如世界》（*Grands comme le monde*），1998〕。玛丽安娜·奥德诺（Mariana Otero）曾经拍过一部形式罕见的影片《校规》（*La loi du collège*，6集26分钟"连续剧"，1994），主题是圣德尼地区的加西亚·洛尔卡中学的日常生活。电影将问题拓展到巴黎城郊的多民族聚集地"危险区"——一个对于当

地警察和市政厅而言都是噩梦的地方。此外，电视业的发展也为纪录片提供了新的形式；有纪录片电影，也有纪录片电视剧，它们各自适应两种不同的媒介，同时又保持着自己的优势。安德烈·凡·因（André Van In）也曾拍过一部关于郊区中学的影片，分析了混合班级的重要性〔《在学校长大》（*Grandir au collège*），2004〕。

## 15 身边的经济：《生存保卫战》（*Coûte que coûte*），克莱尔·西蒙，1994

克莱尔·西蒙认为，现实是不存在的。"纪录片导演通常是这样一群人，他们本想创造一种虚构，却做不到。"[1]我们现在就对这种隐蔽的虚构一探究竟。

影片讲述了尼斯附近的圣罗兰度瓦工业区一个为超市配送快餐盒饭的小公司努力奋斗、争取"抢占市场"的故事。一个月接一个月过去，尽管老板与三个善良的员工坚持抗争到底，但由于经营不善，关于贷款和订单的难题还是逐渐累积着。影片分为几组镜头，每组转换都以海边一棵棕榈树的特写和根据当事人原话所提取的副标题作为划分，他们的话语很平实，却意味深长。最终，公司还是以关门告终，却并

---

[1] "Je raconte une histoire vécue par des héros", entretien avec Claire Simon. *Le Monde*, 8 février 1996.

第八章 寻找作者的真实：坐标（1985年及以后）

未对外宣告它的消失，仿佛有一天还会重来。

这些英雄，如克莱尔·西蒙所言，为何不能成为英雄呢？众所周知，英雄不一定必须要做出某种壮举，他们是与历史融合在一起的人。自然，这部影片讲述了一个故事，以及其中的人物。然而在拍摄之初，我们无法知道故事的结局，那些人物也无法像演员一样，能够从一个角色转换到另一个。导演的艺术——在这种情况下，它的确是艺术——就在于构建一部作品，无论他是否从某个模式中得到灵感，即使是虚构类电影的模式也未尝不可，并且最终超越这些模式的限制，就像尼古拉·菲利伯特与其前辈一样，他们的设想已经超越了故事本身。我们已经不再处于某种教学式关系的中心，而是进入了另一个当代社会的基本系统：流通—程序—金钱。为了使影片计划与公司的现实情况相适应，克莱尔·西蒙每个月底都会来进行拍摄，因为月底通常是最关键的时刻。她征得了对方同意，与主角们也渐渐熟悉起来。她必须与这些人一起共事：坚信自己的口才与说服力的老板，平息了明争暗斗、努力挽救自己工作的职员们，总是象征性地缺席的银行家，管理层的顾问们……这些人构成了一个小世界，它有自己的脾气和独特的行为方式。而导演需要选择适当的距离和拍摄时刻，简而言之，她需要将这场具有社会经济意义与结构的事件进行转化，赋予它电影层面的意义与结构，接下来需要完成的就是选择叙事层级了：是站在特殊性还是普遍性的层面上讲述故事？影片的特写优势以及细节上的选择表明，导演优先选择了叙事的特殊性，与社会学纪录片相比，她更青睐表现内心细腻情

感的纪录片类型。

## 16 纵观当代社会

《存在与拥有》和《生存保卫战》都是标志性的作品,它们见证了当代纪录片发展的一种趋势,即从一个社会"孤岛"(一座学校、一所公司、一座营地或一条公交路线)现象出发,而非用一概而论的话语探讨问题。这是电影试验的形式之一,思索现实的要求,避免过多平面乏味的描述。[1] 许多影片都喜欢采取这种"孤岛试验"的形式探究社会问题,情绪在疏离客观与激情愤慨之间摇摆。它们描写不公和苦难的境遇,某种意义上,将这些问题简单地呈现出来,也是谴责问题的一种方法。

克里斯托弗·奥森伯格的《典当行:在我姑妈家的一天》(*Une journée chez ma tante, au Mont-de-piété*,1996)依照时间顺序讲述了发生在典当行内一天(实际拍摄时间则耗费了好几天)的故事。在这里,人们渴望度过困境,因此将自己珍贵的东西,或自认为珍贵的东西抵押一段时间(至少他们是这样希望的),却以失败告终。

多米尼克·卡布瑞拉(Dominique Cabrera)的《新庭邮局》(*Une poste à La Courneuve*,1997)拍摄历时数周(摄制组共三人,显而易见),地点是法国新庭镇一个只有巴掌大小的邮局。然而,来自不同

---

[1] 一些电视新闻记者在报道时事问题时,倾向于尽量"具体"地进行报告,因此这类报道中充斥着大量流于表面的图像和过于匆忙的事态发展,这一点正与纪录片历时较长的调查与作者的艺术关怀相反。

## 第八章　寻找作者的真实：坐标（1985年及以后）

地方的苦难却在这里一览无余，尤其是每当周六早上，或是人们盼着领待业救济金和其他福利的那一天。

罗朗·薛瓦列（Laurent Chevallier）的《没有卜拉欣的生活》（*La Vie sans Brahim*，2002）讲述了一个发生在埃科尔河畔的小村庄苏瓦西里的故事。当地有一位摩洛哥裔杂货商穆斯塔法，他的财产很大一部分要归功于卜拉欣的贡献，后者也是摩洛哥裔，但所有人都不知道，他曾经是个偷渡者。卜拉欣是穆斯塔法某一天从街上捡回来的，当时他是个酗酒的流浪汉。此后，卜拉欣便住在杂货店后院的一个不起眼的小房间里，他对这种生活很满意，好脾气和乐于交流的态度使他成了村子里独一无二的活跃分子。有一天，人们发现卜拉欣死了。穆斯塔法变得闷闷不乐，十分怀念与卜拉欣的友谊，对于他来说，卜拉欣既是朋友也是助手。罗朗·薛瓦列在卜拉欣在世时曾经拍过一些镜头，但最后都弃置不用，为了不损害他的名誉。他与穆斯塔法一起追踪着逝者的足迹，首先是法国，然后到了卜拉欣的家乡摩洛哥南部。影片从移民问题的两面入手，展现了外来者与法国社会融合的艰难，即使在一个只有唯一一名外来者的小村庄也是如此。对于穆斯塔法而言，要融入社会只有一个选择：摒弃自己的身份。一个无关紧要的移民，一个全然陌生的村庄，毫无特殊视觉效果的镜头处理——一切都以审慎严谨的态度揭开了移民群体的苦恼和生存悲剧，这幕在南方发生的悲剧，对于北方而言司空见惯。

许多电影——无论是情结使然还是从现实中获得的经验——都试图重新找回属于战斗电影的伟大传统，它们把镜头对准了罢工中的工厂。然而时移世易，影片的基调变得灰心失望，许多企业相继

倒闭，只留下裁员、社会救济计划与失业。摄影机在那些已被废弃的地方穿梭，让绝望的雇佣劳动者们发声。

吕克·德卡斯特（Luc Decaster）的《工厂梦》（*Rêve d'Usine*, 2002）就讲述了一场发生在卢瓦尔—谢尔省梅镇（当地居民约有5000人）的工厂罢工，工厂宣布倒闭后，罢工开始了。这是一个经典的电影场景，艰难时世中的一段纪实。创作者在一段访谈中解释了自己的创作历程，以及当代战斗电影的表现特点；此外，还谈及导演在片中的定位。起初对于当地人而言，他是全然陌生的：

> 我想把重点集中在一个闭合空间，一个令人感到封闭的地方，四面环绕着工厂的围墙。我首先和总摄影师去了梅镇进行定位，但没有带摄影机，随身只有一个小录音机，在那里待了两天。……
>
> 在这部纪录片中，我们希望寻找一些东西，其他则是额外的收获。这就是与工厂里的工人和领导人员不期而遇的时刻。……直到现在，工厂的权力方代表仍然没有出现，或一直隐藏在窗后不肯现身。最后，当工人们终于面对自己的雇主时，他们没有辱骂，也没有出言不逊，除了仅有的一次。我们原本以为工人们会表现得更有攻击性。至于我，我并不希望在镜头前展现任何人受辱的场面。这就是工厂封闭期间我们把拍摄影像限制在内部的原因。渐渐地，随着谈判的发展，工人们重新获得了权力。我希望能让每个人都展现出自己的"理

## 第八章 寻找作者的真实:坐标(1985年及以后)

由",从而扩大观众的思考层面。[1]

为了表现一种绝望色彩不那么浓厚的境遇,导演让·米歇尔·卡雷〔《灼热的炭》(*Charbons ardents*),1998〕倾向于拍摄"黑色"纪录片,这位20世纪70年代战斗电影的老手把镜头转向了威尔士的煤矿塔。自1994年起,这个地方的矿工就在用自己的解雇补贴支持公司财政,希望能拯救它面临倒闭的命运。[2] 四年后,他们的举措成功了,增强了这种工人自治型社会主义的信心。影片中有一位"英雄"泰伦·奥沙利文,他富有主见,有时甚至被人诟病为独裁。在庆祝矿工工会百年纪念时,奥沙利文为玛格丽特·撒切尔在矿工问题上的失败感到高兴,她无疑是工会的有力政敌。但是,随着工人在公司大会中出席频率的减少和总数明显胜过工人人数的委任投票,两个阶层之间又出现了管理权问题上的对立。

工人阶级——这个曾经的希望载体真的还存在吗?对此,一位长期以来坚持报道工人斗争题材、始终忠实于战斗精神理念的导演马塞尔·特里亚〔Marcel Trillat,《无产者》(*Les Prolos*),2002〕产生了一个设想,在拍摄纪录片的过程中,他将报道、速写、人物肖像、思考……甚至主题神圣化这些手段紧密结合在一起,重新追溯自己职业生涯中的这些阶段。它们始终围绕着一个问题:曾经的无产者后来变成了什么样子?结论是:他们仍然存在。不仅有工人阶

---

[1] Luc Decaster, "Propos de réalisateur", *Dossier AFCAE*, 2002.
[2] 这部影片与勒鲁的《复工》一起,均由利昂内尔·若斯潘政府社会内务部提供资助。

级和廉价雇佣劳动者，还有"白领型"无产阶级。片中，导演让许多人引领自己的思路，时而是密友，时而是道听途说的消息，也有许多源自过去报道的回忆，思索着全新的情况与工作环境（必须适应自动化机械的影像，曾经诗歌中描写的"闪闪发光的钢铁"再也不见了）。如今进入车间更加便捷，即使不是这样，随着科技进步而出现的隐形摄像机也可以派上用场，帮助他们揭开最艰苦的工作条件的秘密。

## 17 政治斗争的论据：《城郊的另一边》（*De l'autre côté du périph*），贝特朗·塔韦尼耶与尼尔斯·塔韦尼耶（Bertrand et Niels Tavernier），1997

有时，如果情况紧迫，致力于虚构类作品的导演会转向纪录片领域，更加积极、迅速地"介入"进去。这就是贝特朗·塔韦尼耶在《城郊的另一边》中所做的，这位导演此前已经拍摄过唤醒阿尔及利亚战争记忆的影片（见上文）。当时，议员埃里克·拉乌尔（Eric Raolt）向所有签名支持蒙特勒伊省非法移民的电影导演提出挑战，要求他们在这里住一个月，塔韦尼耶便以这部作品作为回答，他与儿子尼尔斯·塔韦尼耶去那里待了三个月之久，记录下当地人的愤怒与受辱感。无论是法籍或外来移民，所有遇到的居民都在片中发过言，他们的言语没有经过任何修饰。与当时的主流意识形态相反，这部作品显示出这样的事实：那种古老的、作为某种民粹主义残留的"民众"形象只存在于知识分子创造的神话中，尽管大众传媒对

他们的态度总是沉默和蔑视，但属于这群被损害者的尊严仍然留存。

## 18 形式问题——移动摄影机与固定式摄影机：《公然犯罪》(*Délits flagrants*)，雷蒙·德帕东，1994

如果访谈（采访、讯问、出庭记录、提问、证言等，根据具体情况和方式而变化）是纪录片的基础素材之一，那么导演的态度（或媒介的态度）就在很大程度上决定了影片的风格。虚构类电影，特别是好莱坞电影经常参考多种拍摄手法，利用拍摄角度的多样性、正反打镜头、时常出现的银幕外空间,[1]以及穿插镜头的搭配等,[2]通过影像的技巧将观众引入影片的中心。而摄影师——纪录片的见证者，他们并非"明星"（不管此时是否担任摄影师），与导演的关系不应存在模糊性，这点促进了单一摄影机的使用。也就是说，纪录片中人物的参与属于一种特殊的演出方式，因情境、人物性格及其他先验性因素而变化，根据每个人的不同情况而有所区别。

对于雷蒙·德帕东来说，《公然犯罪》是他用影片展现各种组织机构（出版社、警局和医院）与远途旅行题材（经常是非洲）的职业生涯中一次与众不同的时刻。他等待时机，历经七年艰难谈判后，终于能够深入司法机构内部一探究竟。这一次的拍摄全部使用

---

[1] 正反打镜头（Champ-contre-champ），一种剪辑的模式，镜头根据人物对话的逻辑在他们之间切换。银幕外空间（hors-champs），指画面内没有出现，但有时可以通过画面中的动作或语言暗示的地方。——译者注

[2] Paul Warren, *Le Secret du star-system américain*, Montréal, L'Hexagone, 2002.

一台单独的固定式摄像机，只有一个观察位置，将封闭性推到了极限。对于习惯长期等待拍摄的摄影师来说，近似哨兵站岗式的静止式拍摄并不会对他造成困扰；而对于一位长期拍摄直接电影（直接电影的独创性有很大一部分都源于其灵活性）的导演来说，却实在使人手痒难耐。不过实际情况是，根据德帕东所言，静止式拍摄是对方提出的要求，这种方式并未给他的工作造成任何不快。根据协定，狱方强行限制了他们的取景范围，且需要一次完成。这种由动入静的转变此后受到让—皮埃尔·博维埃拉的重视，继库尔当之后，他发展了这种纪录片电影中使用得最多的技巧：

> 长期以来，我一直支持移动摄影机的使用，我把摄影师在运动拍摄中表现出的迟疑称为"观测者的摇摆"，这样能够更好地调整取景，并理解其深度。我曾经习惯用肩扛式摄像机，但现在我更倾向于固定式摄像机，它们的位置经过准确调整，置于合适的高度、距离和角度。好的取景能令人理解图像中的含义，这一点需要某种与现实的偏差才能做到，并且，角度的选择尤其值得注意。

> 即使是肩扛式摄像机的王者雷蒙·德帕东，最后也放弃了这种方法。如今他正在拍摄农民生活的影像，为此，德帕东选择了六座农场中的六个家庭，为了全面掌握时间的演变，全年进行拍摄。他已经不再无时无刻追着镜头前的人物跑了，把自己的AATON式摄像机放在地面上，不再移动；他认为这是最合适的高度，也是最好的距离。如果"主角"脱离了取景框，

第八章 寻找作者的真实：坐标（1985年及以后）

他也不在乎，我们仍然能够从背景音中听到。[1]

在《公然犯罪》中，雷蒙·德帕东得到许可，在十分严格的条件限制下（尊重匿名性，保证对调查过程完全保密），拍摄了85位因现行犯罪被逮捕的犯人，最后选择了其中的14位剪辑成影片。"公然犯罪"不是虚构，而是受官方承认的名称。不久后，他还于1996年拍摄了同样与罪犯题材相关的独立电影《米里埃尔·勒费尔勒》（*Muriel Leferle*）。2004年，德帕东重返拍摄地点，用一架固定式摄影机拍摄法官，另一台移动摄影机拍摄被告特写〔《第十区法庭》（*10$^e$ Chabre*），2004〕。

## 19 内与外："肖像"与《生活》（*Vies*），阿兰·卡瓦利埃

阿兰·卡瓦利埃是同时代最具有创新力也最为神秘的导演之一〔他于1978年拍摄的《无法留言的留声机》（*Ce répondeur ne prend pas de messages*）是一部奇特的、有关影像隐修主义的宣言〕。他的"肖像"系列（见文后导演及作品目录）建立在悉心聆听那些游离于现代化生活之外的小手工艺者声音的基础上，同时以尊重的态度观察他们的动作，这与他们的社会边缘地位形成了鲜明对比。我们只有在鲁吉埃的作品，或雅克·德米的《卢瓦尔河谷的制鞋匠》中才能见到同样的谦逊。几年来，卡瓦利埃似乎远离了虚构类影片的创

---

[1] "Le retour du fixe, entretien avec Jean-Pierre Beauviala", *Libération*, 13-14 mars 1999.

作，致力于小规模的纪录片制作。他与自己从不离身的 Hi8 相机一起，孑然一身，投身于一种影像化的肖像艺术中，并经常以著名人物为题材，正如绘画艺术中的肖像画一样。

在一部由四组风格迥异的镜头构成的名为《生活》的电影中，卡瓦利埃拍摄了四位不同的主角，这些人对于他来说不再是匿名的角色，而更像是朋友。

> 我有一位认识三十多年的朋友，他是个外科医生，负责眼科手术。一直以来，我都被他的工作、他本人，以及他所做的一切深深吸引。有一天，他带着略显忧伤的声音对我说："下周是我在主官医院做手术的最后一天了，我就要退休了，是巴黎公共医疗救助机构的决定。"尽管解剖刀的形象令人恐惧，然而我未经思索就向他提出了建议，把这次告别拍摄下来，做这件事是为了他，让他能够把这些熟悉的手术姿态保留在记忆里，也为了给他的同事、团队和自己曾经照看病人的地方留下纪念。于是，我在一台远比我想象中小得多的手术台边进行拍摄，脸上戴着头罩，试图使自己忘记眼前的情况。
>
> ……
>
> 我拍摄了二十多场类似的会面，其中有多次亲临现场。远不是把影像留在胶片上就意味着成功，并不是那么简单。生活本身给予电影的内涵，与它给这种艺术带来的限制一样多。影片中的四个主角素昧平生，对我来说，只有在这部影片中，

第八章 寻找作者的真实：坐标（1985年及以后）

他们才组成了一个整体，像一曲五重奏。我之所以使用了这个名词，而不是四重奏的说法，是因为我将自己也视作这份友情中的一部分。

## 20 阿涅斯·瓦尔达，拾穗者

阿涅斯·瓦尔达带着自己的数码摄像机（不过，她也未曾放弃过合作拍摄的方式）走遍了整个法国，为了追寻那些拾穗者的身影，他们始终重复着这一动作，它已凝结在绘画艺术中，成为不朽的象征。从北部的马铃薯田到南部的橄榄园，她不断接触着那些拾穗乃至拾荒的人，受生活所迫，他们游离在富裕社会的角落，有些是出于必需，有些则是出于挑战。所有人都是社会的边缘者，昭示着繁荣景象下的断层。瓦尔达将自己作为纪录片导演的工作方式也比喻为拾荒，她同样在打破常规，寻求新的题材；尽管未曾言明，但这种方法近似于克里斯·马克在一篇关于吉洛杜的文章中的描写，是对被所谓"高雅"艺术所不齿的主题进行的重新发掘和评价，"高雅"艺术将其视作铅之于金。

《拾穗者》的拍摄遍布法国，从北部到博斯、汝拉、普罗旺斯、东部的比利牛斯地区、巴黎郊区，以及巴黎城中。从1999年9月至2000年4月，团队合作拍摄历时27天，每组分为4—7天进行。瓦尔达本人进行了为期十余天的非连续拍摄，有时持续2—3小时，通常在下午2点至4点间，影片拍摄末期尤其如此。由她独立拍摄的镜头有15分钟，影片总长82分钟。

> 这部电影是一部"主观"的纪录片。它诞生于许多不同的境遇中,影片的情绪与脆弱相连,并不稳定;同时也与小型数码摄影机镜头下的新面孔,以及"拍摄自己眼中所见的自我"这种强烈愿望联系在一起:我的双手枯槁,头发尽白。另外,我也希望能将自己对于绘画的爱好表达出来。这一切都在片中互相呼应,紧密相连,同时也没有背离影片希望探讨的社会主题:混乱与废料。谁来拾荒?我们如何在他人的残余物中生存?影片的出发点总是与某种情绪相连的。在这部影片中,当我们看到如此之多的拾荒者,他们拾捡着集市结束时遗留的废料,或是巨型商店的供货集装箱里丢弃的残余物,情绪便油然而生。一旦看到这群人,我们自然会想到把他们拍摄下来,如果没有他们的同意,影片便不可能完成。如何见证他们的生活,又不对其造成妨碍?……
> 
> 由于法语中没有与"公路片"(road-movie)对应的专有名词,我可以说,我拍摄的是一部"公路纪录片"。

两年后,阿涅斯·瓦尔达拍摄了影片的后续,片名十分简洁明了:《两年后》(*Deux ans après*, 2002)。

第八章 寻找作者的真实：坐标（1985年及以后）

## 21 纪录片的多样化之路

### 21.1 从实验室到宏大景观

柯曼登博士和让·潘勒维曾经在实验室中观测人们肉眼看不到的生物，在显微镜的放大作用下，一种梦幻般的印象产生了，潘勒维抓住了这一点并在影片中进行强调（《吸血鬼》）。然而，这只是在实验室中产生的经验。新的技术手段已经能够把对昆虫或鸟类的观察真实地再现到大银幕上，让它们成为名副其实的景观。克劳德·纽利迪萨尼（Claude Nuridsany）与玛丽·佩莱诺（Marie Perennou）合作的《微观世界》(*Microcosmos*，1992—1996)以昆虫为拍摄对象，记录了它们的结合和每日的劳作——对于昆虫而言，这相当于一生的长度；影片注重对奇异与恐惧之处的再现，不再限于昆虫学视角，而是进入了奇幻世界的领域。1997年，热拉尔·卡尔德隆（Gerald Calderon）拍摄了《蚁城》(*Attaville*)，让—克劳德·卡瑞尔（Jean-Claude Carrière）担任解说，这部电影的主题是蚂蚁的世界，以精确、科学的手法与一种寓言式的方式对它进行了描绘，如同人类社会的一个缩影。

2003年雅克·贝汉（Jacques Perrin）拍摄的《迁徙的鸟》(*Le Peuple migrateur*)介绍了鸟群的迁徙过程，以精致、细腻的图像赞美了这种空中芭蕾式的行为。无论拍摄对象是昆虫还是鸟类，被反

复使用的"族群"一词都强调了这类影片的"神人同形"的意味。[1]

## 21.2 政治与经济档案

与主题集中于某一类有限空间（如邮局、当铺、乡村小学等）的孤岛式纪录片相反，调查类纪录片探讨的问题幅度更为广阔，这些主题常见于书面著作中，如金融丑闻、政治事件或跨国公司的行为。此类影片拍摄的主题是黑手党、经济事件、民主政治中各种利害手段等，相关的书籍也会同时出版。影片言辞清晰、犀利，伴以专家的采访、或多或少经过妥协的当事人证词和短暂的实景镜头，通常是以非正常手段拍摄的。这类影片的揭示性意义比针对档案本身的辩护和图像更为重要。

画家出身的让—米歇尔·莫里斯（Jean-Michel Meurice）曾是艺术类电影导演，后来转向这一类型的影片，尤其在电视节目方面最为擅长。《埃尔夫公司，受统治的非洲》〔*Elf, une Afrique sous influence*，与法布里奇奥·卡尔维（Fabrizio Calvi）和劳伦斯·杜盖伊（Laurence Duquay）两位导演合作，2000〕揭露了石油开采业的秘密，并描述了相关从业人员的形象。《弗朗索瓦·密特朗的崛起》（*La Prise du pouvoir par François Mitterrand*，与法布里奇奥·卡尔维合拍，2001）的题目源于罗西里尼作品《路易十四的崛起》，影片呈现了一种君主肖像式的描写，他必须在右派占据优势的政府机构中

---

[1] 《迁徙的鸟》法文原名为 *Le peuple migrateur*，直译为"迁徙者"，其中 peuple 一词代表"人、民族或族群"，影片用这一词语形容鸟群，应是取"族群"之意，通行译名并未把这一词语的双关意义表述出来。——译者注

第八章　寻找作者的真实：坐标（1985年及以后）

建立自己的团队和统治。他手段隐秘，灵活操纵，奉行马基雅维利式风格，影片中密特朗的形象既是国家首脑，又是具有争议的人物，模棱两可，这一点与他的劲敌戴高乐十分相似。2003年的《大象，蚂蚁与国家》(L'Eléphant, la fourni et l'Etat)以法国欧洲金属公司危机为出发点，展现了当跨国垄断公司停业期间国家力量的无能为力——至少在法国是如此。

这同样也是2000年由威廉·卡雷尔拍摄的《国家谎言》(Un mensonge d'Etat)中作为影片中心的弗朗索瓦·密特朗的形象。导演向我们展现了密特朗的癌症——他的病情于1981年被公布——是如何作为一个秘密被他的医生及部分当事人保守起来，他同时也拍摄了这个秘密被一步步"封神"的过程。

在另外一个领域，卡雷尔于2003年拍摄的《CIA：秘密战争》(CIA : Guerres secrètes)对美国中央情报局提出了强烈指控，也揭示了中央情报局与联邦调查局甚至是白宫之间（尤其在克林顿任期内）的冲突争执关系，这些冲突削弱了情报系统，并导致了"9·11事件"的损失。影片指控的另外一方是总统布什，认为他致命的偏执与愚昧使美国在世界上的地位受损。另一部批评布什的影片题目更为尖锐——《布什眼中的世界》(Le Monde selon Bush, 2004)。

### 21.3 调查与挑战：皮埃尔·卡莱斯（Pierre Carles）

皮埃尔·卡莱斯拍摄纪录片的方法处于"预设"边缘，在调查过程中，这位导演总是毫不犹豫地给采访者设下陷阱（如隐藏式摄像机、录音设备等），如1998年拍摄的《无证无责》(Pas vu, pas

pris）和 2001 年的《有责》(Enfin pris)。这种做法从职业道德角度而言当然是有争议的，然而，它同时也揭露了某些确实存在的伪善之处。2003 年的《当心！工作危险》(Attention ! Danger travail) 犀利而尖锐地分析了无业者的心理。渐渐地，这位从不因循守旧的导演将调查对象转向了更为经典的历史领域——西班牙共和国时期的无政府主义者〔《非老非叛》(Ni vieux, ni traîtres)，2004〕。不过，他最著名的影片是 2001 年的《社会学是种武术》(La Sociologie est un sport de combat)。影片通过对皮埃尔·布迪厄（Pierre Bourdieu）形象的细腻描绘，成功地将属于高级社会科学家的志向、知识分子独有的朴拙，和出身于普通民众的"文化精英"身上所存在的矛盾三种特点结合在一起。

## 21.4 艺术电影、文学电影与"电影之电影"

20 世纪 50 年代，在"三十人团体"时期，艺术类电影（如绘画、雕塑和建筑）曾一度辉煌。这类影片在 20 世纪 60 年代渐渐衰落，一步步转入电视领域。与此同时，受直接电影带来的各种可能性影响，纪录片也逐渐小心翼翼地走向了长片形式。电视节目的形式则更加自由，时常使用各类短片和举办大型展览时发行的档案资料，促进了艺术类电影的发展。德法公共电台 ARTE 在黄金时段专门留出一档时间，用于播放亚伦·裘贝（Alain Jaubert）执导的《调色盘》(Palettes) 美术系列节目，对画家的作品进行细致的分析，避免枯燥无味的说教，代以精致的图像与优秀的解说。另一方面，《调色盘》节目还会以特定的历史时代为中心，制作主题集中于某个特定时空

## 第八章　寻找作者的真实：坐标（1985年及以后）

的短片〔如《巴黎1824》(*Paris 1824*)〕，启发观众对时代、艺术与社会之间关系的新认识。节目的基本组成元素——字幕拍摄和解说员始终保持不变，不过，通过电脑对图像的处理，观众得以深入画作的核心，进行更加细腻的分析。

博物馆是能够同时吸引普通访客与专家评论的地方，它将艺术作品与大众联系在一起。帕彻斯·夏冈德〔Patrice Chagnard，这位导演因拍摄与艺术类电影截然不同的纪录片类型而闻名，如1995年的《车队》(*Le Convoi*)〕就曾为卢浮宫拍摄过一部影片《阿尔及尔美术馆印象》(*Impression – Musée des Beaux-Arts d'Alger*, 2003)，以一座位于阿尔及利亚已有百年之久的美术馆在法国治下的兴衰更替为中心，探讨了法国与阿尔及利亚之间的关系，成为经典。它同时也提供了一个机会，能够记录下穆斯林访客、学生或艺术家面对这种人文表现的不同反应，有时是不理解，有时是排斥。

阿兰·卡瓦利埃曾在1997年的影片《乔治·德·拉图尔》(*Georges de la Tour*)中强调，自己拍摄伟大画家的手法与平时拍摄人物肖像的方式并无不同：

> 导演的声音全程跟随在摄影期间，剪辑时镜头总是随着拍摄顺序而固定的。我对于画家拉图尔的感情经历了一番演变，我希望能与这种演变保持接近。这种印象主义式的手法与我拍摄《肖像》时采用的方式是一致的。[1]

---

[1] 阿兰·卡瓦利埃，《电影随笔：类型辨识》，BPI出版社，2000年出版。

与建筑相关的纪录片，由于其图像对城市风景和标志性建筑物的再现，使得它们的形式更接近于传统纪录片的境况。理查德·科庞（Richard Copans）与斯坦·纽曼（Stan Neuman）两位导演在一系列时长30分钟的影片中集中分析了许多著名建筑物和建筑师作品。

由于先锋人物皮埃尔·杜玛耶（Pierre Dumayet）的推动，文学得以在电视业蓬勃发展时受到应有的礼遇。他在节目中朗读文学作品的片段，同时介绍作者的创作意图，留下了许多令人印象深刻的影像资料。其他推动者，如导演伯纳德·拉普（Bernard Rapp），致力于向观众介绍各类作家的文学作品，无论是在世作家还是已逝的作家。他将文本作为纪录片的初始素材，以图像组建影片。《百年作家》（*Un siècle d'écrivains*, 1995—2000）节目便介绍了260多位文学作者。

以电影导演形象为主题的影片所代表的类型有所不同，这类电影中加入了导演执导作品的片段，使这种实践成为一种内省的方法，通常以电视节目的形式表现出来。这一系列最著名的作品是1964—1972年间拍摄的《我们时代的电影大师》（*Cinéastes de notre temps*），由詹宁·巴赞（Janine Bazin）和安德烈·S. 拉巴尔特（André S. Labarthe）执导，意在委托某位经验丰富的导演来谈论与其关系亲密的另一位电影人。这个构思日后再度被拾起，题目稍有变动，更名为《我们这个时代的电影》（*Cinéma, de notre temps*）。电影作品片段、导演或演员之间的交流（发生在让·雷诺阿与米歇尔·西蒙之间的一场著名对话成为这一系列的经典标志）、经典的访谈等构成了这类影片的基本元素，演出也占了很大比重。克里斯·马克又在其中加入了某种戏剧性的维度，其戏剧性源于真实的生活：在一部

## 第八章 寻找作者的真实：坐标（1985年及以后）

关于安德烈·塔可夫斯基（Andrei Tarkovski）的电影中，克里斯·马克对这位导演的分析，与塔可夫斯基受晚期癌症折磨的画面，以及他如何在病床边执导影片《牺牲》（*Le Sacrifice*）最终剪辑的影像交替出现，这就是 2000 年拍摄的《安德烈·塔可夫斯基的一天》（*Une journée d'Andrei Arsenovitch*，又译为《告别塔可夫斯基》）。

这种类型的影片是对于电影艺术的思索，并渐渐形成一个分支，与描述画家及其画作的电影存在相近之处，如著名导演菲利普·彼拉尔（Philippe Pilard）拍摄的《肯·洛奇》（*Ken Loach*，1984、2003）、《彼得·格林纳威》（*Peter Greenaway*，1986）、《杰利柯之谜》（*Le Mystère Géricault*）、《公民巴恩斯，美国梦》（*Citizen Barnes, un rêve américain*，与亚伦·裘贝合作拍摄，1993）。

# 人名一览及影片目录（1985— ）

## 皮埃尔·伯肖特（Pierre Beuchot，1938— ）

通过在拍摄电视作品时剑走偏锋的方式，以及对于艺术电影的独特构思，皮埃尔·伯肖特打破了纪录片的常规。

作品有《重要之事不可预见》（1980）、《乔治·巴塔耶的拉斯科》（1981）、《我所爱的电视》（1981）、《里尔克谈塞尚》（1983）、《阴影中的电影》（1984）、《荒芜的世界》（1984）、《斯蒂格·达格曼》（1989）、《公园酒店》（第一部《国民革命》、第二部《内战》，1991）、《十字架传说》（以皮耶罗·德拉·弗朗切斯卡为主题，1994）、《易北河之春》（1995）、《被摧毁的时间》（1995）、《罗伯特·瓦尔泽》（1997）、《黑暗年代永在》（1998）、《审判中的萨德》（1999）。

## 让—米歇尔·卡雷（Jean-Michel Carré，1948— ）

1975年，他与扬·勒·马松和谢尔盖·波林斯基共同成立了"沙地"（Grain de Sable）团体，拍摄战斗电影，与当时为数众多的电影团体不同，获得了大量反响。让—米歇尔·卡雷关注社会类问题，也曾拍摄过学校、监狱等机构。后来，他转向电视节目的拍摄。

作品有《实验棚户》（与亚当·施梅德斯合作，1971—1974）、《儿童囚犯》（1976）、《提醒孩子们》（1978）、《我关怀您的孩子》（1981）、《儿语，或消灭言语的机器》《我们不是傻瓜》（1986）、《富勒里的姑娘》（1990）、《女苦役犯》（1993）、《重返祈祷》《监狱之子》《母亲的地狱》

(1994)、《女看守》(1995)、《显然,我爱您》(1995)、《不寻常的伴侣》(1996)、《阶级问题》(1999)、《灼热的炭》(2000)。

## 阿兰·卡瓦利埃(Alain Cavalier,1931— )

卡瓦利埃以1961年的《岛之战》开始了自己的导演生涯,随后他拍摄了多部虚构类电影,同时用轻型摄影器材拍摄纪录片。

作品有"肖像"系列(10—13m短胶片,1986—1991),包括《制床垫女工》(与一位早出晚归的女邻居的接触使导演萌生了拍摄这个系列的想法)、《挡车工人》(1988)、《淬火工》《卖橘人》《绣花工人》《盥洗室女工》《修女》《咖啡馆老板》《装藤座椅的人》《磨刀女工》《制玻璃女工》《魔术师》《喂禽人》《玻璃吹制女工》《女鞋匠》《女建筑师》《缝制台》《女花匠》《女调音师》《篷车人》《女报商》《女配镜师》;其他作品有《乔治·德·拉图尔》(1997)、《生活》(2000)。

## 让—路易·科莫利(Jean-Louis Comolli,1941— )

他从1966年起至1971年担任《电影手册》的主编,1968年开始导演职业生涯,对虚构类影片(六部)和纪录片都有涉猎,同时,他也是一位经验丰富的电影理论家。"电影要拍摄的真实,既不是工作中的可预知数据,也不是一种产品。"(《马赛》,1991)科莫利执教于法国国立电影学院(FEMIS)和巴黎八大,也与《通讯与纪录片影像》杂志有所合作。

作品有《两位马赛女性》(1968)、《多多选集》(1979)、《我们不会这样分别》(1981)、《和谐》(1982)、《返回之路》(1982)、《主厨学校》(1985)、《地图上的法国》(1986)、《塔巴卡42—87》(1987)、《卡塔耶夫的大师课堂》(1988)、《人人为我》(1988)、《马赛,从父到子》(1989)、《保罗—埃米尔·维克托》(1990)、《戏剧人》(1991)、《一座

医院的诞生》（1991）、《戏剧，斯齐亚狄，兰斯》（1992）、《普罗旺斯乡村》（1992）、《厨房一周》（1992）、《真正的生活》（1993）、《三月马赛》（1993）、《一个美国人在诺曼底》（塞缪尔·傅勒的一天，1994）、《白日梦》（1995）、《马赛对马赛》（1996）、《罢工之时，之前和之后：巴黎北站的六位员工》（1996）、《从法国到马赛之梦》（2001）、《科尼亚姆博精神》（2004）。

### 热拉尔·莫迪亚（Gérard Mordillat, 1949— ）

莫迪亚曾是副导演和作家，以拍摄企业雇主题材的纪录片（与尼古拉·菲利伯特合作）而闻名，作品曾遭到电视台禁播。他以此经历为主题出版了一本著作。同时，莫迪亚也拍摄过许多虚构类电影（如1993年与杰罗姆·普里厄合作的《与安托南·阿尔托同行》），出版过多部小说。

作品有《雇主之声》（与尼古拉·菲利伯特合作，1978）、《电视台老板》（同样是与菲利伯特合作，1979，3×53m：《盒中种子》《工人的秘密》《战斗始于朗代尔诺》）、《阿尔托真正的故事》（与杰罗姆·普里厄合作，1993）、《雅克·普勒维，愤怒与仇恨》（与杰罗姆·普里厄合作，1993）、《基督圣体圣血节》（12集电视节目，52分钟，与杰罗姆·普里厄合作，1997—1998）、《基督教的起源》（10集电视节目，52分钟，与杰罗姆·普里厄合作，2004）。

### 尼古拉·菲利伯特（Nicolas Philibert, 1954— ）

起初，菲利伯特担任过勒内·阿利奥的副导演，后来成为纪录片导演。他与热拉尔·莫迪亚有过多年的合作。

作品有《雇主之声》（与热拉尔·莫迪亚合作，1978）、《电视台老板》（与热拉尔·莫迪亚合作，3集电视节目，52分钟，1979，3×53m：《盒

中种子》《工人的秘密》《战斗始于朗代尔诺》)、《卢浮城》(1990)、《聋哑世界》(1992)、《动物,动物们》(1995)、《微不足道》(1996)、《存在与拥有》(2002)。

## 阿涅斯·瓦尔达(Agnès Varda,1928—2019)

阿涅斯·瓦尔达生于布鲁塞尔,曾在巴黎索邦大学就读。她的职业生涯始于摄影,曾在法国国立人民剧院担任舞台摄影师。她的处女作《短角情事》被视为始于20世纪50年代末的新浪潮先声。她曾与阿伦·雷乃和戈达尔等多位导演合作。后来,瓦尔达重返纪录片领域,这一领域同样在20世纪50年代末得到了革新,她以犀利而极具个人风格的解说词闻名,与克里斯·马克有些接近。

作品有《季节与城堡》(1957)、《穆府的歌剧》(1958)、《走近蓝色海岸》(1958)、《蔚蓝小锅》(1959)、《尤利西斯》(1982)、《向古巴人致意》(1963)、《艾尔莎》(1967)、《扬科叔叔》(1968)、《黑豹党》(1968)、《达格雷街风情》(1976)、《墙的呢喃》(合作拍摄,美国,1980)、《纪录说谎家》(1981)、《少女曾经25岁》(1992)、《南特的雅克》《拾穗者》(2000)、《两年后》(2002)、《易迪莎,熊及其他》(2004)。

# 附录 "不可或缺"的法国纪录片一览

## 雷蒙·德帕东（Raymond DEPARDON, 1942— ）

影片推荐：

Ian Palach (c.m., 1969) ; Tchad (1) ; L'Embuscade (c.m., 1970) ; Yemen (c.m., 1973) ; 50,81% (l.m., 1974) ; Tchad (2) et (3) (c.m., 1975-1976) ; Tibesti too (c.m., 1976) ; Numéro zéro (l.m., 1977) ; Dix minutes de silence pour John Lennon (c.m., 1980) ; San Clemente (co-réalisé avec Sophie Ristelhueber (l.m., 1980) ; Reporters (l.m., 1980) ; Piparsod (c.m., 1982) ; Faits divers (l.m., 1983) ; Les Années déclic (l.m., 1984-1985) ; Empty quarter (Une femme en Afrique (l.m., 1984-1985) ; New York, N. Y. (c.m., 1986) ; Le Petit navire (c.m., 1987) ; Urgences (l.m., 1987) ; Une histoire très simple (c.m., 1989) ; La Captive du désert (l.m., 1989); Contacts (c.m., 1990) ; Carthagena, dans : Contre l'oubli, (c.m., 1991) ; Délits flagrants (l.m., 1993) ; Afriques : comment ça va avec la douleur ? (1996, 165m.) ; Muriel Leferle (1996, 75m.), montage intégral de l'un des interrogatoires de Délits flagrants); Profils paysans (2000-2001) ; Un homme sans l'Occident (2002) ; 10e Chambre, instants d'audience (2004).

书籍推荐：

DEPARDON Raymond et SABOURAUD Frédéric, Depardon/Cinéma, Paris, Éditions des Cahiers du Cinéma, 1993.
DEPARDON Raymond, La Ferme du Garet (photos sur la ferme natale), Paris, Éditions Carré, 1995.
GAUTHIER Guy, "L'homme aux deux caméras", in La Revue du cinéma, n°412, janvier. 1986.
"Raymond Depardon cinéaste", Revue belge du cinéma, n° 30.

## 乔治·弗朗瑞（Georges FRANJU, 1912—1987）

影片推荐：

Le Métro (co-réalisé avec Henri Langlois, 1934); Le Sang des bêtes (1948) ; En passant par la Lorraine (1950) ; Le Grand Méliès (1952) ; Hôtel des Invalides (1952) ; Monsieur et Madame Curie (1953) ; Poussières (1954) ; Navigation marchande (1954) ; Le Saumon atlantique ou A propos d'une rivière (1955) ; Mon chien (1955) ; Théâtre National Populaire (1956) ; Sur le Pont d'Avignon (1956) ; Notre-Dame, cathédrale de Paris (1957) ; La Première nuit (1958).

书籍推荐：

LEBLANC Gérard, Georges Franju, *une esthétique de la déstabilisation*, Paris. Maison de la Villette, 1992.

## 尤里斯·伊文思（Joris IVENS, 1898—1989）

影片推荐：

*Études de mouvements* (France, 1928, inachevé); *Le Pont* (Pays-Bas, 1928) ; *La Pluie* (Pays-Bas,1929) : *Zuyderzee* (Pays-Bas, 1930-1933) ; *Symphonie industrielle* (Pays-Bas, 1931) ; *Borinage* (Belgique, co-réalisé avec Henri Storck. 1933) ; *Nouvelle terre* (Pays-Bas. 1934) ; *Terre d'Espagne* (États-Unis, commentaire d'Ernest Hemingway, 1937) ; *400 millions* (Chine, 1938) ; *L'Électrification et la terre* (États-Unis, 1939- 1940) ; *Notre front russe* (Our russian front, États-Unis, 1941) ; *Le Chant des fleuves* (RDA, 1954) ; *La Seine a rencontré Paris* (France. 1957) : *Printemps précoce* (Chine. 1958) : *600 millions avec vous* (Chine, 1958) ; *Demain à Nanguila* (Mali, 1960) ; *Carnet de voyage* (Cuba, 1961) ; *Peuple armé* (Cuba, 1961) ; *... À Valparaiso* (Chili, France, 1962) ; *Le Petit chapiteau* (Chili, France, 1963) ; *Pour le mistral* (France, 1965) ; *Le Ciel, la terre* (Viêt-Nam, France 1965) ; *Rotterdam-Europort* (Pays-Bas, 1966); *Loin du Viêt-Nam* (France, 1967); *Le dix-septième parallèle* (Viêt-Nam, France - co-réalisé avec Marceline Loridan, 1967) ; *Le Peuple et ses fusils* (Laos, France - collectif, 1968-1969) ; *Comment Yukong déplaça les montagnes* (Chine - co-réalisé avec Marceline Loridan, 1971-1975); *Les Kazakhs - Minorité nationale - Sinkiang* (Chine, France, 1971-1975) ; *Les Ouigours - Minorité nationale- Sinkiang* (Chine, France, 1971-1975) ; *Le Soulèvement de la vie* (Maurice Clavel - remake de J. Ivens et M. Loridan, 1975) ; *Une histoire de vent* (co-réalisé avec Marceline Loridan, 1986-1988).

书籍推荐：

DESTANQUE Robert (entretien), *Joris Ivens ou la mémoire d'un regard*, Éditions BFB, 1982.
GAUTHIER Guy, "Joris Ivens aux semelles de vent", in *La Revue du Cinéma*, n°447, mars 1989.
*Joris Ivens cinquante ans de cinéma*, Paris, Centre Georges-Pompidou, Paris, 1979.

## 克劳德·朗兹曼（Claude LANZMANN, 1925—2018）

影片推荐：

*Pourquoi Israël ?* (1972) ; *Shoah* (1985) ; *Tsahal* (1994) ; *Un vivant qui passe* (1997) ; *Sobibor, 14 octobre 1943, 16 heures* (2001).

书籍推荐：

SORLIN Pierre, "La Shoah: une représentation impossible", in *Les Institutions de l'image*, Paris, Éditions de l'EHESS, coll. "L'histoire et ses représentations", 2001.

## 克里斯·马克（Chris MARKER, 1921—2012）

影片推荐：

*Les Statues meurent aussi* (co-réalisé avec Alain Resnais, 1950-1953) ; *Olympia 52* (1952) ; *Dimanche à

附录　"不可或缺"的法国纪录片一览

Pékin (c.m., 1956) ; Les Hommes de la haleine (com., R. : Mario Ruspoli, 1956) ; Django Reinhardt (com., R : Paul Paviot, 1956) ; Le Mystère de l'atelier quinze (com., R : Alain Resnais, 1957) ; Lettre de Sibérie (1958) ; Description d'un combat (1960) ; Cuba si (1961) ; La Jetée (1962) ; Le Joli mai : 1. Prière sur la Tour Eiffel ; 2. Le Retour de Fantômas (1962) ; A Valparaiso (co-réalisé avec Joris Ivens, 1963) ; Le Mystère Koumiko (1965) ; Le Volcan interdit (com., R : Haroun Tazieff, 1966) ; Si j'avais quatre dromadaires (1966) ; Loin du Viêt-Nam (avec J.-L.Godard, J. Ivens W. Klein, C. Lelouch, A. Resnais, A. Varda, 1967); À bientôt, j'espère (avec Mario Marret, 1968); La Sixième face du Pentagone (avec François Reichenbach, 1968) ; Le Deuxième procès d'Arthur London (c.m., 1969) ; Jour de tournage (c.m.,1969) ; On vous parle du Brésil : tortures (c.m., 1969) ; On vous parle du Brésil : Carlos Marighela (c.m,, 1970); Les Mots ont un sens (c.m., 1970); La Bataille des dix millions (1970) ; Le Train en marche (c.m.,1971); Vive la baleine (co-réalisé avec Mario Ruspoli, 1972) ; L'Ambassade (c.m,, 1973) ; La Solitude du chanteur de fond (1974) ; Puisqu'on vous dit que c'est possible (film collectif, 1974) , La Spirale (participation de Chris Marker à ce film collectif, 1975) ; Le Fond de l'air est rouge : 1. Les Mains fragiles ; 2. Les Mains coupées (1977) ; Quand le siècle a pris formes (multimédia, 1978) ; Junkopia (c.m., 1981) ; Sans soleil (1983) ; 2084 (c.m., 1984) ; AK (1985) ; Mémoire de Simone (hommage à Simone Signoret, 1986) ; L'Héritage de la chouette (série de 13 émissions pour la TV : l'héritage de la Grèce antique sur le monde moderne, 1989) ; Zapping zone (multimédia, 1990) ; Ballade berlinoise (pour Antenne 2 / Envoyé spécial, 1990) ; Le Tombeau d'Alexandre (1993) ; Les 20 heures dans les camps (TV, 1994) ; Le Facteur sonne toujours Cheval (TV, 1995) ; Silent Movie (multimédia, 1995) ; Level Five (1995) ; Confessions d'un casque bleu (1995) ; Inmemory (CD-Rom, 1995/1996) ; Une journée dÁndrei Arsenovitch (2000) ; Le Souvenir d'un avenir (co-réalisé avec Y. Bellon et Cl. Roy. 2002).

书籍推荐：

DUBOIS Philippe (sous la direction de), "Recherches sur Chris Marker", in Théorème, revue de l'IRCAV, Université de Paris 3, 1997.

BELLOUR Raymond ; ROTH Laurent, Qu'est-ce qu'une madeleine ?, Yves Gevaert éditeur, Paris, Centre Georges-Pompidou, 1997.

Chris Marker dossier "Les ailes du désir" (Revue de l'Association des enseignants et partenaires culturels des classes cinéma et audiovisuel (ANEPCCAV).

Dossier Chris Marker, Positif, no. 433, mars 1997.

GAUTHIER Guy, Chris Marker, écrivain multimédia, Paris, L'Harmattan, 2002.

POURVALI Bamchade, Chris Marker, Cahiers du Cinéma, coll. "Les Petits Cahiers"/ SCEREN-CNDP, 2002.

## 马塞尔·奥菲尔斯 (Marcel OPHULS, 1927— )

影片推荐：

Munich ou la paix pour cent ans ; Le Chagrin et la pitié (co-réalisé avec André Harris, 1971); The Memory of Justice (1976); Hôtel Terminus (1988) ; November Days (1990) ; Veillées d'armes (1994).

书籍推荐：

GAUTHIER Guy ; PILARD Ph. ; SUCHET S., "Marcel Ophuls", in 1960, le documentaire passe au direct, p. 182-194, Montréal, VLB Editeur, 2003.

Marcel Ophuls, Images documentaires, n° 18/19, 1994.

OPHULS Marcel, "Le Chagrin et la pitié (découpage intégral)", Paris, *L'Avant-scène Cinéma*, n° 127/128, juil.-sept.. 1972.

## 让 · 潘勒维 (Jean PAINLEVÉ, 1902—1989)

**影片推荐:**

*L'Œuf d'épinoche (1925)* ; Montage de séquences filmées en 1925 ; *Hyas et Sténorinque (1927)* ; *Daphnie (1927)* ; *Mathusalem (1927)* ; *La Pieuvre (1928)* ; *L'Oursin (1929)* : Le Bernard-l'hermite (1930) : Traitement expérimental d'une hémorragie chez le chien (ou Sérum Normet, 1930) ; *Crabes (1930)* ; Caprelles et Plantopodes (ph. de Eli Lotar, mus. de Maurice Jaubert, 1930) ; Dr Claoué (1930) ; *L'Hippocampe (1932)* ; La Quatrième dimension (1936) ; Images mathématiques de la lutte pour la vie (1937) ; *Barbe bleue (1937)* ; De la similitude des longueurs et des vitesses (1937) ; *Voyage dans le ciel (1937)* ; *Solutions françaises (1939)* ; Le Vampire (musique de Duke Ellington, 1939-1945) ; Assassins d'eau douce (1946) ; L'Œuvre scientifique de Pasteur (co-réalisé avec Georges Rouquier, 1946) ; *Notre planète la terre (1946)* ; Ecriture du mouvement (1947); Miscellanées (1950); Halammohydra (1952); *Les Oursins (1953)* ; Le Monde étrange d'Axel Henrichsen (1956) ; "Massopratic" Penchenat, méthode et table (1958); Comment naissent les méduses (1960) ; Descente de la mer en accéléré (1960) ; *Danseuses de la mer (1960)* ; *La Crevette et son bopyre (1961 )* ; *Histoires de crevettes (1964)* ; Les Tarets (1965/1969) ; *Les Amours de la pieuvre (1967)* ; *Diatomées (1968)* ; *Limailles (1970)* ; *Bryozoaies (1970)* ; Acéra ou le bal des sorcières (1972) ; Hemioniscus Balani (1972) ; Énergie et dynamique des photons (1972/1974) ; *Accouplement des homards (1975)* ; *Cristaux liquides (1978)* ; *Les Pigeons du square (1982)*.

**书籍推荐:**

BAZIN André, "Beauté du hasard. Le film scientifique"(1947), in *Le Cinéma français de la Libération à la Nouvelle vague*, Paris, "Petite bibliothèque des Cahiers du Cinéma", Les Cahiers du Cinéma, 1998.

HAZERA Hélène, "La science et l'image", in *Positif*, février 1990.

PAINLEVÉ Jean, "Scientifiques cinéastes et cinéastes scientifiques". in *La Science à l'écran*, CinémAction, n° 38, 1986.

## 乔治 · 鲁吉埃 (Georges ROUQUIER, 1909—1989)

**影片推荐:**

*Vendanges (c.m., 1929 - film perdu)* ; *Le Tonnelier (c.m., 1942)* ; *L'Economie des métaux (c.m.. 1943)* ; La Part de l'enfant (c.m.. 1943) : *Le Charron (c.m., 1943)* ; *Farrebique (1946)* ; L'Oeuvre scientifique de Pasteur (c.m., co-réalisé avec Jean Painlevé. 1947) ; *Le Chaudronnier (c.m., 1949)* ; *Le Sel de la terre (c.m., 1950)* ; Le Lycée sur la colline (c.m., 1952) ; *Un jour comme les autres (1952)* ; *Malgovert (c.m., 1953)* ; Arthur Honegger (c.m,. 1955) ; *Lourdes et ses miracles (1955)* ; *La Bête noire (c.m., 1956)* ; *Une Belle peur (c.m., 1958)* : Le Notaire de trois pistoles (Canada ONF - non signé pour désaccord, 1959) : *Le Bouclier (c.m.. 1960)* ; Sire le Roy n'a plus rien dit (Série d'émissions ORTF - Canada ONF, 1963) ; Le Feu, Robert Flaherty (parties d'une série d'émissions pour la télévision scolaire, 1963-1964) ; *Films de formation tournés en Afrique Noire (1965)* ; La Falipe, Goémoniers, Les Ardoisiers des Monts d'Arrée (parties d'une série d'émissions pour le magazine Des saisons et des jours de FR3 Lille, 1972-1973) : *Le Maréchal ferrant (c.m., 1976)* ; *Biquefarre ( 1983)*.

## 书籍推荐：

AUZEL Dominique. *Georges Rouquier - Cinéaste poète et paysan*. Éditions du Rouergue. 1993.
HAUDIQUET Philippe (dossier réuni par) - *Georges Rouquier*. Images en bibliothèque, 1989.

## 让·鲁什（Jean ROUCH, 1917—2004）

### 影片推荐：

*1947 : Au pays des mages noirs (c.m. co-réaiisé avec Jean Sauvy et Pierre Ponty) ; 1948 : Hombori (c.m.) ; Initiation à la danse des possédés (c.m.) ; 1949 : Les Magiciens de Wanzerhe (c. m. co-réalisé avec Marcel Griaule) ; La Circoncision (c.m.) . 1950 : Bataille sur le grand fleuve (c.m.) ; 1951 : Cimetière dans la falaise (c. m. co-réalisé avec R. Rosfelder) ; Les Hommes qui font la pluie (ou : Yenendi, les faiseurs de pluie, c. m. co-réalisé avec R.Rosfelder) ; Les Gens du mil (c.m co-réalisé avec R, Rosfelder) ; 1952 : Alger-Le Cap (réal Serge de Poligny) ; Les Fils de l'eau (l.m. constitué des c.m, réalisés entre 1949 et 1951 ) ; 1954 : Les Maîtres fous (c.m.) ; 1955 : Mamy Water (c.m.) ; 1956 : Bahy Ghana (c.m.) ; 1957 : Moro-Naba (c.m.) ; 1958 : Moi, un Noir (l.m.) ; 1959 : La Pyramide humaine (l.m.) ; 1960 : Chronique d'un été (l.m., cor-réalisé avec Edgar Morin) ; 1961 : Niger, jeune république (c. m. co-réalisé avec Claude Jutra) ; Les Ballets du Niger (c.m.) ; 1962 : Fête de l'indépendance du Niger (c.m.) ; Monsieur Albert prophète (ou Albert Atcho, c.m.) ; Festival à Dakar ; Urbanisme africain ; Abidjan port de pêche, Le mil (c.m. réunis en 1964 dans : L'Afrique et la recherche scientifique) ; La Punition (l.m.) ; 1963 : Sak- pata (c.m. co-réalisé avec Gilbert Rouget, tourné en 1958) ; Le Cocotier et Le palmier à huile (c.m. réunis dans : L'Afrique et la recherche scientifique) ; Rose et Landry (c.m., mont, de Jacques Godbout) ; 1964 : Gare du Nord (sketch de : Paris vu par...) ; Les Veuves de quinze ans (sketch fr. d'un l.m, coprod. le Canada, la France, le Japon et l'Italie : La Fleur de l'âge - Les adolescentes) ; L'Afrique et la Recherche scientifique (constitué de c.m. : Abidjan port de pêche, Le Mil, Le Cocotier et Le Palmier à huile) ; 1965 : La Chasse au lion à l'arc (l.m.) ; Hampi (c.m.) ; La Goumbé des jeunes noceurs (c.m.) ; Tambours et violons des chasseurs Songhay ; Fêtes de novembre à Bregbo (c.m. réalisé par Colette Piault) ; Alpha noir (c.m.) ; 1966 : Dongo Horendi (c.m.) ; Dongo Yenendi, Gamkallé (c.m.) ; Batteries Dogon, ou Tambours de pierre (c.m. réalisé par Germaine Dieterien et G.Rouget) , Koli Koli (c.m.) ; Sigui 66 : Année zéro (réalisé par Germaine Dierterlen) ; 1967 : Sigui 67 : L'Enclume de Yougo (m.m.) ; Yenendi de Simiri (c.m.) ; Yenendi de Kongou (c.m.) ; Yenendi de Boukoki (c.m.) ; Yenendi de Kirkissey (c.m.) ; Yenendi de Coudei (c.m.) ; Royale Goumbé (c.m.) ; Yenendi de Gamkallé (c.m.) ; Yenendi de Gourbi Beri (c.m.) ; Faran Maka Fonda (l.m.) ; Tourou et Bitti (c.m.) ; Dauda Sorko (c.m.) ; Jaguar (l.m., 1954-1967) ; 1968 : La Révolution poétique : Mai 68 (c.m.) ; Wanzerbe (c.m.) ; Yenendi de Gangel (c.m.) ; Pierres chantantes d'Ayorou (c.m.); Sigui 68: Les danseurs de Tyogou (m.m.) ;1969 : Sigui 69 ; La caverne de Bongo (c.m.) ; Un lion nommé l'Américain (c.m.) ; Yenendi de Karey Garou (c.m.) ; 1970 : Yenendi de Simiri (c.m.) ; Sigui 70 : Les Clameurs d'Amani (m.m.) ; Yenendi de Yantala (l.m.) ; Taway Nya, la mère ; Porto Novo, la danse des reines (c. m. co-réalisé avec G.Rouget) ; Petit à petit (l.m. en 2 versions : 250 m. et 96 m., 1967-1969) ; 1971: Sigui 71 : La Dune d'Idyeli (m.m.) ; Architectes Ayorou (c.m.) ; Rapports mères-enfants en Afrique (c.m.) ;1972 : Sigui 72 : Les Pagnes de lamé (m.m.) ; Horendi (l.m.) ; Tanda Singui (c.m.) ; Bongo, les funérailles du vieil Anaï ; 1973 : Dongo Dori (c.m.) ; L'Enterrement du Hogon (c.m.) ; Taro Okamoto ; Hommage à Marcel Mauss (c.m.) ; Sigui 73 : L'Auvent de la circoncision (c.m.) ; Yenendi de Boukoki (c.m.) ; Sécheresse à Simiri (l.m.) ; Le Musée Métro (séquence pour un film de J. Doillon et Gébé : Ían OI) ; Funérailles de femme à Bongo (c.m.); V. V. Voyou (c.m.); Le Foot-girage ou "L'Alternative" (film publicitaire pour 403-504) ; 1974 : La 504 et les foudroyeurs (film publicitaire avec Lam et Tallou) ; Pam Kuso Kar (c.m.) ; Toboy Tobaye (c.m.) ; Cocorico ! Monsieur Poulet (l.m. co-réalisé avec Damouré et Lam) ; Le Dama d'Ambara (l.m. co-réalisé avec G. Dieterien) ; 1975 : Initiation (m.m.) ; Sauna Kouma (c.m.) ; 1976 : Médecines et médecins (c.m, co- réaiisé avec Inoussa Ousseini) ; Rythmes de travail (c.m.) ; Para Tondi*

(c.m.) ; Babatu les trois conseils (l.m. prod. nigérienne) ; Chantons sous l'occupation (l.m. réalisé avec André Halimi); 1977 : La Mosquée du Chah à Ispahan (c.m.) ; Ciné-portrait de Margaret Mead (c.m.) ; Fêtes des Gandyi Bi à Simiri (c.m.) ; Le Griot Badyé (c.m. co-réalisé avec Inoussa Ousseini) ; Germaine Dieterlen : Hommage à Marcel Mauss (c.m.) ; Makwayela (c.m.) ; Paul Lévy : Hommage à Marcel Mauss (c.m.) ; 1978 : Simiri Siddo Kuma (c.m.) ; 1979 ; Funérailles à Bongo du vieil Anaï (montage définitif) ; 1980 : Le Dama d'Ambara (montage définitif) ; Capt'ain Omori ; Ciné-mafia (c.m.) ; 1981 et après : Les Deux chasseurs (co-réalisé avec Damouré, Lam, Tallou) ; Le Renard pâle (co-réalisé avec G.Dieterien) ; Les Cérémonies soixantenaires du Sigui (1. m.) ; Dyonisos ; Liberté, égalité, fraternité, et puis après... ; Madame l'eau (1993) ; Sigui synthèse ou Commémoration de la parole et de la mort (co-NHK, 1995) ; Moi fatigué debout, moi couché (inachevé).

书籍推荐：

PREDAL René (sous la direction de), "Jean Rouch ou le ciné-plaisir", CinémAction, n ° 81,4e trimestre 1996.

ROUCH Jean, "Du cinéma ethnographique à la caméra de contact", in CNRS éditions, Paris, 1994.

ROUCH Jean , MORIN Edgar, Chronique d'un été, Interspectacles, Paris, Lherminier, 1962.

ROUCH Jean, "La caméra et les hommes", in Pour une anthropologie visuelle. La Haye-Paris, Mouton, 1979.

ROUCH Jean, La Chasse au lion à l'arc (découpage complet), Paris, L'Avant-scène Cinéma, n°107, 1970.

ROUCH Jean, Moi, un Noir (découpage complet), Paris, L'Avant-scène Cinéma, n° 265, 1er avril 1981.